2019 全球視野下的表演作為方法：歷史記憶、主體技藝、文化生產 國際學術研討會論文集

Performance as Method from Global Perspectives: Historical Memory, Technologies of the Self, and Cultural Production

陳尚盈、許仁豪　主編

國立中山大學劇場藝術系

目錄

導言
Introduction

許仁豪

Walter Jen-Hao Hsu

國立中山大學劇場藝術學系副教授

Associate Professor, Department of Theatre Arts,
National Sun Yat-sen University

　　本論文集脫胎自國立中山大學劇場藝術學系於民國一〇八年舉行之同名國際研討會，該研討會以「表演作為方法」為主旨，探討近年來表演藝術學界關於歷史記憶（historical memory）、主體技藝（technology of the self）以及文化生產（cultural production）等諸多面向的議題。

　　此次會議回應九〇年代以降，北美人文藝術學界出現的「表演轉向」（the performative turn）現象。如果謝喜納（Richard Schechner）在一九九二年發表的關於「表演研究」（performance studies）典範轉移的演說是決定性時刻，[1]我們不禁疑惑，戲劇研究單一領域的典範轉移對於更大的人文藝術知識圈能有何知識生產變革的指涉？謝喜納一九九二年的演說言詞激烈，鼓吹一門「表演研究」的新學科，雄辯的說詞試圖讓這個結合人類學、社會學以及口述歷史研究的跨領域研究登堂入室，取代傳統以經典作品研究為取向的戲劇研究。謝喜納的說詞表面上看起來不過試圖以「表演」將傳統戲劇的範疇擴大，以擴張學科領域。然而，他重新定義學科領域的嘗試，其實反映出當時整個人文藝術學界跨領域的知識型態變遷（epistemic shift）現象。當時嶄新的「表演」概念，變成後來於諸多學科中無所不在的學術話語。從後見之明來說，我們不妨認為謝喜納的宣言預示了奧斯丁（J. L. Austin）「表演性」（performativity）概念及其衍生的討論大行其道，[2]而「表演性」作為一個批判性概念，其實折射出整個

[1] Schechner, Richard, "A New Paradigm for Theatre in the Academy," *TDR* 36(4), 1992, pp. 7–10.

[2] 奧斯丁在 *How to Do Things with Words* 一書中提出 constative speech 跟 performative speech 的概念，其中 performative speech act 的概念進一步被巴特勒（Judith Butler）展開使用，發展成「性別表演」(gender performativity)的概念，「表演性」（performativity）一詞也在學界不脛而走。請見 John L. Austin, *How to Do Things with Words* (Oxford, New York: Oxford University

時代知識生產與主體生成模式的根本性變化。謝喜納的演說不啻就是奧斯丁定義下的「表演性語言行動」（performative speech act）。在從無到有命名一個嶄新領域的誕生過程中，謝喜納不只是擴張了一個學術領域，其實更宣告了一個舊有知識探究模式的死亡，並合法化了一個新的模式。謝喜納消解了知識領域的邊界，質疑闡釋真理的權力運作，顛覆文化價值的位階；他帶來的「表演轉向」（the performative turn）試圖改變知識生產的模式，與李歐塔（Jean-François Lyotard）所稱的「後現代狀況」（the postmodern condition）若合符節：當符號遊戲取代了正典宏大敘事，成為時代文化表述的常模。在所謂「後現代狀況」裡，知識生產不再追求實證主義的事實建構，而是無止盡地對現況的質疑與探索。表演，由此看來，說明的不是一個新的研究領域，而首先必須是批判探索的方法。「表演」質疑所有不論紀實或虛構的再現機制，並彰顯出我們如何記錄過去、建構當下，以及想像未來的方法；「表演」將我們的主體位置放入前景，讓我們明白認同機制的形成以及主體再造的可能性；最後，「表演」必要考慮特定歷史狀況下的政治經濟，揭露當代新自由主義或是其他歷史狀況下，文化生產領域的界線分野，而其中裂隙又如何產生新的空間。「表演轉向」首先是北美、歐洲的學界現象，然而在全球知識傳播的取徑當中，它已經在不同在地脈絡中形成多元的狀態。因此「『表演』作為方法」不只是以北美的話語為圭臬，進而套用在不同的在地文化語境；此次會議除了重訪「表演轉向」作為探索再現機制與主體認同模式的方法，更邀請世界各地的學者從各自的文化脈絡重新評估、探索戲劇研究領域的在地「表演轉向」，探索各自不同的全球以及在地知識生產的狀況。此次會議以表演作為方法，以全球視野為角度，進一步打開「表演」作為探索全球化時代知識生產的批判性方法。

本次會議特別邀請美國康乃爾大學比較文學系教授暨人文研究中心主任提姆・穆瑞（Tim Murray），就該議題進行專題演講。穆瑞教授身為李歐塔的學生，自九〇年代起便以康乃爾大學為基地，積極引進歐陸批判理論至北美，換言之，他的著述與學術活動歷程便反射了上述人文藝術知識型變的路徑。他很早便開始投入對模擬論（Mimesis）傳統的辯論，以劇場性（theatricality）的概念解構歐洲人文主義以降的傳統。此次會議他以"Performance as Method, Theatricality as Praxis"為題，重新梳理了這個思考變遷的途徑，最後更以臺灣姚瑞中等當代藝術家的行為作品為例，展示這些批判概念對於當代臺灣的意義

Press, 1975). Judith Butler, *Gender Trouble: Feminism and the Subversion of Identity* (Oxford and New York: Routledge, 2006).

何在。第二天更邀請到為國內學界所敬重的邱坤良教授，以「劇場的臺灣觀點與創作元素運用」為題，透過其所參與的諸多製作（如《月夜情愁》），演示臺灣民俗元素與民間記憶是如何透過戲劇藝術，轉化、參與在當代臺灣集體記憶建構的工程中。兩人的主題演講相互輝映，呈現出全球與在地的辯證對話，並透過具體臺灣案例的論述，讓我們對於北美學界傳播出來的批判概念，有了更複雜的認識，甚至重新調整其意涵的可能。

大會也匯集了國內外的青壯輩學者齊聚一堂，探討紛呈而緊扣主題的研究議題。其中泰國朱拉隆功大學的 Sukanya Sompiboon 教授，帶領與會者認識泰國民間的演場表演形式 Likay，並著文探討該表演形式就內容與方法的當代變遷與政治批判的關聯。克羅埃西亞扎格雷布藝術大學的 Darko Lukić 則著文探索巴爾幹半島地區，在後南斯拉夫時期激烈的族群衝突下，劇場如何成為協商集體記憶、協調衝突與重新想像共同體之所。

此次會議之後，學者各自自願投稿，歷經嚴格的專業雙盲審制度，一共成功獲得八篇論文。

王璦玲的論文〈「以宮商爨演，寓垂世立教之意」——論晚清楊恩壽之戲曲觀及其《坦園六種曲》所展現之敘事性特質〉以晚清重要的戲曲家與戲劇理論家楊恩壽（1835-1891）之劇作與劇論為研究對象，探討其處於「崑曲不興，正聲寥寂」的時刻，如何一方面延續傳統；另一方面亦在其劇作、劇評與劇論中，展現了若干可鑑識為「傳統到近代」的轉型特徵，以及彼所謂「戲不拘崑、亂」的理念。並進而論述楊恩壽的劇論與其創作之敘事特質，諸如「抒情化的詠史」、「以曲立傳」、「以虛映實／虛實相生」、「戲中戲的穿插」等。這些敘事特質，也顯示晚清雜劇與傳奇敷演歷史或民間故事，對於戲曲中所固有之敘事特質的遞嬗與流衍，仍有其不可輕忽的重要性。

蔡欣欣的論文〈臺灣當代京劇東南亞展演印記考述〉結合海內外報刊與檔案等史料耙梳整理，戲單、節目冊與照片的蒐羅徵集，搭配口述歷史的訪談紀錄，運用歷時性與共時性的研究視域，探索二戰後遷臺後的國民政府，如何視「京劇」為中華傳統文化的表徵，使其成為臺灣推動國際文化外交，宣慰海外僑胞思鄉情懷，開展域外商業市場的首選項目。其論文建構臺灣當代京劇在東南亞展演的印記，為臺灣京劇發展史的書寫當下、填補縫隙；繼而探析其所呈現的時代語境、藝文政策、國際局勢、劇團組織、演出性質與劇藝景觀等展演現象。

陳尚盈的論文〈劇本結構與收視率分析：以韓劇《太陽的後裔》為例〉從

產業的本源，劇本結構開始分析。她以二○○八至二○一八年間，集數低於三十集之韓劇，收視率最高之前二齣戲為樣本（以韓國收視率為依據），挑選出《太陽的後裔》，分析其劇本架構，比對韓國與臺灣之收視率，找出受歡迎劇本的成功因素，並訪談觀賞過此齣戲的臺灣觀眾，探究其感受與收視行為，希冀為劇作家與未來有志從事劇本創作者提供建言，期盼為文化創意產業的根基奠定基礎。

邱誌勇的論文〈替身操演：數位表演藝術中的「異體」與「機器／人」〉探討張徐展的「紙人展」系列、在地實驗的「梨園新意・機械操偶計畫——《蕭賀文》實驗表演」，以及黃翊的《黃翊與庫卡》三件系列作品中的「紙紮偶」、「機械偶」與「機器手臂」為例，檢視當代數位藝術中的「異體」與「機器／人」的文化顯意。從本文分析的三件系列作品中可見，偶的物質性身體及其主體性因科技得以被延伸、被挑戰、被重新認識；最終，人類與機器之間無可避免地存在著融合（convergence）的關係。此研究回應一九八○年代以降，藝術創作開始大量融入媒體科技，並發展出一種獨特類型的現象，而且在眾多前衛且具實驗性的創作中，「替身」、「偶」與「機器人」的元素不斷地出現在表演藝術的場域之中。

梁文菁的論文〈初論個人史的敘事策略：從《海底深坡》（2008）、《每一件好事》（2014）、《女孩與男孩》（2017）的單人演出談起〉以《海底深坡》（Sea Wall, 2008）、《每一件好事》（Every Brilliant Thing, 2014）、《女孩與男孩》（Girls and Boys, 2018）三部不同的單人演出作品，討論個人史演出的獨特性，並解析上述幾部單人演出作品以男主角或女主角的個人觀點出發，回溯生命中特定的片段，專注呈現主角與不出場的家庭成員之關聯，如何以輕盈的形式深入探究角色之前的關係，以及角色所面對的社會問題。

吳承澤的論文〈李漁《閑情偶寄》中的雅俗：性別表演與美學表演的一體性〉重新閱讀李漁的《閑情偶寄》。本文首先認為李漁的雅俗表面上是文化品味的差異，但在某種程度上已經觸及到哲學家傅柯理論中所提出的「知識型」（episteme）和「部署」（dispositif）的意義。此外，本文另外一個重點在於從傅柯觀點重新審視李漁所提出的表演理論。〈聲容部〉其實就當代表演研究而言，所意指的就是性別表演（gender performativity），而〈詞曲部〉〈演習部〉談的則是美學表演（aesthetic performance）的問題，前者是一個屬於俗的欲望消費領域，涉及到的是一種性別價值或者身體欲望的滿足，而後者則是一個風雅的藝術符號領域，涉及到的是關於藝術自主性的美感問題，這兩種表演所

構成雅俗交纏的現象，則是本文關心的另一個議題。

　　吳怡瑱的論文〈「空間身體」的實踐研究：以《葉千林說故事》（2014）為例探究「表演性」及其空間〉援引費舍爾‧李希特（Erika Fischer-Lichte）的「表演性空間」（2004／2008）概念，並連結列斐伏爾（Henri Lefebvre）的「空間身體」概念（1974／2008），探討其在博士班期間運用劇場設計的實踐研究方法於集體創作作品《葉千林說故事》，以更深入了解應用於劇場藝術的「表演性」理論。「表演性」可以解釋為演出過程中透過表演者和觀者共同形成的回饋機制而生發出動態闡述作品的特質。該實踐研究總結：回憶無法完全再現的此一事實，促使劇場設計刻意朝向觸發所有表演元素處於某種試圖對焦的尚未準確狀態，因而讓表演性和其空間的多樣可能被充分地搬演出來。

　　楊婉儀的論文〈複象、空與形上學：從阿鐸觀點談劇場意涵〉在西方傳統哲學的太陽中心主義的脈絡下，探問翁托南‧阿鐸（Antonin Artaud）如何從影子談劇場與複象。論文探究阿鐸開展出如何的劇場意涵，並認為其所涉及的或許將不只是對於劇場意義的澄清，也同時是對於形上學意義的探問。本論文環繞身體性與聲音探索劇場與「空間」的意義，藉此在新柏拉圖主義的善惡觀之外，呈顯阿鐸思想中的惡與殘酷劇場的意涵，並嘗試凸顯藝術與生命的關係如何與劇場相牽繫。

　　論文集收錄的論文橫跨古今中西，以及當代臺灣，更見西方理論與非西方素材的辯證交織對話，希望本論文集能拋磚引玉，持續推動相關議題的探索，並在當代臺灣知識生產板塊留下深刻痕跡，供往後的學術對話以及研究發展參考。

　　本次會議獲得文化部與中山大學文學院、中山大學研發處的補助，得以順利舉辦，圓滿落幕。論文集出版感謝中山大學劇場藝術學系以及人文研究中心之贊助。

「以宮商襲演，寓垂世立教之意」——論晚清楊恩壽之戲曲觀及其《坦園六種曲》所展現之敘事性特質

Analysis of the Dramatic Concept and Narrative Characteristics of the Late Qing Dramatist Yang Enshou's (1835-1891) Plays

王瓊玲

Ayling WANG

國立中山大學劇場藝術學系榮休教授

Emeritus Professor, Department of Theatre Arts,

National Sun Yat-sen University

摘要

中國戲曲的發展，自嘉慶、道光年間起，由於南北各劇壇諸腔競奏，以致乾隆以來「花雅爭鋒」的局面，逐漸因花部的興盛與普及，從而使雅部的頹勢日益明顯，被迫從劇壇的中心位置退移至邊緣。在此形勢下，晚清劇作家以「持守傳統」為宗旨的寫作策略，顯示出傳奇作家在這一特殊時期所面臨的一種「艱難」。其結果是：他們力挽狂瀾，振興「大雅正聲」的努力，僅能說是一種出於自我期許的「文化使命」——他們創作了大量劇本，但在舞臺藝術的實踐方面，並無法做到既能於演出效果上重新取得劇壇之主流地位，且又不減損崑劇原有的藝術風格與主調；可以說是攻守兩難。然而，這批劇作家的傳奇創作，成就雖不比乾隆時期突出，這段時期，卻亦可視為戲曲發展歷史上的一個「轉折」：它一方面形同乾隆時期戲曲高潮的餘波，有如絢爛彩虹的末端；另一方面，也是二十世紀初期中國戲劇藝術走向「新時代」的醞釀期。崑劇藝術在晚清，雖然失去了往日位於劇壇主流的地位，逐漸為各種聲腔所吸收，加速了各種聲腔劇種的成熟與發展；但崑劇藝術在自身的戲曲體製諸方面，嘗試尋求開創新局，也產生了不小變化，透露出某種屬於「近代」的氣息，拓展了新的文化空間。

依據此一觀點，本文擬以晚清重要的戲曲家與戲劇理論家楊恩壽（1835–1891）之劇作與劇論為對象，探討其處於「崑曲不興，正聲寥寂」的時刻，如何一方面延續傳統，另方面，亦在其劇作、劇評與劇論中，展現了若干可鑑識為「傳統到近代」的轉型特徵，以及彼所謂「戲不拘崑、亂」的理念；並進而論述楊恩壽的劇論與其創作之敘事性特質，諸如「抒情化的詠史」、「以曲立傳」、「以虛映實／虛實相生」、「戲中戲的穿插」等。這些敘事性特質，也顯示晚清雜劇與傳奇敷演歷史或民間故事，對於戲曲中所固有之敘事性特質的遞嬗與流衍，仍有其不可輕忽的重要性。

關鍵詞：楊恩壽、晚清、傳奇、敘事、《詞餘叢話》、《坦園六種曲》

一、傳統到近代的過渡——晚清戲曲史上的一個「轉折」

在中國戲曲的發展史上，一般認為：在蔣士銓（字心餘、苕生，號藏園，又號清容居士，1725-1785）、楊潮觀（字雄度，號笠湖，1710-1788）、唐英（字俊公，號蝸寄居士，1682-1756）等乾隆時期的戲曲作家，創造了清中葉的戲曲高峰之後，由於花部興起，雅部崑劇的聲勢，已大不如前；開始出現了式微的景象。尤其自嘉慶、道光年起，中國南北各地劇壇上，更是風雲變幻，崑腔、弋陽腔、梆子腔、皮黃腔等諸腔競奏，令人目不暇給。乾隆以來「花雅爭鋒」的局面，逐漸因花部的興盛與普及，使雅部崑劇的頹勢日益明顯，被迫從劇壇的中心位置退移至邊緣。

中國劇壇的這種新變化，就傳奇來說，至咸豐、同治年間，不景氣的情況依舊持續，未有明顯的改變。[1]誠如光緒十六年（1890）何墉（一名鏞，字桂笙，別號高昌寒食生）於《乘龍佳話・自序》一文中所言：

> 自有京調、梆子腔，而崑曲不興，大雅淪亡，正聲寥寂。此雖關乎風氣之轉移，要亦維持挽救者之無其人也。崑班所演，無非舊曲，絕少新聲。京班常以新奇彩戲炫人耳目，以紫奪朱，朱之失色也宜矣。三雅崑班，近年來無人過問。去年秋，諸同志有欲振興正雅者，招崑班來滬開演。初時亦不乏顧曲之人，兩月以後，座客漸稀，生涯落寞，漸將不支。班中人以為舊戲不足娛目，爰將舊稿翻新，而卒無補於事。余慨夫雅樂從此一蹶，恐難復振，因自撰《乘龍佳話》傳奇一本。[2]

《乘龍佳話》刊本〈序〉文所指，雖為清末上海劇壇現象，然其所謂「崑曲不興，大雅淪亡，正聲寥寂」，卻是自清中晚以來，中國劇壇逐漸形成的趨勢。這批晚清劇作家，違逆時尚，仍堅持選擇「傳奇」作為創作的文體，鍥而不捨地譜寫新曲，念茲在茲地希冀能力挽狂瀾，振興「大雅正聲」。對於喜好崑劇，且有心承襲與發揚崑劇藝術傳統的劇作家而言，面對時代之所趨，即使有心致力於延續康、乾時期的雅部榮景，亦強烈感受到：必須從故事題材、內容、體製與結構等方面，作出有意義、且可保存傳統的調整與變革，以適應新時代觀眾

1 關於所謂「晚清」一期的定位，一般指第一次鴉片戰爭（1840）至辛亥革命（1911）之間。從戲曲史的角度來說，晚清的戲曲創作，又可分前期與後期，而以「戊戌變法」（1898）為劃分；有的學者則主張以「庚子事變」（1900）為界。
2 引見蔡毅編著：《中國古典戲曲序跋彙編》（濟南：齊魯書社，1989年），第4冊，頁1163。

的口味與風習。這種以「守護傳統」為宗旨的策略,顯示出傳奇劇作家在「晚清」這一特殊歷史時期所面臨的一種艱難,亦即:他們實際上,既不可能做到徹底的守舊,不回應新局,也無法贏回觀眾,使崑劇回到傳奇盛行的黃金年代。其結果是:他們「守護傳統」、「復歸傳統」的艱辛努力,創作了大量的傳奇劇本,卻僅能說是一種「文化使命感」的宣示。

然而,這批劇作家的傳奇創作,成就雖難與乾隆年間相比擬,此一對雅部而言「相對低潮」的時期,卻亦可視為戲曲發展史上的一個「轉折」:它一方面是乾隆時期戲曲高潮的尾聲,形同一道絢爛彩虹的末端;另方面,也是戲曲從傳統到近代的「轉型」之期。這種「守護傳統」甚至「復歸傳統」的創作理念與傾向,實際上貫穿晚清以至民初戲曲的整體發展過程之中;只是由於戲曲內部及其他外部因素的交互影響,其表現的形態與方式,時有差異而已。崑劇藝術在此一階段,雖然失去劇壇主流的地位,逐漸為各種聲腔所吸收,融入其中,加速了各種聲腔劇種的成熟與發展;但崑劇藝術在自身的戲曲體製諸方面,嘗試尋求開創新局,也產生了不小的變化,透露出某種屬於「近代」的氣息,拓展了新的文化空間。

晚清傳奇,依性質言,已是「文人傳奇」的餘緒,若以其總體「思想傾向」的轉變為標準,大致可以光緒二十四年(1898)「百日維新」為基點,分為前、後兩期。[3]前期的傳奇創作,多數劇作家仍是以承襲傳統、效法前人為主要創作取向。至於後期劇作,則出現雖名為「傳奇」,實質上,卻已開展新的藝術形式,並在劇作敘寫目標與策略上,產生具有「呼應時代需求」意義的變革。

晚清前期之劇作家選擇以「傳奇」為創作體裁,在延續傳奇經典傳統的努力上,最明顯的,就是頗多作者有意紹續清中蔣士銓的創作途徑與理念,或仿效清初孔尚任(字聘之,又字季重,號東塘,別署岸堂,1648-1718)「尚史求實」、「以曲為史」的作法,來創作傳奇。吳梅(字瞿安,號霜厓,別署癯安、逋飛、厓叟,1884-1939)《中國戲曲概論》一書在評論黃燮清(原名憲清,字韻甫,號韻珊,又號吟香詩舫主人,1805-1864)傳奇作品時,曾謂:

> 蓋自藏園標下「筆關風化」之旨,而作者皆衿慎屬稿,無青衿挑達之事。
> 此是清代曲家之長處。余嘗謂:乾隆以上,有戲有曲;嘉、道之際,有曲

3 參見郭英德:《明清傳奇史》(南京:江蘇古籍出版社,1999年),頁597。

無戲；咸同以後，實無戲無曲矣。此中消息，可與韻珊諸作味之也。[4]

在這裡，吳氏以蔣士銓的《藏園九種》作為清中「風氣之變」的轉換關鍵。蔣士銓所謂「筆關風化」，就創作理念而言，雖係本於一種結合「審美感受」與「道德啓發」為一的「藝術功能論」，但由於在具體的作為上，他所關切的，集中於「戲曲」這一特殊的藝類，故同時亦存在創作時的一種特殊的「藝術思維」（art thinking）。此種藝術思惟，企圖將社會中種種人情、事理，乃至其間所涉及的倫理規範與理念等，融入於「戲劇情節」的設計之中。在此影響下，對於清中期劇作家而言，他們所同有的，是一種「深化義理於人情」的共同目標；至於「如何實踐」，則各個作家，可有不同的藝術策略。而上引這段話，亦可拿來概括「晚清前期」承襲傳統的傳奇作家：他們多半堅持類如所謂「筆關風化」的藝術理念，冀求劇作的內容，能深入於人情中的義理，從而能有所裨益於人心；至於在曲調風格與關目結構上，也期待能符合所謂「不失雅正」的傳統。他們之中，有不少作者，亦且試圖延續清中以後「以曲為史」、「以曲為文」的創作趨向。只不過吳氏所言「嘉、道之際，有曲無戲」、「咸、同以後，無戲無曲」云云之說，雖排比整齊、論旨鏗鏘，是否恰切？是否足以概括晚清這批堅持崑劇傳統的傳奇作品？則尚有討論的空間。

大抵而論，欲求「深化義理於人情」，不僅需要劇作家於所謂「寓義」（allegory）層次，有所提昇；在藝術的表現上，亦需磨練出一種足以導引人進入其深刻意涵的「承載形式」。如果說清中「風教觀」的重新崛起，反映了清代戲曲在「戲曲理念」上的發展趨向；在「藝術作為」的表現方面，值得注意的，則有兩項：一是在「戲劇情節」與「曲文敘事」方面，對於「戲劇性」（dramaticity）因素的強調；另一則是透過乾隆時期戲曲的「花、雅之爭」的激盪，從而於中產生有關戲曲「藝術性應如何界定，從而發展」的進一步思考。

就前一項言，由於「戲曲」本身作為戲劇類藝術的本質性要求，其演出形式中，對於「戲劇性」成分的探索，一直是明中期以來導引「傳奇」類劇作的因素之一；故若以此為論，清中期的發展，仍是一種延續。然而由於其間所涉及「主題」（theme）與「美學理念」（aesthetic ideas）上的差異，劇作家所時時面臨的，實際上常是一種挑戰。譬如以才子佳人為故事者，如欲藉「事態」的多變，將其中涉及的「情」、「欲」與「事理」的因素，以交錯、繁複的方式

[4] 引見吳梅：《中國戲曲概論》，收入王衛民編：《吳梅戲曲論文集》（北京：中國戲劇出版社，1983年），頁185。

表達，偏向其中任何一項，皆會造成「戲劇效果」上的鉅大差異。明傳奇中，我們所以可依「以傳事而見精彩者之必結合於史傳或時事」，與「以寫『情』而偏於風流者之常不免流於浮豔挑達」為兩項概括性的特質，其「成就形態」之原因，即是原出於此。

而就後一項來說，所謂「花、雅之爭」，事實上，早在明代末年，由於弋陽腔的興盛，劇壇已經出現了崑、弋爭勝的局面。而到了梆子腔、秦腔、西秦腔、楚腔、安慶梆子、弦索腔等新興的地方戲在民間各地蓬勃發展後，地方戲流行的區域也日漸擴大。清代地方戲在全國普遍風行的盛況，更是前代戲曲發展所未曾出現過的。[5]事實上，康熙年間，劇壇上就已是諸腔雜作的趨勢。據劉廷璣《在園雜志》中記載，當時流行各地的，有四平腔、京腔、衛腔、梆子腔、亂彈腔、巫娘腔、嗩哪腔、囉囉腔等，可謂「新奇疊出」。[6]至乾隆初年，民間的地方戲演出活動更盛，這些新興的地方戲，因其事多忠孝節義，文辭通俗淺顯，排場鬧熱，無論從內容、文詞、腔調、場面各方面來說，都受到廣大觀眾的歡迎。可見乾隆年間的「花、雅之爭」，其實也是明末以後各種地方聲腔與崑腔爭勝消長的一種延續。只不過到了清代乾隆前後才將這種局面發展到了「熱烈」的狀態。而這種相互競爭所造成的激盪，不僅造成了整個劇壇，出現一種前所未見的活力；也帶來了屬於「藝術思維」的反省契機。

對於置身其間的觀眾來說，這種變化性的對比，撼動了自身的鑑賞標準，與舊有的審美理念。尤其是對於士大夫階層，「花雅之爭」，不僅牽涉到個人的品味；甚至在主觀上，也被視為乃是事關文化傳統之尊嚴與審美精神的延續。甚至有時還會被人將之連結到整個國家的氣運問題。對於堅持雅部品賞的士人而言，花部擾人耳目、侵害風俗，是典型的「衛、鄭之音」；與雅部崑曲的中正之聲，是不可同日而語的。

然而，藝術品味的差異，本即是一必將相互影響之事；觀眾接受的方式與程度，亦會隨著時空之變換而改易。真正影響長遠發展的，仍在於其藝術形式的「可塑性」（plasticity）與「表現性」（expressiveness）。對於許多文人而言，欣賞崑劇、創作崑劇，本是將它當成一種審音按律、風流自賞的風雅之事；有

5 胡忌、劉致中二人曾於著作中論此云：「『花雅之爭』實際是明代以來崑山腔與弋陽腔、秦腔這三大聲腔之間的不斷鬥爭融合的過程。過程中產生的『崑弋腔』（吹腔）、『亂彈腔』（崑梆）和稍後出現的『二簧調』則是乾隆以後最有勢力和影響的六大腔調。這是清代中葉流行的聲腔主幹，它們或多或少被吸取在大江南北各大劇種裡」。參見胡忌、劉致中：《崑劇發展史》（北京：中國戲劇出版社，1989 年），頁 523。

6 說詳〔清〕劉廷璣：《在園雜志》（北京：中華書局，2005 年），頁 89-90。

時甚至以此來炫耀自己的風流才學。對於他們來說，如果一旦接受了花部，必然將少了些「風雅」的情調，難免有所失落；但他們又不能不面對花部「易入人耳」，以致「趨附日眾」[7]的現實。正因如此，一些以崑曲為正音的文人作家們，對於「花部」表達了堅決抵制的態度。然而花、雅之爭勝，能造成如此大的衝擊，於另一方面，正是顯示出花部的演出方式與內容，必有其長。在文人狃於所習不欲接受的同時，他們內心，仍是感覺到一種備受威脅的壓力。這種情形與花部長久以來不入雅流，因而必須力求革新以求爭勝，其實是同出於一理。

在這種「花、雅爭鋒」的氛圍裡，相對於上述一類保守的雅部推崇者，一些有識之士，也看到了花部戲曲受人歡迎的原因；預感到這些新興戲曲迅猛的發展趨勢，其實是不可遏止的。所以他們不僅不排斥這些以往認為「鄙俚粗俗」的地方戲曲，甚且引進了這些花部聲腔，對崑劇藝術進行了一些改革；積極地為崑曲的發展，思索一條可以延續下去的道路。

為了回應花部的挑戰，晚清傳奇的創作者，在面臨「傳承」與「變革」的雙重壓力之時，處境雖不免尷尬，但作為智識份子，他們處在晚清激烈動盪，各種文化思潮風起雲湧的情勢中，也難自外於當時新、舊交替，內憂外患紛至沓來的變局。尤其是晚清後期的傳奇作品，明顯地因為「與世俱遷」，故有了不少新的轉換。

晚清傳奇創作雖屬「傳奇餘緒」，卻是中國戲劇發展的一個轉折；也是戲劇從「傳統」走向「二十世紀初期」的醞釀期。有鑑於此，本文擬以晚清前期重要的戲曲家與戲劇理論家楊恩壽（1835-1891）之劇作與劇論為對象，探討他在面臨「崑曲不興，正聲寥寂」的局勢時，如何一方面延續傳統，另方面，亦在其劇作、劇評與劇論中，展現了若干可鑑識為「傳統到近代」的轉型特徵，以及彼所謂「戲不拘崑、亂」的理念；並進而論述楊恩壽的劇論，與其創作時所展現的敘事性特質。

二、「抒鬱解慍，扶持世教」──楊恩壽之戲曲觀

楊恩壽，湖南長沙人，字鶴儔，號鵬海（一作朋海），別號蓬道人，是晚清重要的戲曲家與戲曲理論家，生於道光十四年（1835），卒於清光緒十七年（1891）。少年聰穎，七歲能詩，二十三歲（1858）進優貢生。但此後十餘年，

7 參見〔清〕昭槤：《嘯亭雜錄》（北京：中華書局，1980年），卷八，頁236。

為科舉拖累，因而苦不堪言。咸豐十年開始奔波於湖南、廣西、雲貴等地，過著寄人籬下的遊幕生涯。直至同治九年（1870），經過了「一第蹉跎十七年」的艱辛，終於在三十五歲中舉。同治十三年（1874）進京赴禮部會試。在將近四十年的漫長歲月裏，他的戲曲創作及戲曲論著，皆已問世。光緒初年，授湖北候補知府，曾迎送越南貢使。光緒三年（1877）充湖北護貢使，然而因官缺吃緊，隨即去任，遠赴滇南重做幕客。縱觀其一生，仕途坎坷，老於游幕，抑鬱不得志。而生平著述則涉獵多方，嘗自編《坦園叢稿》，包括詩、文、詞、賦及戲曲等多種作品；另有《坦園日記》手稿八卷。其中，所作傳奇《姽嫿封》、《理靈坡》、《桂枝香》、《桃花源》、《麻灘驛》與《再來人》，合刊為《坦園六種曲》。此六種曲外，恩壽尚有《雙清影》一種，收入《楊氏曲三種》（1870 年楊氏坦園刊本）中；《鴛鴦帶》一種，則未刊行。[8] 至於戲曲論著，則有《詞餘叢話》、《續詞餘叢話》等，剖辨曲律、文章與本事。其中以論述清代戲曲者為多。特別是對清中葉以後的戲曲，載記頗豐，為後世戲曲曲目的編輯與著錄，提供了不少可貴的史料。

楊恩壽《詞餘叢話》與《續詞餘叢話》兩種，二者體例相同，實為一體，皆分為「原律」、「原文」、「原事」三部。「原律」重在辨析宮調音律、考訂戲曲規制沿革；「原文」重在點評戲曲曲文；「原事」則以考證戲曲本事、記錄戲曲逸聞為主。這種分卷標目的方式，在清代的曲話著作中是較少見的，也在一定程度上，反映出楊恩壽已經開始對戲曲論述進行了有意識的分類。

光緒三年楊恩壽在漢陽曾與越南貢部正使裴文禩往來月餘，裴文禩讀了楊恩壽創作的劇本，覺其「詞旨圓美，齒頰生香」。且為求理解「製曲之源流」，讀了他《詞餘叢話》的稿本；讚許該書於製曲之道，「思過半矣」，足以「啓發心思，昭示來學」。裴文禩於所撰序文中，並期望此書「付梓後願以百本見寄」，[9] 由此推說，《詞餘叢話》一書或亦曾流傳至越南未可知。[10]

歷來學者研究《詞餘叢話》、《續詞餘叢話》，皆認為它上承李漁（初名仙侶，後改名漁，字謫凡，號笠翁，1611-1680），受其影響，[11] 於清代的戲曲理論著作

8 說詳劉于鋒：《楊恩壽戲曲研究》（南京：鳳凰出版社，2017 年），頁 29-36。

9 見裴文禩：《詞餘叢話・序》，收入楊恩壽撰，王婧之點校：《楊恩壽集》（長沙：嶽麓書社，2010 年），頁 303。

10 參見趙山林：〈楊恩壽對戲曲研究的貢獻〉，《山西師大學報（社會科學版）》第 25 卷，第 1 期，1998 年，頁 50。

11 如龍華認為「《續詞餘叢話》幾乎全抄李漁曲論」。龍華：《湖南戲曲史稿》（長沙：湖南大學出版社，1988 年），頁 150。特此說以「全抄」論之，一筆抹殺，不免過當。

中，最為晚出，但又早於王國維《宋元戲曲史》，因此具有總結清代曲學的意義。吳梅對《詞餘叢話》，即給予了極高的評價，稱賞其為「特勝」。[12]學者亦曾針對楊恩壽與李漁的曲論，作深入的比較，指出楊恩壽受到李漁「獨先結構」、「填詞之設，專爲登場」等觀點之影響，強調戲曲創作不僅要注重其文學性，同時也必須考慮到舞臺上的扮演。這種「重場上」的戲曲理論觀點，主要關注的，是戲曲的結構、關目、賓白、演唱音律等問題。[13]

楊恩壽雖受李漁曲論之影響而特重「場上」，但恩壽對於「戲曲文本」作為一種特殊的「戲劇文類」（dramatic genre）之價值與意義，仍有其不同於李漁的着眼點。這一點與「戲曲」作為一種完整的演出形式，具有獨立的藝術價值，問題相關而不同。也就是：「雜劇」與「傳奇」從明代以來，無論案頭與場上，兩方面的造詣，均已臻於成熟，但是否可將其列為賞讀的文本，作為文類（genre）中的一門，在文學史上與詩、詞、文並列，從而承認其在文學上的獨特地位？在近代西方式的「文學」（literature）與「劇場藝術」（theater arts）觀念輸入之前，仍未獲得充分的釐清。

如《四庫全書總目提要》即認為所謂「曲」的地位，「在文章技藝之間，厥品頗卑，作者弗貴」；不過探究其源，「實亦樂府之餘音，風人之末派。其于文苑，同屬附庸，亦未可全斥為俳優也」。[14]楊恩壽對於《總目提要》這種看似公允實仍鄙視的定位，頗不謂然；認為學者所云「詩變而為詞，詞變為曲，體愈變愈卑」的說法，實乃荒謬不經。[15]他並引張九鉞（字度西，號紫峴，1721-1803）「詞曲之源，出自樂府。雖世代升降，體格趨下，亦是天地間一種文字」之語，[16]指出既謂之「天地間一種文字」，自應肯定其作為「文類」的獨立性，從而確立「曲與詩、詞異流而同源」的關係，其間無可優劣。

「戲曲之文」作為獨立的文體，其創作的動因為何？楊恩壽有自己獨到的見解。他認為：「戲曲之文」的創作，對於中國文人而言，有一種不同於詩、文的功能；亦在一種特殊的狀況下，成為文人展現才華的方式。他說道：

> 填詞一道，雖為大方家所竊笑，殊不知此中自有樂也。惟好事者始能得之。大凡功名富貴中人，大而致君澤民，小而趨炎附勢，惟日不足，何

12 說見吳梅：《顧曲麈談》（長沙：嶽麓書社，1998 年），頁 319。
13 參見張宇：《楊恩壽研究——以戲曲爲中心》（揚州大學博士學位論文，2011 年），頁 168。
14 引見紀昀編：《四庫全書總目提要》，（北京：中華書局，1995 年），頁 2779。
15 論詳楊恩壽：《詞餘叢話‧原律》卷一，《楊恩壽集》，頁 308。
16 同前註，頁 309。

暇作此不急之需？必也漂泊江湖、沉淪泉石之輩，稍負才學而又不遇于時，既苦宋學之拘，又覺漢學之鑿，始于詩、古文辭之外，別成此一派文章，非但鬱為之舒、悒為之解，而且風霆在手，造化隨心。[17]

也就是：單以紓解文人心中「不遇」之鬱悶而言，戲曲功同詩、文。但詩、文所表達的，大至「為致君澤民而鳴」，小到「因趨炎附勢而獻」，皆仍在功名富貴之中。此若塵網，入而難出，故耽之者，惟日不足；自無暇及於此不急之體。然而一旦士人「漂泊江湖、沉淪泉石」，百無聊賴，不免意冷心灰。於此之時，稍負才學者，既苦宋學之拘，又覺漢學之鑿，難於寄託其情，遂有於詩、文之外，留意及之者。而一旦作者染指，深入箇中三昧，遂知此體之成用，不唯能澆塊磊，且若風霆在手，可以造化隨心；此種文學、藝術之趣，非詩、文可為替代。楊恩壽此處以自身的體驗為基礎，說出落魄文人所以移情於作劇之故。雖非可概括全體，但指出此類，深究其因，實是發前人所未發。

至於深談彼所謂「填詞之道」，恩壽則亦有過人之論，其言曰：

> 各本傳奇，每一長齣例用十曲，短齣例用八曲，優人刪繁就簡，只用五六曲。去留弗當，辜負作者苦心。《牡丹亭》初出，被人刪削，湯若士（字義仍，號海若、繭翁，1550-1616）題刪本詩云：「醉漢瓊筵風味殊，通仙鐵笛海雲孤。總饒割就時人景，卻愧王維舊雪圖」。俗人慕雅，強作解人，固應醜詆也。自《桃花扇》、《長生殿》出，長折不過八支，不令再刪，庶存真面。

> 凡詞曲皆非浪填，胸中情不可說、眼前景不可見者，則借詞曲以詠之。若敘事、非賓白不能醒目也。使僅以詞曲敘事，不插賓白，匪獨事之眉目不清，即曲之口吻亦不合。即如《牡丹亭》寫杜麗娘遊園之時，便道「不到園林，怎知春色如許！」緊接「原來姹紫嫣紅開遍，似這般都付與斷井頹垣」。若不用賓白呼起，則「原來」二字不見精神。此下敘亭館之勝，于陸則「朝飛暮卷，雲霞翠軒」，于水則「雨絲風片，煙波畫船」。而此調尚有三字兩句。若再寫園景，便嫌蛇足，故插賓白云：「好景致，老奶奶怎不提起也？」結便以「錦屏人忒看韶光賤」反詰之筆足之。即景抒情，不見呆相。究竟此支詞曲之妙，皆由賓白之妙也。[18]

17 引見楊恩壽：《續詞餘叢話・原文續》卷二，《楊恩壽集》，頁362。
18 引見楊恩壽：《詞餘叢話・原文》卷一，《楊恩壽集》，頁326。

蓋戲曲之構成，場上扮演、口中賓白、曲中情景，三不可缺一。其中作者情志，雖為關要，仍須有「人物應對」之推移，否則三者皆不連貫。而於其間，如何轉折，此事唯劇作家、導演者、評劇者知之，而優人、俗士難明；故登場之時擅自刪削、異動，每令曉戲者切齒。即今猶然。唯中國劇場傳統，有戲班、無導演，故評劇之人、評劇之論不可少。恩壽此處引湯顯祖《牡丹亭》為例，於曲文、賓白之縫合，精為剖辨，強調作者苦心，足見其讀劇、觀劇之細。文中不僅於所謂「長折不應妄刪，庶存真面」處，深有所見；即彼之言「以詞曲敘事，不插賓白，匪獨事之眉目不清，即曲之口吻亦不合」云云，亦係一針見血之論。

　　恩壽此種深細、精闢之論，於律、於文、於事，隨處皆可揀擇；而其長，尤在論「文人劇」中之「事」。姑取其中二則為論。其一則云：

> 《禮記》：「介者不拜，為其拜而蓑拜」。注：「蓑拜則失容節。『蓑』猶『詐』也」。疏：「著鎧而拜，形儀不足，似詐也」。《孔叢子・問軍篇》：「介胄在身，執銳在列，雖君父不拜」。《史記・絳侯世家》：「亞父持兵揖曰：『介胄之士不拜，請以軍禮見天子。』」皆與《曲禮》相證。《滿牀笏》郭子儀卸甲封王，初以戎服入對，云：「念臣甲胄在身，不能全禮」。「全禮」二字最典，所謂「形儀不足」也。名人涉筆，無一字無來歷，信然。[19]

另一則曰：

> 韞玉譜《瑞玉記》，描寫魏忠賢私人，巡撫毛一鷺及織造太監李實構陷周忠介公事甚悉，詞曲工妙。甫脫稿，即授優伶。郡紳約期，邀袁集公所觀演是劇。是日，諸公畢集，袁尚未至，優人請曰：「劇中李實登場尚少一引子，乞足之」。于是諸公各擬一調。俄而袁至，告以優人所請，袁笑曰：「幾忘之」。即索筆書【卜算子】云：「局勢趨東廠，人面翻新樣，織造平添一段忙，待織就迷天網」。語不多而句句雙關，巧妙無匹。諸公歎服，各毀其稿。一鷺聞之，持重幣求袁除其名，于是易「一鷺」曰「春鋤」。[20]

[19] 引見楊恩壽：《詞餘叢話・原事》卷三，《楊恩壽集》，頁 337-338。。
[20] 同前註。

此兩則，皆涉歷史，然前一屬「實」，後一屬「虛」。屬「實」者，為求貼近古人情事之真，乃能傳神。此種於細節講究，正是歷史之劇，不能鬆懈馬虎之處。《滿牀笏》郭子儀卸甲封王，初以戎服入對，作者僅藉問答間一語，即點出當時局面雖新，兵權仍在之情勢；而「不能全禮」云云，又符典則。故恩壽以「名人涉筆，無一字無來歷」稱之。

次一《瑞玉記》之例，則屬「虛」；論中所云「句句雙關，巧妙無匹」者，要點在於戲曲以詞曲描摹事態，善文者能於其間開闔照應，引人入戲，與賓白之承接先後，必講求醒目者不同。此種能於大綱處綜攬，又能與當前相關，正是填詞家樂趣所在。楊恩壽曾謂：「東坡以行文為樂事，夫文之樂，吾則不知；雕蟲小技之樂，未有過於填詞家矣」，[21]此即是一例。彼所謂「填詞誠足樂矣，而其搜索枯腸、捻斷吟髭，其苦其萬倍于詩文者」，亦是於此論之。[22]而在恩壽所舉《瑞玉記》成稿之故事中，固可以見出：明代傳奇之風行士夫之間，奉為雅正，正有其深為文人喜好之處，與花部之迎合大眾者，藝術之品味基礎與標示之境界，皆有所不同。

至於恩壽之論詩、詞、曲三者本質性之關聯，則亦頗有其獨到之見。恩壽云：

> 昔人謂：「詩變為詞，詞變為曲，體愈變愈卑」。是說謬甚，不知詩、詞、曲固三而一也，何高卑之有？風琴雅管，《三百篇》為正樂之宗，固已芝房寶鼎，奏響明堂；唐賢律、絕，多入樂府，不獨宋、元諸詞，喝唱則用關西大漢，低唱則用二八女郎也。後人不溯源流，強分支派。《大雅》不作，古樂云亡。自度成腔，固不合拍，即古人遺製，循途守轍，亦多聱牙。人援「知其當然，不知其所以然」之說以解嘲，今並當然者亦不知矣。詩、詞、曲界限愈嚴，本真愈失。古人製曲，神明規矩，無定而有定，有定仍無定也。[23]

此處所謂「本真」，乃指詞律之「所以為然」。蓋詩、詞、曲，若不求知其所以為然，而自拘守於所臆測之「當然」，必泥古而自陷於所畫之界，難於得真。以此而論，以崑劇之承前為變而為戲曲之雅，有其所以能然，即所謂「神明規矩，無定而有定」，應予重視；從而深惟其理。恩壽之分項論之，其故在此。然而對於恩壽而言，「無定而有定」之後，作者從規矩中尋求突破，依然有「有定仍無

21 引見楊恩壽：《續詞餘叢話・原文續》卷二，《楊恩壽集》頁 363。
22 同前註。
23 引見楊恩壽：《詞餘叢話・原律》卷一，《楊恩壽集》，頁 308。

定」者在，故在承繼李漁之後，恩壽所深慮於戲曲未來之發展者，尚有其精思於其間者在。對於他而言，花部之競起，能於變化之萬端紛然中，開疆拓土，日趨於盛，必有其得乎「場上之藝」之妙用，爲傾心雅部之作者，所當深察而思予以融合。特別是花部的取材，常藉角色，搬演各種社會人物忠孝節義之故事；於奇中見不奇，亦於不奇中見奇。關於這種戲曲「功能足以化世」的特質，恩壽於《詞餘叢話》中曾引陶奭齡（字君奭，又字公望，號石梁，又號小柴桑老，1571-1640）之語云：

> 每演戲時，見有孝子、悌弟、忠臣、義士，激烈悲苦，流離患難，雖婦人、牧豎，往往涕泗橫流，不能自已；旁觀左右，莫不皆然。此其動人最懇切、最神速，較之老生擁皋比講經義，老衲登上座說佛法，功效百倍。[24]

另處亦轉引、援用了王守仁（字伯安，號陽明，1472－1529）《傳習錄》中所強調：

> 今要民俗返樸還淳，取今之戲本，將妖淫詞調刪去，只取忠臣孝子故事，使愚俗人人易曉，無意中感發他良知起來，卻于風化有益。[25]

而在恩壽所自作之《麻灘驛》一劇中，他也借劇中人物王聚奎之口，道出了自己相似的觀點：

> 蓬道人，你有此才學怎麼不去做墨卷，寫大卷，圖個科甲出身，反來幹此營生，豈不耽時費日麼？只是他們這種人，別有見識，我們把此等文章，看作平常扯淡，他們還說是與修《春秋》一般，寓褒貶、別善惡，借此要感動人心，扶持世教。[26]

這種關乎「風教」的觀點，可分兩層分析：就中國文學的傳統來說，「詩教觀」本是主流，但因運用於演劇，涉及觀劇的美學效應，遂有了新義。此爲第一層。第二層，則涉及了明以來傳奇極盛後，一種屬於發展上的流弊。亦即是：由於聲腔、做工的日益精緻化，使得戲曲扮演時，觀賞的趣味增加，增添令人驚奇，甚至誘人的內容；成爲時尚。全劇在高層次的「藝術可能」上所應追求的目標，

[24] 引見楊恩壽：《詞餘叢話・原文》卷二，《楊恩壽集》，頁 321。
[25] 同前註，頁 320。
[26] 引見楊恩壽：《麻灘驛・蟻聚》，《楊恩壽集》，頁 543－544。

反而逐漸湮沒。其中最嚴重的，為神仙道化科與才子佳人劇中，若干偏鋒的發展。尤其在明代，受到社會經濟日趨商業化，中產階級興起，以及當時思潮中欲尋求「個體主體性」（individual subjectivity）的觀念影響，衝破「禮教藩籬」成為風氣，從而使此一走向，成為了隱憂。陽明之語，即是為此而發。本文前論所提及清中期戲曲的發展中，有一股重新看重「風教」的呼籲，即是由此而生。恩壽亦是承接於此而來。

不過在恩壽長期的觀察中，他尚看到了一種「花、雅競爭」中，屬於「傳奇」形式的危機。亦即雅部之所長，一在唱做，一在修辭，一在敘事；然而由於傳奇體製過於宏大，不易全本演出，優人刪減，易走偏鋒，遂失作者苦心。恩壽所謂「自《桃花扇》、《長生殿》出，長折不過八支，不令再刪」，雖實際上有例外，但也顯示出劇作家對於「演出效果」的考量。對於恩壽而言，雅部所傳，傳奇、雜劇雖異而其中有同，順其自然形勢推演即可。然為求場上動人，而內容又足以不失雅部矩範，有裨風教，在整體的規劃上，應有所調整。今若從恩壽所自作《坦園六種曲》之劇本觀之，其展示的作法，具體有二：

其一，係藉每部劇前之「序」，標明義旨，為全劇統轄，裨令讀者、演者知所依循。而所謂「義旨」，因寓而生，須由蘊藉，以是用意、用筆，俱有考究。恩壽云：

> 欲作寓言，必須醞藉，倘或略施縱送，稍欠和平，使犯佻達之嫌，失風人之旨矣。填詞者用意、用筆，則惟恐起蓄而不宣，言之不盡。代何等人說話，即代何等人居心。無論立心端正者，我當設身處地代生端正之想，即遇立心邪僻者，亦當舍經從權，暫為邪僻之思。務使心曲隱微，隨口唾出。說一人肖一人，勿使雷同，勿使浮泛；若《水滸傳》之敘事，吳道子之寫生，斯道得矣。東坡以行文為樂事，夫文之樂，吾則不知，雕蟲小技之樂，未有過于填詞家矣。[27]

又曰：

> 作者處此，但能佈置得宜，安頓極妥，已是萬幸之事，尚能計詞品之低昂，文情之工拙乎？能於此種艱難文字，顯出奇能，字字在聲音律法之中，言言無資格拘攣之苦，如蓮花生在火上，仙叟奕於桔中，始為盤根

27 引見楊恩壽：《續詞餘叢話‧原文續》卷二，《楊恩壽集》，頁 362－363。

鑿節之才，八面玲瓏之筆，壽名千古，夫復何慚？[28]

以上第一項，屬通義。其次則是將每部之篇幅，大致約限在適當的幅度之內，字字落實，勿使冗贅，而全本皆見精神。此一考量，並無定例，唯在作者裁決。而恩壽自所用心，我們則皆可於其劇作中，一一抽繹而得。以下續論之。

三、「合生死、窮通于彈指頃」──《坦園六種曲》之創作要旨

楊恩壽的生活年代，從道光十四年到光緒十七年，基本上屬於晚清前期的範圍。此時已是大清帝國的末期，政府內外交困，岌岌可危。作為活躍在咸豐、同治、光緒時期的戲曲家，他自幼目睹了太平天國起義、第二次鴉片戰爭、中法戰爭等一系列震撼統治根基的大事，見證了清廷政權由積弱到逐漸崩解的歷程。作為一個抱持正統「志道」觀念的智識分子，恩壽熱衷科考，但卻始終仕途蹭蹬。面對滿目瘡痍，行將傾覆的清王朝，他「心切欲救世之弊」，[29]一反「十部傳奇九相思」的套式，將視野轉向晚清動盪時局下的世變，在戲曲作品中，透露出對政治局勢的關懷，乃至對國家前途的擔憂。而在晚清雅部式微，花部主導戲曲舞臺的情況下，他的劇作，既堅守了傳奇的創作傳統，又創新地吸收了花部的戲曲元素，展現了「花、雅兼容」的轉型特徵。

恩壽一生，創作了八部傳奇，自毀其一，存世者七。[30]吳梅曾在《中國戲曲概論》中，將楊恩壽的劇作，分別歸於「雜劇」與「傳奇」兩類中。即《姽嫿封》（六齣）、《桂枝香》（八齣）、《桃花源》（六齣）入「雜劇」，《理靈坡》（二十二齣）、《麻灘驛》（十八齣）、《再來人》（十六齣）入「傳奇」；[31]而未收入《坦園六種曲》的《雙清影》（十四齣）依例亦可歸為「傳奇」。大體而言，「雜劇」與「傳奇」的劃分，是「以篇幅長者為傳奇，北曲為雜劇。相沿至今」。[32]曾永義教授在《明雜劇概論》中曾指出，「南雜劇」一詞，其界說有廣、狹二義：「狹義的南雜劇，是指每本四折，全用南曲，呂天成所謂『自我作祖』的劇體，其形式與元人北雜劇正是南北相反；廣義的南雜劇則指凡用南曲填詞，或以南曲為主而偶雜北曲、合套，折數在十一折之內任取長短的劇體」[33]。不過到了晚

28 同前註，頁 363。

29 見楊彝珍：《理靈坡·楊序》，收入《楊恩壽集》，頁 452。

30 有關楊恩壽戲曲之版本述略與體製辨析，參見劉于鋒：《楊恩壽戲曲研究》，頁 91-100。

31 參見吳梅：《中國戲曲概論》（長沙：嶽麓書社，2010），頁 82-93。

32 參見吳梅：《吳梅講詞曲》（鳳凰出版社，2009），第六章〈作法〉。

33 引見曾永義：《明雜劇概論》（臺北：學海出版社，1979 年），頁 83。

清，曲家們對於「傳奇」與「雜劇」的文體特徵與命名，實際上並無嚴格的界定。[34]

　　若依一般以十至十二齣為標準來劃分，[35]《媧嬧封》、《桃花源》與《桂枝香》就必然歸屬於雜劇。然而，若從體製特徵觀之，七部劇作皆以〈破題〉作為開場，且皆只用一支曲牌，曲牌後一首四句下場詩作結，無賓白；腳色安排，均用生、旦；曲牌使用，亦都按照南曲的聯套方式，分引子、過曲、尾聲，也皆有南北合套的運用。除了齣數不同，其實並沒有其他明顯的體製差異。[36]至於其藝術造詣，吳梅則說：

> 坦園三曲》，以《桂枝香》為勝，但在詞場品第，僅足為藏園之臣僕耳。

又曰：

> 《坦園三種》，蓬海三記，余最喜《再來人》摹寫老儒狀態，殊可酸鼻。《麻灘》、《理靈》，不脫藏園窠臼。[37]

盧前所撰《明清戲劇史》，則認為：「傳奇中之尤要者為排場，以劇情別之，曰悲歡離合。悲歡為劇中兩大部別」[38]，並將恩壽列為湖南劇作家之第一人。可見他雖然無法與清中葉的蔣士銓相提並論，但作為傳奇的餘緒，在清代曲家中無疑亦佔有一席之地。

　　持平而論，恩壽在戲曲作品、戲曲理論與觀劇記錄上所展現的豐碩成果，在晚清戲曲家中是較少見的。不過他的劇作，因當時傳奇已衰，論之者少，難有確評。恩壽於其所著《坦園日記》中，曾自述云：

> 吾半生所造，以曲子為最，詩次之，古賦、四六又次之，其餘不足觀也。[39]

34 如郭英德便認為：「傳奇與雜劇的混融，既意味着文體規範的逾越，更顯示出文體意識的淡漠……這正是晚清文學家文體意識的普遍特徵。因此，這一時期的傳統崑劇創作，說是傳奇雜劇化固然可以，說是雜劇傳奇化也無不可」郭英德：《明清傳奇史》，頁 622。左鵬軍分析晚清與民國的傳奇雜劇特徵則指出：「彼此之間的種種體制限制被進一步打破，各自的文體特徵表現的不甚明確，二者真正形成了你中有我，我中有你」。參見左鵬軍：《晚清民國傳奇雜劇史稿》（廣州：廣東人民出版社，2009 年），頁 133。
35 參見鄧長風：《明清戲曲家考論四編》（上海：上海古籍出版社，2009 年），頁 117。
36 參見劉于鋒：《楊恩壽戲曲研究》，頁 101-102。
37 引見吳梅：《吳梅講詞曲》（鳳凰出版社，2009 年），〈二、清人雜劇〉，〈三、清人傳奇〉。
38 引見盧前：《明清戲曲史》（北京：中華書局，2006 年），第一章明清劇作家之時地。
39 引見楊恩壽：《坦園日記》卷三，《楊恩壽集》，頁 111。

所言大致符實。恩壽的戲曲創作，在他眾多作品中的確最為突出。這與他長期對戲曲抱有濃厚的興趣不無關係。恩壽曾在日記中回憶道：

> 自十餘年來，頗有戲癖。在家閒住，行止自如，路無論遠近，時不分寒暑，天不問晴雨，戲不拘崑、亂，笙歌歲月，粉黛年華，雖曰荒德，聊以適志。[40]

加之他仕途偃蹇，四處遊幕，一方面充分體味到世態炎涼，人情冷暖，為戲曲創作提供了靈感與刺激；另方面，則借戲曲創作聊以自娛。誠如恩壽在《麻灘驛·自序》中所說：

> 余則顛倒風塵中，無所建樹，依然操不律作無益事，以悅有涯生。[41]

正是憑藉這種對戲曲的酷愛與重視，讓恩壽成為晚清具有代表性的曲家。

楊恩壽的戲曲創作，大致可分為三個時段：咸豐二年（1852）創作《鴛鴦帶》，十年（1860）創作《姽嫿封》；同治九年（1870）創作《桂枝香》、《理靈坡》與《雙清影》；光緒元年（1875）創作《麻灘驛》、《再來人》與《桃花源》。其中《鴛鴦帶》一種未傳。[42]

《鴛鴦帶》為恩壽十八歲時創作的第一部劇作。據《詞餘叢話》所載，恩壽好友方劍潭之戚張某作尉沅江，「方往依之，張為納王姬，姿首明豔，性絕慧。歸方年餘，教之讀書，居然能詩。姬父里魁也，以張之購女也，未取身契，屢與需索；挾張陰事，將詰上官。張懼，勸方出姬。姬歸，解鴛鴦帶自絞。方大戚，乞余譜院本廣其事。……蓋紀實也。卒成二十四齣，名《鴛鴦帶》」。[43]雖然劇本毀而不傳，但該劇寫王姬之堅貞殉情，姬父之勒索要挾，方劍潭之無能保其妻，情節曲折，人物形象具有特點。[44]劇本雖為紀實，但「插敘時事，語多過激」，亡友郭芳石秀才恐其因此賈禍，力勸他將稿件焚毀。[45]此事一方面顯示恩壽於戲曲，自幼好之，且能秉筆填詞；另方面，則可見出其情性，多剛直少所避忌。

40 引見楊恩壽：《坦園日記》卷一，《楊恩壽集》，頁 17。
41 引見楊恩壽：《麻灘驛·自序》，《楊恩壽集》，頁 532。
42 參見劉于鋒：《楊恩壽戲曲研究》，頁 91-95。
43 引見楊恩壽：《詞餘叢話·原事》卷三，《楊恩壽集》，頁 340。
44 參見龍華：《湖南戲曲史》（長沙：湖南人民文學出版社，1988 年），頁 156。
45 引見楊恩壽：《詞餘叢話·原事》卷三，《楊恩壽集》，頁 340。

《姽嫿封》作於咸豐十年（1860）恩壽初入魏式曾武陵知縣幕時。此時太平天國已定都南京，第二次鴉片戰爭結束，國內局勢動盪，清廷的統治已瀕臨崩潰。恩壽於〈自序〉中說：

> 姽嫿事，雖見《紅樓夢》，全是子虛烏有，閱者第賞其奇，弗徵其實也可。46

此劇情節取材於《紅樓夢》中《姽嫿詞》故事，寫明嘉靖年間山寨大王寇魁賄賂青州紳士，使計詐降，誘騙恆王出城招撫，趁機取其性命。恆王妃子、姽嫿將軍林四娘出城擊賊，為恆王報仇，最終英勇殉節。雖則情節如此，此劇實另有影射。恩壽於其另一部傳奇《麻灘驛》自序中云：

> 咸豐庚申，游幕武陵。客有談周將軍雲耀者，勇敢善戰，其婦亦知兵。乙卯，守新田，以輕出受降而死，婦亦戰以殉之。當即演成雜劇，詭其名于說部之林四娘，即所謂姽嫿將軍也。47

蓋《紅樓夢》中，以「王率天兵思剿滅，一戰再戰不成功」託始，寫到恆王之死，劇中「受降」的情節，是恩壽依據周雲耀的本事增添，而劇末寫恆王林四娘的受封成仙，顯然亦是兼有表彰周雲耀夫婦之意。可見劇本的主題，實是欲藉歌頌義夫烈婦的忠義精神，以期喚起人們「盡忠報國」之心；具有呼應時局的用意。

　　恩壽前半生困頓科場，作於同治九年（1870）的《桂枝香》，以讚歎優伶李桂芳的慧眼識才為主題，寄寓作者在科舉考試中的懷才不遇，以及對世人冷眼勢利的感慨。該劇本事取自小說《品花寶鑑》中男伶蘇蕙芳感於落魄才子田春航的賞識，毅然傾其所有以資助田氏赴京投考的故事。劇中以蘇慧芳為原型的李桂芳也是一名男旦，而非女伶，作為聯錦部演員，亦是重氣節，有雄心，雖然寄身梨園，也希望自己能夠早日脫離苦海，尋得歸宿。面對潘其觀的猥褻與刁難，李桂芳能守節如玉，不沾風塵，對田春航的熱烈追求早已傾心；且對其舉業十分關心。田春航在其鼓勵下終於得第，而李桂芳也自此脫籍。恩壽〈自序〉中言，此劇之撰寫，係感於伶人對田春航的相助：

46 楊恩壽：《姽嫿封‧自序》，《楊恩壽集》，頁 497。
47 楊恩壽：《麻灘驛‧自序》，《楊恩壽集》，頁 532。

桂伶操微賤業，能辨天下，一言偶合，萬金可捐，雖俠丈夫可也。是烏可不傳？且田君以偉男子乞食長安，當時所謂負人倫鑒者，未嘗過而問焉。卒令乞憐鞠部，成豪俠一日之名，斯亦足以羞當世矣。[48]

作為一名地位低下的優伶，對當時負人倫鑒者所未嘗過問之田春航，李桂芳能慧眼識人，予以支持與鼓勵，其豪俠之氣可謂「足羞當世」。

全劇以李桂芳扶助田春航高中狀元為線索，敘寫李桂芳的慧眼識珠、慷慨相助，以與恩壽當時所見世人之冷眼無情形成對比。作者對此一人微而義高的難得，深寓讚賞，同時也抒發了自己在科舉制度下，屢試不第、懷才不遇的辛酸。其借李桂芳所寫的，就是這種內心糾結的憤鬱。我們從字裡行間不難讀出恩壽的這般心境。劇中相公杜琴言評價田、李交誼時曾說：

區區科第，得之不足為榮，不得亦何足為辱？桂芳見他胸襟開闊，氣宇不凡，想他作個奇男子，立千古之功名，豈僅為中一進士乎？[49]

所謂「得之不足為榮，不得亦何足為辱」，雖就雄才之士而言，本是如此。然世間所知，僅是榮辱，又何曾見出榮、辱背後，尚有胸襟、氣宇、稟賦、志向，人人不同？此所以「知音」為難逢。恩壽於世情浮沉之中，舉出賤業中，亦有可貴如斯者，正是欲於反差中，見出人之性情。至於〈憨偵〉、〈鼎宴〉兩齣，極力刻畫李桂芳對田春航中式的期盼，與田春航中狀元後的榮耀，則是藉由一種常情的刻畫，達到一種符合人性期待的結局。

當然就作者而言，本亦自許高才，竟困場屋，有志難伸，自然夾雜了不少複雜與矛盾的心情。恩壽同鄉之友王先謙（字益吾，號葵園，1842-1917）曾對這部劇作的創作動因，有精彩的分析。他說道：

然而高歌望子，對青眼以增悲；杯酒借人，照朱顏而自惜。實窮途之隱痛，非情累之不遺。此蓬海所為擲簡，哀來搖毫涕下者矣。[50]

對於恩壽來說，多次下第，嚐盡箇中辛酸。科舉之途無望，故彼所表達的，也是「窮途之隱痛」，企盼有人能施援手。此種心態與田春航在京城消遣於戲園，可謂同病相憐。恩壽〈自序〉云：

48 引見楊恩壽：《桂枝香·自序》，《楊恩壽集》，頁 430。
49 引見楊恩壽：《桂枝香·流觴》，《楊恩壽集》，頁 441。
50 引見王先謙：《桂枝香·序》，收入《楊恩壽集》，頁 428–429。

秋日新晴，閒窗遣興，偶閱《品花寶鑑》，摘取桂伶往事，填南北曲若干，閱十日而成。[51]

雖說是「偶閱」，其實是借《品花寶鑑》來抒發平日的「隱痛」。所謂：

字字搓酥，春生紅硯，填到聲聲入破，淚溼青衫。驅塊壘而飲酒三升，破抑鬱而歌傳五噫。借茲為照，聊以解嘲。[52]

可見王先謙對於《桂枝香》之詮釋，在這一部分，確實揭示了恩壽的底裏；即所謂「一掬英雄之淚，灑遍當場；千秋風月之詞，助誰下酒」[53]，堪為恩壽一生感憤心態與窮途之累的最佳註解。

《理靈坡》一劇，作於同治九年（1870），取材長沙廣為流傳之明末蔡道憲死難報國的史事。劇情敘寫蔡道憲銓授長沙司理後，廣行善政，愛民如子，贏得了「蔡青天」的美名。當明末張獻忠大兵壓境之際，蔡道憲受知府堵允錫之托，攝理公務，扼守岳州，後獻忠軍進逼長沙，蔡道憲兩赴轅門，謁請巡撫王聚奎出城抗賊，為彼所拒，最終城破被俘。面對勸誘，蔡道憲正氣凜然，厲聲罵之，遂遭敲牙割舌凌遲而死。其部屬凌國俊等，將其葬於醴陵坡後，自殺相殉。為了紀念蔡道憲，後人遂將醴陵坡改名「理靈坡」；傳奇之名本此。恩壽於同治七年（1868）至九年（1870）任《湖南通志》校錄，於重修省志的過程中，得讀蔡道憲傳略，然記述略而不詳，考《明史·本傳》，亦多訛脫。後從舊書肆購得蔡道憲《遺集》及〈行狀〉，見其中「紀軼事較詳，多〈本傳〉所未載，喜甚，如獲琳璧。至是，于公生平十悉八九矣」[54]，於是將之編寫成劇，以表忠烈。劇成，友人楊彝真序之云：

長沙蓬道人，少負有偉，既蹇不遇於時，其心究不能忘情斯世，乃為著《理靈坡》傳奇一篇。[55]

而所謂「不能忘情斯世」，即楊序所言：

51 引見楊恩壽：《桂枝香·自序》，《楊恩壽集》，頁 430。
52 引見楊恩壽：〈謝胡娘依先生贈桂枝香填詞序啓〉，《坦園偶錄》卷二，收入《清代詩文集匯編》，第 727 冊，頁 767。
53 引見王先謙：《桂枝香·序》，收入《楊恩壽集》，頁 429。
54 引見楊恩壽：《理靈坡·敘》，《楊恩壽集》，頁 451。
55 引見楊彝珍：《理靈坡·敘》，收入《楊恩壽集》，頁 452。

蓋謂世俗不可與莊語，若欲正襟而談，則聽之匪欲臥即掩耳而走，不如取往事之可歌可泣者，以南北曲譜之，一唱三嘆，有遺音焉，直與律呂應其宮徵，足令讀者諷諷乎心動而情移極，極與夫子論詩謂可以興觀之旨有合。在平日心切欲救世之弊，嘗不惜為危苦之言，雜鳴咽泣涕而出之，以警憒憒者。至于是編，則以古準今，一宣泄其無端憤鬱，意氣悲遠，舉見情辭。俾邦人士，有以激發其忠烈之忱，而維持夫氣數之變，則他日成仁取義之風節，實出于此。而冒詈忍詢之徒，亦聞之而有惕心焉，更足以補懲創之所不及。其磨世厲鈍之功，匪淺鮮也。[56]

文中謂戲曲之一唱三嘆，「足令讀者諷諷乎心動而情移」，不僅合於孔子論詩時所謂「可以興觀」之旨，更能「宣泄無端憤鬱」，激發人「忠烈之忱」，維持「氣數之變」。此一序言，雖非恩壽自作，實深得其旨。

創作於同年，未收入《坦園六種曲》的《雙清影》，也是以表彰忠烈為主題，取材於陳源袞死難於太平軍的歷史事實。劇寫咸豐三年（1853），太平軍攻打廬州，池州太守陳源袞馳援駐守廬州的好友安徽巡撫江忠源。陳源袞病時，其妻子易氏割臂療救。楊秀清攻陷廬州，城破後，陳源袞自縊身亡，江忠源則投水赴死。全劇意在表彰陳、江二位壯烈殉國之「忠」，及朋友同生共死之「義」。[57]

光緒元年（1875）恩壽隨劉岳昭赴雲南，於武陵滯留途中，先後作《桃花源》、《麻灘驛》二劇；起行後又作《再來人》。《桃花源》取材於陶淵明之〈桃花源記〉，敘述武陵漁人進入桃花源的故事。劇中漁人話史，與桃花源中人集體演戲餞別，俱為恩壽別出心裁所增添之節目。其自序說之云：

願就世外人說興亡，淡榮利。舉人間世無足攖吾心者，或亦熱場中清涼散也。[58]

此所謂「願就世外人說興亡，淡榮利，乃熱場中清涼散」，顯示在此之時，恩壽內心已由「情熱」轉趨「清涼」。不過劇中武陵漁人與秦時人對歷史的縱談議論，都直指時弊，這與其他的幾部作品所呈現的現實批判精神，仍屬一致。可見這種看淡，乃是將歷史應有之是非，與個人之窮達分開；屬於儒家所謂「知命」，

56 同前註。引文中「足令讀者諷諷乎心動而情移極，與夫子論詩謂可以興觀之旨有合」一句，「極」字似應連下讀，今正。

57 參見劉于鋒：《楊恩壽戲曲研究》，頁 94。

58 引見楊恩壽：《桃花源‧自敘》，《楊恩壽集》，頁 511。

而非道家之「全性」。

《麻灘驛》同樣取材於明末史實，乃是依據毛奇齡沈雲英〈本傳〉的「徵實之作」。關於沈雲英，董榕的《芝龕記》傳奇曾以沈雲英與秦良玉為主角，敷衍全劇，但恩壽認為：

> 秦、沈雖同時，未嘗共事。作者必欲縐之使合，支離牽附，已失不經，且隸事太繁，幾如散錢失串。[59]

蓋秦、沈既然「雖同時，未嘗共事」，實不必強加縐合，如此可避去支離牽附。在改作中，新劇敘寫道州守備沈至緒之女沈雲英，隨父鎮守道州，沈雲英之夫賈萬策則鎮守荊州。後沈至緒陣亡於麻灘驛，遺體遭劫，沈雲英乃率軍奮力奪回遺體；以是受朝廷之封，命為將軍，並接替其父續守道州。未幾，賈萬策於荊州陣亡，沈雲英悲痛辭官，回鄉奉養老母。明亡，沈雲英悲憤自沉，為其母救起，在夢中與其丈夫、父親團圓，並親睹忠、奸、反三方各自的結局。誠如劇前所附毛奇齡〈沈雲英本傳〉云：

> 文能通經，武能殺賊，得之女子，已屬奇事。若其奪還父屍，孝也；夫死辭爵，節也；國亡赴水，忠且烈也。忠孝節烈萃于一女子之身，此恆古所未有也。[60]

文中毛氏對沈雲英之才能、事功、節操，盛讚不絕，謂乃亙古鮮有。而耐人尋味的是，《麻灘驛》中沈雲英在辭官時唱道：

> 【北水仙子】謝謝謝謝你們遠送來，惹惹惹惹愁人別淚歧途灑。從今後把把把把綠沉槍冷臥莓苔，任任任任鎮甲箱中黴壞，且且且且尋出了舊花釵，撤撤撤撤去了馬前旄旌。收收收收過了游擊將軍金字牌，將將將將清涼居士頭銜改，學學學學韓王湖上跨驢回。[61]

雖然沈雲英辭官之事符合史實，但劇中她洒然而去之際，又自比南宋解兵權後自號「清涼居士」的韓世忠。表面上尋出舊花釵，撤去馬前旄旌，內心卻牽掛着國事，戀闕之情躍然紙上；顯然女將軍不甘雌伏。在明亡後投水被救時又唱道：

59 引見楊恩壽：《麻灘驛‧自敘》，《楊恩壽集》，頁 532。

60 毛奇齡：沈雲英〈本傳〉，見楊恩壽：《麻灘驛》，《楊恩壽集》，頁 534。

61 引見楊恩壽：《麻灘驛‧辭官》，《楊恩壽集》，頁 562。

【罵玉郎帶上小樓】世外閒身為母留，采薇蕨，故山頭，沉淵洗耳女巢
由，另編成脂粉《春秋》。把世事齊丟，把世事齊丟。何心泡影浮漚，
且佣書自售。五經笥，敢廁混師儒老宿。三家村，且授些牧童句讀。將
英雄兒女場收，將英雄兒女場收。逸民一席，添個雌侯。寡婦吟，織席
媼，埋頭山丘。若問到文拜官，武殺賊，低頭搖手。[62]

曲中所云「世外閒身為母留」，說的雖是明亡後沈雲英投水獲救之事，卻似乎也
是恩壽內心世界的外化。亦即是：入幕雲南，對他而言，僅如「逸民一席，添
個雌侯」，至此「文拜官，武殺賊」種種世事，均已不在考量之中。末句「若問
到文拜官，武殺賊，低頭搖手」，說得甚是淒涼，令人感慨。

《麻灘驛》與《姽嫿封》都係於武陵一地所作，然而相較而言，兩劇之作
相隔十六年，心境已大不同。恩壽曰：

> 兩傳奇事，均在武陵，其事同，其地同，而余則顛倒風塵中，無所建樹，
> 依然操不律作無益事，以悅有涯。嘻！志雖荒，而遇可知已。[63]

所謂「顛倒風塵」，乃言境遇之苦，所志者百不償一。而所謂「依然操不律作無
益事，以悅有涯」，則指作劇、評劇之事。其感慨之深可知。但就其所自持者而
言，則作劇、評劇之能得快慰，仍在恩壽自身「價值觀念」之未變。

同樣創作於光緒元年的《再來人》傳奇，取材於《虞初新志》一書所收〈再
來詩識記〉，[64]則是恩壽創作的最後一部戲。劇敘福建老秀才陳仲英，年過七旬
屢試不第，遭人奚落，最終貧寒窮愁而死。死前命其妻將平生所作詩、古文辭
埋於墓旁，而將應試之時文小心收存，以待後來者。陳死後轉世投胎為官宦季
承倫之子季毓英；卻是英年早發，十五歲中進士，二十歲典試福建。季毓英典
試後，在福州巧遇陳仲英之妻夜祭亡夫，陳妻出示陳仲英生前所存應試之文，
季毓英赫然發現便是自己鄉試會試的中式之文，而陳仲英二十年前故去之日，
恰是自己出生之時，顯然自己便是陳仲英的後身再來人。季毓英於是重新設造
前生之門戶，為陳仲英修墓，資助貧困的陳妻及其子。恩壽將此事翻演成劇，
以寬慰天下不第困頓之老儒。劇末，恩壽還特別安排季承倫夫婦觀看其子毓英
親自搬演依陳仲英前、後生故事所編排之《再來人》一劇。此一「戲中之戲」

62 引見楊恩壽：《麻灘驛·赴水》，《楊恩壽集》，頁 566。
63 引見楊恩壽：《麻灘驛·自敘》，《楊恩壽集》，頁 532。
64 事見張潮（1650–約 1709）：《虞初新志》（石家莊：河北人民出版社，1985 年），卷九，頁 171–174。

的設計，深具「後設」意味，頗富趣味。

撰寫此劇，已屆恩壽放棄應考生涯之晚歲。多年的遊幕生活，使得早年躊躇滿志的早慧少年，成了困頓一生的失意文人。對於恩壽而言，他所以擇出此事，將之譜寫成劇，既有所本，亦有所寄。所本者，此種異世重見當年之事，本即流傳於中國，非屬稀有難信；宋人所傳黃庭堅（字魯直，號山谷道人，晚號涪翁，1045-1105）轉世之事，即與之相類。[65]以是恩壽偶閱筆記而注意及此，雖覺係「可傳之奇」，未必即認為乃「理之所無」；故此云「有所本」。另一面，正因事非常有而非絕無，而其所以為寄託者，乃因「非常」以論「常」，而非寓「常」於「絕無」；此則可謂之乃「有所寄」。恩壽於本劇之〈自敘〉中云：

> 夫憐之、羨之者，鈞人情也。然烏知今之所憐，不為後之所羨；今之所羨，不為昔之所憐邪？又烏知憐者不受其憐，吾自有可憐者在邪？更烏知憂患則生，大任斯降，第見其可羨，不見其可憐；世網牽人相尋無已，第見其可憐，不見其可羨邪？此余所由譜《再來人》傳奇，合生死、窮通于彈指頃，願憐者不必憐、羨者不必羨也。[66]

此序點明生死、窮通之理，所論者，非「憐」、「羨」，而在所以為「憐」、「羨」；亦非所以為「憐」、「羨」，而在人生自有之「不必憐」、「不必羨」。也就是說，人之所以於他人，或「憐」、或「羨」，其實乃因人為世網所牽，以是相尋無已。對於儒者最高之陳義而言，守死善道，窮通可以不計；對於道家最高之陳義而言，忘生忘形，養吾生所以善吾死，窮通亦可以不計。唯以佛家而論，業緣所生，生滅無常，而種子纏縛，染中有淨，故善因所生，異熟為果，惡亦如之。至於隔世而有記憶之「延」、「續」，一因心願專注，一因種力未消。恩壽所體悟，非在儒、道上乘之義，亦非釋氏所云「破相見性」之理，而是藉中國社會所傳隔世而文章之記憶仍在之故事，從而明白所謂「文章千古事，得失寸心知」，此

[65] 宋人筆記記黃庭堅事云：「世傳山谷道人前身為女子，所說不一。近見陳安國省乾云：山谷自有刻石記此事於涪陵江石間。石至春夏，為江水所浸，故世未有摸傳者。刻石其略言：山谷初與東坡先生同見清老者，清語坡前身為五祖戒和尚，而謂山谷云：『學士前身一女子，我不能詳語，後日學士至涪陵，當自有告者』。山谷意謂涪陵非遷謫不至，聞之亦似憤憤。既坐黨人，再遷涪陵。未幾夢一女子語之云：『某生誦《法華經》，而志願復身為男子，得大智慧，為一時名人。今學士某前身也。學士近年來所患腋氣者，緣某所葬棺朽，為蟻穴居於兩腋之下，故有此苦。今此居後山有某墓，學士能啟之，除去蟻聚，則腋氣可除也』。既覺，果訪得之，已無主矣。因如其言，且為再易棺，修掩既畢，而腋氣不藥而除。見〔宋〕何薳（字子遠，號韓青老農，1077-1145）撰，張明華點校：《春渚紀聞》（北京：中華書局，2007年），卷一，頁5-6。
[66] 引見楊恩壽：《再來人・自敘》，《楊恩壽集》，頁385。

30

一所得，亦屬「善因」之一類，於染業之流轉中，並非無意義。人生所以有若可「憐」、「羨」，而不必「憐」、「羨」者，正因有此功不唐捐之因果。故在其見，乃認實有其理，並非聊自寬慰而已。

亦即因此，恩壽回視儒業中眾生之浮沉，見亟求科第，「挾百折不回之志，生可以死，死可以生」者之可悲。將此悟得之理，擴之於為忠，為孝，為名臣，為碩儒之道。其言云：

> 老儒特三家村學究耳。非有匡時濟世之略，亦非有卓絕千古不可磨滅之文。其嘖嘖者，不過制科應舉猥瑣帖括已耳。平日徒苦于衣食，溺于妻子，時有妻妾宮室車馬衣服之見攖于中，亟求科第，以饜其欲，求之不得，則固求之，挾百折不回之志，生可以死，死可以生。券署其易世而後之富與貴，一若余取余求應念而獲者，豈如彼教之了然去來哉？心為之也。向令超于科第之外，以進于道，則為忠，為孝，為名臣，為碩儒，雖百易其身，而不一死其心，非吾道之幸哉！[67]

而其所以能有此悟，則亦是歷險而得。其〈自敘〉云：

> 于役南詔，自桃源解纜朔流而上，歷辰龍關、清浪灘諸險隘，舟行危瀨中，水激石嘯如雷霆風雨、兵戈戰鬥之聲，四圍峭壁叢箐，天寬一線，伏坐篷窗，晴晝輒瞑，懼鄉愁之成晦也。爰取老儒事衍為十六折，猶是老儒與其前生如是之困，寫其後身如是之亨，境遇既殊，選聲頓異，時而悽風苦雨，時而燕語鶯歌，同舟人雖飲博叫呶之不暇，偶聆其音，亦未嘗不忽焉悲，忽焉笑也。[68]

也可以說：正是在這種飽經滄桑而又歷險的經歷中，讓他將稟賦中的悟性，催逼出來，成就了他一生此部最重要的作品。

四、楊恩壽《坦園六種曲》寫作中所呈顯之敘事性特質

綜論楊恩壽戲曲文本中所呈顯之敘事性特質，可分數項說明；此數項可辨識的特質，並非普遍存在於每一作品，而係分別出現於個別劇作之中：

第一項是以「抒情化」的詠史或「擬史」方式，將中國過往歷史中所積累

[67] 同前註，頁 386。
[68] 同前註。

的事蹟、人物、史事、思想、情懷、襟抱、玄思等，融入人物某一時刻的內心感受之中，形成一種帶有強烈「歷史意識」（historical consciousness）的「存在感覺」（existential awareness），從而使讀者或觀眾在觀賞或閱讀時，既須憑藉戲劇之外部情節作導引，進入情境，亦須從歷史與文化的角度，感受人物內心的焦慮，與尋求解脫的渴望。

如此便構成了他劇作的一項敘事性特質。[69]

而尤值注意者，此類劇作大都有一明確的「作者發聲」（author's voice）之位置，將其現實感受、歷史思考、政治關懷，或道德困境的紓解，寄託其間；或透過對於歷史的回顧與省思，在尋求「自我認同」的過程中，不僅逐步地作出了「自我之調適」，也重建了「自我」與「他者」，或「自我」與「世界」的關係。而且期待此一獨立於作品之外的位置，為讀者或觀眾所認知。此類劇作家，雖常強調其劇作乃「聊自娛悅」，其實是透過古人故事寄寓自身的情懷，即所謂「借他人酒杯，澆自己塊壘」。此種「遊戲成文聊寓言」，其實不僅是一種寓言，亦是一種「言志」。

如《桃花源》一劇，是恩壽以〈桃花源記〉這一歷史名篇來敘寫己心的代表作。恩壽選擇以陶淵明〈桃花源記〉為題材，將之表現為一種「以虛為實」的「擬史」之作，是有其現實上的因緣的。光緒元年他隨雲貴制府劉岳昭南歸，經過武陵，心有所感，云：

> 昔靖節之記、之詩，原是寓言八九，後人就縣治之西，穴山為洞，並植桃花以實之。已覺無謂，余又從而衍之，逐一登場，幾若確有其人其事，豈非無謂之尤邪？[70]

蓋此事雖前有陶淵明之記、之詩，後人亦有吟詠之作，然詩文作品原就是「寓言八九」，若以穴山為洞，具體植桃花以落實，「已覺無謂」，若自己再根據寓言來填詞作劇，豈非「無謂之尤」了。然而正是由於此一為人所熟悉且喜好的寓言，已經融入了長久以來人們共有的集體記憶，在傳播的過程中，似乎也被想像成為了一種「雖虛而若實」的事件，可以透過「形象」加以強化。於是遂有了「穴山為洞，並植桃花以實之」這種看似無謂的增添。對於恩壽而言，路經於此，感懷之餘，由情生情，將之翻作曲本，不僅可以顯才，更可以進一步藉

[69] 本文此節所指言之諸多「特質」，僅是由敘事學（narratology）的角度，將其作品中所展現的敘事性內涵特徵，加以歸納，從而分析；並非謂此種特質為楊恩壽所獨有，或由其開創。

[70] 引見楊恩壽：《桃花源‧自敘》，《楊恩壽集》，頁 511。

場上之扮演，由「實寫」中再延伸出新意。

《桃花源》劇共六齣，第一齣為引子，寫魏晉時期武陵漁人與桃源中人閒話，談論當朝時事；第二、三齣為「起」，寫桃花源內的美好生活，與漁人賞桃花而入桃源之歷程。第四、五齣為「承」與「轉」，寫桃花源中人熱情留客，漁人為桃源中人講述秦以後的歷史。第六齣屬高潮，與尾聲作「合」，寫漁人辭別，桃花源中人演戲宴賓。

第一齣〈漁唱〉以漁人之論「太元時事」為契機，雖然談的是淝水之戰，其實寄寓著的，正是作者對於晚清「國將不國」的政治局勢，所流露出的憂患之思。劇中云：

> 【南泣顏回】則只為胡騎亂中華，向誰把傷心同話？怕又對銅駝淚下。
> 今日聽見人說，秦王苻堅，自從王猛死了，他藐視中朝，起兵南犯，號稱百萬之眾，浩浩蕩蕩，殺將前來。那苻堅說道：「吾投鞭可以斷流」。其猖獗一至于此。……後來把苻融殺死，秦兵大敗，苻堅中流矢而逃。……（生大笑介）強奴欺人太甚，有此一戰，亦可雪朝廷之憤，伸中國之威矣。[71]

史上淝水之戰是東晉抗擊北方遊牧部族入侵中原的重大戰役，恩壽借用這一歷史事件中謝石、謝玄如何大敗苻堅，「雪朝廷之憤，伸中國之威」，並感嘆：「苻堅啊，苻堅，你平日欺壓天朝，今日受此大創，才曉得我中原有人也」。[72]取苻堅攻打中原，淝水一戰之為關鍵，暗寫當時之事，藉此寬慰自己心中揮之不去的焦慮。而劇中亦有這樣一個情節：

> （生）朝廷大事，自有挽回補救之人，你我草莽微臣，何得越俎議論？老哥、阿弟，都該罰一大杯。【北上小樓】好笑你發空談，天來大，則教俺閒磕牙。你我呵，只要有一領煙蓑，一握綸竿，一葉漁槎。趁郎江春水盈盈，趁郎江春水盈盈。是非不惹，風波不怕，朝廷事，自有那玉琯回春，金甌補唷（末、小生）說得有理，真是他幹他的，我幹我的，我既不曾與他同樂，又何必與他同憂。[73]

此中所傳達的，是恩壽想為朝廷效力卻無法實現的悲涼，與他面對現實時情感上的糾結。尤其是「他幹他的，我幹我的，我既不曾與他同樂，又何必與他同

71 引見楊恩壽：《桃花源・漁唱》，《楊恩壽集》，頁 515–516。
72 同前註，頁 516。
73 同前註，頁 516–517。

憂」等語，正言若反，透露出一種冀圖割捨又難於割捨的無奈。

第二齣〈農歌〉，進一步借秦時人之口歷數暴秦之罪，表達了作者對於清廷腐敗之局的憤懣。第五齣〈訊古〉，寫漁人為桃花源人歷數漢魏以下各代政治的得失，評古論今，看似平鋪直敘，妙在各有議論；凸顯出作者論史的才學。其中對於劉邦受制呂后、晉惠娶賈后，且將太后毒害兩件史事，刻意著墨，似有所譏刺。第六齣寫桃花源中人為漁人演唱自編之曲，演戲餞別等，則都是另行增添，為陶淵明原作所無，係楊恩壽別出心裁，自出機杼所衍。這部「借以消夏」的「清涼散」，與作者晚年的遊幕經歷與失落心境大有關係。劇中以虛筆建構的悠遠之境，也正符合了恩壽當時一種依「世外」說「世內」的心態。

然而可以細加品味的是，作者雖在劇中極力鋪陳了桃花源中「自有雞犬桑麻，更無官腐賊盜，不覺身世兩忘，逍遙自在」[74]卻並未真以此避世之境為可羨慕，故於【尾聲】中云：

> 世人何必仙源訪，只要樂家庭盛世農桑，這福分還在那源裏人家上。[75]

也就是說：以桃花源為寄寓，在古人不過藉「世外人」說興亡，以淡榮利；對於恩壽而言，其心中則未覺察事已敗壞至無可為，故亦並未放棄「盛世農桑」的理想，尚期待著世運之轉。

恩壽劇作所呈現之第二項敘事性特質，即是以曲立傳，演繹忠烈節行。

蓋自清初孔尚任創作《桃花扇》，對於史實，不僅考究翔實，更於書末首創「考據」一欄，對劇中所佈置的情節，一一標舉其所據的文獻細目。受此種強調「事有所本，言必有據」之「述史」風氣的影響，以史作劇，以曲為史，亦逐漸成為後來戲曲家的自覺追求。如在其後的蔣士銓，即是以「寫史」的角度，創作了不少作品。[76]在這類具代表性的歷史劇作中，劇作家往往透過文學藝術的手法，將其主觀的「歷史詮釋」（historical interpretation），以「歷史圖像」（historical image）的方式，鋪陳為劇作建立情節時的必要條件。因而不論所敘述的聚焦點或大或小，在其背後，皆有一種「全景式」（panorama）的敘述視野；而這種屬於「全景式」的敘述視野，以孔尚任、蔣士銓來說，乃得自史學。而兩人的差別，則在於：孔尚任所關注的，在於以「人」為代表的時代，

[74] 引見楊恩壽：《桃花源·餞賓》，《楊恩壽集》，頁 518。
[75] 同前註，頁 531。
[76] 參見拙著：〈「以情關正其疆界」──論蔣士銓劇作中之性情、道德主體與史筆〉，《九州學林》，第 6 卷第 2 期，2008 年，頁 149-208。

人物係在「世代」之中；其間個別人物的描寫，為了呈現世代，可以稍加點染；甚至可與史實有所出入。至於蔣士銓，重點則在歷史中真實的「個人」（individual）；此一個人，雖在歷史之中，卻並非僅是「世代」（generation）中之一人，故而其形象，具有歷史的不可複製性。

到了楊恩壽，他秉承了孔尚任、蔣士銓以來重視劇作中「歷史的真實性」的傳統，加以擴展，則是將孔、蔣二人得自史學的全景式的詮釋視野，變化為一種專注於戲曲教化功能的「社會視野」（social vision）。也就是以「風教」觀點的詮釋視野，在傳奇的寫作中，融入「歷史敘述」的筆法，將歷史中若干真實存在的個人凸顯，產生一種具有情感召喚力的主題形式。他的這種作為，除了傳奇本身的傳統外，明顯地也受到了花部重視「人物於特定倫理情境所展現之社會性（sociality）」的影響。他之以「序」或「本傳」置於劇前，點明作意，乃至劇情所本，即是展現此種創作的取徑。

如《麻灘驛》中沈雲英之事，乃依據毛奇齡所作〈沈雲英傳〉，「編中第取毛西河本傳，循序而作，未敢汛涉他事。惟瓊枝、曼仙二女伎」[77]。此劇之作，最初緣於作者曾見《芝龕記》傳奇，「以前明秦良玉、沈雲英二女帥爲經，以明季事之有涉閨閣爲緯」[78]然而史上秦良玉與沈雲英，原不相屬，董榕《芝龕記》以沈雲英與秦良玉為主角，巧妙運用「虛、實交錯」的手法，特地安排了沈雲英之前身沈雲貞與良玉姊妹相交，雲貞殉節後投胎重生沈家，再度與良玉結緣的情節。針對此點，恩壽認為秦、沈「雖同時，未嘗共事」，實不必強加綰合，可以避免支離牽附。

關於沈雲英之爲一文武兼擅之忠烈奇女子，前引毛奇齡〈本傳〉所謂：「忠孝節烈萃于一女子之身，此恆古所未有也」[79]，表彰得極爲透徹。以此爲基礎，《麻灘驛》特以〈奪屍〉，敷演沈至緒於麻灘驛陣亡後遺體被劫，沈雲英如何「束髮披革，自率十騎」，直驅賊營，乘賊尚未糾集，「連殺三十餘級，負父屍而還」[80]的英勇孝行。未久，其夫賈萬策亦於荆州陣亡，沈雲英悲痛辭官，回鄉奉養老母。

而在其後，恩壽更將本傳中「清師渡西陵，雲英赴水死，母王氏力救之免」一段，鋪陳爲〈赴水〉一齣。劇中雲英上場時，已是乙酉十月，想起去年三月

77 引見楊恩壽：《麻灘驛‧自序》，《楊恩壽集》，頁 532。
78 同前註。
79 見毛奇齡：沈雲英〈本傳〉，收入楊恩壽：《麻灘驛》，頁 534。
80 同前註。

之變，她「好不肝摧腸裂」，接着連唱【漁燈兒】四曲，痛悼崇禎、嚴斥弘光，細數明末忠臣的忠烈節行，與南明君臣的荒淫無道，堪稱是一段回溯明亡滄桑的血淚史詩。而提起國事，她「憤恨填胸，不免到江邊散步」。忽聞下屬來報，賊兵已至，雲英疾呼：「大明朝一片土都歸烏有。沈雲英呀，你要不死可還能彀？」[81]於是望北哭云：「君恩未酬」。又向南哭云：

> 母親呀，兒今後不能侍奉了。**親恩未酬**。你看這一江水滿，浩蕩清流，便是沈雲英葬身之地也。渾不是**汩羅江口**，渾不是**靈胥浪頭**，身赴東流，心懸北斗。休錯認洛水仙，凌波走。[82]

然後縱身一跳，投水入江。國難當頭，雲英毅然赴死，雖身為女子，一心所繫，不亞於屈原、伍子胥之英魂。她正氣沛然，不讓鬚眉。即使獲救，甦醒後仍道：

> 咳，我沈雲英，此身雖生，此心已死矣。……**沉淵洗耳女巢由**，另編成脂粉《春秋》。……儒將遺書盡有，把胡氏傳，細心講究，則守住這一部破《春秋》。[83]

鬼門關前走一回的雲英，此刻不僅自比巢由，更期望能以此輝映史冊。而這番慷慨的陳詞，也凸顯了恩壽之為雲英作劇，正是承繼了儒家傳統中將「發潛德之幽光」作為史家責任的理念與抱負。

　　此外，恩壽之以曲立傳，另有值得稱道之處。如他常刻意擇出史事中，道德英雄所面臨的「慘烈的生命煎熬」，將之以戲劇化的方式呈現出來，將觀眾逼迫至生死交關的危機煎熬與深刻的反省場域中，藉以顯現個人面對「集體的」，甚而是「結構的」暴力威脅時，「可能的脆弱」與「可能的堅強」。而人性的可貴，則是：即使在性命危急的關鍵時刻，我們聽聞了，見證了一種極微弱的道德堅持後，我們仍可能藉由自身的感動，從而堅固了自己對於人性之善的信仰。

　　恩壽這種對於價值抉擇與生命處境的看待，就哲學意涵而言，一方面是確立了人在自我生命實踐的過程中，其價值抉擇的直覺性；另方面，則是確立了「社會存在」作為精神群體的「性情感應」的一種特質。而就宗教或價值信仰的層次意涵來說，則是將事變的「虛幻性」，與精神本質的「真實性」，作出一

81 引見楊恩壽：《麻灘驛・赴水》，《楊恩壽集》，頁 565。
82 同前註。
83 引見楊恩壽：《麻灘驛・赴水》，《楊恩壽集》，頁 566。

種特殊的連結。這類形象之塑造，可以視之為是恩壽對於如何挽回當前「朝政頹壞」之局的政治理想的寄託；同時也是其「抒鬱解慍，扶持世教」之創作目的的一種體現。

如《理靈坡》第二十齣〈烈殉〉，寫蔡道憲被俘不屈，遭受殘酷極刑凌遲至死，凌國俊等隨同慷慨赴難。劇中蔡道憲面對張獻忠的酷刑逼降，不僅毫無畏懼，且還厲聲斥賊，寧願承受千刀萬剮之折磨也絕不肯俯首稱臣，展現了一代忠臣慷慨赴死、從容就義的凜然正氣與節烈情操：

> 【南滴滴金】（淨）你那裏甘送顱掉，我這裏難下寬仁詔。可憐他懵懂猶少年，天生下這性情，十分執拗。（生）千刀萬剮，我都不怕，切不可殺我的百姓！（淨）便千刀萬剮還嫌少，猶爲着擾擾眾生，有多少舌饒？

> 【北水仙子】喜喜喜喜的赴陰曹。（淨）先將眉骨砍開。（賊裂眉介）（生）展展展卻眉頭除懊惱。（淨）把兩腳砍了。（賊刖足。生撲地坐介）仗仗仗仗平時立腳牢，向向向向覺路輕騰蹺。（淨）他還敢胡言！快將牙齒敲了，舌頭割了。（賊敲齒介）（生）吐吐吐剛鋒快似刀。（賊割舌介）（生）不不不不愧比舌向常山掉。（淨）待咱親去刺他的胸膛（拔劍近生，生噴血，淨驚跌介）（生）賊賊賊賊頑皮拼將熱血澆。（淨）你是忠臣不怕死，到了此時，還能一笑麼？（生大笑介）又又又又何妨仰面掀髯笑，笑笑笑笑鼠輩頭顱會一樣梟。（淨）快快拿去剮了！（賊擁生下。末、副末、小生急上跪介）叩見大王。（淨）你們都來投降麼？（眾）蔡爺既已歸天，要求大王，容我們將他屍首掩埋，這就是莫大之恩了。（淨）這卻使得，你們掩埋屍首後，還是走，還是降？（眾）我們不走不降，都是要死的。（淨）一班執拗東西，哪有工夫理你，由你去罷。（淨引眾下）（末）好了，好了，快些收殮忠骸去者。[84]

劇作家以張獻忠對蔡道憲的步步近逼、嚴刑拷問來對比蔡道憲雖深受肉體凌遲卻至死不屈的堅毅勇敢。從「裂眉」、「刖足」、「敲齒」、「割舌」、「刺胸」到「刀剮」，這一殘害蔡道憲之頭面身體，滿是血腥暴力的場面，令人觸目驚心，不忍卒讀，不忍卒觀！然而，這場戲的戲劇張力，即在於：唯其用刑者手段越殘酷血腥，而受刑者毫不畏怯妥協，才越能凸顯其凜然正氣，與必死之心的節烈。面對殘酷的刑罰，人的肉體生命如此脆弱，但此脆弱肉體生命之可被輕易殘害，反而更彰顯出人道德精神崇高的可能性。而蔡道憲最終也因其英勇抗賊，堅毅

[84] 同前註，頁566。

不屈，至死不降的忠烈形象，成為劇中的道德英雄；並於死後升天為神，受封為巡江都尉，建立專祠，供後人膜拜。

恩壽劇作的第三項敘事性特質，即是以虛構的「他界」想像，與「此界」的現實相對照，作爲一種「以虛映實」，乃至「虛、實相生」的藝術手法。

大體而言，劇作家借「非現實」、乃至「奇幻」的情節，或神話寓言形式，其目的往往是為了營造出一些令人訝異或驚奇的劇情，或場景，來預示、刺激或提點讀者或觀眾；使其回過頭來，對現實作出一種「遠距」（distant）的哲學反思與回應。作者的意圖，即在遵循「虛擬性」戲劇體裁特性的大前提下，追求「以虛映實」，辯證地處理生活與舞臺、虛構與現實之間的關係。化「絕對」為相對，突破「幻覺」與「真實」，「藝術」與「生活」之間的界限。

恩壽的戲曲中，此種「以虛映實」，是「想像」與「現實」的時空對照與交疊，也突破了「時間」與「空間」的限制；為戲劇呈現提供了更多的想像空間與戲劇張力，是一個極具特色的藝術成就。在其戲曲創作中，往往不僅寫人間實事，且喜歡在劇中插入仙界、地獄等穿越幽冥的奇幻之境，用以改變劇中人物的命運，使良善、邪惡各自得到應有的報應，以達到勸善懲惡的目的。

恩壽後期的劇作中「以虛映實」的代表作是《再來人》。

《再來人》的劇情分為「前生」、「後生」與「前生與後生奇逢」三部分。第一部分三至七齣寫前生，即陳仲英貧病受辱，埋文遺世，死後托生為季毓英。第二部分八至十二齣寫後生，即季毓英中進士、任主考、結良緣的少年得志。第三部分十三至十五齣為前生、後生之奇逢會聚，即季毓英夜過陳仲英舊居，巧遇陳妻，讀到陳的遺作，明瞭前世、今生的關連，遂竭力慰恤陳家之事。

所謂「以虛映實」，依本劇而言，一面係以後世破前世之執，進而以前世破後世之執；於是知前世之辱不需憐，後世之榮亦無可羨，事相皆幻，而其中有真，唯自認取。而另一面，則是藉由意識之聚、散，穿插前身、今身，使二者相會。於是今、昔皆幻，亦今、昔皆真；產生另一層具有啟示意義之「虛實交錯」。

這種表現手法不同於常見之「幻筆入戲」，在於以往的作品，無論劇情之借用夢中奇境，或登入仙、冥二界，皆是於幻說實，境假而人真，事假而情真。恩壽此劇則是於「聚散」說假，於「相續」說真；「心」真而「身」假。無論於境界，或手法，皆有創意。而「境界」之創意，所依憑者，則為「手法」。其轉折處，在於鋪敘老儒「前生」與「後生」強烈對比之後，藉由奇妙之轉折，使後生之季毓英，偶然間重返於前生之境。

如第十三齣〈奇逢〉中，季毓英於福州典試後，巧遇老儒之妻鍾氏，在老儒家中發現自己竟是老儒的後身，也就是所謂「再來」之人；自己今生金榜題名的科第文章，就是老儒生前屢試不第的文章。於是季毓英厚恤老儒家人，老儒終亦若借後生揚眉吐氣。而奇巧的是，季毓英少年富貴的地點，正是前生老儒破敗不堪的窮廬，於同一時空中，交錯著前生後生、窮困富貴，將前生後世的反差，匯集在同一舞臺上，相互映射。老儒之妻作為見證「前生」與「後生」的貫串人物，藉由兩個線索：老儒所遺之文即季毓英科第金榜之文，及老儒之妻在老儒身上所留印記亦現於季毓英身上，將二者緊密連接起來，表現出一種充滿驚奇的戲劇張力。然真假關鍵之處，在於前身、後身，一窮、一達，應舉之文，竟同為一篇。老儒前生堅不從俗，以此困塞，而今異世，竟以騰達。[85]以此而言，「言」為心聲，「智」為心體；「身」無不壞，而「智」有可續。此為假中之「近真」。

正因如此，全劇最重要的關目，即是如何運用劇場得以展現的方式，「合生死窮通于彈指頃」？亦即如何建立前生老儒與轉生後之季毓英間的聯繫？作者於第八齣至第十二齣季毓英中舉、典試、完婚的大小登科歷程中，穿插了第十齣〈雨夢〉及第十一齣〈魂報〉。

〈雨夢〉寫季毓英任翰林後，夢見自己衣衫襤褸來到一個村舍，見到村童稱自己為先生，一老婦稱自己為丈夫，一牧牛人稱自己為父親。《魂報》則寫已死的老儒之魂返家，重新開箱取其生前手澤，發現封志宛然，不禁感嘆：

> 虧了孺人，二十年小心收管。再來人不久就來，妳好交卸了。只是這包
> 文章，在我手中，一錢不值。投過一次胎，換了一個命，便是扶搖直上，
> 萬選青錢提起來，好氣又好笑也！[86]

到了第十三齣〈奇逢〉，季毓英與老儒之妻巧遇後，確認了前生、後生之間的「再來」關係。前生與後生原是兩個不同時段的存在，老儒與季毓英彼此間，並不知曉對方的存在，無法交流。然而，藉由〈雨夢〉中季毓英夢歷前生，〈魂報〉中老儒之魂來到二十年後的舊居，以及〈奇逢〉一齣透過劇中的真幻相映，才使得少年富貴的後生季毓英，真切地看到前生老儒窮途潦倒，抑鬱以終的過程。

85 第五齣〈埋文〉寫老儒一生困頓，臨終感嘆云：「應試之作，愈庸愈妙，我因不肯趨時，以致終屈」。引見楊恩壽：《再來人・埋文》，《楊恩壽集》，頁398。
86 引見楊恩壽：《再來人・魂報》，《楊恩壽集》，頁412。

總之，《再來人》中老儒陳仲英年屆七旬，自傷不遇，瀕死之際包裹應試舊稿、埋藏所作詩古文詞。窮愁潦倒結束一生後，又奇幻地轉生，成為少年得志的再來人季毓英。這一椿「以虛映實」、幽明相通、真幻交錯的奇妙歷程，不僅深刻地描繪了天下士子在科舉仕途上飽嘗辛酸的苦楚與夢想，亦在更上一層的意義中，闡釋了一種豐富的哲理。

另一部「以虛映實」的劇作《姽嫿封》，雖取材於《紅樓夢》，是「徒托子虛」之作，但借「虛構」之名，作者卻也展示了對於「現實」的映射，序中所云：

> 雖見《紅樓夢》，全是子虛烏有，閱者第賞其詞，弗徵其實也可。[87]

其實乃是一種掩蓋之辭。

《姽嫿封》全劇六齣，第一齣〈花陣〉為「起」，寫恆王觀賞寵妃林四娘操練女兵，封號「姽嫿將軍」。第二、三齣為「承」，寫山大王寇魁與苟軍設謀與城中紳士裡應外合，誘騙恆王出城受降，恆王戰死。第四齣之「轉」，為高潮，寫林四娘率領女兵出戰，為恆王報仇，從而英勇殉節。第五、六齣結局為「合」，寫朝廷派兵剿滅寇魁，並封贈恆王與四娘。

如前所言，此劇除本《紅樓夢》，本有依傍；所增添者，則是恩壽所聽聞於周雲耀夫婦戰死之事。這種增添，對應於恩壽當時中國所處之局，自是有所寄託，但他不願明說，故設為序中之詭辭。

本劇中，林四娘「節烈奇女子」的形象十分突出。作為恆王妃子，林四娘操練宮中女兵，為恆王演練軍陣。在恆王因親信遭賊寇收買而欲出城降賊時，心思細密的林四娘，極力勸阻恆王。恆王被害後，林四娘雖思為恆王殉節，但最終選擇了復仇：

> 想我林四娘，雖是女流之輩，常抱節烈之心，生受重恩，死當殉節。與其閉門待死，不如殺賊捐軀。為此傳集妃嬪，殺上前去，縱令碎身粉骨，亦所甘心。[88]

而在兵敗自刎前，則說道：

> 明明白白今朝死，可算得千秋奇女子。[89]

[87] 引見楊恩壽：《姽嫿封・自序》，《楊恩壽集》，頁 497。
[88] 引見楊恩壽：《姽嫿封・完節》，《楊恩壽集》，頁 505。
[89] 同前註，頁 507。

第六齣〈證仙〉中，林四娘受封成仙，作者還借林四娘之口，表明了自己對亂世的遠慮近憂：

> 園之臣僕耳。（生）你看香雲郁郁，淚雨紛紛，可謂人心不死矣。（旦）雖然如此，大王身後，又靠何人與我朝出力？尚須奏明玉帝，早生將種，以救時艱。幸勿笑修到神仙，猶抱杞人之慮也。（生）就此赴通明殿去者。【尾聲】肩頭重任雙雙卸，小朝廷大局誰人支架？[90]

內憂外患，國無棟樑之材，從作者所處時代的清廷政局來看，「人心不死」雖可憑，無奈「將種難得」，則唯祈之於天。

　　恩壽劇作的第四項敘事性特質，則是善用所謂「戲中之戲」的手法，作為敘事穿插，從而達致「間離的效果」（alienation effect）。

　　關於這一點，吳梅對於楊恩壽劇作的排場，曾大加歎賞，他說：

> 近見《坦園六種》，其中排場之妙，無以復加，直是化工之筆。[91]

所謂「排場」，是由套數、情節與腳色等方面，共同形成的一個整體。[92]恩壽的排場技巧，變化多端；其中之一，即是曾運用所謂「戲中戲」的手法。「戲中戲」（play-within-a-play），指的是文學藝術作品中的「嵌套」現象；亦即一個故事，裹套著另一故事。在戲劇作品中，「戲中戲」具體的是指一部戲劇之中又套演該戲劇本事之外的其它戲劇故事；而它卻又是整部戲不可缺少的一部分，具有獨立性與完整性的兩重。「戲中戲」的嵌入方式，一般有兩種：一是採取片段的形式，嵌入到一個更大的主情節系列中，這樣它就可以彙聚作品的焦點；二是在數量與品質上都超出主情節，使主情節縮減為成一個框架，甚至有時就剩一個序幕和尾聲。這個框架，就是為了加強戲劇形式的虛構性質，起一個「間離」的作用。[93]

　　而「戲中戲」最重要的作用，就是具有雙關意味，拓深了戲劇作品固有的

90 引見楊恩壽：《姽嫿封‧證仙》，《楊恩壽集》，頁 510。
91 吳梅：〈復金一書〉，收入王衛民編：《吳梅全集》（理論卷下），頁 1104。
92 如曾永義便認為排場是指「中國戲劇的腳色在『場上』所表現的一個段落，它是以關目情節的輕重為基礎，再調配適當的腳色、安排相稱的套式、穿戴合適的穿關，通過演員唱做念打而展現出來」。論詳曾永義：〈論排場〉，《曾永義學術論文自選集》（北京：中華書局，2008 年），甲編，頁 105。
93 參見曼弗雷德‧普菲斯特（Manfred Pfister）著，周靖波、李安定譯：《戲劇理論與戲劇分析》（北京：北京廣播學院出版社，2004 年），頁 81。

內涵意蘊，並可通過它的形式，來勾連劇中人物之間的關係，凸顯人物的性格特徵。其次，在情節結構上，「戲中戲」也起到了推動戲劇情節發展的作用。在表現作品思想內涵上，「戲中戲」的運用，不僅可以彰顯劇作的主題意蘊，還能使觀眾產生「假作真時真亦假」的心理錯覺，從而獲得讓觀眾「信以為真、恍如隔世」的審美效果。同時，「間離效果」常常也是「戲中戲」的一個亮點，使喜劇更喜、悲劇更悲、鬧劇更鬧、怪劇更奇。

關於戲曲中「戲中戲」的定義，一般將之限定為在一齣戲中穿插演出另一齣戲，戲中所演的另一齣戲，應為成型的、有情節的戲，或戲中的片段或唱段。此為狹義的界定。[94]廣義的界定，則「戲中戲」不僅包括狹義界定的戲中串戲，還包括穿插於戲中的各種技藝表演。「戲中戲」或出自作者所獨創，或引用前人劇作的內容；其演出規模，則或根據具體情節插入一支或數支曲文，或插入傀儡劇或啞劇的形式，而有的則是演出完整的故事。

恩壽劇作的「戲中戲」，基本上，其功能皆在推動劇情，或是拓深其主題意蘊。其中最為神奇的，是《再來人》〈慶餘〉一齣中的女伶串演。

《再來人》一劇發展至十五齣〈悼往〉，寫季毓英憑弔老儒，故事大致已近尾聲，恩壽卻又特別多加一齣〈慶餘〉作結。劇寫季毓英周濟陳家之後，祭拜其前身老儒之墓，並攜眷供職京師。其間季毓英父母賞秋，想延請戲班演出助興，女伶掌班說：「少老爺這件奇事，長沙地方，有個好事的蓬道人，填成《再來人》雜劇，小班已經演熟了。老爺、夫人，就賞點這戲罷。」[95]結果點的就是《再來人》中的〈慶餘〉這一齣，演的就是該齣的內容。更妙的是，不僅將劇作家自己寫入，還讓看戲者成為劇中人。而劇中的季毓英，更直接登上劇中的舞臺搬演，形成了劇中人看舞臺上展演自己的奇幻歷程：

（場上左右對懸二幔，幔下對設二鏡介）

【過曲‧繡停針】(小生破衣巾從左幔上)淒斷窮簷，一領青衫老淚淹。逢人往說金閨彥。在下陳仲英，侯官老儒，屢試不第。那些憐憫的，道我是懷才不遇；那些譏諷的，道我是頑鈍無才。受盡炎涼，依然窮餓。（望左邊鏡介）那邊有個鏡兒，待我照來，看這幾天氣色，可好些麼？（照介。大驚介）哎呀！我陳仲英，一個老叟，怎麼變作少年？（想介）我到哪裏去了？咳，人盡管窮，我是失不得的。（望介）那邊有個鏡兒，待我再去照來。（照右邊鏡，從右幔下。末白領、冠帶從右幔上）下官季毓

94 參見李揚、齊曉晨：〈清中期以前戲中戲的發展〉，《文化遺產》，第 2 期，2010 年，頁 75-81。
95 引見楊恩壽：《再來人‧慶餘》，《楊恩壽集》，頁 424。

英是也，十五歲中了解元，十六歲選入詞館，剛滿二十，典試福建。恰值岳父開府閩中，撤了棘闈，前去入贅。（對右邊鏡介）今日衣冠，須要齊整也。（照鏡大驚介）怎麼如此老醜了？難道今生的季毓英，重做了前生的陳仲英不成？**把人相我相交參，暢好是青春婉孌，變做了雪鬢霜髯。**（望左邊鏡）那旁鏡兒裏，有個人影，待我看是誰呀。（照介。從左幔急閃下。小生冠帶從左幔急轉上）這一照，才照出季毓英本相來也。**芙蓉鏡裏春光轉。**（鼓吹彩輿繞場下）一霎時**東風送喜到眉尖，結天上人間愛眷。**[96]

在此「戲中戲」裏，恩壽巧妙地運用了裝置與道具。「場上左右對懸二幔，幔下對設二鏡」，即以二幔充當上下場門，形成一「戲中戲」的舞臺，具體呈現戲中演戲的場景。[97]而「前生」、「後生」人物角色的相互轉換，則由扮演的演員及人物服裝互換來表現。鏡子這一道具，搭配演員的換裝，更彷彿旋轉門般讓角色轉換自如。有趣的是，「戲中戲」人物上場，其身分與穿戴恰好與「戲外戲」中的人物相反，如小生破衣巾從左幔上，說道：「在下陳仲英，侯官老儒，屢試不第」。這樣形成一種「戲中戲」與「戲外戲」人物之反照與映合，明明是錯位，卻又是難分人、我，製造了「幻中出幻」的奇異效果。「戲中戲」的人物，透過攬鏡自照，真實的人照出的是鏡中幻像，但卻照出了「我相」，所謂「把人相、我相交參」，於是老儒變成了季毓英，季毓英變成了老儒，正所謂：「暢好是青春婉孌，變做了雪鬢霜髯」。

本齣戲作為前十五齣的收尾，將前十五齣中前生老儒困頓一生、後生季毓英少年登科，以及揭露前生、後生之聯結的劇情，瞬間濃縮於「戲中戲」的舞臺場景，不僅前生與後生同時出現，製造出令人驚奇的舞臺效果；前生與後生的交錯與轉化，也讓觀眾對整部戲產生一種疏離式／間離式（alienation）的自我反觀，體會到恩壽所謂「合生死窮通于彈指頃」，真假互參的戲劇效果。而「戲中戲」裏，老儒、老儒之妻、水仙花史、季毓英之妻，也透過這種方式，不斷轉換身分，使得滿臺人物變幻莫測。「戲中戲」結束後，觀戲的季毓英之父季承綸，對此表演讚譽有加，云：

離奇變幻，機趣橫生，文人之心，無所不欲。[98]

[96] 引見楊恩壽：《再來人·慶餘》，《楊恩壽集》，頁 425。
[97] 參見張宇：《楊恩壽研究——以戲曲為中心》，頁 144。
[98] 同前註，頁 426。

可見對這樣的奇幻設置，作者本人是極為滿意的。

　　恩壽劇作中除了戲中戲」，還穿插了一些地方性民間小戲的歌舞表演。雖然這種在傳奇創作中「花雅兼容」的做法，並不由他始創，但這種表演形式的加入，可以烘托演出的氣氛，加強演出效果，是對於「傳奇」形式的一種改造。恩壽生活與創作戲曲的年代，劇壇已經是花部的天下，他平日所觀亦多為形式多樣的地方戲，展現了他「戲不拘崑、亂」的態度。這種對於地方戲的賞愛，不時反映在其戲曲創作中。

　　如《再來人》第四齣〈舟緣〉，寫季毓英之父季承綸在南京尋秋，巧遇同年王晼過舟相訪，相談甚歡，指腹訂下兒女婚姻。此時恩壽以「登船表演」的形式，安排了四到八名旦角在燈船搖櫓，一邊合唱江南小調《採蓮歌》，[99]不僅烘托了喜慶的氣氛，也展現了南京秦淮一帶的人情。

　　又如《再來人》第二齣〈旌善〉，亦是運用了「龍燈故事」的演出，增添了長沙地方小戲的特色。該齣寫季承綸與夫人遊賞春色，飲酒賦詩，因季承綸前一年開倉賑濟災民，救活數萬饑民，受到朝廷旌獎，饑民感念其恩，特地扮演龍燈故事前來慶賀：

> （場上立五色牌坊，書「為善最樂」四字。雜彩衣扮四童子，彩扎「加官進爵」四字，各執一字，跳舞引淨冠帶扮祿星上）
>
> 【隔尾】（合）天平山前人姓范，大船運糧把賑放。父子兩人為宰相。（繞場下）
>
> （四旦仙裝執幡，引小旦扮仙姬抱兒上）
>
> 【秧歌】（合）好兒子，不易得，天上星辰豈輕摘。好兒子，不難得，達人之先必明德。有子無子才不才，摸着心頭自想來。（繞場下）
>
> （四雜旗幟，牌上書「狀元及第」。小生狀元服色，插花騎馬上。）
>
> 【秧歌】（合）種瓜得瓜，種豆得豆。宋家兒，將蟻救。狀元及第登朝右。（繞場下）
>
> （四雜扮仙童，各捧大桃子。副末扮壽星上）
>
> 【秧歌】（合）莫修仙，仙人未必能千年。莫修道，道士金丹何足寶。惟有修善善念長，一念之善格穹蒼，善人之壽壽未央。（繞場下。眾齊上，東西分立介）[100]

99　引見楊恩壽：《再來人・舟緣》，《楊恩壽集》，頁 396。
100　引見楊恩壽：《再來人・旌善》，《楊恩壽集》，頁 391。

44

藉由此種地方小戲的演出,劇中人也成為了此種地方小戲的觀眾,不僅可以增添劇情的喜慶氣氛,同時也表達了對劇中人的感謝與頌揚。事實上,燈戲、秧歌均為當時最為通俗的民間表演方式,恩壽在《續詞餘叢話‧原事續》中有如下記載:

> 湘中歲首有所謂「燈戲」者,初出兩伶,各執骨牌燈二面,對立而舞,各盡其態。以次遞增,至十六人,牌亦增至三十二面。迨齊上時,始擺成字,如「天子萬年」、「太平天下」之類,每擺成一字,則唱時令小曲一折。誠美觀也。[101]

可見恩壽劇中龍燈故事的執字跳舞,演一段、唱秧歌一曲,都是按照湘中地區的「燈戲」演出模式編排。表演人數眾多,道具卻不複雜。恩壽在配合劇情所需下,將燈戲搬上舞臺,增加了舞臺佈景與道具,透過「花、雅兼容」,使這一民間小戲的表演形式,與舞臺演出結合地更為緊密,更引人入勝。

五、結語

在晚清政治社會急遽變動的新情勢下,文人意欲透過其劇作,尋求對於自我與社會,能有一種新的認識,並企圖將之融入情節之中。當然,就當身的現實來說,每一單一的個人,對於這種轉變的深層文化意涵,並不真能及時產生一種符合現實的歷史認知。當此之時,尋求「主體價值」的定位,多半仍是伴隨著「認同危機」(identity crisis)的走向而發展。對於藝術的「創造作為」而言,這種潛在的內在需求與方向,成為了影響「形式」(form)與「內容」(content)的重要支配因素。當然,由於戲劇形式所蘊含的社會性,任何屬於作者個人的主體意識的發展,或潛藏的自我認同上之危機,皆非以「裸露」的方式呈現於劇本。在戲劇展現的視野中,個人是以「滲透」的方式,象徵地表現於劇情所鋪陳、建構的「個人」與「社會」之網路中。我們必須透過一種深細的文本解讀,來尋找出「理解」與「詮釋」的方式。而也正因戲曲的形式與內容,涵括「個人」與「社會」雙重的現實描繪,且在其成為「藝術」的條件上,必須存在「及時性」的「群眾接受」;從而使戲曲的創作目的,在戲曲的具體發展中,必然涉及個人生命主體與社會人情網絡間關係之反思,也最終必將探討個人作為「社會成員」的存在目的。

101 引見楊恩壽:《續詞餘叢話‧原事續》卷三,《楊恩壽集》,頁 377-378。

透過以劇作者之創作心態、精神風貌、思想意識，以及在理論與創作上的個別之例，本人在關注清中以至清末的戲曲發展時，多年來嘗試揭示：在此一時代變動的過程中，作家所可能接觸的各種思潮的影響；尤其是個別作者在面對關乎「價值理念」的意義選擇與關乎「審美表現」的藝術技藝之雙重關注時，其所作的策略運用，與歷經藝術實踐後，對於「價值理念」的反思與「藝術表達形式」的創新。

即以本篇所研究的對象為例，我們看到了，在晚清劇作家的戲曲發展中，如楊恩壽者，仍然在一個看似已逐漸式微的體製中，思考著如何適應變局，延續其生命；使作為雅部傳統的傳奇，不僅在「主題形態」方面，能繼續深化；且亦於表現形式上，能有所創新。本文在敘論上，首先揭示晚清戲曲從「傳統」過渡到「近代」的「轉折」意義，其次則闡明楊恩壽「抒鬱解慍，扶持世教」的戲曲觀。以此為基礎，進而辨析恩壽《坦園六種曲》如何凸顯其「合生死、窮通于彈指頃」的創作要旨，以及這些劇作所呈顯的敘事性特質。這些敘事性特質，包括「抒情化的詠史、擬史」、「以曲立傳」、「以虛映實／虛實相生」、「戲中戲的穿插」等。這些具有創意的發展，也顯示出晚清雜劇與傳奇敷演歷史或民間故事，對於戲曲敘事的遞嬗與流衍，仍有其不可輕忽的重要性。尤值注意者，楊恩壽透過寫戲、觀戲與論戲，展現了他「戲不拘崑、亂」的態度；也在他的創作中，大膽而開放地吸收了花部構成的部分長處，將之融入崑曲劇本，為逐漸案頭化與衰微的傳奇表演，注入鮮活的生命力，增加舞臺表演的可看性與感染力，以期吸引更多的觀眾。從戲劇史的角度觀看，這也顯示出花部流行並壓倒崑曲之後，文人對於花部戲曲的接受與重視，以及新興花部戲對於傳統傳奇創作所產生的具體影響。

然而終究楊恩壽之劇論與劇作，主旨仍在探討延續「雅部創新」的可能，而非「捨雅入花」。就這一點而言，他的努力，在未來，倘若有一屬於雅部的復興運動，或許亦能給予繼來者以啟示。

參考文獻

王璦玲：〈「以情關正其疆界」——論蔣士銓劇作中之性情、道德主體與史筆〉，《九州學林》，第 6 卷第 2 期，2008 年，頁 149-208。

左鵬軍：《晚清民國傳奇雜劇史稿》，廣州：廣東人民出版社，2009 年。

吳梅：《中國戲曲概論》，收入王衛民編：《吳梅戲曲論文集》，北京：中國戲劇出版社，1983 年。

吳梅：《中國戲曲概論》，長沙：嶽麓書社，2010 年。

吳梅：《吳梅講詞曲》，鳳凰出版社，2009 年。

吳梅：《顧曲麈談》，長沙：嶽麓書社，1998 年。

李揚、齊曉晨：〈清中期以前戲中戲的發展〉，《文化遺產》，第 2 期，2010 年，頁 75-81。

昭槤：《嘯亭雜錄》，北京：中華書局，1980 年。

紀昀編：《四庫全書總目提要》，北京：中華書局，1995 年。

胡忌、劉致中：《崑劇發展史》，北京：中國戲劇出版社，1989 年。

張宇：《楊恩壽研究——以戲曲為中心》，揚州大學博士學位論文，2011 年。

曼弗雷德・普菲斯特（Manfred Pfister）著，周靖波、李安定譯：《戲劇理論與戲劇分析》，北京：北京廣播學院出版社，2004 年。

郭英德：《明清傳奇史》，南京：江蘇古籍出版社，1999 年。

楊恩壽撰，王婧之點校：《楊恩壽集》，長沙：嶽麓書社，2010 年。

趙山林：〈楊恩壽對戲曲研究的貢獻〉，《山西師大學報（社會科學版）》，第 25 卷第 1 期，1998 年，頁 54-56。

劉于鋒：《楊恩壽戲曲研究》，南京：鳳凰出版社，2017 年。

劉廷璣：《在園雜志》，北京：中華書局，2005 年。

蔡毅編著：《中國古典戲曲序跋彙編》，濟南：齊魯書社，1989 年，第 4 冊。

鄧長風：《明清戲曲家考論四編》，上海：上海古籍出版社，2009 年。

龍華：《湖南戲曲史稿》，長沙：湖南大學出版社，1988 年。

臺灣當代京劇東南亞展演印記考述[*]

The Imprinting Study of Contemporary Taiwan's Peking Opera Performance in Southeast Asia

蔡欣欣

Hsin-Hsin TSAI

國立政治大學中國文學系所教授

Professor, Department of Chinese Literature,
National Chengchi University

摘要

　　太平洋戰爭結束後，國際局勢漸趨平穩，各國經濟逐步復甦，臺灣政府與民間劇壇陸續「輸出」京劇、歌仔戲與高甲戲等劇種到海外展演，開啟了「當代」臺灣傳統戲曲海外展演的窗口。尤其遷臺後的國民政府，視「京劇」為中華傳統文化的表徵，更成為臺灣推動國際文化外交，宣慰海外僑胞思鄉情懷，開展域外商業市場的首選項目。

　　東南亞作為海外華人聚居的大本營，隨閩粵移民播遷到各國的「華語戲曲」，雖以各族群的「方言劇種」為常民生活主流。但基於民族國粹、劇藝魅力、商業娛樂與政治意識等各種因素，京劇也陸續登陸各國，獲得不少民眾的青睞喜愛，培養了好些在地的京劇戲迷，甚至組織票房習藝唱戲。尤其二戰後京劇在臺灣被賦予「國劇」的政治符碼，引發了海外華人「民族尋根」與「身分認同」的國家意識，因此臺灣京劇團或名伶紛紛受邀至各國展演或教學。

　　有鑑於歷來對於臺灣當代戲曲海外展演的研究較少被關注，本文擬結合海內外報刊與檔案等史料耙梳整理，戲單、節目冊與照片的蒐羅徵集，搭配口述歷史的訪談紀錄，運用歷時性與共時性的研究視域，建構臺灣當代京劇在東南

[*] 本文為執行科技部「臺灣當代戲曲海外展演研究（I）」（MOST-106-2410-H-004-142，106/08/01-107/07/31）專題計畫部分成果。感謝諸多海內外京劇名伶與票友受訪賜贈資料，林詠翔、呂俊葳與呂易慧助理的協助以及兩位委員的審查意見。

亞展演的展演印記，為臺灣京劇發展史的書寫當下、填補縫隙；繼而探析其所呈現的時代語境、藝文政策、國際局勢、劇團組織、演出性質與劇藝景觀等展演現象。

關鍵字：臺灣、京劇、當代、東南亞、展演、華語戲曲

一、前言

　　太平洋戰爭結束後，國際局勢漸趨平穩，各國經濟逐步復甦，臺灣政府與民間劇壇陸續「輸出」京劇、歌仔戲與高甲戲等劇種到海外展演，開啟了「當代」臺灣傳統戲曲海外展演的窗口。尤其遷臺後的國民政府，視「京劇」為中華傳統文化的表徵，更成為臺灣推動國際文化外交，宣慰海外僑胞思鄉情懷，開展域外商業市場的首選項目。一九五六年十一月「空軍大鵬平劇隊」應菲律賓僑界邀請，全團八十七人赴馬尼拉「亞洲戲院」演出，正式揭開臺灣當代京劇海外及東南亞地區展演的扉頁。

　　「東南亞」此名稱，源自於第二次世界大戰期間盟軍的作戰區域，[1]戰後成為一個地理區域的名稱及概念，主要含括越南、寮國、柬埔寨、泰國、緬甸、馬來西亞、新加坡、印尼、菲律賓等國。十六世紀哥倫布發現美洲，開啟大航海時代的序幕，葡萄牙、西班牙、荷蘭與英國等歐洲國家，競逐海上經貿勢力，陸續佔領東南亞等國。十八世紀下半葉起因西方工業革命爆發，需要大量外來人力開發殖民地的農、礦資源；不少華人或為改善家庭生計，或因被脅迫欺騙而前往東南亞。

　　中英鴉片戰爭後，清廷意識到向「西夷」學習的必要性，除派遣童子赴海外求知外，也籌謀於海外設立領事館，開啟了中國外交史的新頁。民國肇建後，歷經南北對立、日本侵略與國共內亂等時期，對於東南亞的涉外關係，多半著重在保僑護僑的議題上。二戰後，中華民國政府首次和泰國、菲律賓、緬甸與越南建交，與新加坡及馬來西亞建立領事關係。[2]一九七一年十月二十五日聯合國大會表決「中國代表問題議案」，原中華民國擁有的中國代表權，轉由中華人民共和國承繼，[3]自此中華民國的外交處境，漸趨艱困；一九七〇年代中葉與東南亞各國的外交關係中斷，轉而以經貿關係繫連各國。

[1] 英國海軍上將路易斯・蒙巴頓爵士在印度新德里（New Delhi）建立「東南亞盟軍最高司令部」統轄北回歸線以南的領土，但不包括菲律賓。參見薩德賽（D.R.SarDesai）著，蔡百銓譯：《東南亞史》（臺北：麥田，2002 年），頁 5。本文中關於東南亞歷史背景與華僑生態等論述，參考此書及朱杰勤著：《東南亞華僑史》（外一種）（北京：中華書局，2008 年）。

[2] 整理自陳鴻瑜：《中華民國與東南亞各國外交關係史（1912-2000）》（臺北：鼎文書局，2004 年）。下文中述及各國的外交關係，亦整理於此書。不再一一加註。

[3] 有關第 26 屆聯合國大會會議表決「恢復中華人民共和國在聯合國組織中的合法權利問題」過程與決議，參見維基百科：〈聯合國大會第 2758 號決議〉，2019 年。取自
https://zh.wikipedia.org/wiki/%E8%81%AF%E5%90%88%E5%9C%8B%E5%A4%A7%E6%9C%83%E7%AC%AC2758%E8%99%9F%E6%B1%BA%E8%AD%B0，檢索日期 2019/6/4。

東南亞作為海外華人聚居的大本營，肇因於近代以來天災人禍、戰亂避禍、經濟困頓與勞力需求等緣由，因此明清以來陸續有不少華人，選擇到南洋謀生乃至於定居。美國斯金納（G. William Skinner）教授曾對一九五〇年代東南亞方言群人數進行統計，大多數都來自於東南沿海的福建與廣東，又可分為潮州群、福建群、廣東群、客家群與海南群等「五大方言群」，泰半從廈門、廣州、香港與汕頭四大港口出航。[4]

　　承襲華人原鄉的風土民情，基於宗教祭儀、廟會神誕、歲時節慶與生命禮儀等需求，具有凝聚族群鄉土情誼與提供休閒娛樂功能的「華族戲曲」或稱「華語戲曲」，[5]如閩劇、莆仙戲、梨園戲、高甲戲、粵劇、潮劇與瓊劇等「方言劇種」，當時也隨移民族群播遷到各地萌芽茁壯；且依附各國的政治經濟、種族文化、社會審美需求等條件，而逐漸發展演化。其中以泰國、馬來西亞、新加坡、印度尼西亞與菲律賓五個國家的「東南亞華語戲曲」或稱「東南亞華語戲劇」最為興盛。[6]

　　而京劇雖非華族移民族群的方言劇種，然基於民族國粹、劇藝魅力、商業娛樂與政治意識等因素，在辛亥革命前後至二〇年代間，有不少北京與上海的京班，陸續受邀至泰、馬、菲等國演出，[7]獲得不少民眾的青睞，因而培養了好些在地的京劇戲迷，甚至組織票房習藝唱戲。尤其二戰後臺灣京劇被賦予的「國劇」政治符碼，引發了海外華人「民族尋根」與「身分認同」的國家意識，此在戰後臺灣當代京劇的海外展演中，可被深刻印證。

　　近年來臺灣大力推展「新南向政策」，從經濟拓展、產業轉移、勞工引進、觀光行銷、教育招生、藝術推廣與文化交流等面向，與東南亞各國進行對話與

[4] 統計資料來源為 George William Skinner, *Report on the Chinese in Southeast Asia*, Dec. 1950, Date Paper no.1 (Southeast Asia Project, Cornell University, 1951)，轉引整理自李恩涵：《東南亞華人史》（臺北：五南圖書出版社，2003 年 11 月），頁 9-15。下文中述及各國華僑人數與方言族群比例，亦引用此統計，不再一一加註贅敘。

[5] 新加坡文史工作者許永順長年持續剪報、蒐集節目單，並對新加坡表演藝術進行報導與研究，《新加坡華族戲曲彙編》中指稱為「華人族群戲曲」；余淑娟以「華族戲曲」指稱隨中國移民流播而來的戲曲，參見余淑娟：〈十九世紀末新加坡的華族戲曲——論戲曲、族群性和品味〉，《南洋學報》第 59 卷，頁 56-91。康海玲指出「華語戲曲」主要是對海外版的中華戲曲的特殊稱謂，指的是用華語（包括普通話和中國的各種方言）創作、演出、觀賞、評論的戲曲活動。參見康海玲：〈新加坡和馬來西亞華語戲曲的宗教背景〉，《戲劇藝術》第 1 期，2013 年，頁 64-69。

[6] 康海玲指出東南亞戲曲因為語言的特殊性，也稱為東南亞華語戲曲。康海玲：《海上絲綢之路上的戲曲傳播》（北京：文化藝術出版社，2015 年 7 月），頁 67；而周寧提出含括話劇與戲曲的「東南亞華語戲劇」，以上述五國為主要活動地，至於文萊、越南、緬甸、柬埔寨與老撾等國，相對規模小。〈前言〉，周寧編：《東南亞華語戲劇史》（上冊）（廈門：廈門大學出版社，2007 年 1 月），頁 2。

[7] 朱杰勤：《東南亞華僑史》（外一種）（北京：中華書局，2008 年 5 月），頁 206。

合作。然曉諸史料，可知臺灣傳統戲曲早在一九五〇年代，已有不少「南向展演」的歷史印記，只是歷來學界罕少關注臺灣當代戲曲海外展演的研究課題。因此本文擬以臺灣當代京劇為檢視主體，以東南亞地域為研究範疇，結合臺灣報刊報導、[8]國家發展委員會檔案管理局檔案、[9]國史館檔案史料文物查詢系統資料的耙梳整理，[10]以及圖照、戲單與節目冊等史料蒐集，搭配口述歷史的訪談紀錄，運用歷時性與共時性的研究視域，建構臺灣當代京劇在東南亞展演的展演印記，從而探析其所呈現的時代語境、藝文政策、國際局勢、劇團組織、演出性質與劇藝景觀等展演現象。

二、臺灣當代京劇發展史概覽

回眸京劇在臺灣的發展歷史，清光緒時即有京劇來臺的演出紀錄，日治時期由於商業劇場興盛，眾多上海與福州的京班來臺獻藝，不但為臺灣地方劇種挹注養分，影響在地觀眾的欣賞美學，同時也帶動本土京班與京調票房的成立；[11]二戰後國共內戰越發激烈，一九四九年前後許多京劇名票名伶，如顧正秋主持的「顧劇團」，戴綺霞挑班的「戴綺霞劇團」，王振祖組織的「中國劇團」等自行組團或跟隨政府抵臺；或如秦慧芬、周正榮、金素琴與章遏雲等個別京劇名伶來臺演出後，因局勢變化而留居臺灣；亦有如「富連成科班」成員組成的「傘兵第一團」，由青島轉進的周麟崑「嶗山劇團」等依附於軍隊中。自此京劇在臺灣生根發展，開啟了臺灣當代京劇的歷史扉頁。[12]

國民政府遷台後，在以三民主義為中心的教育思想，以反共復國、復興中華文化的國家政策前提下，將京劇稱為「國劇」，此雖是沿襲一九二〇年代齊如山的指稱，[13]然在兩岸政治對峙、相互爭奪代表「正統中國」的時代語境下，臺

8 本文除使用臺灣報刊史料外，也檢索參照東南亞各國報紙史料。然除新馬《南洋商報》與《星洲日報》報刊，可自新加坡國家圖書館網站（National Library of Singapore）查詢外，其餘各國報刊均需至各國圖書館方能檢索。因此東南亞報刊演劇史料的蒐集，有待日後再行補充。

9 此類影像資料申請自國家發展委員會檔案管理局，感謝提供。本論文使用時將標註提供單位與檔案號。

10 此類資料取自國史館檔案史料文物查詢系統：https://ahonline.drnh.gov.tw/index.php?act=Archive。數位典藏號：020-010709-0015~020-010709-0019。檢索網址：https://pse.is/RBTKN。本論文使用時將標註提供單位與檢索日期。

11 有關清末民初臺灣京劇史貌與論證，參見張啟豐：《清代臺灣戲曲活動與發展研究》（國立成功大學中國文學所博論，2004 年）；徐亞湘：〈日治時期臺灣京戲之發展面向及其文化意義〉，《日治時期臺灣戲曲史論─現代化作用下的劇種與劇場》（臺北：南天書局，2006 年），頁 65-84。

12 有關臺灣當代京劇發展史貌，參見王安祈：《當代京劇五十年》（宜蘭：國立傳統藝術中心，2002 年）。

13 民國二十年梅蘭芳、余叔岩與齊如山發起成立「北平國劇學會」，以當時最流行的京劇為主體。

灣國民政府以「國劇」名義，指涉代表中華文化傳統藝術的京劇，毋寧是強化其「文化身分」位階。當時「京劇是來自於大陸軍中官兵們主要的娛樂，軍中劇隊即在『軍中康樂隊』的基礎之上，經由一些高級將領的推動而逐步成立」。[14]在「符合上位者所好」以及「慰藉軍士思鄉之情」的雙重目標下，京劇有別於其它臺灣民間戲曲劇種生態，[15]得以依附於軍旅部隊中。

　　一九五〇年代國民政府陸續將軍旅部隊中的軍中康樂隊，歸併為陸、海、空與聯勤軍種，演員享有軍職士官或聘雇人員的正式編制與軍餉薪資。如一九五〇年空軍總部統整成立「大鵬平劇隊」（後簡稱「大鵬」），一九五四年海軍總部成立「海光政工大隊」（後簡稱「海光」），一九五八年陸軍總部成立「陸光平劇隊」（後簡稱「陸光」），一九五八年聯勤總司令部成立「明駝平劇隊」（後簡稱「明駝」）等。一九六六年國防部頒發「國軍康樂團隊整頓及演出改進實施規定」，明令各劇隊改稱為「國劇隊」，[16]這些軍中劇團網羅了哈元章、孫元彬、周正榮、李金棠、馬元亮與張義奎等大陸來臺的眾多藝人，以勞軍活動與定期公演為主要任務，致力於傳統老戲的搬演與恢復，以「發揚維護傳統文化」為目的。

　　當時為延續臺灣京劇的薪火，各國劇團也陸續成立「小班」，以培養臺灣京劇新生代。如一九五二年「大鵬」招收徐露為第一期學生，一九五五年招收第二期七人，至一九五八已有六十位學生，一九五九年奉國防部核准設立「大鵬國劇訓練班」（簡稱「小大鵬」）；一九六三年成立「陸光平劇幼年班」（簡稱「小陸光」），第一期招收四十人，以「陸光勝利建國成功」為學生期別排名，初期採五年區隔招生；一九六九年成立於高雄左營的「海光國劇訓練班」（簡稱「小海光」），後遷至臺北淡水，以「海青昌隆」為學生期排名，共訓練四期學生。這些小班後均改制為「戲劇實驗學校」，多半為中專學制八年，涵蓋國民基本教育與戲劇專業教育的課程。一九八五年三軍劇校歸併「國光藝校」，設置「國劇科」統籌京劇教學；一九九五年改隸教育部，更名為「國立國光藝術戲劇學校」。

　　至於兩岸隔絕前最後抵臺，由王振祖率領的「中國國劇團」，因在臺演出票

臺灣將京劇稱為國劇，主要採用齊如山與梅蘭芳一派說法。

[14] 參見王安祈：《傳統戲曲的現代表現》（臺北：里仁書局，1996 年），頁 194。

[15] 豫劇與京劇情況類同。一九五三年在國防部的支持下，原先在越南富國島成立的「中州越劇團」，後歸屬於高雄左營海軍陸戰隊，改名為「海軍陸戰隊飛馬豫劇團」。

[16] 軍中劇隊尚有臺中陸軍預訓司令部於一九五五年將「七七」與「雄風」兩劇團合併的「軍聲平劇隊，一九六〇年改稱「預光平劇隊」，一九六四年再改稱「干城平劇隊」，以及一九五四年隸屬於軍團級藝工單位的「大宛國劇隊」、「龍吟國劇隊」。特別感謝周世文先生提供相關公文檔案、報刊資料與協助校正本文。

房不佳，不久即停鑼歇業。部分成員返回上海，有些則投入其他劇團。[17]基於對京劇熱愛與發揚的使命感，王振祖在政府、軍中長官與各界好友的協助與支持下，一九五七年於臺北北投私人興學創辦「私立復興戲劇學校」（後簡稱「復興劇校」），以「復興中華傳統文化，發揚民族倫理道德，大漢天聲遠播寰宇，河山重光日月輝煌」為期別，首屆「國劇科」招募從九歲到十六歲不等一百二十名學生，修業七年（六年學藝一年實習）。

一九六三年「復興劇校」優秀師生與畢業校友組成「復興實驗國劇團」（後簡稱「復興」），提供在校學生觀摩實習與舞臺實踐的平臺，也肩負起在海內外推廣與傳承京劇藝術的使命。一九六八年「復興劇校」改制隸屬教育部，成為「國立復興戲劇實驗學校」，採八年一貫制教學。「復興」早期演出路線以傳統老戲為主，一九九二年起借鑑大陸「戲改」的經驗與成績，或移植大陸新編劇目，或「兩岸合作」編導演出。一九九六年「復興」更名為「國立臺灣戲曲學院附設京劇團」，在新編京劇與原創崑劇上多所著力。

一九五五年「國立臺灣藝術學校」創建，初設「國劇科」招收初中畢業生，施以三年職業學校教育，由坤伶梁秀娟擔任主任，自開辦到停止招生，前後四期畢業生六十餘人。一九六〇年改制為「國立臺灣藝術專科學校」，一九八二年才又在「夜間部」增設「國劇組」。一九九四學校升格為「國立臺灣藝術學院」，為調整學制，國劇組暫停招生；其和一九六三年「中國文化大學」設立的「國劇專修科」與「戲劇系」的「中國戲劇組」，提供劇校畢業生、戲劇系與一般學生四年的戲劇修業管道與大學文憑。

一九七〇年代前後面對著時代變遷、社會轉型與人文思潮等衝擊，由臺灣所育成茁壯的京劇新生代，也紛紛思索如何對話當代，繼承傳統、激勵創新，為京劇挹注活力與開展新機。一九七九年出身於「小大鵬」的郭小莊，在俞大綱與張大千等學者文化人的薰陶教導下，以「國劇的新生」為號召創立「雅音小集」，在劇本結構與劇場形式方面進行創新；一九八六年由吳興國夫婦與魏海敏為主幹成立的「當代傳奇劇場」（後簡稱「當代傳奇」），藉由「向西方取經」的創作理念與製作手法，從「跨文化」中探索傳統「重組再生」的可能性，拓展京劇的國際格局，積極邁向世界舞臺。此二團均致力於臺灣京劇的「現代化」，吸引不少年輕觀眾。

至於維繫臺灣京劇命脈長達四十餘年的三軍劇團，完成階段性的勞軍任務

17 「中國國劇團」成員與演出等情況，參見李浮生：《中華國劇史》（臺北：正中書局，1970年），頁188-193。

後，一九九五年由國防部改隸教育部，整併甄選三軍劇隊成員成立「國立國光劇團」（後簡稱「國光」），此意味京劇正式從軍政體系撤離，回歸京劇藝術本體。二〇〇八年「國光」改隸文建會，二〇一二年起隸屬於「文化部」統轄的「國立傳統藝術中心」，致力於經典老戲的傳承保存與修編提煉，新編戲曲題材訴求「文學化／現代化」，將敘事技法與多元人文思潮相互呼應，以反映現代人的欲求想望，貼近現代人心靈；並綜合吸納現代戲劇、電影運鏡甚至多媒體影像視覺，傳達藝術的當代意涵，或跨界交流或小劇場實驗創作，積極打造「臺灣京劇新美學」。

三、當代藝文出國政策與劇團組織

　　戰後國民政府在臺灣，並未制訂明確的文化政策，大抵由「國民黨文工會」主導戒嚴體制下的文化管制與審查。一九五二年頒佈「出國護照條例」辦法，規定藝術戲劇人員申請出國，必須先獲得外國戲劇或藝術團體的邀約，將邀約證明送交僑務委員會，同時與相關機關會商後才能核發普通護照。[18]當時凡經各級主管官署核准有案並領有登記證的戲劇團體，無論是政府派遣或應他國政府或私人邀請、由各團體自動請求，都應依「出國護照條例」施行細則之規定，向教育部辦理申請出國手續。

　　一九五七年教育部針對「經各級主管官署核准有案並領有登記證之各類戲劇團體」，特別制訂「戲劇團體出國申請暨審核暫行辦法」。[19]然由於邀請各種藝術團隊與人員赴海外展演的趨勢漸增，一九五九年教育部又擬定「藝術團體暨藝術人員申請出國辦法」，由行政院核定實施。[20]辦法中規定表演藝術出國演出，必須通過教育部的審核裁定。然因邀請單位與目的不同，可分為三種處理模式：

（一）政府派遣者，由派遣機關向教育部申請。

（二）受國外政府邀請者，應由外交部核轉教育部同意後，再由受邀請者向教育部申請。

[18]　「出國護照條例施行細則」第九條規，參見〈出國護照條例施行細則全文〉，《聯合報》，1952年4月10日。

[19]　〈戲劇團體出國申請暨審核暫行辦法〉。取自國史館檔案史料文物查詢系統，檢索日期2018/2/15。

[20]　〈論藝人入出境和體育出國新辦法〉，《聯合報》，1967年4月6日。辦法為中華民國四十八年二月七日，行政院臺四十八教字〇七三九令准審查，中華民國四十八年二月廿四日教育部臺(48)參字第2129號令公布。

（三）受國外地區其他團體或個人邀請或自願出國者，由受邀請者或自願出國者向教育部申請，但地方性之戲劇團體出國應由省教育廳加具審核意見轉呈核辦，其與僑務有關者由教育部會商僑務委員會辦。

一九六六年國民大會制訂「動員戡亂時期臨時條款」，授權總統設置動員戡亂機構（即國家安全會議）、決定動員戡亂有關大政方針及戰地政務等權力，並得調整中央政府之行政機構、人事機構及其組織，以變革當時遲滯迂緩的中央政治體制，適應日後反攻作戰之需要。當時國民黨為維繫統治的合法性與正統性，率先對教育課程設計與文化活動進行政策包裝，以強化反共抗俄與精神動員的論述；並提出「中華文化復興運動推行綱要案」，成為「中華文化復興運動」的先聲。[21]此促使綜理全國文化工作，主管音樂、舞蹈、戲劇、文藝（學）、美術等文藝活動，以及廣播、電視與電影等媒體管理的「教育部文化局」，於一九六七年正式成立，負責審核藝術人員暨團體出國的業務。[22]

一九七一年中華民國退出聯合國，國際外交空間逐漸減縮。一九七二年為配合當前國際情勢，加強國際文化交流，文化局擬定加強文化藝術交流及宣傳辦法的「組織中華民國文化藝術團體出國訪問計畫」，暫訂以美加地區為主，籌組劇團及藝術團出國訪問，並協調外交部等機關共策進行。一九七三年教育部文化局裁撤，業務移轉至外交部、僑委會與新聞局等政府機構。一九八五年僑委會陸續增設海外據點與「文教服務中心」，成為臺灣文化藝術的展示櫥窗；而一九八一年職掌臺灣文化藝術行政統籌、策劃、協調、審議與推動等事務的「行政院文化建設委員會」（簡稱「文建會」）成立，文化施政自此正式納入政府施政體系中，文化藝術法規也從社會教育體制中逐漸獨立。一九九二年頒佈「文化藝術獎助條例」，明確標示「文化藝術事業」的範疇含括「國際文化交流」，並得補助相關經費，而外交部與僑委會也有相關獎助補助條例。[23]

21 整理自林果顯：《中華文化復興運動推行委員會》（國立政治大學歷史學系碩士論文，2001 年）；張思菁：《舞蹈展演與文化外交——西元 1949-1973 年間臺灣舞蹈團體國際展演之研究》（國立臺灣藝術大學表演藝術研究所舞蹈組碩士論文，2006 年）。

22 教育部文化局設置四處，第二處負責輔導文學、音樂、美術、戲劇、舞蹈、攝影等各項文藝活動，包括管理、獎助以及國際活動。有關教育部文化局執掌與歷年工作，參見教育部文化局：《我們曾是文化園丁——紀念文化局成立三十週年專輯》（教育部文化局成立三十週年專輯編輯委員會編印，1997 年），及黃翔瑜：〈教育部文化局之設置及裁撤（1967-1973）〉，《臺灣文獻》，第 61 卷第 4 期，2010 年，頁 260-298。

23 有關中華民國僑務委員會的組織架構與執掌，參閱官網：https://www.ocac.gov.tw/OCAC/Pages/Detail.aspx?nodeid=554&pid=2110，檢索日期 2019/10/22；文化交流法規等參閱全國法規資料庫：https://law.moj.gov.tw/LawClass/LawAll.aspx?pcode=H0170006 2019.10.22，檢索日期 2019/11/12。

藝術團體出國政策與國際交流計畫的制訂，讓臺灣當代京劇的海外展演有了主管單位與法令依據。二戰後出國辦法規定演藝團隊出國演出，需事先準備演出邀請函、演出計劃、團章、演出劇目、出國人員名冊與照片等文件，送交教育部進行審查核定。除性質特殊者外，出國團隊人數不得超過五十人（燈光、佈景、服裝、道具、效果、樂隊等舞臺技術人員，登記有案者都視同演員），職員人數不得超過團體總數十分之一；且在接獲教育部審查合格核准通知後兩個月內，需辦妥各項出國手續啟程，通常在外國以三個月為限（特准者除外）。出國前需自費進行短期講習，講習時間與地點，需在出國前二週向教育部申請核定。[24]

　　雖說當時出國人數以五十人為限，但如「大鵬」（一九五六年赴泰）、「復興」（一九六〇年赴菲）、「陸光」（一九六九年赴菲）等組織成員都超過此限，興許是因為派遣或邀請單位，均為我國或他國的政府部門，可視為「性質特殊」而有所彈性調整。大抵劇團多依據演出需求，來組織成員、規劃戲齣與進行劇藝培訓，如一九六九年「小陸光」赴菲演出，在木柵校區進行連續二十天，每天十小時的劇藝集訓；團方還安排教導英文會話與用餐禮儀，並特製行頭道具與統一設計制服。出國前照例會安排行前公演，邀請政府首長與各新聞界觀賞並驗收節目。如一九六九年九月「中華民國國劇訪菲團」在出發前一晚，於延平南路「實踐堂」舉行行前預演，節目安排和慶祝「馬尼拉國家文化中心」落成演出的內容相同。[25]

　　而為使出國成員認識展演國家的風土人文，展現國際禮儀及達到宣傳中華民國政績的出國效益，因此辦法中規定劇團需「自費」安排講習，如由教育司說明講習的意義與目的，外交部主講「外交禮節」，僑務委員會主講「當地僑情」，行政院新聞局主講「我國進步情形」，國民黨中央委員會第三組主講「政府對海外僑胞宣慰效果」或司法行政院調查局主講「保防須知」等；有時也會加上名伶藝人講授「演出常識」，如隨顧正秋劇團來臺的上海名丑關鴻賓等。[26]通常講習時間為半天，每項講演約三十分鐘到五十分鐘不等。

24 中華民國四十八年二月七日行政院台四十八教字〇七三九令准審查，中華民國四十八年二月廿四日教育部台（48）參字第 2129 號令公布。

25〈我訪菲國劇團　明日啟程赴岷　行前舉行一場預演　副總統伉儷曾前往聆賞〉，《中央日報》，1969 年 9 月 30 日。

26 整理自〈金素琴劇團申請赴菲表演事宜研商會議報告〉，民國四十六年十月二日。取自國史館檔案史料文物查詢系統，檢索日期 2018/2/15；〈寶銀社〉，民國四十六年十月二日。取自國史館檔案史料文物查詢系統，檢索日期 2018/2/15。

四、臺灣當代京劇在東南亞之展演身影

　　二戰後成為地理區域概念的「東南亞」，早期華人稱為「南洋」或「南海」，漢唐以來即與中國有所交通往來，而華人也先後向此區域的各國遷播。一九五〇年代初期，全球華僑華人總數約一千二百至一千三百萬人，然有 90% 居住在東南亞，堪稱是世界華僑華人最集中的地區，[27]為華語戲曲提供了生存與營運的空間。底下筆者將目前所蒐羅到的演劇史料，以國家與劇團為縱橫座標，依據演出時間的先後次序，羅列綜述臺灣當代京劇在東南亞的展演身影。

（一）菲律賓

　　約自唐宋代以來，菲律賓即與中國有經貿往來，元明時更曾派遣使者進貢。十五世紀時菲國為西班牙殖民統治，在高壓統治與苛捐雜稅下，不少移居至菲國的華僑，於十六世紀爆發數次動亂。後華僑屢向清廷要求設立領事館護僑，直至一八九八年才獲西國政府同意設立。一九四六年菲律賓獨立，國民政府與菲國協商簽署中菲友好條約，中國駐菲總領事館改為公使館，一九五〇年升格為大使館。一九五五年起菲國國會對華僑學校進行監控督察，禁止左傾共黨分子的潛伏與滲透，甚或干涉華文課程的安排。一九七五年菲國馬可仕（Ferdinand Marcos）總統與中華人民共和國正式建交，與臺灣斷交。

　　根據納金斯統計，一九五〇年代當地華僑以福建人最多，其次為廣東、潮州、客家與海南人，因此如福建南音、梨園戲、高甲戲以及歌仔戲等使用「閩南方言」的樂種與劇種，都甚受在地福建華人的喜愛；而粵劇也有其族群觀眾的商業市場，甚至在一九一三年前後已有京劇的演出身影。當時美國新任總督哈里森（Francis B. Harrison）為招待岳母，在總督別墅舉辦「園遊大會」，召集上海京劇女班演出《二進宮》等「中國戲」；而自一九一八年起陸續有京劇票社成立，戰後票友與票友組織，更成為菲華社會京劇發展的中堅力量。[28]

1. 一九五六年、一九五八年、一九六三年「空軍大鵬國劇團」

[27] 參見華人網：〈數據篇：華僑華人在全球各地的分布統計〉，2019 年 1 月 26 日。取自 http://www.haiwaihuarenwang.com/hrzx/3.html，檢索日期 2019/11/20。

[28] 有關菲律賓京劇生態，整理自李麗：〈菲律賓華語戲劇〉，收入周寧編：《東南亞華語戲劇史》（上冊）（廈門：廈門大學出版社，2007 年），頁 810-811；及〈二戰後菲華本地戲曲團體的興起〉，2018 年 10 月 9 日，取自 http://www.zhichengyz.com/lunwen/yishu/xiju/10617.html，檢索日期 2019/11/1。

一九五六年十一月十日「大鵬」受菲律賓僑界邀請，由王敬楨上校擔任團長率領一行四十一人，[29]搭乘空軍專機三架飛至馬尼拉，以促進中菲兩國文化交流與宣慰僑胞。「大鵬」自十二日起在「亞洲戲院」演出四天，十六日駐菲大使館邀約在「遠東大學」演出《跳加官》、《坐寨盜馬》、《拾玉鐲》與《金山寺》等戲齣，以招待菲政府首長及各界名流使節。當日菲總統夫人，副總統伉儷，菲國政要及各國駐菲使節等約十四位貴賓出席觀賞，大為讚揚。

十七日起「大鵬」改在「市青」演出。因演出甚受好評，僑界要求延後返國，然因「大鵬」已有其他演出任務的安排，遂於二十四日與二十五日的夜場演出外，在下午加演日場一次，免費招待僑胞。「大鵬」此次訪菲，受到當地票房的鼎力協助與熱情接待。自十九日起分別由「陽春票房」、「移風票房」、「工商會」以及「天聲票房」輪流主持招待晚會並公演，以招待「大鵬」成員觀賞。總計「大鵬」此行共演出十二場，一場招待外賓，七場勞軍，兩場免費招待僑胞，另兩場收入慰勞大鵬劇團同仁。劇團於十一月二十六日搭機返臺。

一九五八年十二月十七日「大鵬」應旅菲僑界「菲律賓華僑血幹團」（後簡稱「血幹團」）邀請，再度赴菲演出兩週。仍由王進禎上校擔任領隊，率領團員四十一人，職員二十九人，一行七十人連同道具，分乘空軍 C-46 軍用機三架，飛往馬尼拉演出《花蝴蝶》與《春秋配》等三十三齣經典劇目。[30]二十一日起在「亞洲戲院」連演十一天，首演招待各界觀賞，獲得各界好評。此行一共演出十九場，場場客滿，譽滿菲島。最後一場在克拉克美國空軍基地作勞軍演出，一九五九年一月十日劇團返臺。

一九六三年十一月二十五日「大鵬」再次應菲律賓各界的邀請，由領隊田兆霖少將率領十八歲以下的「小大鵬」演員，一行六十三人，坐空軍飛機飛往馬尼拉，先在當地訪問二十三天，共演出平劇三十場，梁祝十四場；十二月二十八日又應宿霧僑界邀請轉往該地演出七天，於一九六四年一月十日載譽歸國。[31]然李麗指出「大鵬」為一九六三年八月八日應「血幹團」邀請再度訪菲演出，

29 根據報導，成員有總領隊王敬楨上校，副領隊史影、隊長吳冠群、副隊長馬桂甫（即醉客），團員哈元章、鄭鐵珊、張國安、朱冠英、熊寶森、孫元坡、李金和、徐露、朱世友、姜少萍、張富椿、張世春、程景祥、卜世英、趙玉菁、胡慧君、馬崇信、嚴莉華等卅一人，尚有秘書曹旭東。交際朱潮，宣傳黃良士，顧問郭曉農，康樂顏振鐸、張鴻謨，總計四十一人。〈空軍大鵬平劇隊下週年訪菲〉，《聯合報・聯合副刊》，1956 年 11 月 4 日。

30 記載團員有古愛蓮、鈕方雨、王鳳娟、楊丹麗、徐龍英、張樹森、陳萍萍、陳良俠、嚴莉華、張富椿、夏元增等人。〈小大鵬訪菲記〉，《徵信新聞》，1959 年 1 月 14 日。

31 〈小大鵬國劇團赴馬尼拉演唱〉，《聯合報・新藝》，1963 年 11 月 27 日；〈大鵬平劇隊訪菲載譽歸〉，《忠勇報》，1964 年 1 月 13 日。

由馬桂甫隊長率領，在「亞洲戲院」作十五天售票演出。[32]

2. 一九五七年「金素琴平劇團」

一九五七年十月八日菲律賓「天聲票房」為擴大慶祝中華民國雙十國慶，邀請「金素琴平劇團」一行三十人赴菲慶祝國慶。[33]劇團成員分兩批成行，首批十人於雙十節當天參加僑團慶祝國慶，招待外賓觀賞《拾玉鐲》、《鴻鸞禧》與《宇宙鋒》三劇，由票房成員協助演出；其後曹曾禧率領第二批團員二十人抵達菲國，[34]全團會合後演出《生死恨》、《玉堂春》與《四郎探母》等戲齣；並與華僑票房聯合公演四場，十月二十二日返臺。

3. 一九五九年張正芬「自由中國海風國劇團」

一九五九年九月八日應菲律賓僑界「移風票房」邀請，名伶張正芬率領「海風國劇團」成員共十三人，[35]搭乘民航赴馬尼拉「亞洲戲院」，肩負「報聘菲華移風票房和訪問旅菲僑胞」、「宣揚國策，反共復國」與「發揚國劇藝術，促進中菲友誼」三個主要使命。劇團在菲行程約半個月左右，均由「移風票房」安排。首日貼演張正芬的《天女散花》，馬繼良的《追韓信》與李金棠的《定軍山》，深獲好評。其後三日貼演不同的精彩戲碼，如張正芬與李金棠搭檔的《四郎探母》和《巾幗英雄》等，均為唱作兼重的經典戲齣。第五日則與「移風票房」成員聯袂演出。在菲期間拜會了許多當地的報社、商會、會館、宗親會與菲華票社，李麗指稱「該團所造成影響，為一九五〇年代中期前往菲律賓演出的京劇團體中的最大者」。[36]

[32] 李麗記載和臺灣報紙報導略有差異，筆者推論李麗應是依據在地報紙史料，故並存。李麗，〈菲律賓華語戲劇〉，頁 835-836。

[33] 報導演員有團長金素琴、馬繼良、曹曾禧、侯榕生、楊美春、唐迪、張慧鳴、劉俊華、盧智、唐逾、張義鵬、于玉蘭、于金驊、吳劍虹、王庭樹、梁訓益、張永德、邱牽湯、王鳴詠、陳孝毅、韓金聲、姚賽發、潘鑫與王少洲等成員。〈金素琴組成平劇團　分兩批前往菲律賓〉，《微信新聞》，1958 年 10 月 4 日。

[34] 〈金素琴劇團分兩批赴菲〉，《中央日報》，1957 年 10 月 4 日；〈兩名伶劇團　將分赴菲越〉，《聯合報》，1957 年 9 月 30 日。

[35] 報導劇團成員有領隊張正芬、團長馬繼良、副團長李金棠、小丑于金驊、青衣花旦于玉蘭、小生劉俊華、花臉余松照、老旦夏玉珊、花旦許月雲、琴師吳金鐘、鼓師倪寶慶、化妝丁玉芳、顧問李曉鐘。〈張正芬劇團赴菲　將在馬尼拉公演〉，《聯合報》，1959 年 9 月 9 日。

[36] 整理自〈張正芬劇團赴菲　將在馬尼拉公演〉，《聯合報》，1959 年 9 月 9 日以及李麗〈菲律賓華語戲劇〉指出演出期間訪問商聯總會、反共抗俄總會、宗親聯合會、中國國民黨駐菲總支部、中華商會、大中日報、公理報、新聞日報、晨報社、中國洪門聯合總會、廣東會館、校聯總會、中華進步黨、竹林協義社、秉公社、致公黨，以及菲華天聲票房，工商協會，陽春票房，四

4. 一九六○年「復興劇校國劇團」

　　「復興劇校」應駐菲大使館邀請與旅菲華僑共度雙十國慶，由「華商聯合總會總」、「中國國民黨駐菲總支部反共抗俄總會」與「宗親聯和總會」三大會團負責財務。一九六○年十一月二十五日，劇校董事長錢大鈞率領一行六十六人，搭乘民航包機飛往馬尼拉公演並宣慰僑胞。二十六日當晚在「華光戲院」首演，招待駐菲大使館官員，各僑領、僑團與僑胞，到場觀眾高達三千人。二十七日起為售票商演，賣座情況極佳。演出期間如十二月九日還至「馬尼拉遠東大學」禮堂演出《貴妃醉酒》、《小放牛》、《拾玉獨》及《搖錢樹》戲齣，以招待菲總統賈西亞（Carlos Polistico Garcia）及菲政府各高級官員觀賞；[37]一九六一年一月十日招待駐菲美軍觀賞演出。

　　一九六一年一月十四日劇校乘船轉往宿霧，十五日先在新落成的「中國中學禮堂」演出，招待宿霧僑界觀賞。十六日起演出兩週共計二十二場，二十三日晚場招待「中國中學」兩千餘名師生觀賞，反應熱烈。二十六日招待「建基中學」、「聖心中學」與「普賢中學」三僑校全體師生觀賞，二十九日演出圓滿結束。「復興劇校」遂返回馬尼拉參與電視表演，二月四日由「菲律賓文化基金會」及「中菲文化協會」主辦，在「阿拉尼塔劇場」舉行《貂蟬》、《拾玉鐲》與《搖錢樹》的慈善義演；二月五日在「菲律賓國際展覽會大禮堂」演出《貂蟬》、《貴妃醉酒》與《搖錢樹》等經典劇目，二月十日返臺。共計馬尼拉演出四十七天，在宿霧演出十五天，前後約莫近兩個半月。[38]

5. 一九六九年「中華民國國劇訪菲團」

　　一九六九年十月三日應菲律賓總統馬可仕夫人邀請，「小陸光」劇校師生組成「中華民國國劇訪菲團」，赴菲參加「馬尼拉國家文化中心」落成典禮。由劇校校長洪濤率領平均年齡十四歲的十九名男學生與十六名女學生，及教職員一行共六十五人，自屏東搭乘兩架軍用專用飛機飛往馬尼拉，與美、英、法、德、日、澳、印與紐等八個國家的劇藝團體，共同參與文化中心的落成演出，以發揚國粹、促進中菲文化外交，宣慰當地僑胞。

聯樂府等菲華票界。

37 〈平劇界聯合大公演　二十日晚盛大演出　復興劇校在菲招待賈西亞〉，《聯合報・新藝》，1960年 12 月 11 日

38 〈復興劇校國劇團　春節前返回臺灣　在菲演出成績輝煌〉，《中央日報》，1961 年 2 月 4 日。

抵達當晚即在甫落成的「馬尼拉國家文化中心」，演出《泗洲城》、《拾玉鐲》與《梁紅玉》，由周正榮擔綱《加官晉爵》的加官獻詞祝賀，兩名學生妝扮成仙女，送上菲律賓國花給蒞臨觀賞的馬可仕總統夫人。[39]四日晚上貼演《三岔口》、《定軍山》與《天女散花》，讓旅菲華僑、菲律賓人士及美軍克拉克基地官兵等觀賞。該中心可容納兩千觀眾，門票在兩週前均已售罄，特別在舞臺前增加三排臨時座位，兩邊走道擠滿「臨時座」和站立的觀眾。[40]

十月十日劇團參加國慶大會與邀宴，下午三點赴馬尼拉「正視」電視臺參加國慶特別節目演出《青石山》，晚間八點半參加全菲華僑的慶祝國慶酒會並演出《搖錢樹》；[41]後又於「美菲大禮堂」演出《白水灘》與《閻惜姣》兩場。此行訪菲共演出八場，除上述兩劇場演出各兩場外，四場在「亞洲戲院」演出。前者外籍觀眾約佔六成以上，後者主要是華僑觀眾。[42]十月十五日劇團由菲返臺。

（二）泰國

泰國舊名暹羅，歷經素可泰、大城、吞武里、查克里等時期。一八五一年拉瑪四世（Rama IV）孟固大帝登基，鑑於英法殖民主義的擴張，遂和其他國家開展外交關係，放寬貿易限制，進行教育改革。一九〇七年拉瑪五世（Rama V）朱拉隆功大帝推動現代化，從教育著手促使華僑「暹化」。一九二九年起為保護僑民，國民政府多次和泰國商議修訂中暹友好條約，但未有結果。中日戰爭爆發，泰國啟動排華措施，華文報紙停刊、華文學校關閉，不少華人被逮捕。一九四六年國民政府與泰國簽訂中泰友好條約，互派外交代表與領事，在曼谷、宋卡、景邁（清邁）設總領事館。一九七五年泰國與中華人民共和國建交，遂和臺灣斷交。

根據斯金納統計，一九五〇年代當地華僑以潮州人最多，其次為客家與海南族人，因此當地以潮劇最為風行。張長虹指出十七世紀中葉即有潮劇在泰國

39 〈慶菲文化中心落成我國劇團一日飛岷　表演之後演出宣慰僑胞〉，《中國時報》，1969 年 9 月 29 日。
40 馮國寧：〈國劇團在菲京　泗洲城，開打乾淨俐落　梁紅玉，正芬唱做俱佳　為國爭光，團員不憚辛勞　協助演出，僑胞熱情可〉，《中央日報》，1969 年 10 月 7 日。
41 〈我國劇團在岷市　與僑胞歡慶國慶　當晚在電視中演出〉，《中央日報》，1969 年 10 月 11 日
42 〈中華國劇訪菲團　明離菲載譽回國　八場精彩演出廣受讚賞〉，《中央日報》1969 年 10 月 14 日。《忠誠報》標示出國人數為六十七人，〈中華國劇訪菲團昨載譽返抵國門〉，《忠誠報》，1969 年 10 月 16 日。

生根，一八六〇年代有瓊劇登陸，十有世紀末有粵劇進入，而一八三四至一八四四年間有福建高甲戲「金興班」赴泰國演出。[43]不過目前筆者尚未發現二戰前後，京劇在泰國的演出史料；但一九六五年時有曼谷業餘平劇社，邀請臺灣名伶章遏雲抵泰聯演《六月雪》和《大登殿》的報導。[44]

1. 一九五六年「自由中國空軍大鵬劇團」

　　一九五六年十二月泰國為慶祝一九三二年起實施憲法，舉辦「泰國慶憲紀念暨國際商品博覽會」，邀請中華民國、美國、英國、日本、印度、西德、寮國、高棉、越南、義大利與荷蘭等十一個外國政府參加設立「展覽館」，展示各國歷史文物和工農產品，並由各國表演藝術團隊在展覽期間演出。曼谷「華僑總商會」代為邀請由「大鵬」、國樂組與民族舞蹈團組成的「中華民國慶憲藝術團赴泰演出」，以增進中泰友誼、發揚中華國粹、宣慰旅泰僑胞，及為泰國紅十字會募款義演。

　　一九五六年十二月二日「大鵬」及影星穆虹、女高音申學庸等藝術家一行六十餘人，由臺北分乘三架專機飛抵曼谷。十二月三日「晚上八點半，中華民國駐泰大使館先於「泰國文化部大禮堂」舉行「平劇晚會」，演出《斬顏良》、《拾玉鐲》、《姑嫂比劍》與《青石山》四齣經典好戲，招待泰國政要名流，各國駐泰使節，各界僑領暨文化界新聞界人士等八百餘人觀賞，演出時間長達三小時，至十一時半結束。[45]

　　此次招待演出相當成功與轟動，僑界遂力邀「大鵬」在「振南戲院」演出兩週，當地報紙以「中華民國參加泰國慶憲藝術團演出」為名，標榜「匯合第一流藝術人才」六十餘位，「個個技藝超群」、「北派打鬥，聞名遐爾」，在十日及十一日晚間七點演出《黃鶴樓》、《打櫻桃》與《大四杰村》，票價為七銖、十銖、十五銖與二十銖。[46]演出連日爆滿，一千兩百個座位全數售盡，還在走道上增加臨時座位。十八日貼演《四五花洞》帶《降魔》，《長阪坡》帶《漢津口》及《大白水灘》等場面浩大的劇目，「連跑龍套的都整齊莊嚴」。[47]

43 整理自張長虹：〈泰國華語戲劇〉，收入周寧編：《東南亞華語戲劇史》（上冊）（廈門：廈門大學出版社，2007 年），頁 31-45。
44 〈章遏雲在曼谷　將演平劇兩場〉，《聯合報・新藝》，1965 年 4 月 13 日。
45 〈我藝術團舞樂兩組今飛泰　大鵬平劇團演出獲佳評〉，《聯合報》，1956 年 12 月 8 日。
46 《世界週報》（泰國曼谷），1956 年 12 月 12 日。
47 〈海外僑胞歡欣鼓舞揚眉吐氣　大鵬在泰國壓倒各國技藝〉，《聯合報》〈聯合副刊〉，1956 年 12 月 19 日。

「大鵬」的精彩演出，獲得社會各界一致的讚賞與肯定。十二月七日「泰國慶憲大會」正式開幕，各國技藝團隊紛紛演出獻藝，導致觀眾票房大為分散，但「大鵬」賣座情況卻絲毫不受影響。十六日為「大鵬」公演末日，在各方力邀下於下午加演《三岔口》、《拾玉鐲》與《金山寺》，招待泰國海空陸軍及警察機關觀賞；二十日為泰國紅十字會義演募款，在「泰國文化院」表演民族舞蹈、國樂演奏、藝術歌曲演唱與京劇。蒞臨觀賞的泰王拉瑪九世和王后對於《古城會》的演出倍感興趣，「這是非常有趣的，我以前從未見到過」。[48]此行「大鵬」共演出十八場，觀眾達三萬兩千餘人。

2. 一九五八年「復興劇校」

　　一九五八年十月八日「復興劇校」應泰國華僑邀請，由錢大鈞領隊，王振祖擔任副領隊，率領教職員二十人，十五歲到九歲的學生四十六人，飛往曼谷參加泰國華僑慶祝雙十國慶節目的演出。九日當晚先在電視臺表演，以廣為宣傳。雙十國慶酒會當天賓客盈門，國務院長他儂上將觀看了全場演出。隔日起在「天外天劇院」售票演出，三天六場演出俱滿座，淨收入為八萬五千二百廿銖零五十丁，創下泰國戲劇界十年來空前的賣座紀錄，也超過一九五六年「大鵬」首度訪泰的演出盛況。[49]由於演出備受歡迎，僑胞一再挽留，遂在「天外天」與「曼谷業餘平劇社」聯合演出兩天，戲碼有《打灶王》、《二龍山》、《空城計》及《宇宙鋒》（帶金殿）等，二十三日返臺。此行在泰國兩週，在曼谷表演三場，義演六場，公演二十場。

3. 一九五九年「國立藝術學校國劇科國劇團」

　　一九五九年十月八日「國立藝術學校國劇科國劇團」或稱「國立藝校中國國劇團」，應泰國華僑邀請參加慶祝雙十國慶演出，以宣慰僑胞，發揚國粹，促進國際文化交流。一行四十六人由校長鄧昌國擔任領隊，團長梁秀娟、秘書、總務、管理與老師等十一人，及國劇科三十二位男女學生組成，[50]從臺南抵達

48 〈大鵬風靡曼谷　場場座無虛席　泰王與后蒞臨觀賞　認係彼等生平僅見〉，《聯合報》，1956年12月21日。

49 〈復興劇團譽滿泰京　為國劇在泰國創下賣座新紀錄〉，《聯合報》，1958年10月23日。

50 團長梁秀娟、秘書陶克定、總務劉金鏞、老師陸景春、李成衡、牟金鐸、丁春榮、吳懋森、秦德海，服裝管理：徐桂生、陳炳生，學生：石金錠、朱元壽、宋丹昂、江克賢、李居安、李欽廣、吳福生、胡波平、耿鐵珊、張德良、孫星華、陳國華、歐禮足、簡志信、賴成春、蘇清澤、王四聲、詹彥裕、馬渝驤、蔡勝珠、劉志敏、黃藤秋、朱興華、章少君、楊榕、池安祥、孔德磬、吳

松山搭乘民航包機飛往曼谷。九日早上劇團先拜會大使館、中華總會與眾會館，下午則拜會諸報社，[51]晚上六點接受泰國電視臺邀請，現場演出三十分鐘向五十萬架電視機觀眾直播，以廣為宣傳。

十日泰國華僑舉行國慶大會，會場設置於中華總商會「光華堂」。劇團早上參與慶祝大會，與各界僑領共慶中華民國生日。中午中國新聞處安排劇團在「耀華園」召開記者招待會，報告訪泰的任務目的。晚上六時至八時，大使館國慶酒會在公園「是樂園」大廳舉行，有各國外交使節、泰國親王貴族，僑領與新聞界等二千餘人參加，京劇演出深受外賓歡迎。晚上九點半在「光華堂」演出，觀眾多達萬餘人，盛況空前。十一日起在約有一千三百個座位的「國泰戲院」演出兩週，準備四套劇目，首日演出《樊江關》、《汾河灣》與《金山寺》，日場招待大使、僑領、新聞界、文藝界等觀賞，夜場則開放售票。期間為泰皇演出一場，以及在晚會與電視中演出。二十二日晚間搭乘民航返臺。

（三）越南

秦漢時越南北部地區被中國皇朝統轄，中國文化大量輸入。十世紀時越南正式建國，後因請求明朝援軍推翻政權，被明朝統治約二十餘年，重新推動漢化。十八世紀中葉後期法國入侵，於西貢設立殖民政府。一八八五年中法簽訂越南條約，中國政府可於河內、海防設置領事館，但至一九三〇年才正式設置。一九四五年「越南獨立同盟會」發動革命獨立，胡志明宣佈成立「越南民主共和國」。一九五五年國民政府和越南正式宣佈互設公使館，然北越分裂且內戰不斷；後北越與越共積極南進，南越投降，一九七五年臺灣與越南宣布斷交。根據斯金納統計，一九五〇年代當地華僑以廣東人最多，其次為潮州人，因此粵劇與潮州戲在當地頗為風行。筆者目前尚未發現二戰前後，京劇在當地的相關演出史料。

1. 一九五七年張正芬「自由中國國劇團」

敏惠、齊湘英、古漢貴、林正國、朱冠勤、傅國揚、楊金豹等。〈國立藝校國劇團　下週赴泰訪問　國慶在曼谷正式公演〉，《中央日報》，1959 年 9 月 29 日

51 陶克航報導劇團拜會臺灣會館、江浙會館、福建會館、廣肇會館、海南會館、客屬會館與潮州會館等，並獻呈錦旗。拜訪星暹日報、星泰晚報、世界日報、世界晚報、新日報、新晚報、京華日報、京華晚報等報社，並聯合出版慶祝國慶特刊。陶克航：〈拜會僑團和僑報——藝術國劇團訪泰紀行之二〉，《聯合報・新藝》，1959 年 10 月 19 日。

以張正芬為首的「自由中國民營國劇團」，應越南西貢「豪華戲院」邀請，原預定自雙十國慶起演出四十天，後因出國手續與成員組織等問題而延遲。十一月十二日由張正芬的夫婿庾家麟擔任領隊，關鴻賓擔任團長，率領小生劉玉麟，丑角吳劍虹與青衣花旦張正芬等人，並特邀本年度「國軍金像獎競賽」以《梁紅玉》獲得冠軍的名伶馬驪珠等，共計四十四人組成民間劇團，飛往越南演出以宣慰僑胞。[52]

2. 一九七四年「復興劇校訪越國劇團」

　　一九七四年二月應越南「福德中學」等僑團邀請，劇校師生組成「復興劇校訪越國劇團」飛往西貢，為該校籌募教育基金並宣慰僑胞。校長王振祖擔任團長，率領王復蓉、趙復芬、曲復敏、曹復永、孫興珠、林興琛與翁中芹等五十五人，演出《貂蟬》、《白蛇傳》、《四郎探母》與《西遊記》等戲齣。在越三週共演出二十五場，觀眾估計約五萬人，華僑並致贈布景給劇團。[53]

（四）新加坡

　　清政府與國民政府，都曾在新加坡設立總領事館，處理「海峽殖民地」（Strait Settlements）新加坡、馬六甲、檳榔嶼，以及附近各英屬諸小國小島的華僑庶務。一九五〇年英國承認北京政權，中華民國總領事館關閉。一九六五年八月新加坡脫離「馬來西亞聯邦」（Federation of Malaysia），獨立為「新加坡共和國」（Republic of Singapore），但未和臺灣政府建立正式的官方外交關係。在東西冷戰時期，新馬政權奉行資本主義，與中國實行的社會主義路線背道而馳，然政權中仍有共黨勢力存在。

　　根據斯金納統計，一九五〇年代當地華僑以福建人最多，其次為潮州人與廣東人族群，亦有海南人與客家人，因此粵劇、潮劇、瓊劇與福建戲，多有職業劇團與業餘班社的組織，在神明聖誕時作酬神街戲，或在戲園劇院商演，或作為會館聯誼交流等，都有各自的族群觀眾。王芳曾彙整《叻報》報導，歸結一九八三年福州「福祥升京班」聚合京、津與滬的京劇演員，以具有海派特色

52 孫在雲報導團員有武生李鳳翔、王雪崑，老生馬繼良、李金棠，小生劉玉麟，丑角于金驊、吳劍虹，青衣花旦張正芬，二路旦角于玉蘭、劉玉霞、劉松嬌、馬驪珠等。孫在雲：〈馬驪珠將去越南　參加張正芬劇團演出〉，《聯合報·聯合副刊·藝文天地》，1957 年 11 月 22 日。
53 〈復興劇校訪團　在越演出成功〉，《聯合報》，1974 年 2 月 17 日；〈結束越南三週訪問　復興國劇團昨回國〉，《聯合報》，1974 年 3 月 6 日。

的戲齣與舞美設計，在新加坡「慶升平戲園」演出十餘天。此後陸續有中國戲班與演員到新加坡商演，或參與本地京劇班社。

一九二〇年代新加坡京劇演出場域，從戲園拓展到遊藝場，或以清唱方式在茶樓作場，造就出不少觀眾與戲迷；一九三〇年代時票友及票社崛起，二戰爆發前堪稱是京劇在星洲繁榮發展的黃金時期。戰後初期京劇雖一度復甦，然隨著時代社會的轉型變遷，以及影視娛樂的迅速普及，僅剩票房維繫京劇傳承與演出的命脈。[54] 其中歷史最為悠久的京劇票社「平社」，曾於一九五五年、一九六六年、一九七二年與一九七六年，邀約焦鴻英、王復蓉、金素琴與徐露等四位臺灣京劇名伶前往聯合義演、籌募善款。

一九六四年星洲《南洋商報》副總編輯劉用和來臺，邀約「大鵬」一九六五年三月十五日至四月八日前往新加坡、吉隆坡、怡保與檳城等劇場演出。此是「星馬娛樂界商人」首次對臺灣京劇提出邀約，雖對「打擊共匪在該地的影響力及爭取華僑」有重大意義，也是臺灣對外宣傳的良好機會；但考量邀請者為李光耀「人民行動黨」成員，與聯邦政府執政黨的聯盟黨勢不兩立，因此臺灣政府並未批核劇團成行。[55] 直到一九九〇年代，才有臺灣京劇團正式登陸新加坡展演。

1. 一九九六年、二〇〇三年「當代傳奇」

一九九六年六月「當代」受邀參與「國際藝術節」演出新版《樓蘭女》，此劇以舊作為基底重新加工；[56] 二〇〇三年二月「當代」受邀參加「華藝中國藝術節」，演出取材自莎士比亞名作《李爾王》的《李爾在此》，由吳興國一人主演。兩次演出均在「濱海藝術中心劇院」（The Esplanade）。

2. 二〇〇四年、二〇一〇年、二〇一六年、二〇一九年「國立國光劇團」

二〇〇四年二月二十日與二十一日，「國光」應「牛車水人民劇場基金會」與「新加坡戲曲學院」邀請，參加以「繼承傳統文化，發揚現代精神」為主題的第十屆「華族文化節」，在「牛車水人民劇場」演出《穆桂英》、《尤三姐》與

54 有關新加坡京劇發展歷史，整理自王芳：《京劇在新加坡》（新加坡：新加坡戲曲學院，2000年）。
55 〈為星馬娛樂界擬邀大鵬劇團前往演出案請惠示意見由〉，中華民國五十四年一月十六日，（54）局劍二字 0200 公文，檔號 0054/002404/51/0001/017。新北：國家發展委員會檔案管理局。
56 周美惠：〈當代傳奇 10 年 王后出招〉，《聯合報·文化廣場》，1996 年 3 月 15 日。

《嘉興府》；[57]二〇一〇年九月應「濱海藝術中心」邀請，參與「藝滿中秋」的中秋慶祝活動，演出《金鎖記》與《王熙鳳》；[58]二〇一六年二月受「華藝中國藝術節」邀請，於「濱海藝術中心劇院」演出《百年戲樓》。

二〇一九年「國光」與新加坡「湘靈南樂社」跨國合製，結合京劇唱腔與南管音樂，交融戲曲表演與現代舞蹈，演繹取材希臘神話與十七世紀法國劇作家拉辛（Jean-Baptiste Racine）名作《費特兒》（Phaedra）。此劇三月先於「臺灣戲曲中心」的「臺灣戲曲節」首演，四月赴星洲作為「新加坡史丹佛藝術中心」（Stamford Arts Centre）開幕首演。[59]二〇一九年十月「國光」再受「濱海藝術中心」邀請，演出改編自志怪《搜神記・定伯賣鬼》的實驗小劇場《賣鬼狂想》。

綜觀上述所梳理的臺灣當代京劇東南亞展演歷史印記，可知演出劇團以隸屬空軍與文化部的「大鵬」及「國光」，各有四次居冠。其或因「大鵬」最早成立「小班」，擁有眾多學生，且自家軍種有飛機可搭乘，調度方便；而「國光」整併三軍劇團，隸屬於中央府會，有公部門資源挹注；至於整體檢視展演年代，則以一九五〇年代與一九六〇年代的十一次展演，最為頻繁。因當時中華民國尚未退出聯合國，而展演國家也最眾多，如菲律賓六次，泰國三次，越南一次，新加坡一次；一九七〇年代則僅有赴越南展演一次，以及在新加坡展演二次的零星記錄；至於一九八〇年代沉寂空白，直到一九九〇年代才又陸續開展，不過僅限於新加坡一地。

五、臺灣當代京劇東南亞「出國戲」的展演景觀

一九七一年中華民國退出聯合國，不少東南亞邦交國陸續與臺灣斷交，也為臺灣當代京劇的東南亞展演，劃上休止符；直至一九九〇年代，臺灣當代京劇才重現東南亞舞臺。故若以一九七〇年代作為「出國戲」展演景觀的分水點，可以發現一九五〇年代至七〇年代，主要貼演傳統經典老戲；而一九九〇年代

[57] 整理自賴廷恆：〈國光受邀赴星「華族文化節」〉，《中國時報》，2004 年 2 月 3 日；〈國光劇團應邀參加新加坡華族文化節〉，《國光藝訊》，2004 年 2 月 6 日。取自 https://www.ncfta.gov.tw/information_194_50825.html，檢索日期 2019/10/15。

[58] 〈國光劇團星國演出　博滿堂彩〉，《僑務電子報》，2019 年 9 月 23 日。取自 https://www.ocacnews.net/overseascommunity/article/article_story.jsp?id=121728，檢索日期 2019/11/2。

[59] 黃自強：〈融合京劇南管現代舞　臺星跨境打造東方費特兒〉，《中央通訊社》，2019 年 4 月 17 日。取自 https://www.cna.com.tw/news/acul/201904060197.aspx，檢索日期 2019/11/2。

後，雖仍有少數修編的傳統劇目，但以新編戲齣為多。

（一）一九七〇年代前「出國戲」以傳統老戲為主

　　筆者彙整目前所蒐羅到的報刊報導與廣告、戲單海報以及節目單等所載記的各團「出國戲」演出劇目（附錄），大抵一九七〇年代前以傳統老戲為主。當時基於海外觀眾的欣賞品味，演出時間的長短，以及演員陣容的配置等環節考量，劇團多採全面展示生旦淨丑腳色行當，唱念做打表演劇藝，兼顧「文戲／武劇」及「長齣／短折」的「折子集錦」配套式劇目組合；然亦有故事完整、角色齊全的「全本戲」，如《鎖麟囊》、《紅鬃烈馬》與《群英會》等；另如劇團或名伶拿手的「看家戲」，如戴綺霞以《大英節烈》、《紅娘》、《馬寡婦開店》等展示花旦作表、蹻工與粉味的戲齣聞名。

　　統計現知的「出國戲」，貼演次數較多者，大都是符合上述挑選劇目的修編原則及展演特色。如描述玉皇大帝女兒張四姐私下凡間成親，因可致富的搖錢樹引發冤獄，為救夫君劫獄觸犯天條，玉皇下令捉拿四姐的《搖錢樹》，為展示「武旦」精湛武藝的看家戲，幾乎各團都多次貼演。劇中四姐與哪吒、孫悟空及神將等，以扎實深厚的腰腿功夫，靈活矯健地舞槍耍鞭，有些武旦甚至可以踩蹻開打。這類標榜「大打北派全武行」、「長拳短打花樣翻新」的大開打武戲，通常有「打出手」或「踢出手」等鏖戰開打的武功技藝展示。此類「神怪鬥法劇」，以場面熱鬧、打鬥火爆、舞蹈優美，妝容造型繽紛多姿，服飾穿戴鮮豔華麗，滿足觀眾的耳目視聽娛樂。

　　類此者，尚有取材《西遊記》故事與人物，再點染杜撰的《金錢豹》、《盤絲洞》與《盜魂鈴》，描述唐僧師徒四人赴西天取經途中，遇到金錢豹搶親，蜘蛛精劫持唐僧以及金鈴大仙攝魂等興妖作怪之事。「復興」多將此三戲合稱為《金盤盜》，挑選作為「出國戲」劇目時，還會特別強化歌舞與武打場面。如《金錢豹》開場移植崑曲《遊園驚夢》，將小姐隨家人出外祭墳情節，改為小姐與丫鬟遊園；而由孫悟空與豬八戒化身為小姐及丫鬟，與金錢豹結親擒妖的武打場面中，增加各式翻、滾、跌、撲動作；《盜魂鈴》中則有「南腔北調」的唱段拼貼，科諢逗趣，開打精彩。

　　同樣類此依托經典名著《水滸傳》的《五花洞》，描述在五花洞修練成精的五毒，路遇離家尋訪兄弟武松的武大郎與潘金蓮，幻化為其夫妻模樣相戲弄。後包公以照妖鏡辨其真偽，請來天兵天將降服眾妖。此劇或名《掃蕩群魔》與《真假潘金蓮》，全劇荒誕逗趣，文武俱全，由小丑與花旦擔綱主演。此戲齣隨

夫妻真假對數的不同，可以成為兩對（兩真兩假）的《四五花洞》、四對（四真四假）的《八五花洞》到十對（五真五假）的《十五花洞》不等。因場面熱鬧，活潑喜慶，常作為歲末封箱的「反串戲」，或在各式堂會中上演。由於早期出國戲有不少演員為年輕學生，貼演此劇更是模樣可愛逗人。

　　至於可視為「降妖驅魔」傳統武戲的《青石山》，或名《請師斬妖》或《狐仙傳奇》，描述青石山風魔洞九尾狐化身美女迷惑書生，呂洞賓焚符請求關帝，命關平和周倉率天兵降妖。劇中開打熱鬧，關平武淨和妖狐武打的「勾刀」套路，精彩出色；而關平與周倉對關公法器舉行的「掃刀」儀式，威儀莊重。不少劇團都貼演此劇，甚至標榜為《大青石山》，或指人數更眾多，武打場面更盛大。而類此在劇名上標舉「大」的，如《大白水灘》、《大戰宛城》與《大挑滑車》等。

　　其中出自明傳奇《通天犀》，貼演次數眾多的《大白水灘》，描述「青面虎」徐世英與「十一郎」莫遇奇，因誤認而對手開打的火爆武戲。前者以武花臉應工，後者由武生擔綱。劇中翻摔跌撲、拳腳過招、槍棍開打等矯健激烈，展示武戲絕技的「巧」和「險」，極具觀賞性。而「復興」演繹太平天國與清廷激烈爭鬥的《鐵公雞》，更以「真刀真槍全武行」、「刀槍劍矛使出真功夫」、「長靠短打各顯新本領」、「嶄新奉獻耍大旗」等各式開打與跟斗為宣傳焦點，或者以演員「雙演」來號召觀眾。[60]

　　此外，亦可歸屬於「神凡愛情戲」的《金山寺》，既有才子佳人的談情說愛，也有神妖大戰的熱烈開打。〈遊湖借傘〉中結合船槳砌末與虛擬寫意的身段，〈盜仙草〉中白蛇與鹿鶴雙童的格鬥，〈水鬥〉中白蛇凝重含蓄，青蛇誇張輕快的舞姿作表，水族的形象造型與模擬身姿，各拿旗、劍、鑽與鏡子等法器的風雨雷電神將身型，耍弄飛舞的水旗象徵波濤洶湧，水族與天兵天將仙妖激烈的各式對打等，均是表演亮點與觀賞重點所在，因此也成為各團常貼演戲齣。

　　另又名《姑嫂比劍》的《樊江關》，為刀馬旦的對手戲，劇中薛金蓮以「趟馬」出場，顯示武功高強、身手靈活；姑嫂二人扎靠插翎，雙劍對招，招式嫻熟優美，宛如雙人武術舞蹈；描述村姑向牧童問路，兩人以山歌唱答，寫景抒情，載歌載舞，節奏歡暢輕快的《小放牛》；以柔媚嗲膩的嗓音念白，靈動鮮活的眼神作表，揉合程式與生活型塑嬌俏活潑、搖曳生姿花旦形象的《紅娘》；取材自佛經故事，以耍弄長綢載歌載舞，展示天女御風前往維摩居士家中散花的

<hr>

60　整理自「復興」訪菲演出戲單，1960 年 12 月 2 日。

梅派經典《天女散花》等，也都頗受海外觀眾歡迎。

至於有別於西方寫實風格，展現戲曲虛擬寫意表演美學的戲齣，如描寫宋代少年軍官任棠惠，因誤會與店家劉利華摸黑開打的《三岔口》，為頗具詼諧趣味與功夫力度的「啞劇」武打戲；演繹孫玉姣與傅朋青春情緣的《拾玉鐲》，突出旦角餵雞與女紅針線的寫意表演，以及男女贈拾玉鐲的情意流轉與細緻做工，為生動鮮活的小型喜劇；描述楊玉環因明皇爽約，悵然在百花亭飲酒解悶的《貴妃醉酒》，出場以【四平調】搭配開闔托轉的「扇舞」，運用「醉步」、嗅花「臥魚」、銜杯「鷂子翻身」與「下腰」等繁重做工與身段步法，都讓海外觀眾驚艷不已。

大抵「出國戲」多採「折子集錦」方式組合劇目，然劇團有時也會貼演膾炙人口的全本戲。如描寫薛平貴與王寶釧悲歡離合的〈花園贈金〉、〈彩樓配〉、〈三擊掌〉、〈平貴別窯〉、〈探寒窯〉、〈武家坡〉、〈算軍糧〉與〈大登殿〉的「王八齣」；取材《三國演義》演繹孫權定下美人計，誆騙劉備過江迎娶妹妹孫尚香，卻「賠了夫人又折兵」的《龍鳳呈祥》，由〈美人計〉、〈甘露寺〉、〈回荊州〉與〈蘆花蕩〉等組成，生旦淨丑角色齊全，文武兼備；而也是出自《三國演義》的全本《群英會》，描述三國孫權（吳）與劉備（蜀）聯手，智敗曹操（魏）獲勝的戰役過程，含括〈蔣幹盜書〉、〈借東風〉、〈火燒戰船〉、〈華容道〉等情節，全劇逞謀鬥智、高潮迭起、人物鮮活。

又如敘述北宋楊四郎得鐵鏡公主盜令襄助，過關見十五載未曾會面母親佘太君的《四郎探母》，從〈坐宮〉、〈盜令〉、〈出關〉、〈見弟〉、〈見娘〉、〈哭堂〉、〈別家〉到〈回令〉，將母子、夫妻、兄弟間人倫情感描摹得細緻入微、蒼楚哀婉。全劇角色行當齊全，唱腔豐富優美，饒富藝術價值，因此也成為「出國戲」的首選。部分劇團以《新四郎探母》為名，或因應禁戲時期的唱詞刪動；[61] 而「復興」則延展劇情到宋軍大敗番邦，蕭太后將鐵鏡公主綁至雁門關要脅，最終在楊四郎苦勸下同意投降大宋。這樣的劇情鋪排，顯然更貼近保家衛國、勝利班師的政治主題。

而「復興」標榜內容有「英雄美人及反派人物」、「有文有武唱做俱全」的

[61] 戰後兩岸都曾因四郎叛國投降而禁演此戲，臺灣在〈見母〉一場補寫四郎獻北國地圖，讓佘太君去收復燕雲十六州的唱詞，此新加的九十一個字「治了四郎的病，救了探母的命」，參見王安祈：〈禁戲政令下兩岸京劇的敘事策略〉，《戲劇研究》創刊號，2008 年，頁199。「復興」劇情整理自赴菲演出戲單，1960 年 12 月 6 日。另訪談陳玉俠與劉大鵬等人，2018 年 1 月 20 日在舊金山與 2018 年 10 月 8 日在戲曲學院。

《貂蟬》，則是外國人審美視域中，「有聲有色完整故事」的中國傳統戲劇。[62]
此劇後改名為《英雄與美人》，鑑於全本戲的演出篇幅較長，又進行劇情濃縮與
增加表演亮點。如開場〈發兵〉移植《三岔口》中任棠惠夜襲劉利華，合手快
捷的「摸黑」短打；採用《兩將軍》中張飛夜戰馬超，火熾緊湊的大開打套子，
展示京劇「短打戲」與「長靠戲」的精彩的武打技藝；加入《麻姑獻壽》「盤舞」，
〈大宴〉中採擷《天女散花》的「綢舞」，以及提煉自《霸王別姬》「劍舞」等
戲曲舞蹈增添表演亮點；減少過門大，旋律慢的大段唱工，改以【原板】、【二
六】、【南梆子】與【流水板】等較為輕快的曲調來取代等。[63]

通常各團對於「出國戲」多半會進行加工或調整，保留原劇精華，強化戲
劇節奏，增添技藝亮點，豐富表演場面，突出戲劇張力等。如「中華民國國劇
訪菲團」指出對「出國戲」的調整原則有：一精簡場次，使戲文更加緊湊，減
少重複動作，如《泗洲城》與《梁紅玉》刪去繁瑣的起霸動作；二儘量減少道
白與濃縮唱詞，多用音樂表達劇情；三是增加動作與表演比重，尤其是打鬥及
舞蹈場面；四是道具服裝行頭新製，色彩注重調和而不強調對比。另演出型態
也採用西洋歌劇的啟落幕方式，不用傳統檢場與進出場。[64]

此外，好些「出國戲」的文戲劇目，多會刪去過長唱段，如各團常貼演的
《龍鳳閣》，會刪去較為冗長的【慢板】唱段。此劇由老生徐延昭、銅錘花臉楊
波與青衣李艷妃三人，針對護主進行激烈的辯議，或獨唱或輪唱或接唱的「大
保國」唱段，宛如西洋男中音、男低音與女高音的炫技，三人聲韻錯落有致、
嚴絲合縫，頗能引發海外觀眾的欣賞興致。在海外「國劇」英文翻譯為「歌劇」
（Chinese opera），基於「曲唱」是戲曲傳遞聲情的重要表現手段，因此「出
國戲」也常會選擇如《三娘教子》、《生死恨》與《玉堂春》等「唱工戲」。

而「出國戲」中也有少數崑曲折子，如《牡丹亭》的《春香鬧學》，此即崑
劇《學堂》，為六旦家門戲。「復興」標榜由白玉薇親授，「伶牙利齒毛手潑態，
刁丫頭大鬧書房」、「瞠目結舌搖頭鼓腮，老學究淨受冤氣」，[65] 正是著眼於丫

[62] 新聞局指示「復興劇校」比照「大鵬」出國，以《小放牛》、《天女散花》、《拾玉鐲》、
《金錢豹》與《水簾洞》等組成每齣五到十分鐘的演出節目。但負責挑戲的美國「霍魯克娛樂公
司」導演漢姆斯認為此類似「雜耍劇團」的演出。最後挑選《貂蟬》，並與劇校的曹駿麟導演一
起討論加工整理。曹駿麟：《氍毹八十自述》（自費印刷出版，1997 年），頁 170。
[63] 有關《貂蟬》的劇情與表演，綜合整理自〈復興劇校赴美演出《貂蟬》〉，《中央日報》，1962
年 9 月 29 日；張彥：〈改編的出國戲貂蟬〉，《聯合報》，1962 年 10 月 2 日；以及訪談曹復永，
2014 年 8 月 29 日，國立臺灣戲曲學院內湖校區。
[64] 〈我訪菲國劇團 昨預演受歡迎〉，《聯合報》，1969 年 9 月 30 日。
[65] 「復興」於菲律賓「華光戲院」演出戲單，1960 年 12 月 2 日。

環春香的天真浪漫，與陳最良迂腐道學的強烈對比與科諢趣味。至於《石秀探莊》為京劇武生或武小生「開蒙戲」，講究身輕如燕、穩若泰山的「小武」表演功架。另有時在開場加演《天官賜福》(《大賜福》)的「吉慶戲」，以崑腔演唱。

《天官賜福》與《加官晉爵》(《跳加官》)，具有喜慶熱鬧寓意吉祥的意涵，也能展示劇團的演員陣容，為舊時科班的開蒙戲，也是早期戲班的開臺例戲。「中華民國國劇訪菲團」為慶祝「馬尼拉國家文化中心」落成，由周正榮擔綱加官戴「臉殼子」(面具)，手拿中英文「慶祝文化中心落成」、「中華民國劇訪菲團演出」、「中菲友誼萬歲」等祝詞慶賀的「加官條」作為開場；而「復興」除常貼演此二齣「吉慶劇」外，也曾貼演八仙與麻姑等向瑤池聖母拜壽的《麻姑上壽》或稱《麻姑拜壽》，由麻姑獻上長生不老酒與歌舞表演。

綜觀「出國戲」的劇目挑選考量，如取材《三國演義》與《西遊記》等經典名著，或如《游龍戲鳳》與《打瓜園》等民間趣聞，或為海外觀眾較熟悉的歷史背景，或容易瞭解的故事內容等戲齣常雀屏中選。整體而言，「出國戲」的武戲比重多於文戲，無論是翻滾跌撲等筋斗技巧，或刀劍棍棒等兵器開打，以靠旗杆拋、擲、踢、接各式武器的「踢出手／打出手」等仙怪鬥法或軍將對陣，都能顯現演員扎實精彩的武功技藝；而曼妙歌舞的形體律動，借助行頭砌末的飛耍舞弄，也都能讓海外觀眾直接從視覺感官中，領略戲曲藝術之美。周正榮指出「大都是表揚民族正氣，以及忠孝節義的故事，希望國際友人能從這些故事中，除了欣賞我國的戲劇藝術之外，並且對我國的民族精神有更深的認識」，[66] 因此「出國戲」劇目也注重對於民族精神的表彰。

（二）一九九〇年代起展示臺灣當代新編戲曲

一九九〇年代起，臺灣當代京劇重新露臉於東南亞的新加坡舞臺，演出劇團以「當代」與「國光」為主。一九七〇年代前後，是臺灣京劇邁向「創新／現代化」風潮的轉振點。在各門類藝術工作者的通力合作下，先有「雅音小集」對劇本結構與劇場藝術等「藝術本體」進行創新，連帶轉變了京劇的「文化性格」；踵繼其後的「當代傳奇」，則多選用莎士比亞戲劇與希臘悲劇進行改編創作，從題材、文本、表演、服裝、音樂、舞美到劇場場域等面向實驗探索，試圖解套傳統京劇的「制約」尋求「蛻變」。

66 〈我訪菲國劇團　明日啟程赴岷　行前舉行一場預演　副總統伉儷曾前往聆賞〉，《中央日報》，1969 年 9 月 30 日。

一九九六年「當代」在新加坡演出改編希臘經典悲劇《米蒂亞》（Medea）的「美狄亞」，[67]全劇以白話散文或吟或頌或唱來抒情敘事，不使用京劇鑼鼓，運用蒙古「呼麥」與西藏歌謠等聲腔，結合希臘「群隊」特性參與演出或旁觀敘述。主演魏海敏轉化京劇肢體律動身段作表，以精湛的作工或動感演繹或靜態凝塑，以「生活語言化」的表演，深刻描繪美狄亞愛恨交織的炙熱情感，試圖型塑類似「儺戲」的表演意趣。

二〇〇三年「當代」在新加坡展演取材自莎劇《李爾王》的《李爾在此》，[68]編導演合一的吳興國，以「獨腳戲」表演型態毚演劇中的十個角色，闡述各人物的思想情感，並展示不同角色行當的京劇表演藝術。全劇分為〈戲〉、〈弄〉與〈人〉三折，通過回憶與夢境，讓戲文角色與現實人生，相互交錯又彼此對應，由此反覆叩問對自我身分的辯證與認同。「當代」這兩齣「跨文化」的新編創作，均有意識地提高京劇的思想哲理性，彰顯人物性格與詮釋內心世界；並增添新元素以拆解與撞擊舊有的傳統表演體系，呈現「混血／拼貼」的舊意與新藝，致力打造當代中國戲曲的「新形態」，不僅成功吸引年輕觀眾族群，也屢屢受到國際舞臺青睞，多次受邀至海外展演。

至於在二十一世紀數次受邀至新加坡展演的「國光」，自二〇〇二年王安祈接任「國光」藝術總監後，一方面持續整理傳統老戲，去蕪存菁；一方面以「文學化」與「個性化」創作劇本，從「古典記憶」中提出「當代觀照」，擅用「抒情造境」的敘事技法，挖掘現代「女性視角」與「情慾議題」，反映當代思維，透視人性本質。二〇〇四年「國光」在新加坡演出《穆桂英》、《尤三姐》與《嘉興府》等修編整理的傳統老戲；二〇一〇年演出移植大陸編劇家陳西汀，以「吃醋妒殺」此一事件彰顯鳳姐毒辣、冷酷、刁潑、狡點與貪婪的複雜性格與豐富形象的新編京劇《王熙鳳》，在文本「聚焦多元」的多向輻輳下，運用「梅派為肌底／荀派為外象」的魏海敏，以爽脆的京白與甜亮的嗓音，揮灑自如的神情作表，靈活地展現了鳳辣子工於心術的邱壑經緯。

同年貼演取材張愛玲同名中篇小說及晚年重寫的長篇小說《怨女》的《金鎖記》，以及「伶人三部曲」之一的《百年戲樓》，前者描述曹七巧因「金鎖」而放棄愛情，逐步人格扭曲，綑綁在不可企得的情感慾望，及陷溺於權勢利欲

67 此劇一九九三年首演於國父紀念館，由吳靜吉擔任製作人，白先勇與鍾明德為藝術顧問，舞蹈界的林秀偉、舞臺劇的李永豐與羅北安、京劇界的吳興國與李小平五人分工導演，舞臺燈光設計為聶光炎，許博允作曲，葉錦添為服裝造型設計。
68 此劇二〇〇〇年首演於巴黎，製作人林秀偉、編導演吳興國、服裝設計葉錦添、舞臺設計張忘、音樂設計、作曲李奕青、唱腔設計吳興國、李門。

的「心鎖」中；後者以京劇發展史為主軸，講述民國前期「男旦」歷史、上海海派京劇和北京京朝派的觀念衝突，以及在「文革」特定背景發生於伶人間拷問人性的「集體生命史」，結合《搜孤救孤》與《白蛇傳》作為「戲中戲」，交互呼應現實人生與舞臺爨演的虛實真假，闡發「人生的不圓滿，只好在戲中求得彌補」的主題旨趣。此二劇均為高度文學性的新編戲曲，結合現代劇場整體概念，傳達藝術的當代意涵，獲得新加坡觀眾極大的迴響與讚譽。

二〇一九年「國光」在新加坡展演「小劇場‧大夢想」系列作品之一《賣鬼狂想》，取材改編自志怪小說，靈活運用京劇丑角的家門藝術，在文本意涵與劇藝表演上開展，發揮戲曲小劇場「開發市場吸引年輕觀眾」與「實驗探索尋求劇藝革新」的效益；至於二〇一九年與新加坡「湘靈南樂社」聯合製演改編希臘神話故事的《費特兒》，[69]組合京劇、南管與舞蹈等不同藝術門類，從表演樣式，從戲劇樣式、舞臺型態、音樂設計、敘事技法、藝術表現等面向進行多重試驗，探析費特兒對於「愛情慾念／權勢謀略」的幽微心緒，朱安麗一分人飾皇后與婢女，時而莊重深沉，時而活潑靈動；南管古樂與京劇音樂的混搭或多元嘗試，使得在新加坡擁有悠久歷史與族群受眾的「南音」，展示了「跨國／跨界跨文化」的時尚風姿。而「國光」京劇實驗小劇場以及跨界跨文化的創作，都展示了臺灣當代京劇在人文思維與表演型態的創藝景觀。

（三）輔助觀賞與宣傳措施等規劃

東南亞是海外華僑最多的聚居地，多半來自於福建與廣東，且依隨族群人口的多寡，決定在地的華語戲曲的主流劇種。如菲律賓喜好梨園戲與高甲戲，泰國以潮劇為大宗，新加坡先後流行高甲戲與歌仔戲等。雖然各劇種的語言聲腔不同，演出題材也多少依據劇種特性，以及在地觀眾品味而有所差異。但基本上都保有傳統戲曲共性，運用角色行當與唱念做表等表演程式，來演繹故事、展現劇藝。只是隨著時代社會的轉型變遷，在地出生的華族新世代，囿於國家政策與教育制度，華語能力不及上一輩，對於戲曲藝術也較為陌生隔閡。

所以為了因應華族觀眾的當下生態現況，以及不懂華語的海外觀眾，劇團多會採取一些輔助措施，協助當地觀眾欣賞京劇。如一九五六年「大鵬」赴泰

[69] 趙雪君編劇、戴君芳導演、張曉雄編舞，新加坡音樂總監黃康淇音樂設計，京劇名伶朱安麗飾演深沉王后和理性侍女，舞蹈新銳吳維緯擔綱外在自戀的王子。黃自強：〈融合京劇南管現代舞　臺星跨境打造東方費特兒〉，《中央通訊社》，2019 年 4 月 17 日。取自 https://www.cna.com.tw/news/acul/201904060197.aspx，檢索日期 2019/11/2。

演出，僑界憂慮旅泰僑胞多為廣東與福建人，欣賞京劇恐有難度。因此劇團特別在觀眾入場時，附贈關於演出劇目的說明書；並於每齣戲開演前，分別以英語、泰語及潮州話作劇情說明，有時還利用擴音器「隨時」作劇情說明。[70]因此演至精彩處，全體觀眾均能「及時」報以熱烈掌聲；而當時隨團前去的國劇專家齊如山，也特別舉行「國劇講座」，以推廣介紹國劇藝術。

又如「中華民國國劇訪菲團」，準備中英對照的說明書，開幕前由專人以英語及中文，介紹戲文的時代背景、故事劇情以及服裝臉譜等特色；並在舞臺兩端豎立幻燈字幕，在演出中分別用中英文，對出場人物的身分與心情、劇情發展、道具用途以及動作意涵等，進行簡要的說明與提示。此外，為表示友善拉近彼此的距離，劇團還準備當地民謠《達西塞喲》（Dahil Seilyo），在首演與最末日的謝幕時演唱，果然將觀眾情緒帶到最高潮，紛紛加入合唱，形成溫馨動人的氛圍。[71]

而「國立藝校國劇科國劇團」訪泰時，首日演出結束後即召開檢討會，聽取各方意見。如最受觀眾歡迎的劇目是《金山寺》與《樊江關》，而《汾河灣》因有大段對白唱詞，劇院太大聚音不易，加上華僑語音隔閡不易領會，因此決定日後演出需加映幻燈字幕解說；[72]報評蕭安人更建議在每場演出的「戲報」，印明國劇發展的概略、藝校國劇科的學藝介紹，以及戲齣道具砌末如水旗、雲旗、馬鞭與雲拂等，以及蛇形、虎形與鬼魂等出現的代表意義，以幫助觀眾欣賞；[73]「復興劇校」訪菲時，也以英文印製對劇校歷史、國劇的發展歷史、表演特色、演出劇目、道具砌末、文武場樂器等作簡要的說明。至於演出戲單，則以中文標注票價、演出劇目、擔綱演員與劇情簡介等，另有「唱詞擷菁」可讓觀眾在演出時對照精彩唱詞，或帶回後欣賞或習練。另又選擇部分參與演出的學生，如王復蓉、黃復龍、林復瑜與沈復嘉等「本校傑出學生」，較詳細地對其個人生平、習藝行當與拿手劇目等進行介紹，以加深觀眾對於年輕演員的認識。

大抵劇團抵達海外各國時地，多會拜會當地的僑界與新聞界，或召開記者會，或受邀到電視臺，或通過電臺廣播來廣告宣傳。一九七〇年代前因臺灣與各國尚有邦交，是以多由駐當地的大使館協助；當時前來觀賞的貴賓，不乏高

70 〈我藝術團舞樂兩組今飛泰 大鵬平劇團演出獲佳評〉，《聯合報》，1956 年 12 月 8 日。
71 〈慶菲文化中心落成我國劇團一日飛岷 表演之後演出宣慰僑胞〉，《中國時報》，1969 年 9 月 29 日；〈弘揚國粹 宣慰僑胞：一種表演，兩項收穫 訪菲國劇團歸來，有說不盡的插曲〉，《中國時報》，1969 年 10 月 16 日。
72 〈陶克定航寄自曼谷〉，《聯合報‧新藝》，1959 年 10 月 23 日。
73 蕭安人：〈送藝校國劇科訪泰〉，《中央日報》，1959 年 9 月 28 日。

階領導如總統夫人或王室等，以及其他國外交使節。但一九九〇年代後臺灣與東南亞各國已無正式的政治外交，因而官方政治領導出席較少。是以如當地邀約單位或管轄在地劇場的基金會，如新加坡「牛車水人民藝術基金會」；或策劃主辦活動的機構，如「濱海劇場」組織的藝術節等，則會邀約藝文界與戲劇界等成員蒞臨觀賞。

　　二十一世紀科技傳媒與電子網絡發達，劇團也多方運用廣為宣傳造勢；甚至結合「講座」的宣傳策略，進入校園學子或針對社會大眾，剖析劇作內容或示範演出片段，以教育／培養觀眾而刺激票房行銷。如二〇〇四年「國光」藝術總監王安祈教授先在南洋理工大學進行當代戲曲講座，吸引不少青年學子前往戲院觀劇，而演員則前往中學進行示範推廣演出；二〇一〇年「國光」在演出期間受「新加坡國家藝術基金會」委託，為在地戲曲劇團指導身段作表，在「濱海表演藝術圖書館」舉行示範推廣講座，以引領年輕族群欣賞戲曲藝術之美。

六、臺灣當代京劇東南亞展演現象探析

　　雖說臺灣當代京劇的東南亞展演，通常都以推動國際文化交流為首要目標，然基於展演的時代語境、邀請機構或邀約性質等個別差異，因而也會衍生出其它功能或目的。

（一）官方部門或僑界邀請慶祝雙十國慶

　　一九四九年十二月中華民國政府從成都遷往臺灣，自此與在中國大陸的中華人民共和國政府正式形成隔海對峙的局勢，二者均宣稱擁有中國主權，因此在國際外交、文化、貿易或體育等方面，彼此爭奪作為「中國」代表。一九五〇年代在東西冷戰與國共戰爭的時局下，中華民國政府更刻意標舉「自由中國」或「國府中國」的名號，顯示非屬於共黨陣營，以區別於被稱為「紅色中國」或「共產中國」的中華人民共和國。

　　故如早期一九五七年張正芬組織「自由中國國劇團」赴越演出，後又於一九五九年率「自由中國海風國劇團」赴菲演出；一九六〇年「自由中國復興劇校菲律賓訪問團」在馬尼拉演出，一九六〇年「自由祖國坤伶」戴綺霞來菲，一九六五年「自由中國平劇名伶」章遏雲赴泰國演出，一九六六年「中華民國平劇名伶」王復蓉赴新演出，一九六九年「小陸光」赴菲演出稱為「中華民國

國劇訪菲團」或「中華民國陸光國劇團」等，都刻意彰顯「自由中國」或「中華民國」的名號，以期在國際尋求支持、擴大影響，型塑中華民國政府「自由中國」的正統性以打擊「共產中國」，[74]呼籲華僑認同在臺灣主張民主意識的「新祖國」。故如一九五六年「大鵬」受邀參與泰國慶憲活動的演出，在地報紙也以「自由中國空軍大鵬劇團」稱謂。[75]

十月十日武昌起義被中華民國訂為「國慶日」，蘊含著對新生政權誕生的歷史記憶。作為官方重視的政治節日，歷來通過慶祝活動的舉行，有效將國家與民眾結合，創建典範性的集體記憶，型塑人民對於國家的向心力與認同感。[76]特別是戰後國民政府在臺灣，雙十國慶乃是中華民國時間象徵的延長或複製，因此政府及駐外大使館都會舉行各式慶典活動，以凝聚島內外民眾共識，宣示國際正統地位，以及爭取海外華僑認同。而具有「傳統／正統」符碼的京劇，即成為海外官方或僑領邀請展演的對象，如一九五八年與一九六〇年「復興劇校」分別應泰國華僑及駐菲大使館的邀請赴泰與菲展演。

此外，根據公文檔案中央黨部及僑務委員會等機關代表的報告，「近年來每逢國慶，中央都曾發動海外藝人，如馬港影劇等回國參加慶典。本年國慶擬變更方式，發動國內藝術團體赴海外表演，以鼓舞僑情，加強海內外團結」，[77]由此可知國民政府對海外辦理雙十國慶活動的政策更動。一九五七年十月「金素琴平劇團」受菲律賓「天聲票房」邀請赴菲參與雙十慶典展演，其間也有國民政府的授意，並自「美援項下援助美金三千元」，作為劇團出國經費的補助。而從中華民國駐菲律賓共和大使館的公文檔案中可知，「每年雙十國慶，旅菲僑界都會循例舉行晚會擴大慶祝」，因此菲國亦想邀約在台名伶焦鴻英參加國慶晚會，「配合本地票房表演平劇一場」，[78]然此並未獲得臺灣當局核准。

[74] 任格雷（Dr. Gray Rawnsley）著，蔡明華譯：《推銷臺灣》（臺北：揚智出版社，2003 年），頁 24。

[75] 《世界週報》（泰國曼谷），1956 年 2 月 12 日。

[76] 國家主義者認為透過慶祝國慶日，可以養成全國國民的精神統一，以達國家教育之目的。曹常仁：〈余家菊國家主義教育理念之探討〉，《臺東師院學報》，第 13 期（下），2002 年，頁 15；林柏州：〈蔣中正在臺時期國慶大典〉，《中正歷史學刊》，第 15 期，2012 年，頁 163-212。

[77] 〈金素琴劇團赴菲律賓參加僑胞慶祝國慶〉，中華民國四十六年十月二日。取自國史館檔案史料文物查詢系統，檢索日期 2018/2/15。

[78] 〈為關於焦鴻英赴菲畫展並義演平劇案復請查照由〉，臺 47 文 5817，中華民國四十七年四月二十五日；〈擬請焦鴻英參加國慶晚會由〉，中華民國四十七年九月十六日。取自國史館檔案史料文物查詢系統，檢索日期 2018/2/15。

（二）商業營收支持僑團華校及社會慈善公益

　　二戰後臺灣當代戲曲的海外展演扉頁，由東南亞拉開序幕。一九五六年起三軍京劇團與「復興」，多次受邀至菲、泰、越與新等國展演，肩負起維繫京劇傳統命脈，推動國際外交，宣慰海外僑胞的使命；一九五七年起民間的歌仔戲團與高甲戲班，也陸續受邀至菲、馬與新等國展演，雖也有敦睦邦交與聯繫鄉情的目的，但更著眼於商業劇場的經濟營收效益。而京劇雖具有「政治正統」的「國劇」身分位階，但其劇藝魅力對於僑民與海外群眾也仍具吸引力。所以也被受邀在戲院中商演，且發揮劇場建設、學校教育、支持僑團與濟助營運等多重功能性。如一九五六年十二月「大鵬」受邀參加泰國慶憲活動，後因演出精彩轟動，被僑界邀約在「振南戲院」商演，也曾為江浙會館，曼谷慈幼院，中華贈醫公所等團體義演募款。

　　又如成立於一九四一年九月十八日的菲律賓「血幹團」，本是隸屬中國國民黨的抗日組織，初名為「菲律賓華僑青年民主戰地血幹團」，專司暗殺漢奸與收集日軍情報等任務，發行《導火線》與《雷聲半月刊》以宣傳抗日與報導抗戰新聞。光復後雖改為民眾團體，但「以退伍軍人團體資格，繼續為復興祖國、圖謀僑社福利而服務」。因此一九五八年十月返臺參加國慶慶典時，約邀「大鵬」赴菲「以宣揚中華民族固有文化，加強海外宣傳及打擊匪徒滲透」，在「亞洲戲院」連演十一天十九場，「公演其門票收入，除支付開銷外，如有餘資，悉數撥充慈善用途及反共工作上必須費用」，公演收入除支付「大鵬」開銷，以及半數作為劇團演出經費外，半數充作「血幹團」活動經費。[79]

　　而數次受邀至東南亞展演的「復興劇校」，一九六〇年赴馬尼拉除慶祝雙十國慶外，也被安排在「華光戲院」商演一個半月有餘。除「發揚民族優秀藝術、促進國際文化交流」外，也兼具「贊助學校與救濟難童」的榮譽善舉。每天上午十點開賣票卷，下午兩點的日場票價為對號二元、後座一元、樓上五角；晚上七點的夜場票價，對號三元、後座二元、樓上一元，均較日戲為高。[80]此次

[79] 有關「血幹團」介紹，整理自〈抗戰勝利六十週年——菲律賓華僑血幹團協助美菲游擊隊抗日〉，《榮光雙週刊》，2010 期，2005 年 7 月 6 日。取自 https://epaper.vac.gov.tw/zh-tw/C/40%7C1/6482/4/Publish.htm，檢索日期 2019/4/22。〈為菲僑血幹團邀請大鵬平劇團赴菲演出希轉飭準備由〉，（47）堅遠 1720，中華民國四十七年十二月九日；〈外交部收電〉，機字第 6764 號，中華民國四十七年十二月五日；〈為國防部康樂總隊訪菲工作隊來菲　請賜准早日成行以慰僑眾由〉，中華民國四十八年一月十一日。取自國史館檔案史料文物查詢系統，檢索日期 2018/2/16。
[80] 「復興劇校」訪菲華光戲院演出戲單，1960 年 11 月 27 日。

出行正逢臺灣「大振豐歌劇團」也應邀赴菲商演，形成市場票房瓜分的現象。因此歌仔戲請主「大東廣播社」行文向臺灣政府抗議，甚至指控「復興劇校」運用特殊關係出國，「除由僑團負責支付一切經費外，又復進行募捐及發售門票」，[81]違反出國辦法的規定。

　　私人興學的「復興劇校」，原本運作經費就頗為吃緊拮据，大都仰賴董事會對外募款，或由教會提供物資協助，校方需供應學生在校時期，所有的食宿、服裝與教育用品開銷，以及教師授課費用。因此「復興劇校」出國展演，本即有籌措教育基金的意圖，但也熱心參與各種社會公益活動。一九五八年「復興劇校」在泰國為客屬總會籌募醫院建設基金，以及中華總商會曼谷慈幼院與籃球場興建義演六場；或為泰國紅十字會籌募慈善基金，於「文化堂」演出《搖錢樹》、《魚藏劍》、《麻姑上壽》與《夜戰馬超》，當晚泰皇與施麗潔皇后蒞臨現場觀賞，對學生的優秀演出大為讚賞。此場義演票價分為一百、五十、三十、二十銖四種，均高於在「天外天」戲院的三十銖、二十株與十株的商演票價。[82]

　　此外，肩負承傳中華文化，傳授華語教育以及培養華裔人才的海外華校，向來即是海外僑務的重點項目，通過積極協助海外華校的設置與營運，或輔導海外僑生回國升學等，都裨益於對臺灣祖國認同的向心力。如一九四六年法國與國民政府在重慶簽訂中法條約，同意保持越南華僑的幫會組織及其主持華僑社區活動的職能，以及華僑享有開設中小學讓子女就讀的權力。因此華僑人數最集中的西貢與堤岸，遂成為華僑文化的教育中心。一九四七年「復興劇校」受邀訪越演出，即是為華僑「福德中學」籌募教育金。該校接受中華國民政府駐越機構的指導，沿用臺灣所提供的華文教科書，正顯示是對臺灣「政治／文化」身分的認同。

　　由於一九五〇年代後期，東南亞各國先後取得獨立，民族主義意識不斷高漲，致力發展本民族的文化教育事業，對外僑尤其是華僑教育事業，在態度上產生急遽變化，由盛轉衰，個別國家甚至採取關閉，或接辦華僑學校的激烈手段。如一九五五年菲律賓國會以「左傾份子」滲透華校，妨害菲國治安為理由，對華校嚴加督導；一九五七年全菲一百三十一所華校成立「全菲華僑學校聯合總會」，作為領導機構，每兩年召開一次代表大會，並極力爭取繼續營運各地華

81　〈「菲律賓大東廣播社」行文外交部長〉，東字 49 第 1227 號，中華民國四十九年十二月二十七日。取自國史館檔案史料文物查詢系統，檢索日期 2018/2/16。李麗指出為接待劇校，馬尼拉菲華各界在臺灣駐菲「大使館」指導之下，組成招待委員會，而「天聲票房」和宿霧各界還為該校建設新校舍踴躍募捐。李麗，〈菲律賓華語戲劇〉，頁 836。
82　〈復興國劇團歸期再延　王振祖昨晚親自登臺〉，《中央日報》，1958 年 10 月 19 日。

校。[83]因此臺灣京劇團赴當地演出，意味著對華校的經濟資助與文化宣揚。

　　而新加坡歷史最為悠久的京劇票社「平社」，戰後四度邀請臺灣京劇名伶前往聯合義演、籌募善款。一九五五年十二月焦鴻英受邀與「平社」成員，在新加坡「福建會館」禮堂合演《宇宙鋒》，為籌募新加坡基督教青年大樓（YMCA Building）基金；[84]一九六六年一月王復蓉在父親王振祖的陪同下，十四日與「精武體育會京劇團」合演，十五與十六日和「平社」在「維多利亞劇場」聯演《雙姣奇緣》、《王寶釧》與《紅娘》，為「國家劇場」籌募建築基金並宣慰僑胞；[85]一九七二年一月金素琴應邀義演《四郎探母》，為佛教學校籌募教育基金；[86]一九七六年六月徐露受新加坡勞工部長王邦交的邀請，在「維多利亞劇場」與當地銀行家、亦為「平社」社長的蔡普中，以及「平社」票友聯袂義演《王寶釧》，為當地機構籌募教育基金等，[87]延續了一九四〇年「平社」創立所標舉的抗日興亡、興建學校或醫院義演募款等票社傳統。[88]

（三）僑界邀請票房教學或票社聯合演出

　　戰後臺灣將京劇稱為「國劇」，擁有「國粹」藝術的文化位階。因此僑界邀請國劇團或京劇名伶赴海外展演，可以凝聚在地華人的向心力，激發「民族尋根」與「身分認同」的國族意識，慰藉對故土家國的思念情懷；而京劇精緻高妙的劇藝表演，亦能發揮休閒娛樂的功能，可以結合戲院進行商業營運；尤其在地票房亦可藉此觀摩借鑑，甚或聯合演出以提升自身的表演藝術，乃至於邀請進行教學或排練，不僅能承傳京劇藝術在海外的文化命脈，也能持續或擴展「國劇／國族」在當地或國際的影響力。

[83] 有關東南亞華人教育事業的發展演化，整理自溫廣義編：《二戰後東南亞華僑華人史》（廣州：中山大學出版社，2000 年），頁 195-297 頁。

[84] 引用自新加坡國家檔案館檔案與圖照，1955 年 12 月 19 日。取自 https://www.nas.gov.sg/archivesonline/photographs/record-details/b4e3d68d-1161-11e3-83d5-0050568939ad，檢索日期 2020/1/21。

[85] 根據記載，此次演出有《雙姣奇緣》、《捉放曹》、《新鐵公雞》、《打龍袍》、《機房訓子》、《三岔口》、《武家坡》、《春秋配》、《大登殿》、《紅娘》等劇目，但王復蓉只參加 1 月 14-16 日的三場義演，平社：《新加坡平社 55 週年紀念特刊》（新加坡平社，1995 年）；〈梅派名青衣王振祖父女昨訪本報總經理施祖賢〉，《南洋商報》，1966 年 1 月 13 日；〈影劇雙棲演員　王復蓉昨返國　小別月餘豐滿多了　載譽星洲準備重遊〉，《聯合報・聯合副刊》，1966 年 2 月 26 日。

[86] 范大龍：〈赴星義演　金素琴載譽歸來〉，《聯合報》，1972 年 1 月 18 日。

[87] 〈應邀赴星　公演國劇　徐露載譽歸來〉，《中國時報》，1976 年 7 月 19 日。

[88] 郁達夫：「同人等集成平社，原為陶情；戲衍魚龍，無非言志。蓋亦歡娛不忘救國，博弈猶勝無為意也……天下興亡，既償盡匹夫之天責」。引自 1940 年《平社成立大會特刊》發刊詞（新加坡平社，1998 年）。

如菲律賓僑界雖以福建華人居多，但二十世紀初年，京劇已在菲律賓有一定的影響力。[89]一九一八年「天聲票房」成立，一九三二年「菲華工商協會票房」成立，一九四二年「移風票房」成立，一九五○年代「陽春票房」等京劇票房更陸續成立，或從臺灣與香港聘請師資到本地教學或聯合演出，或照例安排每年在戲院公演展示成果與推廣。在這眾多菲華京劇票房中，以「天聲票房」歷史最悠久，「移風票房」社員最多、規模最大，組織也最為完整。

一九五九年五月「移風票房」擔任理事長的「布業大王」僑界領袖柯波楚，率領旦角陳素蘭、張桂芬、黃湘如與侯西慶，以及馬派老生王海濱、麒派老生許文仲與蘇子等來臺勞軍演出。勞軍巡演結束後，蔣總統夫人指示由「大鵬國劇隊」支援，並聯合臺灣梨園界知名京劇演員，在臺北「婦聯會禮堂」舉辦盛大國劇晚會，以招待與感謝遠來的嘉賓。當晚戲碼為戴綺霞擔綱的《木蘭從軍》，張正芬挑樑的《梁紅玉》，以及二人與劉貞模等合演的「大軸」《四四五花洞》等。

此次晚會演出，成為日後菲票界邀請臺灣名伶個人或組班，赴菲演出或教學的因緣。「移風票房」聘花中俠、戚美英、戚美蘭與楊光樓等職業京劇演員擔任教席，其中老坤伶花中俠與刀馬坤伶金牡丹，均為戴綺霞的昔日故交。花中俠認為戴綺霞與張正芬的扮相、身段，均有許多可取之處，故面約二人赴菲宣慰僑胞。一九五九年張正芬領導的「海風國劇社」率先成行，但戴綺霞組織的「中國國劇社」，卻因菲政府「遣僑」問題而擱淺。[90]直至一九六○年三月一日戴綺霞終於成行，搭乘民航公司「翠華號」班機前往菲律賓排戲且兼主演。[91]

此行戴綺霞攜帶《大英節烈》、《紅娘》、《辛安驛》、《天女散花》、《楊排風》、《孝義節》與《蝴蝶夢》等戲齣「題綱」、「總講」（劇本），以及「行頭」與演出用品，在慶祝「移風票房」成立十八週年的晚會中，自四月四日起至六日在「亞洲戲院」演出《大英節烈》、《紅娘》及《馬寡婦開店》，以索票和發票方式和票友聯演。由於演出精彩，觀眾紛紛「貼賞」；尤其當地觀眾從未見過《馬寡婦開店》這類風騷粉戲，當晚賞金高達七千多元披索，折合新臺幣近十萬元，

89 李麗：〈菲律賓華語戲劇〉，頁810-811。

90 張象乾指出戴綺霞劇團原預定於春節期間飛馬尼拉，有戴小霞（工花旦），戴敏（串小生），曹俊明（小生、武生），丑角周金福，淨角王敬宇、夏玉珊、武行茹松照，小生劉俊華與妹妹戴畹霞（亦工刀馬花旦）同行，前往菲律賓演出三個月。張象乾：〈戴綺霞將赴菲　陣容戲碼尚有建議〉，《聯合報‧新藝》，1960 年 1 月 22 日。但其團員們並未成行。

91 有關戴綺霞赴菲演出的資料，參考徐亞湘、高美瑜：《霞光璀璨──世紀名伶戴綺霞》（臺北：臺北市政府文化局，2014 年），以及報刊報導整理而成。

相當近十年的薪水總和，可見深受觀眾喜愛。因此七日又加演一場《馬寡婦開店》；六月十九日「移風票房」為慶祝臺灣總統與副總統連任，在「華光戲院」舉行公演，戴綺霞和票友演出壓軸大戲《木蘭從軍》。此回戴綺霞約停留四個多月教戲。

由於演出與教學都深獲好評，一九六一年八月戴綺霞又受邀赴菲教學與排練，至一九六二年四月止，共長達九個月。十月時參與票房慶賀雙十國慶的演出，與坤票侯榕生以及名旦焦鴻英在「華光戲院」合演《販馬記》、《烏龍院》與《天女散花》等；十一月七日為蔣總統舉行祝壽清唱會，十五日與十六日慶祝票社成立十九週年紀念，於「亞洲戲院」演出《馬寡婦開店》及《穆桂英》，十二月七日參與菲律賓桑林陽春總社附設「陽春票房」在「亞洲戲院」的公演；一九六二年參與「移風票房」成立二十週年紀念，四月十一日起連續三天在「華光戲院」演出《呂布與貂蟬》、《董小宛》與《武松殺嫂》。

一九六九年四月中旬，戴綺霞第三度前往菲律賓，停留約八個月，除演唱《紅梅閣》、《烏龍院》、《斬經堂》等傳統老戲外，還帶去曹駿麟與洪鎮根據阿英同名話劇改編的新編京劇《葛嫩娘》，十二月初返臺。一九七〇年二月再度赴菲為「移風票房」赴臺演出排戲，五月底率領該社回臺灣勞軍演出，主演《辛安驛》，並與蘇子及花中俠合演《斬經堂》。戴綺霞前後共四次赴菲教學，傳授《大英節烈》、《紅娘》、《穆性英》、《呂布與貂蟬》、《董小宛》與《木蘭從軍》等全本戲，新編《葛嫩娘》與拿手看家戲《馬寡婦開店》，以及加頭添尾增修為長達兩小時的《孝義節》等戲齣。

此外，菲國票界也邀請臺灣與香港名票前來聯演，如一九六〇年十月臺灣程派名票穎若館主盛岫雲及名琴票林萬鴻、邱季湯，應「桑林陽春票房」邀請，聯合在「亞洲戲院」演出《玉堂春》、《碧玉簪》及《紅鬃烈馬》等名劇；同時還邀約當時在菲演出的「港九自由影劇人海外訪問團」梅派名伶李月秋參加《紅鬃烈馬》演出；一九六一年十二月五日「工商協會票房」票友吳宗穆等人，和臺灣票友侯榕生、香港小生朱冠軍聯合演出《得意緣》；一九六三年二月穎若館主再次應「桑林陽春票房」邀請，參與票房在「華光戲院」的春季平劇公演大會，演出《查頭關》、《三娘教子》、《徐策跑城》與《汾河灣》等。[92]

一九六五年四月十七日與十八日，臺灣名坤伶章遏雲受泰國曼谷業餘平劇社邀請，於「曼谷國家文化院」和票友聯合演出。一九六五日和票社平劇老師

92 李麗：〈菲律賓華語戲劇〉，頁 837。

張鳴福與票友高淑合演《六月雪》；十八日和香港票友霜影等演出《大登殿》，並由香港名琴票慕秋軒主和徐靜琪兩人，分別擔任京胡與二胡。[93]出身於北平「鳴春社」的張鳴福，工老生，曾在「復興劇校」任教，後受邀至泰國票社擔任教席。從上文所述可知，菲律賓和泰國票社均有臺灣京劇藝人在此擔任教席，由此再串連邀約更多臺灣藝人來此教學或聯演；而且還含括香港的藝人與樂師，無形中也組構出「跨國傳播」的京劇交流網絡。

（四）受邀參與國際展覽會以及藝術節

一九五六年泰國舉辦「泰國慶憲紀念暨國際商品博覽會」，邀請各國設立展示歷史文物和工農產品的「展覽館」及表演藝術團隊演出。中華民國委由外交部、經濟部、僑務委員會、行政院外匯貿易審議委員會、新聞局與教育部等政府部門規劃統籌，分工負責設立「中國館」，並指派「大鵬」與其它具有「民族色彩」的團隊組合參與。[94]基於在此特定時空建構的文化場域中，「國家」為文化展演的核心主體，因此各國無不精心謀畫設計，挑選最具能彰顯國家形象的符碼，在此展示、交流與傳播。故如充滿古典中國建築風味的「中華民國館」，以及散發濃郁的「大中國情懷」代表中原文化的京劇，就成為博覽會中展示「自由／正統中國」的要項。

一九七一年中華民國退出聯合國，菲、泰與越均於一九七五年與中華民國斷交，自此中斷了與臺灣當代京劇的交流。而新加坡雖與中華民國從未建立正式外交關係，卻一直在政治、經濟、軍事與文化等方面關係密切。一九六○、七○年代，主要由京劇票房「平社」邀請臺灣名伶赴新聯合義演募款，九○年代起新加坡的各種藝文活動，也先後邀約臺灣京劇團隊參與。如一九九七年起由「國家藝術委員會」組織，為新加坡最大型藝術盛典的「新加坡國際藝術節」（Singapore International Festival of Art），每年都邀請在地與海外優秀的視覺藝術、音樂、舞蹈與戲劇等藝術團體，於五、六月到新加坡各劇院展演，展現亞洲藝術的創新風貌。[95]一九九六年「當代傳奇」受邀參與演出。

而為新加坡最具代表性的「濱海藝術中心」，每年均舉辦各具特色的表演

[93] 〈章遏雲在曼谷 聯合演唱平劇〉，《聯合報》1965 年 4 月 26 日。

[94] 請參考王文隆：〈戰後中華民國政府海外經貿的推產與宣傳——以 1956 年泰國國際商品博覽會為中心的討論〉，《政大史萃》第 3 期，2001 年，頁 77-121。

[95] 新加坡國際藝術節官方網站。取自 https://www.visitsingapore.com.cn/festivals-events-singapore/annual-highlights/singapore-international-arts-festival/，檢索日期 2019/11/2。

藝術節。其中二〇〇三年起首辦的「華藝中國藝術節」主要展示在各藝術領域表現卓越的華人藝術家作品，含括從傳統到現代，或主流或前衛，既精緻又具活力的音樂、舞蹈、戲劇與視覺藝術等各種藝術作品，或售票或免費，作為農曆新年期間藝術饗宴。二〇〇三年「當代」與二〇一六年「國光」，均受邀參與展演。至於「藝滿中秋」（Moon Fest）為保留華族傳統文化藝術在月圓人圓的中秋佳節時舉行的藝術節慶，「國光」分別於二〇一六年二月及二〇一九年受邀參加。

而一九八〇年代後，每兩年舉行一次，匯聚各地方戲曲、華樂、舞蹈、相聲等表演及與中國傳統文化相關活動的「華族文化節」，邀請來自臺灣、大陸、香港與馬來西亞等通行華語國家的文藝作品，結合演出、講座與研討會等各種形式，約莫一個月的期間內，在新加坡的戲院、民眾俱樂部與學校等地方舉行，以藉此讓中華傳統文化在新加坡重獲關注與茁壯，也展示華族傳統文化與當代多元發展。二〇〇四年邀請「國光」赴新演出。

綜觀由華裔、馬來族及印度族等多元民族構成的新加坡，華人約佔有 74% 的比重。一九六五年脫離馬來亞聯邦獨立時，以多種族與多文化共生的「創造國家認同感」為建國路線，積極推行英文教育和工業化，因此好些華裔新世代對於華族文化陌生無感，也缺乏民族認同感。所以自一九八〇年代後新加坡政府推行重視民族語言和傳統民族文化的政策，遂常與「新加坡宗鄉會館聯合總會」合作，舉辦有關華裔傳統文化的活動，如每年在農曆年間舉行的「春到河畔」以及「華族文化節」等。[96] 而國家藝術殿堂「濱海藝術中心」主辦以民族為特色的藝術節中，亦有展示散居世界各地華族文化的「華藝中國藝術節」，以此涵養華裔民族的認同感。是以能夠體現華族傳統文化的臺灣當代京劇，自然成為慶典與藝術節所邀約展演的對象。

七、小結

在當今「全球化」（globalization）的時代語境中，科技網絡發達、信息傳播迅速、國際交流頻繁、文化互動密切，因而「民族藝術與世界藝術是處在一種複雜多樣的關係網絡中」。[97] 太平洋戰爭結束後，臺灣傳統戲曲也開展出海外的交流傳播網絡，如歌仔戲在東南亞僑鄉，偶戲在日本與歐洲獻藝，京劇在東

96 合田美穗：〈新加坡華裔年輕人的民族認同感和國家政策〉，2014 年 2 月 12 日。取自 https://www.crn.net.cn/tw/research/201402057657191.html，檢索日期 2019/11/2。
97 王一川：《藝術學原理》（北京；北京師範大學，2011 年），頁 4。

南亞與歐美等地演出，都曾烙印下不少在海外演出傳播的歷史印記，並展現在不同時空與場域的交流景觀。

一九五六年十一月「空軍大鵬平劇隊」受菲律賓僑界邀請，赴馬尼拉「亞洲戲院」演出，此正式揭開臺灣當代京劇海外展演，也是東南亞展演的扉頁。報刊報導指出此展演引發菲國觀賞國劇的風潮，帶動當地京劇票房的成長，還附帶播放臺北國慶閱兵與空軍擊落大陸米格機的新聞電影，發揮文化外交與宣揚反共的政治信念，「關於『大鵬』出國，乃今日自由中國亟待付諸實施之必要事務，向國外宣揚我中國藝術文化，國劇亦為最重要之一環」、「此行肩負自由中國平劇首次出國訪問，為國宣揚國粹之重任」[98]。由此可知在兩岸對峙的政治時局下，由政黨支持與軍隊扶植的臺灣當代京劇，遂成為標榜中華文化的臺灣國民黨政府，在「文化戰爭」中鞏固政權、宣傳政治的國家機器。[99]

把梳臺灣當代京劇在東南亞的展演身影，可知演出場域含括菲律賓、泰國、越南與新加坡等四個國家，展演時間始於一九五六年迄於當下的二〇一九年；受邀展演的臺灣劇團含括「大鵬」與「陸光」兩軍中劇團與劇校，「復興劇校」與「國立藝專國劇科」的學校師生，名伶金素琴組織的「金素琴國劇團」，張正芬領銜的「海風國劇團」及「當代傳奇」兩個民間劇團，整併三軍劇隊成員及戲校新生代的「國立國光劇團」等。這些劇團或名伶因應當時代的藝文政策，從組織到培訓，從戲院商演到票房教學及合演，從參與雙十國慶活動到受國際藝術節邀請等。

大抵在一九七〇年代之前，三軍劇隊、復興劇校或由名伶領銜組班，挑選傳統經典老戲為「出國戲」，或全本或折錦組合，多次肩負起維繫京劇傳統命脈，推動國際文化外交，宣慰海外僑胞思鄉情懷的使命。一九九〇年代之後，融合東西方劇場藝術，持續以跨文化挖掘戲曲新活力的「當代傳奇」，由三軍劇團所合併改制，錘鍊老戲與新編創作的「國立國光劇團」，以展現臺灣當代美學思維與人文意涵的當代京劇，受到藝術節的青睞邀約演出。

雖說一九七〇年代前與一九九〇年代後，臺灣當代京劇的東南亞展演，同樣都具有推動國際文化外交的目的性。但前者挑選傳統老戲為「出國戲」，更有

[98] 信陵君：〈春節中的「大鵬平劇團」〉，《聯合報》，1956 年 2 月 13 日；〈空軍大鵬平劇隊　下週年訪菲〉，《聯合報》，1956 年 11 月 4 日；〈空軍大鵬平劇隊　下週訪菲〉，《聯合報・聯合副刊》，1956 年 11 月 4 日。

[99] 一九五〇年蔣中正在〈本黨今後努力的方針〉中指出「今日反共抗俄戰爭，乃是科學的戰爭，同時也是文化的戰爭」。收錄於秦孝儀編：《先總統蔣公思想言論總集》（臺北：中國國民黨中央委員會黨史委員會，1984 年），卷 23，頁 354。

深耕傳統，護持「正統經典」的文化展演意涵；而後者顯示出臺灣除護守傳統京劇命脈外，也努力活化京劇的本體藝術，在「技」與「藝」的扎實根基上「返本開新」，創造出反映時代社會脈動，體現當代人文思維，展示具有「臺灣主體性」的劇藝美學。尤其在退出聯合國、沒有邦交的渠道下，臺灣當代京劇的藝術成就，更能成為跨越政治外交的文化軟實力。

　　一九七一年中華民國退出聯合國，不少邦交國陸續與臺灣斷交。一九七五年菲、泰、越三國也都「中止」了官方外交關係，自此後再不見臺灣京劇在這三國的展演身影；至於新加坡雖在隸屬「馬來聯邦」的一九五〇年代，即已與臺灣斷交；但一九六五年獨立建國後的新加坡，卻一直與臺灣保持政經友好關係。倘若從時代語境的演化，國際局勢的轉變，劇藝創作的發展，劇團品牌的型塑等內外在因素來進行檢視，一九七〇年代或更準確地說一九五年前後，乃是臺灣當代京劇東南亞展演歷史的分界點，「包含不同展演者對於文化不同的詮釋想像，呈現出一個地方或群體文化所涵蓋的多重意義」，[100]因此值得被紀錄建構與探索解讀。

100 F. G. Bailey, "Cultural Performance, Authenticity, and Second Nature," in *The Politics of Cultural Performance*, eds. David Parkin et al. (Providence & Oxford: Berghahn Boos, 1996), pp. 1-17.

參考文獻

〈「菲律賓大東廣播社」行文外交部長〉，東字 49 第 1227 號，中華民國四十九年十二月二十七日。取自國史館檔案史料文物查詢系統，檢索日期 2018/2/16。

〈二戰後菲華本地戲曲團體的興起〉，2018 年 10 月 9 日，取自 http://www.zhichengyz.com/lunwen/yishu/xiju/10617.html，檢索日期 2019/11/1。

〈大鵬平劇隊訪菲載譽歸〉，《忠勇報》，1964 年 1 月 13 日。

〈大鵬風靡曼谷　場場座無虛席　泰王與后蒞臨觀賞　認係彼等生平僅見〉，《聯合報》，1956 年 12 月 21 日。

〈小大鵬國劇團赴馬尼拉演唱〉，《聯合報‧新藝》，1963 年 11 月 27 日。

〈小大鵬訪菲記〉，《徵信新聞》，1959 年 1 月 14 日。

〈中華國劇訪菲團　明離菲載譽回國　八場精彩演出廣受讚賞〉，《中央日報》，1969 年 10 月 14 日。

〈中華國劇訪菲團昨載譽返抵國門〉，《忠誠報》，1969 年 10 月 16 日。

〈出國護照條例施行細則全文〉，《聯合報》，1952 年 4 月 10 日。

〈外交部收電〉，機字第 6764 號，中華民國四十七年十二月五日。取自國史館檔案史料文物查詢系統，檢索日期 2018/2/16。

〈平劇界聯合大公演　二十日晚盛大演出　復興劇校在菲招待賈西亞〉，《聯合報‧新藝》，1960 年 12 月 11 日。

〈弘揚國粹　宣慰僑胞：一種表演，兩項收穫　訪菲國劇團歸來，有說不盡的插曲〉，《中國時報》，1969 年 10 月 16 日。

〈我國劇團在岷市　與僑胞歡慶國慶　當晚在電視中演出〉，《中央日報》，1969 年 10 月 11 日。

〈我訪菲國劇團　明日啟程赴岷　行前舉行一場預演　副總統伉儷曾前往聆賞〉，《中央日報》，1969 年 9 月 30 日。

〈我訪菲國劇團　昨預演受歡迎〉，《聯合報》，1969 年 9 月 30 日。

〈我藝術團舞樂兩組今飛泰　大鵬平劇團演出獲佳評〉，《聯合報》，1956 年 12 月 8 日。

〈抗戰勝利六十週年——菲律賓華僑血幹團協助美菲游擊隊抗日〉，《榮光雙週刊》，2010 期，2005 年 7 月 6 日。取自

https://epaper.vac.gov.tw/zh-tw/C/40%7C1/6482/4/Publish.htm，
　　檢索日期 2019/4/22。

〈兩名伶劇團　將分赴菲越〉，《聯合報》，1957 年 9 月 30 日。

〈空軍大鵬平劇隊　下週年訪菲〉，《聯合報‧聯合副刊》，1956 年 11 月 4 日。

〈金素琴組成平劇團　分兩批前往菲律賓〉，《徵信新聞》，1958 年 10 月 4 日。

〈金素琴劇團分兩批赴菲〉，《中央日報》，1957 年 10 月 4 日。

〈金素琴劇團申請赴菲表演事宜研商會議報告〉，中華民國四十六年十月二日。
　　取自國史館檔案史料文物查詢系統，檢索日期 2018/2/15。

〈金素琴劇團赴菲律賓參加僑胞慶祝國慶〉，中華民國四十六年十月二日。取
　　自國史館檔案史料文物查詢系統，檢索日期 2018/2/15。

〈為星馬娛樂界擬邀大鵬劇團前往演出案請惠示意見由〉，中華民國五十四年
　　一月十六日，（54）局劍二字 0200 公文，檔號 0054/002404/51/0001/017。
　　新北：國家發展委員會檔案管理局。

〈為國防部康樂總隊訪菲工作隊來菲　請賜准早日成行以慰僑眾由〉，中華民
　　國四十八年一月十一日。取自國史館檔案史料文物查詢系統，檢索日期
　　2018/2/16。

〈為菲僑血幹團邀請大鵬平劇團赴菲演出希轉飭準備由〉，（47）堅遠 1720，中
　　華民國四十七年十二月九日。取自國史館檔案史料文物查詢系統，檢索日
　　期 2018/2/16。

〈為關於焦鴻英赴菲畫展並義演平劇案復請查照由〉，臺 47 文 5817，中華民國
　　四十七年四月二十五日。取自國史館檔案史料文物查詢系統，檢索日期
　　2018/2/15。

〈海外僑胞歡欣鼓舞揚眉吐氣　大鵬在泰國壓倒各國技藝〉，《聯合報‧聯合副
　　刊》，1956 年 12 月 19 日。

〈送藝校國劇科訪泰〉，《中央日報》，1959 年 9 月 28 日。

〈國立藝校國劇團　下週赴泰訪問　國慶在曼谷正式公演〉，《中央日報》，1959
　　年 9 月 29 日。

〈國光劇團星國演出　博滿堂彩〉，《僑務電子報》，2019 年 9 月 23 日。取自
　　https://www.ocacnews.net/overseascommunity/article/article_story
　　.jsp?id=121728，檢索日期 2019/11/2。

〈國光劇團應邀參加新加坡華族文化節〉，《國光藝訊》，2004 年 2 月 6 日。取
　　自 https://www.ncfta.gov.tw/information_194_50825.html，檢索日期

2019/10/15。

〈張正芬劇團赴菲　將在馬尼拉公演〉,《聯合報》,1959 年 9 月 9 日。

〈梅派名青衣王振祖父女　昨訪本報總經理施祖賢〉,《南洋商報》,1966 年 1
　　月 13 日。

〈章遏雲在曼谷　將演平劇兩場〉,《聯合報・新藝》,1965 年 4 月 13 日。

〈章遏雲在曼谷　聯合演唱平劇〉,《聯合報》,1965 年 4 月 26 日。

〈陶克定航寄自曼谷〉,《聯合報・新藝》,1959 年 10 月 23 日。

〈復興國劇團歸期再延　王振祖昨晚親自登臺〉,《中央日報》,1958 年 10 月
　　19 日。

〈復興劇校赴美演出《貂蟬》〉,《中央日報》,1962 年 9 月 29 日。

〈復興劇校國劇團　春節前返回臺灣　在菲演出成績輝煌〉,《中央日報》,1961
　　年 2 月 4 日。

〈復興劇校訪團　在越演出成功〉,《聯合報》,1974 年 2 月 17 日。

〈復興劇團譽滿泰京　為國劇在泰國創下賣座新紀錄〉,《聯合報》,1958 年 10
　　月 23 日。

〈結束越南三週訪問　復興國劇團昨回國〉,《聯合報》,1974 年 3 月 6 日。

〈影劇雙棲演員　王復蓉昨返國　小別月餘豐滿多了　載譽星洲準備重遊〉,
　　《聯合報・聯合副刊》,1966 年 2 月 26 日。

〈慶菲文化中心落成我國劇團一日飛岷　表演之後演出宣慰僑胞〉,《中國時
　　報》,1969 年 9 月 29 日。

〈論藝人入境和體育出國新辦法〉,《聯合報》,1967 年 4 月 6 日。

〈應邀赴星　公演國劇　徐露載譽歸來〉,《中國時報》,1976 年 7 月 19 日。

〈戲劇團體出國申請暨審核暫行辦法〉。取自國史館檔案史料文物查詢系統,
　　檢索日期 2018/2/15。

〈擬請焦鴻英參加國慶晚會由〉,中華民國四十七年九月十六日。取自國史館
　　檔案史料文物查詢系統,檢索日期 2018/2/15。

〈寶銀社〉,民國四十六年十月二日。取自國史館檔案史料文物查詢系統,檢索
　　日期 2018/2/15。

《世界週報》(泰國曼谷),1956 年 2 月 12 日。

王一川:《藝術學原理》,北京;北京師範大學,2011 年。

王文隆:〈戰後中華民國政府海外經貿的推產與宣傳——以 1956 年泰國國際商
　　品博覽會為中心的討論〉,《政大史萃》第 3 期,2001 年,頁 77-121。

王安祈：〈禁戲政令下兩岸京劇的敘事策略〉，《戲劇研究》創刊號，2008 年，頁 195-220。

王安祈：《傳統戲曲的現代表現》，臺北：里仁書局，1996 年。

王安祈：《當代京劇五十年》，宜蘭：國立傳統藝術中心，2002 年。

王芳：《京劇在新加坡》，新加坡：新加坡戲曲學院，2004 年。

平社：《平社成立大會特刊》，新加坡平社，1998 年。

平社：《新加坡平社 55 週年紀念特刊》，新加坡平社，1995 年。

任格雷（Dr. Gray Rawnsley），蔡明華譯：《推銷臺灣》，臺北：揚智出版社，2003 年。

合田美穗：〈新加坡華裔年輕人的民族認同感和國家政策〉，2014 年 2 月 12 日。取自 https://www.crn.net.cn/tw/research/201402057657191.html，檢索日期 2019/11/2。

朱杰勤：《東南亞華僑史（外一種）》，北京：中華書局，2008 年。

余淑娟：〈十九世紀末新加坡的華族戲曲──論戲曲、族群性和品味〉，《南洋學報》第 59 卷，頁 56-91。

李恩滿：《東南亞華人史》，臺北：五南圖書出版社，2003 年。

李浮生：《中華國劇史》，臺北：正中書局，1970 年。

周美惠：〈當代傳奇 10 年　王后出招〉，《聯合報・文化廣場》，1996 年 3 月 15 日。

周寧編：《東南亞華語戲劇史》，廈門：廈門大學出版社，2007 年。

林果顯：《中華文化復興運動推行委員會》，國立政治大學歷史學系碩士論文，2001 年。

林柏州：〈蔣中正在臺時期國慶大典〉，《中正歷史學刊》，第 15 期，2012 年，頁 163-212。

信陵君：〈春節中的「大鵬平劇團」〉，《聯合報》，1956 年 2 月 13 日。

范大龍：〈赴星義演　金素琴載譽歸來〉，《聯合報》，1972 年 1 月 18 日。

孫在雲：〈馬驪珠將去越南　參加張正芬劇團演出〉，《聯合報・聯合副刊・藝文天地》，1957 年 11 月 22 日。

徐亞湘、高美瑜：《霞光璀璨──世紀名伶戴綺霞》，臺北：臺北市政府文化局，2014 年。

徐亞湘：《日治時期臺灣戲曲史論－現代化作用下的劇種與劇場》，臺北：南天書局，2006 年。

秦孝儀編：《先總統蔣公思想言論總集》，臺北：中國國民黨中央委員會黨史委員會，1984 年。

康海玲：〈新加坡和馬來西亞華語戲曲的宗教背景〉，《戲劇藝術》第 1 期，2013 年，頁 64-69。

康海玲：《海上絲綢之路上的戲曲傳播》，北京：文化藝術出版社，2015 年。

張彥：〈改編的出國戲貂蟬〉，《聯合報》，1962 年 10 月 2 日。

張思菁：《舞蹈展演與文化外交——西元 1949-1973 年間臺灣舞蹈團體國際展演之研究》，國立臺灣藝術大學表演藝術研究所舞蹈組碩士論文，2006 年。

張啟豐：《清代臺灣戲曲活動與發展研究》，國立成功大學中國文學所博士論文，2004 年。

張象乾：〈戴綺霞將赴菲　陣容戲碼尚有建議〉，《聯合報・新藝》，1960 年 1 月 22 日。

教育部文化局：《我們曾是文化園丁——紀念文化局成立三十週年專輯》，教育部文化局成立三十週年專輯編輯委員會編印，1997 年。

曹俊麟：《氍毹八十自述》，自費印刷出版，1997 年。

曹常仁：〈余家菊國家主義教育理念之探討〉，《臺東師院學報》，第 13 期（下），2002 年，頁 1-22。

許永順：《新加坡華族戲曲彙編》，新加坡：許永順工作廳，2009 年。

陳鴻瑜：《中華民國與東南亞各國外交關係史（1912-2000）》，臺北：鼎文書局，2004 年。

陶克航：〈拜會僑團和僑報——藝術國劇團訪泰紀行之二〉，《聯合報・新藝》，1959 年 10 月 19 日。

華人網：〈數據篇：華僑華人在全球各地的分布統計〉，2019 年 1 月 26 日。取自 http://www.haiwaihuarenwang.com/hrzx/3.html ，檢索日期 2019/11/20。

馮國寧：〈國劇團在菲京　泗州城，開打乾淨俐落　梁紅玉，正芬唱做俱佳　為國爭光，團員不憚辛勞　協助演出，僑胞熱情可〉，《中央日報》，1969 年 10 月 7 日。

黃自強：〈融合京劇南管現代舞　臺星跨境打造東方費特兒〉，《中央通訊社》，2019 年 4 月 17 日。取自 https://www.cna.com.tw/news/acul/201904060197.aspx ，檢索日期 2019/11/2。

黃翔瑜：〈教育部文化局之設置及裁撤（1967-1973）〉，《臺灣文獻》，第 61 卷第 4 期，2010 年，頁 260-298。

溫廣義編：《二戰後東南亞華僑華人史》，廣州：中山大學出版社，2000 年。

維基百科：〈聯合國大會第 2758 號決議〉，2019 年。取自 https://zh.wikipedia.org/wiki/%E8%81%AF%E5%90%88%E5%9C%8B%E5%A4%A7%E6%9C%83%E7%AC%AC2758%E8%99%9F%E6%B1%BA%E8%AD%B0，檢索日期 2019/6/4。

賴廷恆：〈國光受邀赴星「華族文化節」〉，《中國時報》，2004 年 2 月 3 日。

薩德賽（D.R.SarDesai）著，蔡百銓譯：《東南亞史》，臺北：麥田，2002 年。

Bailey, F. G., "Cultural Performance, Authenticity, and Second Nature," in *The Politics of Cultural Performance,* eds. David Parkin et al., Providence & Oxford: Berghahn Boos, 1996, pp. 1-17.

附錄：三軍劇隊與戲校「出國戲」劇目彙整

空軍大鵬國劇團	1956 年訪菲	（1）《大戰宛城》、《閨房樂》；（2）《新四郎探母》；（3）《小查頭關》、《古城訓弟》與《四五花洞》；（4）《打嚴嵩》、《姑嫂比劍》與《鬧龍宮》；（5）《三岔口》、《花田錯》與《木蘭從軍》；（6）《釣金龜》與《巾幗英雄》；（7）《打瓜園》、《穆桂英獻寶》與《翠屏山》；（8）《小鴻鑾禧》、《棒打薄情郎》與《鄭成功》；（9）《春香鬧學》、《華容道》、《烏龍院》與《金山寺》；（10）《青石山》與《節義廉明》；（11）《搖錢樹》、《轅門射戟》、《鹽陽樓》與《大登殿》；（12）《陽平關》與《兒女英雄傳》等十二套節目，三十六齣傳統老戲。
	1958 年訪菲	《花蝴蝶》、《春秋配》與《小放牛》等三十三齣。
	1963 年訪菲	《鬧龍宮》、《除三害》、《四五花洞》、《白水灘》、《雙搖會》、《百鳥朝鳳》、《三岔口》、《赤桑鎮》、《金山寺》、《翠屏山》、《青石山》、《鎖五龍》、全本《紅娘》、《鐵公雞》、《轅門射戟》、《游龍戲鳳》、《花蝴蝶》、《打焦贊》、全本《鎖麟囊》、《岳家莊》、《鴻鸞禧》、《女起解》、《紅山桃》、《盜庫》、《拾玉鐲》、《空城計》、《羅成叫關》、《滑油山》、《小放牛》、《戰太平》、《穆柯寨》《穆天王》、《盜仙草》、《界牌關》等。
	1956 年訪泰	《時遷偷雞》、《掃蕩妖魔》、《長阪坡》、《斬顏良》、《鬧龍宮》、《大白水灘》、《鳳還巢》、《黃鶴樓》、《打櫻桃》與《四杰村》等。

復興劇校國劇團	1960 年訪菲	（1）《斬華雄》、《虎牢關》、《鳳儀亭》與《刺董卓》；（2）《清風寨》與《大戰宛城》；（3）《南陽關》、《遊六殿》與《宏碧緣》；（4）《摩天嶺》與《穆桂英招親》；（5）《打龍袍》、《打漁殺家》與《大戰惡虎村》；（6）《戰樊城》、《春香鬧學》與《鐵公雞》；（7）《大白水攤》與《虹霓關》；（8）《大賜福》、《小小三岔口》與《十三妹》；（9）《草橋關》、《丑榮歸》與《四杰村》；（10）《盜仙草》、《張生戲紅娘》與《關公斬顏良》；（11）《搜孤救孤》、《姑嫂英雄》與《搖錢樹》；（12）《新四郎探母》；（13）《群英會》、《借東風》與《華容道》；（14）《白良關》、《三娘教子》、《頂花磚》與《力殺四門》；（15）《盤絲洞》（或稱《月霞仙子》）；（16）《取洛陽》、《探親相罵》與《百鳥朝鳳》；（17）、《魚藏劍》、《小放牛》與《大收關勝》；（18）《桃花嶺》、《鎖五龍》、《遊龍戲鳳》與《大挑滑車》；（19）《金錢豹》、《盤絲洞》與《盜鈴魂》；（20）《加官晉爵》與《龍鳳呈祥》；（21）《加官晉爵》與《陸文龍》等。
	1958 年訪泰	《打灶王》、《彩樓配》、《金雁橋》、《石秀探莊》、《張義得寶》、《八潘金蓮》、《黃金臺》、《六月雪》、《大回朝》、《魚藏劍》、《遇后龍袍》、《頂花磚》、《天官賜福》、《夜戰馬超》、《麻姑上壽》、《二龍山》、《空城計》與《宇宙鋒》（帶金殿）等。
	1974 年訪越	《貂蟬》、《白蛇傳》與《玉堂春》等。
中華民國國劇訪菲團	1969 年訪菲	（1）《搖錢寶樹》與《龍鳳呈祥》；（2）《飛虎山》、《三岔口》與《珠痕記》；（3）《花蝴蝶》與《龍鳳閣》；（4）《小放牛》、《問樵鬧府》、《打棍出箱》與《金山寺》；（5）《四杰村》、《將相和》與《貴妃醉酒》；（6）《白水灘》與《閻惜姣》；（7）《夜戰馬超》與《寶蓮燈》；（8）《五臺山》、《青石山》與《桑園會》；（9）《霍小玉》；（10）《花田八錯》等。

國立藝術學校國劇科國劇團	1959 年訪泰	（1）《樊江關》、《汾河灣》與《金山寺》；（2）《釣金龜》、《搖錢樹》與《貴妃醉酒》；（3）《鐵弓緣》、《小放牛》與《大青石山》；（4）《白水灘》與《雙姣奇緣》等。
金素琴平劇團	1957 年訪菲	《生死恨》、《玉堂春》、《宇宙鋒》、《孫尚香》、《長阪坡》、《樊江關》、《兒女英雄傳》、《鳳還巢》、《王寶釧》、《鴻鸞禧》、《四郎探母》、《荀灌娘》、《拾玉鐲》與《宇宙鋒》等。
海風國劇團	1959 年訪菲	《天女散花》、《追韓信》、《定軍山》、《紅娘》、《空城計》、《斬經堂》、《四郎探母》、《單刀會》、《巾幗英雄》與《古城會》等

劇本結構與收視率：以韓劇《太陽的後裔》為例

Structure of Scripts and Ratings: A Case Study of *Descendants of the Sun*

陳尚盈

Shang-Ying CHEN

國立中山大學藝術管理與創業研究所教授

Professor, Graduate Institute of Arts Management and
Entrepreneurship, National Sun Yat-sen University

摘要

　　文化創意產業的核心是「內容」，內容等於故事與文本。如何在「劇本」上推陳出新，將是電視、電影、戲劇等產業的重要根本。韓國的文化創意產業自金大中以來受到世界各國的矚目，「韓流」成為亞洲各國仿效的對象。韓流的主軸是韓劇，臺灣自一九八〇年代開始向韓國購買電視劇，二〇〇〇年掀起風潮。本研究欲從產業的本源，劇本結構開始分析，以二〇〇八至二〇一八年間，集數低於三十集之韓劇，以韓國收視率為依據，挑選出《太陽的後裔》，分析其劇本架構，比對韓國與臺灣之收視率，找出受歡迎劇本的成功因素，並訪談觀賞過此齣戲的臺灣觀眾，探究其感受與收視行為，希冀為劇作家與未來有志從事劇本創作者提供建言，期盼為文化創意產業的根基奠定基礎。

關鍵字：韓劇、劇本、觀眾、收視率、太陽的後裔

文化創意產業的核心是「內容」，內容是產品與服務的集合，亦是「故事」及「文本」的呈現。如何在「劇本」上推陳出新，是電視、電影、戲劇等產業的重要根本。韓國的文化創意產業自金大中以來受到世界各國的矚目，「韓流」（Hallyu, Hanryu, Korean Wave）也一度成為亞洲各國仿效的。[1]「韓流」一詞，最早見於一九九九年十一月十九日的《北京青年報》，為「寒流」的雙關語，用以描述二十世紀末，韓國流行文化在亞洲及世界其他國家流行的情形，包括電視劇、電影、流行音樂、電玩等文化產業，以及這些文化產業所帶動的周邊效應，如韓食、韓服、韓語、化妝品、美容、觀光等。[2]韓流的主軸是韓劇，一九九〇年代後期產生巨大的經濟效益，不論其版權、衍生商品及相關產業，屬於韓國《文化產業振興基本法》（1999）八項產業之第四項廣播影音類別。[3]

一、研究背景

韓國電視體系的發展，以一九八〇年代全斗煥執政後整合私有電視台最關鍵，奠定日後韓劇發展的基礎。[4]韓劇市場中最重要的三家無線電視台：韓國放送公社（Korean Broadcasting System, 簡稱 KBS）、文化廣播公司（Munhwa Broadcasting Corporation，簡稱 MBC）以及 SBS 有限公司（Seoul Broadcasting System，前稱為「首爾放送」），從九〇年代開始形成激烈競爭的局面。[5]

KBS 成立於一九四五年，初期僅提供廣播服務，一九六二年開始播送電視。一九八〇年代全斗煥以武力取得政權後，以「公共利益」重整媒體，主導 KBS 合併商業電視台東洋電視台（TBC）成立 KBS2。一九九五年 KBS 以公共服務為指標，在製作節目時都必須顧及到觀眾及公民的心聲。[6]MBC 於一九六一年成立廣播電台，一九六九年成立商業電視台；一九八〇年代 MBC 被收歸國有，

1 Jimmy Parc and Hwy-Chang Moon, "Korean Dramas and Films: Key Factors for Their International Competitiveness," *Asia Journal of Social Science*, 41, 2013, pp. 126-149.
2 同前註。劉新圓：〈韓流、韓劇，以及南韓的文化產業政策〉，《國改研究報告》，2016 年。取自 https://www.npf.org.tw/2/16277，檢索日期 2022/04/10。維基百科：〈韓流〉，2018 年。取自 https://zh.wikipedia.org/wiki/%E9%9F%93%E6%B5%81#cite_note-26，檢索日期 2022/04/10。
3 郭秋雯：《韓國文化創意產業政策與動向》（臺北：遠流，2012 年），頁 31。
4 劉燕南：〈公共廣播體制下的市場結構調整：韓國個案（上）（下）〉，2009 年。取自 http://blog.sina.com.cn/s/blog_628bf6a90100fpq2.html，檢索日期 2022/04/10。
5 Won Kyung Jeon, *The "Korean Wave" and Television Drama Exports, 1995-2005*, unpublished Ph. D. Dissertation (Glasgow, UK: University of Glasgow, 2013). 劉新圓：〈韓流、韓劇，以及南韓的文化產業政策〉。
6 公共電視策略研發部：《追求共好：新世紀全球公共廣電服務》（臺北：財團法人公共電視文化事業基金會，2007 年）。陳慶立：〈韓國電視產業政策概況〉，2008 年。取自 http://web.pts.org.tw/~rnd/p2/2008/0808/k1.pdf，檢索日期 2022/04/10。

由 KBS 持有 70% 的股份，一九八七年正式成為公共電視台。[7]一九九〇年，韓國修訂《電視法》，允許民營電視台和有線電視台進入電視廣播產業。唯一無線商業電視台 SBS 在一九九一年成立，期盼增加韓國節目的多樣性，二〇〇年改名為 SBS 株式會社。[8]

一九九三年金泳三政府上任後開始規劃有線電視的政策與措施，一九九五年正式施行《有線電視法》，規定大財團與相關企業，均不得經營有線電視系統或經營股份。無線電視台在二〇〇年後亦開始設立無線頻道，KBS、MBC、SBS 各有五個頻道。二〇一一年底，四家報社分別成立綜合頻道同時開播，TBC 與《中央日報》成立 JTBC，《朝鮮日報》成立朝鮮 TV、《東亞日報》的 channel A，《每日財經》的 MBN。[9]tvN 成立於二〇〇六年，是 CJ E&M 所擁有的韓國綜合娛樂頻道。CJ 公司（又譯希杰公司）位於首爾的大型跨國公司，源於韓國三星集團的「第一製糖」，收購了韓國代表性的音樂廣播電台 Mnet Media，擁有十八個有線頻道，將音樂娛樂節目出口到日本、中國、新加坡等地。[10]

為了推動文化產業，九〇年代韓國政府對待電視產業的態度，從管控轉為支持，以經濟發展為目標。一九九〇年代有九個新商業地區頻道和一百一十七個無線頻道。[11]韓國內政部於一九九五年發布「傳播影視產業振興五年計畫」，其主要策略為：（一）加強電視節目的人力支援、（二）建構節目製作中心、（三）開放傳播影視檔案、（四）培養傳播影視專業人才、（五）支援電視節目輸出，這些策略架構仍持續至今。[12]韓劇的外銷量，自一九九八年的三百二十萬美元，飆升到二〇〇五年的九千八百七十萬美元，不到十年，增長超過三十倍。[13]

KBS1、KBS2、MBC 及 SBS，在一九九二到一九九九年的收視率及市場佔有率平均分別為 10.5%、23%；10.7%、23%；13.6%、29% 及 11.3%、24%，顯

7 公共電視策略研發部：《追求共好：新世紀全球公共廣電服務》。
8 劉燕南：〈公共廣播體制下的市場結構調整：韓國個案（上）（下）〉。黃意植：〈韓國的電視媒體控制〉，《新聞學研究》，第 122 期，2015 年，頁 1-35。
9 同前註。
10 艾利斯：〈韓國最火的眼線電視台 tvN 是怎麼辦到的？〉，2016 年。取自 https://punchline.asia/archives/29436，檢索日期 2022/04/10。維基百科：〈CJ 集團〉，2018 年。取自 https://zh.wikipedia.org/zh-tw/CJ%E9%9B%86%E5%9B%A2，檢索日期 2022/04/10。
11 Doobo Shim and Dal Y. Jin, "Transformations and Development of the Korean Broadcasting Media," in *Negotiating Democracy: Media Transformations in Emerging Democracies*, eds. I. Blankson and P. Murphy (Albany: State University of New York Press, 2007), pp. 161-176.
12 Won. The "Korean Wave" and Television Drama Exports, 1995-2005. 劉新圓：〈韓流、韓劇，以及南韓的文化產業政策〉。
13 同前註。

示其主導地位。[14]二〇一〇年的收視，公有電視占五成（KBS1：16.5%；KBS2：14.8%；MBC：19.1%，共50.1%）；私有的SBS為一成七（17.2%）；其他電視媒體只占三成二（32.4%）。以收入而言，二〇〇五年無線電視台的廣告收入為其他電視媒體的兩倍以上；其中公有電視的收入（包括廣告與執照費）又為SBS的四倍。[15]在新的媒體平台，包括有線電視、衛星電視、數位多媒體廣電，KBS與MBC是主要的服務提供者。[16]近來新興媒體亦有只在手機中播放的如DMB（多媒體數位廣播），然目前仍以無限電視佔據最大的市場。無線電視的老三台就是KBS、MBC和SBS，還有教育放送的EBS。目前韓國有線電視約有二百個頻道左右。衛星電視只有一個，因為韓國國土較小，但是頻道有二百至三百個。以連續劇播放來看，除了無線老三台，還有tvN、JTBC以及像是Netflix、WATCHA等OTT平台。[17]

　　韓劇的製作費一集平均是一億至六億韓元（約四百一十七萬至二千零八十五萬台幣）。[18]由於廣告收入的多寡，取決於收視率的高低，各台莫不致力於節目品質的競爭，以求提高收視率，每周播兩集，共十二至二十四集不等的迷你劇，對於內容及相關技術的推進，貢獻最大。[19]早期戲劇製作的主題以愛情為主，觀眾多為女性。為了吸引更多觀眾，題材愈趨向多元化，如懸疑、動作片等，以吸引男性觀眾。

　　二〇一七年以來韓劇面臨多數男星接續服兵役的情況，製作費也面臨著物價上漲、製作成本升高的問題。二〇一七年三大電視台KBS、MBC和SBS協商減少電視劇的播出時長，從六十七分鐘統一成為六十分鐘。[20]相較之下，韓劇市場的發展不如電影市場每年約七十至八十部的穩定產量，反而一直不斷擴張生產。[21]表一乃根據二〇〇八至二〇一八年維基百科韓國影集列表統計出來

14　劉燕南：〈公共廣播體制下的市場結構調整：韓國個案（上）（下）〉。
15　馮建三：〈數位匯流之傳播內容監理政策研析〉，2008年11月。取自
https://www.ncc.gov.tw/chinese/files/11090/2711_21649_110905_2.pdf，檢索日期2022/04/10。
16　Su Jung Kim and James G. Webster, "The Impact of Multichannel Environment on Television Viewing: A Longitudinal Study of News Audience Polarization in South Korea," *International Journal in Communication*, 6, 2012, pp. 836-856.
17　俞建植：《【訪談】執行長》（韓國KBS媒體研究中心，2020年）。
18　鍾樂偉：〈韓劇收視疲弱都怪失去男神加持，問題其實是「他們」〉，2018年4月13日。取自https://star.ettoday.net/news/1142710，檢索日期2022/04/10。
19　Won, *The "Korean Wave" and Television Drama Exports, 1995-2005.* 劉新圓：〈韓流、韓劇，以及南韓的文化產業政策〉。
20　韓星網：〈韓劇製作環境持續惡化　三大電視台協商將縮減每集至60分鐘〉，2017年2月23日。取自https://www.koreastardaily.com/tc/news/91429，檢索日期2022/04/10。
21　鍾樂偉：〈韓劇收視疲弱都怪失去男神加持，問題其實是「他們」〉。

的韓劇製播數，二〇〇八年為五十八部，至二〇一八年十二月十五日製播一百一十一部，增加了五十三部；二〇一八年製作一百一十一部，比二〇一七年整整多出十四部，新增的劇集大致來自 JTBC 與 tvN 所謂的綜合編成頻道，韓國政府積極鼓勵他們製作更多劇集與娛樂節目展現「綜合」的元素。[22]生產數量的大增造成電視台以「量」為主的惡性競爭，導致劇集品質下滑。

表一：韓劇二〇〇八至二〇一八年每年製播數[23]

年份	2008	2009	2010	2011	2012	2013	2014	2015	2016	2017	2018
電視劇製播數（部）	58	60	79	94	105	87	104	109	88	97	111

臺灣在一九八三年（民國七十二年）通過「有線電視法」後，為因應眾多有線頻道設立及播出節目需求，開始向韓國購買電視劇，陸續由緯來電視台零星引進韓劇。一九八三至一九九九年，電視台約略播出十餘部的韓劇，此時可謂是韓流的「醞釀期」，透過華語世界中心－臺灣，韓流開始向新加坡、香港、大陸等地傳播。一九九九年八大電視台開始以帶狀節目播放韓劇，二〇〇〇年引進《火花》和《藍色生死戀》在臺灣掀起風潮，自此各家電視台大量引進韓劇。今日「韓劇」不僅成為臺灣電視台戲劇節目播映的一項清楚市場分類，也是目前電視市場上擁有高收視人口的節目類型之一。[24]

近年來韓劇在台的收視族群主要以網路為媒介，根據資策會產業情報研究所（Market Intelligence & Consulting Institute，MIC）二〇〇九年的調查，「臺灣網友最常進行的網路娛樂活動」為「線上影視」，比率高達58.3%，原因與影視內容數位化發展、網路影視分享平台容易操作，及愈來愈多人擁有數位攝影機或數位相機等有關。隨著行動上網的普及，全台民眾行動上網的比率在二〇一五年將近九成（89.2%）。[25]觀看影片一直是民眾打發時間或調劑身心的

[22] 同前註。

[23] 資料來源：維基百科：〈韓國影集列表〉（2008-2018 年），2018 年。取自 https://zh.wikipedia.org/wiki/，檢索日期 2022/04/10。

[24] 林瑞慶：〈寶島新一代　擁抱高麗情〉，《亞洲週刊》，2001 年，頁 31-32。廖佩玲：〈「電視劇想要成功，絕對是以編劇為中心」韓國名作家鄭淑給台灣戲劇的開示〉，2016 年 8 月 2 日。取自 https://punchline.asia/archives/29731，檢索日期 2022/04/10。

[25] 東方線上：〈2016 年度趨勢　「O 形消費」研究發表〉，2015 年 12 月 18 日。取自 https://www.bnext.com.tw/article/38253/BN-2015-12-18-094414-178，檢索日期 2022/04/10。

主要方式之一；因串流影音技術進步與載具的發達，民眾已實現隨時隨地都能連線上網收看數位影音內容的境地。無論是通勤時間、午餐時追劇，收看數位影音內容填補了生活中的零星空檔。[26]若將昨日觀賞電視，且昨日亦有透過網路收視影音資訊者，定義為「多螢收視」者，可發現三大趨勢：無論老中青三代，從事多螢收視之比例普遍成長；二十至三十四歲年輕族群，相較於三十五歲以上者，是多螢收視比例最高之年齡層；五十至六十四歲熟年銀髮族群，是二〇一六至二〇一八年多螢收視成長最為快速的年齡層，其比例三年內成長約 1.54 倍。[27]

二〇一八年以降，臺灣的觀眾似乎開始對韓劇產生疲乏，常有網友抱怨「沒有韓劇好看」。是大量複製的結果，造成同類型卻難看的製作？本土劇的反攻？陸劇的影響？觀眾收視習慣的改變？觀眾喜好／口味的演化導致收視率、點擊率下滑？本研究欲從產業的原本——劇本結構開始分析，以二〇〇八至二〇一八年以來，集數低於三十集之韓劇，收視率第一及第二高之戲劇為樣本（韓國收視率為依據），挑選出《太陽的後裔》（태양의 후예, *Descendants of the Sun*），分析其劇本架構，比對臺灣收視率，找出受歡迎劇本的成功因素，並訪談觀賞過此齣戲的臺灣觀眾，探究其感受與收視行為，希冀為劇作家與未來有志從事劇本創作者提供建言，期盼為文化創意產業的根基奠定基礎。

二、文獻探討與理論架構

本研究之文獻以「劇本分析」及「觀眾行為」為主。從劇本的核心「故事」的定義開始談起。

故事乃是將某種事物、事實或現象，透過一定的情節所表述的語言或文章；所有的故事是一個故事再加上新的故事，形成二個以上的文本連結、變化、重塑並再度重生。故事扮演著讓人認識世界的象徵角色。[28]故事只有策性略的開始與策略性的結束，故事永遠不完整。[29]故事與情節的關係像「事件」與「記憶重建」，故事影響情節，情節導致故事的產生。故事（戲劇）的內在要素即為衝突，

26 創市際市場研究顧問：〈台灣網友的影音網站使用調查：創市際調查報告〉，2016 年。取自 https://rocket.cafe/talks/79419，檢索日期 2022/04/10。
27 許愷洋：〈數據出爐　跨代收視習慣大不同，長者網路收視率大漲〉，2019 年 10 月 18 日。取自 https://www.smartm.com.tw/article/36303632cea3，檢索日期 2022/04/10。
28 鄭淑著，林彥譯：《韓國影視講義 1：戲劇——電視劇本創作&類型剖析》（新北：大家，2015 年）。
29 紀蔚然：《現代戲劇敘事觀：建構與解構》（臺北：遠流，2014 年）。

「沒有衝突沒有戲劇」（no conflict，no drama），矛盾是推動事物的力量。[30]

電視劇敘事（storytelling）是影像、人物、事件與台詞組合而成的綜合故事結構，「說故事」是企劃故事並使其符合觀眾喜好和媒體運用的過程。「說故事」被認為是藝術的特定敘述形式乃受亞里斯多德（Aristotle）的影響。[31]亞里斯多德的三段論：戲劇有起頭、中間、結尾。[32]十九世紀佛雷塔格（Freytag）描述成金字塔結構即為：引導（introduction）、上升（rise）、高潮（climax）、逆轉或下降（retune or fall）與結局（catastrophe）；之後被簡化成四部分：鋪陳（exposition）、危機（crisis）、高潮（climax）與善後（resolution）。鋪陳目的為呈現「現在」、指涉「過去」與預示「未來」。戲劇是一種危機藝術（The art of crises），危機相同於亞里斯多德之急轉（peripeteia）；一部戲劇或多或少是在命運或環境中產生急變與危機；一個戲劇的場景是一個危機又在另一個危機之中，明顯地推向最終事件。[33]高潮或轉折點（turning point）是敘事作品中緊張局勢的最高點或戲劇結局情節的開始。在劇本的動作體系中，動作的作用，動作和動作之間的因果關係，需要高潮去檢驗。而結局善後乃高潮之後的交代，人物的延續。[34]

黃美序將戲劇結構稱為「啟、承、轉、合」。[35]緣啟，簡單介紹故事背景。變承：情節進展中起起落落的變化，各變化點叫做轉振點。逆轉：情節峰迴路轉，起了相反的變化，如反敗為勝、苦盡甘來、樂極生悲等，通常也是高潮點。匯合：情節發展到一個總結性的終點，也叫結局，主角可能有一個新發現，而整個事件也得到解決。[36]戲劇結構是描述（description）、詮釋（interpretation）與指定（prescription），分析結構時要注意時間性（temporality）與空間化（spatializaion）。[37]

在韓劇中，韓國電視劇編劇鄭淑亦採用結構的模式，分為五階段：開端、發展、危機、高潮、結局，其成功敘事模式為：故事描述了充滿魅力的某人物的人生；人物為了完成「某件事」而付出極大的努力；這件事「很難」成功；

30 黃美序：《戲劇欣賞：讀戲、看戲、談戲》（臺北：三民，1998年）。

31 鄭淑：《韓國影視講義1：戲劇——電視劇本創作&類型剖析》。

32 顧乃春：〈戲劇：幾個基本面向的認識〉，《美育雙月刊》，第165期，2007年，頁28-36。紀蔚然：《現代戲劇敘事觀：建構與解構》。

33 同前註。

34 譚霈生：《論戲劇性》（北京：北京大學出版社，1984年）。

35 黃美序：《戲劇欣賞：讀戲、看戲、談戲》。

36 顧乃春：〈戲劇：幾個基本面向的認識〉。

37 紀蔚然：《現代戲劇敘事觀：建構與解構》。

情節能讓觀眾「移情」:「結局」令人滿意。電視劇故事的特性必須符合:多樣性(內容豐富,決定市場支配性);時宜性和流行性(此劇必須於現在播出的原因);具體性(文字所喚起的抽象世界);即時性和連續性(引導觀眾參與);分散、集中與投入(藉由伏筆、主題、翻轉、共鳴等層面引導觀眾投入,添加小插曲讓故事延伸發展,使故事鬆散,適當調整故事強弱)。[38]

歸納而言:編劇的六何原則為「何人」所為?發生在「何時」?在「何地發生」?做了「何事」?「為何」做這件事?「如何」發展?而電視劇故事創作的核心要素為:劇名(整部片濃縮後傳達給觀眾、吸引觀眾、令人好奇)、主題明確(富含意義、新穎、有趣、明快、簡單、提供資訊、人性化)、題材(從人物、事件、關係設定、職場挖掘)、角色(賦予主角目標、鮮活的配角、培養反叛、突顯人物的性格支配、追蹤角色的行格變化)、衝突和主敵(故事的核心是衝突,二股水火不容的力量,誰是妨礙主角的人物?如何阻礙?)。[39]

韓國拍攝電視劇的目標是:高收視率、有趣好看,反映夢想和感性的社會。[40]所謂「收視率」(ratings)指的是某一特定時段,收看某一節目的戶數佔有的百分比。一個收視點(one rating point)等於特定目標觀眾的百分之一。收視率是收視狀況與市場佔有率,可協助預測觀眾行為。收視率調查因廣告購買機制而存在,在商業體制下,收視率高的節目可以生存,收視率低的節目就必須修正。但收視率有其限制,收視率並非調查觀眾的感覺、信仰、與將來可能採取的行動。[41]

收視率是觀眾收視行為的結果顯示之一,觀眾即閱聽人(audience),大眾閱聽人(the mass audience)乃透過大眾媒介(如電視、廣播)進行接收的閱聽人。傳統的閱聽人研究可分為五類:效果研究、使用與滿足、文學批評、文學研究與接收分析。[42]當媒介的效果研究從單向轉為雙向的思考,閱聽人也從被動轉為主動。本研究主要討論「接收分析」及「使用與滿足」理論。閱聽人之接收分析(audience reception analysis):目的在了解人們在日常生活中如何使用媒介。將研究焦點著重於閱聽人的解讀、解碼、理解意義的產生,以及對文本的感受領悟。意義是透過閱聽人與文本協商而來,閱聽人擁有主動詮釋文本的力量,也可能在觀看中受到文本的引導與影響。閱聽人會根據自身的文

[38] 鄭淑:《韓國影視講義 1:戲劇——電視劇本創作&類型剖析》。
[39] 鄭淑:《韓國影視講義 1:戲劇——電視劇本創作&類型剖析》。
[40] 同前註。
[41] 林照真:《收視率新聞學》(臺北:聯經,2009 年)。
[42] Denis McQuail, *Audience Analysis* (London: Sage, 1997).

化與生活經驗對文本做不同的解讀。[43]

　　羅森袞（Rosengren）發展出「使用與滿足（uses and gratifications）」模式，強調「誰」使用什麼媒介，指出閱聽人的主動動機，主張閱聽人使用大眾媒介有其目的：閱聽人基於心理或社會需求，主動使用媒介滿足需求。閱聽人從過去被動的資訊接收人角色，轉變為主動的資訊尋求者角色，也考慮社會結構與個人特質的因素。[44]如下圖所示：

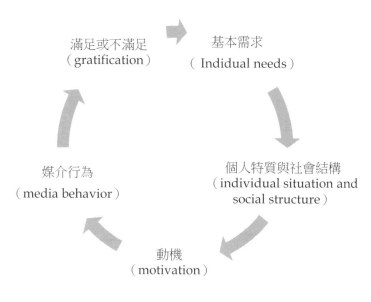

圖一：使用與滿足模式

　　此處之基本需求與Koltler消費者決策模式五步驟之第一步驟「需求認知」（need recognition）類似，即消費者可能被內在或外在的刺激誘發，認知到問題或需要的存在。[45]社會結構指的是「社會因素」（social facts），像是教育、收入、性別、居住地、家庭生命週期等。[46]媒介行為指的是媒介使用的習慣，由個人需求與大眾媒體結構組成（mass media structure）。大眾媒體結構指的是頻道、選擇和特定時間可收看的內容。

[43] Stuart Hall, "Encoding and Decoding," in, *Culture, Media, Language*, eds. Stuart Hall et al. (London: Hutchinson, 1980), pp. 117-127.

[44] 劉幼琍：《多頻道電視與觀眾：九○年代的電視媒體與閱聽人收視行為研究》（臺北：時英，1997年）。

[45] Philip Kotler and Joanne S. Bernstein, *Standing Room Only: Strategies for Marketing the Performing Arts* (Boston: Harvard Business School Press, 1997).

[46] Denis McQuail, *Audience Analysis.*

動機與是否滿足息息相關，大眾傳播過程中最重要的是閱聽人的需求滿足，當動機與滿足能密切配合時，觀眾即會有正向的反應。電視劇收視動機歸納如下：娛樂、放鬆心情；獲得消息、學習新事物；內容題材吸引人；陪伴家人、朋友；打發時間、消除寂寞；生活習慣；有喜歡的演員；節目製作優良；社交目的；尋找刺激。[47] McQuail 亦將媒體提供的滿足功能分類如下：逸樂功能（逃避生活、煩惱、情感的發洩等）、社交功能、加強個人認同（化身自身的價值信念、自我了解、探索真理）與守望環境功能（尋求與個人利害攸關的資訊、在社會生存發展所需的資訊）。[48]

當消費者消費產品後覺得不滿意時，通常會採取以下五個反應：（一）直接向廠商反映；（二）私下向親友傳達負面口碑；（三）向政府或主管機關投訴；（四）默默承受；（五）拒絕該產品。消費者對消費產品的負面情緒大多都需要管道宣洩，無論是供應者、親友或政府。[49]

綜觀來說，使用與滿足取向理論常被批評為「無法定義觀眾需求」及誇大了閱聽人的媒介選擇自由與詮釋空間，大眾媒體經常強化主流、支配的觀點，閱聽人很難倖免於「偏好（優勢）閱讀」（preferred reading）。[50]

近幾年與收視行為有關的研究逐漸從電視轉至網路，在 Web 2.0 相關創新服務中，線上影音分享網站為目前重要的應用。網路廣告業的營收已高於電視廣告業，網路影音業的營收在二○一七年超越實體家庭影片業。[51]線上影音可透過線上影音平台與隨選視訊獲得。線上影音平台（online video platform）可讓使用者觀看及分享視頻影片的觀看平台；隨選視訊（video-on demand）為閱聽眾主導控制的視訊節目隨選系統。

線上影音網站閱聽人的研究可分為幾個類型：使用時間、使用頻率、使用內容、使用方式、使用地點、使用時段、使用動機。使用時段（dayparts）在過去收視行為當中是重要的一項，電臺或電視臺節目安排中，將一天劃分成不同的部份，在不同的時段播送不同類型的節目。某個時段的電視節目往往是針對該時段特定收視群體。[52]尼爾森電臺市場調研機構（Nielsen Audio）將美國

47 曠湘霞：《電視與觀眾》（臺北；三民，1986 年）。
48 Werner J. Severin and James W. Tankard Jr. 著，羅世宏譯：《傳播理論──起源、方法與應用》（臺北：五南，2000 年），頁 367。
49 林建煌：《消費者行為》（臺北：智勝文化，2002 年），頁 171。
50 劉幼琍：《多頻道電視與觀眾：九○年代的電視媒體與閱聽人收視行為研究》，頁 371。
51 創市際市場研究顧問：〈台灣網友的影音網站使用調查：創市際調查報告〉。
52 劉幼琍：《多頻道電視與觀眾：九○年代的電視媒體與閱聽人收視行為研究》。

的一個工作日劃分為五個時段：上班時段（清晨六點至上午十點）；午間時段
（上午十點至下午三點）；下班時段（下午三點至晚上七點）；晚間時段（晚上
七點至午夜）和凌晨時段（午夜至隔日上午六點）。[53]其他分法如：黃金時段晚
上八點至十一點，晚間新聞時段晚上六點半至七點，白天時段上午十點到下午
四點，晨間時段上午七點至九點，夜間時段晚上十一點以後。[54]

時段常用來做為市場區隔的指標，例如韓劇可分為晨間劇（早晨播出的電
視劇，周一播放到周五，每集三十分鐘，一百集左右）、晚間劇（晚上播出的電
視劇，平日晚間劇，十六至二十集；周末晚間劇，五集）、及日日劇（晚上播出
的電視劇，周一播放到周五，三十分鐘，一百集左右），[55]每個時段會有不同的
目標觀眾群。而電視劇的類型有時也是將觀眾區隔的主要原因。鄭淑將韓劇分
為四類：愛情劇、家庭劇、歷史劇、職人劇。[56]

閱聽人喜歡使用網路影音的原因為：快速性、無場地限制性、舒適性、價
格便宜、私密性、個人化、易取得性、相容性；影片的內容可以暫停、倒轉、
重複觀賞，以及容易使用等。根據資策會產業情報研究所二○○九年的調查：
觀賞網路影片的主要原因為娛樂放鬆心情（93.2%），其次為學習獲得知識
（28.5%）；最常收看的線上影音內容為 MV（58.4%）、國內綜藝（33.1%）及
國內連續劇／單元劇（30.1%）。網友較能夠接受的廣告播放方式為「影片播放
前」及「影片播放段落中」。[57]隨著科技日新月異，二○一六年後的調查已有很
大的轉變。

檢視二○一六年七月亞洲各國網友造訪影音多媒體類別數據，發現臺灣地
區網友在造訪此類別的比率是亞洲各國之冠。不重複造訪最高的前十大網站類
別，影音多媒體類別在有關使用時間的各項數據都是前十大網站類別的第一名；
「桌上型電腦／筆記型電腦」與「智慧型手機」為網友主要用來瀏覽線上影音
網站／平台／App 的設備。使用電視（smart TV）及智慧型手機觀看線上影音
的頻率，平均每周都在 4.7 天以上；每次觀看線上影音的時間以電視（smart

[53] 維基百科：〈時段〉，2016 年。取自
https://zh.wikipedia.org/zh-tw/%E6%99%82%E6%AE%B5，檢索日期 2022/04/10。
[54] 劉幼琍：《多頻道電視與觀眾：九○年代的電視媒體與閱聽人收視行為研究》。
[55] 李文光：〈透過收視率淺析韓國電視劇形態〉。《現代經濟信息》，第 1 期，2009 年，頁 122。
[56] 鄭淑：《韓國影視講義 1：戲劇──電視劇本創作&類型剖析》。
[57] 資策會產業情報研究所：〈網路娛樂以線上影音為消費主力 65％網友曾經使用社交網站〉，
2009 年 12 月 9 日。取自
https://mic.iii.org.tw/IndustryObservations_PressRelease02.aspx?sqno=214 ，檢索日期
2022/04/10。

TV）及桌機／筆電較長，平均每次都在一百分鐘以上。網友最常收看的影音內容類型，以「電影／微電影／影評／電影電視預告」、「音樂／MV」及「戲劇／連續劇／偶像劇」等為主。[58]

不重複造訪人數最高的前六大影音多媒體類別網站為「YouTube」，人數也是六網站之最；不重複造訪人數排名第二為「Yahoo TV」，是使用者平均年齡最高的網站。男性常使用的網站「YouTube」、「優酷土豆」、「123KUBO 酷播」；女性則是「愛奇藝 PPS」、「Dailymotion」；「Yahoo TV」。網友對網路影音廣告可接受的時間，由前年的平均 7.98 秒增加至今年的 9.5 秒。目前僅近兩成的網友願意付費收視影音內容（19.9%），平均每月支出在 31.04 元左右；而未來願意付費收看的比率大幅上升至五成左右（51%），平均每月願意支出的金額則增加至 62.65 元。[59]又根據資策會數位服務創新研究所（服創所）智媒資料組的「二○一七年 4G 行動生活使用行為調查」報告指出，有 51.5% 的民眾屬於手機中度使用者（每天使用手機的時間為二至五小時），而有 28.1% 的民眾每天花超過五小時滑手機，屬於重度使用者。[60]

網路觀眾的收視行為與多頻道觀眾收視行為相當類似：非計畫收視變多、從頭看到尾的觀眾減少、頻道／平台忠誠度減低、頻道／平台更換增加、收視者邊收看邊做其他的事、收視者分心情況增多。[61]

綜觀來說，在文化認同的影響下，閱聽人多數以選擇國產劇為優先，選擇國外製播的原因往往是因為國內產品不能滿足他們的需求。[62]台劇的製作費一集平均為二百零五萬，製作費較低。[63]臺灣韓劇的觀眾為何選擇韓劇收看？他們的收視行為為何？從韓劇成功的因素中臺灣的編劇界可以學習到什麼？有關韓劇的相關研究目前有幾個面向：韓國文創產業與電視劇產業鏈的研究、韓劇閱聽人的研究、行銷、韓劇的影響：韓星、觀光與消費等，大多數為量化的研究，且深入討論韓劇劇本的研究較少，因此本研究欲從質性研究的角度出發，

[58] 創市際市場研究顧問：〈台灣網友的影音網站使用調查：創市際調查報告〉。

[59] 同前註。

[60] 曾馨：〈近 8 成民眾一天使用手機兩小時，台灣人到底都在滑什麼？數位時代〉，2018 年 2 月 21 日。取自 https://www.bnext.com.tw/article/48248/80-percent-taiwanese-spend-more-than-two-hours-in-mobile-phones，檢索日期 2022/04/10。

[61] 劉幼琍：《多頻道電視與觀眾：九○年代的電視媒體與閱聽人收視行為研究》。

[62] Y. Chen, *Public Connotation in Most Popular News, Most Popular TV Show and Cinema* (New Taipei City: Weberm, 2014).

[63] 聯合新聞網：〈電視為什麼這麼難看 數字告訴你真相〉，2015 年 7 月 30 日。取自 http://p.udn.com.tw/upf/newmedia/2015_data/20150729_tv_data/udn_tv_data/index.html，檢索日期 2022/04/10。

以供給面與需求面切入，檢驗劇本與媒介能提供什麼？而觀眾的需要與消費動機為何？需求與供給如何達成平衡，使觀眾滿足？本研究的理論架構如下：

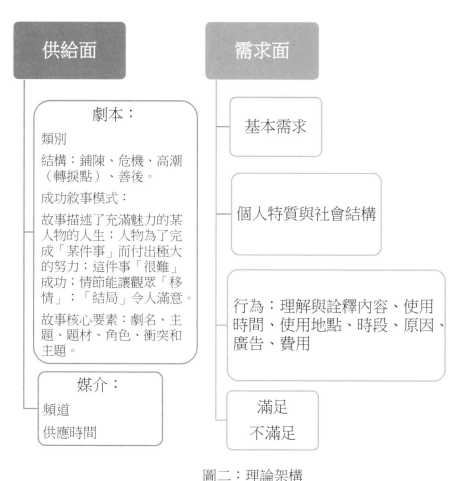

圖二：理論架構

本研究的研究問題與訪談問題皆由此架構發展而成。

三、研究方法

綜合上述，本研究主要研究問題有二：

（一）韓劇劇本結構如何吸引觀眾？收視率與觀眾滿足的相關性？

（二）臺灣觀眾欣賞韓劇的基本需求、決策因素與使用行為為何？

為達成本研究之研究目的，本研究將採用內容分析法（content analysis）。內容分析法最早產生於傳播學領域，是一種對文獻內容作客觀系統的定量分析

的專門方法，其目的是釐清或測驗文獻中本質性的事實和趨勢，揭示文獻所含有的隱性情報內容，對事物發展作情報預測。其基本做法是將媒介上的文字、非量化的有交流價值的訊息轉化為定量的數據，建立有意義的類目分解內容，並以此來分析訊息的某些特徵。[64]

內容分析法有多個類別，本文將使用詮釋學內容分析法（hermeneutic content analysis）。詮釋學內容分析法是一種通過精讀、理解並闡釋文本內容的方法。不只對事實進行簡單解說，而是從整體掌握文本內容的複雜背景和思想結構，從而發掘文本內容的真正意義。對整體內容的理解是對各個單項內容理解的綜合結果。強調真實、客觀、全面地反映文本內容的本來意義，適用於以描述事實為目的的個案研究。[65]歐用生（1995）指出內容分析法不僅分析「明顯的傳播內容」，更要試圖了解「潛在內容」；期望透過閱讀與解釋去了解、整理、歸納個案。內容分析之特性在於深入收集資料、對於資料之詮釋較為主觀，是一種歸納性與理論建構的研究形式。[66]但因其解讀過程中不可避免的主觀性和研究對象的單一性，其分析結果往往被認為是隨機的、難以證實的，因而缺乏普遍性。[67]

在臺灣關於韓劇的收視率調查，除有零星的電視收視率外，網路上只能有下載率與點擊率，較不完整。研究者從維基百科中找出二〇〇八至二〇一八年韓劇在韓國低於三十集之收視排名前二名劇目，做為挑選劇本分析之樣本，如表二：

表二：二〇〇八至二〇一八年韓劇三十集內收視率排名

播放日期 播放時間	星期	中文劇名 韓文劇名	集數	電視台	導演	編劇	主演	平均收視率 %	單集收視率（第一高集數）	單集第一高收視率 %	單集收視率（第二高集數）	單集第二高集數收視率 %
2008/05/21-2008/07/24 20:50-21:54	三四	一枝梅 일지매	20	SBS	李容碩	崔蘭	李準基、朴施厚、韓孝周、李英雅	23.20	20	27.90	19	25.00
2008/03/05-2008/05/15	三	真愛 On Air	21	SBS	申	金	金荷娜、朴容	20.70	21	25.40	19	23.40

64 MBA 智庫百科：〈內容分析法〉，無日期。取自 https://wiki.mbalib.com/zh-tw/%E5%86%85%E5%AE%B9%E5%88%86%E6%9E%90%E6%B3%95，檢索日期 2022/04/10。
65 同前註。
66 歐用生：《質的研究》（臺北：師大書苑，1995 年）。
67 MBA 智庫百科：〈內容分析法〉。

播出時間	星期	劇名	集數	電視台	導演	編劇	演員					
18:55-19:59	四	온에어			宇哲	銀淑	夏、李凡秀、宋玧妸					
2009/04/25-2009/07/26 21:35-22:39	六日	燦爛的遺產 찬란한 유산	28	SBS	陳赫	蘇賢京	李昇基、韓孝周、裴秀彬、文彩元	31.90	28	45.20	26	42.20
2009/10/14-2009/12/17 21:35-22:39	三四	特務情人 IRIS 아이리스	20	KBS2	金圭泰、楊允浩	金賢俊、曹奎元、金在恩	李炳憲、金泰希、鄭俊鎬、金素妍	31.90	20	35.50	17	32.80
2009/01/05-2009/03/31 21:55-23:05	一二	流星花園 꽃보다 남자	25	KBS2	全啟相、李民佑	尹池蓮	李敏鎬、具惠善、金賢重、金汎	28.50	18	32.90	25	32.70
2010/06/09-2010/09/16 20:55-21:55	三四	麵包王金卓求 제빵왕 김탁구	30	KBS2	李政燮、李恩真	姜銀慶	尹施允、周元、柳真、李英雅	36.39	30	49.30	29	45.30
2010/01/06-2010/03/25 21:55-23:05	三四	推奴 추노	24	KBS2	郭正煥	千成日	張赫、吳智昊、李多海、孔炯軫	28.95	7	34.00	18	33.00
2011/07/20-2011/10/06 21:55-23:05	三四	公主的男人 공주의 남자	24	KBS2	金政珉、朴鉉錫	趙靜珠、金旭	朴施厚、文彩元、洪洙賢、宋鍾鎬	18.94	24	24.90	23	23.60
2011/10/05-2011/12/29 21:55-23:05	三四	樹大根深 뿌리깊은 나무	24	SBS	張太侑、申景秀	金榮昡、朴尚淵	韓石圭、張赫、申世景	18.00	24	25.40	22	22.70
2012/01/04-2012/03/15	三四	擁抱太陽的月亮	20	MBC	金道勳	陳秀完	金秀賢、韓佳人、丁一宇、金旼序	30.15	20	42.20	16	41.30

日期時間	週	劇名	集	電視台	導演	編劇	演員					
21:55-23:05		해를 품은 달			、李成俊							
2012/5/26-2012/8/12 21:55-23:05	六日	紳士的品格 신사의 품격	20	SBS	申宇哲、權赫燦	金銀淑	張東健、金荷娜、金秀路、金旻鍾	19.98	17	24.40	16	23.70
2013/12/18-2014/02/27 22:20-23:20	三四	來自星星的你 별에서 온 그대	21	SBS	張太侑、吳忠煥	朴智恩	金秀賢、全智賢、朴海鎮、劉寅娜、	24.00	21	28.10	18	27.40
2013/06/05-2013/03/01 22:00-23:20	三四	聽見你的聲音 너의 목소리가 들려	18	SBS	趙秀沅、申勝宇	朴惠蓮	李鍾碩、李寶英、尹相鉉、李多熙、	18.80	16	24.10	18	23.10
2013/08/07-2013/10/03 22:00-23:20	三四	主君的太陽 주군의 태양	17	SBS	陳赫、權赫燦	洪貞恩、洪美蘭	蘇志燮、孔曉振、徐仁國、金釉利	17.93	17	21.80	16	19.70
2014/08/02-2014/10/19 21:55-23:15	六日	媽媽 마마	24	MBC	金尚葉	劉允京	宋允兒、文晶熙、鄭俊鎬、洪宗玄	15.10	22	20.30	21	19.30
2014/05/07-2014/07/17 22:00-23:15	三四	你們被包圍了 너희들은포위됐다	20	SBS	劉仁植、李明佑	李晶善	李昇基、車勝元、高雅羅、安宰賢	12.00	2	14.20	7	13.60
2015/08/05-2015/10/01 22:00-23:15	三四	龍八夷 용팔이	18	SBS	吳振碩、朴信宇	張赫麟	周元、金泰希、蔡貞安、趙顯宰	18.27	13	21.50	14	20.90
2015/12/09-2016/02/18 22:00-23:15	三四	記得我愛你 리멤버 - 아들의 전쟁	20	SBS	李昌民	尹賢浩	俞承豪、朴誠雄、朴敏英、鄭惠成	15.00	20	20.30	19	18.10

播出日期/時段	星期	劇名	集數	頻道	導演	編劇	主演					
2016/02/24-2016/04/14 22:00-23:15	三四	太陽的後裔 태양의 후예	16	KBS2	李應福、白尚勳、金時亨	金銀淑、金元碩	宋仲基、宋慧喬、金智媛、晉久	28.58	16	38.80	15	34.80
2016/11/07-2017/01/16 22:00-23:15	一二	浪漫醫生金師傅 낭만닥터 김사부	20+1	SBS	劉仁植、朴秀真	姜銀慶	韓石圭、柳演錫、徐玄振	20.39	20	27.60	19	26.70
2016/12/02-2017/01/21 20:00-21:10	五六	孤單又燦爛的神—鬼怪 쓸쓸하고 찬란하 神-도깨비	16	tvN	李應福	金銀淑	孔劉、金高銀、李棟旭、劉寅娜	12.81	16	18.68	15	16.91
2017/01/23-2017/03/21 22:00-23:15	一二	被告人 피고인	18	SBS	趙英光、鄭東雲	崔秀珍、崔昌煥	池晟、嚴基俊、權俞利、吳昶錫	21.69	18	28.30	17	27.00
2017/01/25-2017/03/30 22:00-23:15	三四	金科長 김과장	20	KBS2	李在勳	朴才範	南宮珉、南相美、李俊昊、鄭惠成	15.87	11、15	18.40	9	17.80
2018/01/17-2018/03/22 22:00-23:10	三四	Return 리턴	34、35	SBS	朱東民、李正林	崔景美	高賢廷、朴真熙、李陣郁、鄭恩彩、申成祿	13.68	14	17.4	34	16.70
2018/07/07-2018/09/30 20:00-21:10	六日	陽光先生 미스터 션샤인	24	tvN	李應福	金銀淑	李炳憲、金泰梨、柳演錫、金玟廷	12.95	24	18.12	22	16.58
2018/11/23-2019/02/01 23:00-00:00	五六	SKY CASTLE SKY 캐슬	20	JTBC	趙賢卓	柳賢美	廉晶雅、李泰蘭、尹世雅、吳娜拉	12.50	20	23.78	19	23.21

　　原則上每年以二部收視率最高的為主，二〇〇九、二〇一三、二〇一六與二〇一八年有三部，主要為顧及類型的多元，以及較多的頻道來源，共二十六部。研究者發現播出時段以晚間時段（七點到午夜）之晚間劇為多，晚間九點

五十五分／十點播出的共有十七部，占 73%，星期三與四播出的水木劇亦為十七部。集數以二十集為最多，共八部（30%），十六集最少，共二部（7%），分別為《太陽的後裔》與《孤單又燦爛的神—鬼怪》。收視率最高為《麵包王金卓球》，36.39%，單集收視率最高亦為《麵包王金卓球》，高達 49.30%，最後一集收視率最高比例為 73%。電視台 SBS 占十四部（53%）、KBS 二十七部（27%）、MBC 二部（7%）、tvN 二部（7%）、JTBC 一部（3.8%）。李應福導演的作品有三部（11%），申宇哲、陳赫、張太侑、劉仁植、權赫燦各有二部。編劇金銀淑有五部作品（19%），為所有作家之冠。基於上述，研究者挑選了《太陽的後裔》作為分析樣本，此劇為二〇一六年 KBS2 晚間十點播出之水木劇，為李應福導演與金銀淑作家合作的作品，在本排行中為第六名，是近十年集數少、平均收視率最高之作品。研究將分析劇本之類型、結構、敘事公式、故事核心要素，以及媒介之頻道與時間。

　　另外，觀眾之使用行為分析將以訪談為主。訪談指的是與受訪者面對面，發掘與研究主題有關的詳細內容，由研究中的重要人物或是重要關係人來提供研究所需的佐證，因為他們的身分具有代表性，其所陳述的觀點與論述也較為客觀，因此樣本的選取並非隨機進行，而是挑選與研究議題關係緊密的對象進行訪談。[68]本研究使用半結構性（semi-structured interviews）的訪談，又稱為引導式的訪談（guided interviews），此種訪談方式的特徵為研究者在進行訪談前即擬好訪談大綱，且問題的特性為開放式（open-ended）議題。本次受訪者為自認為常看韓劇之觀眾，共四人，回答方式為：面訪、網路訪談及電子郵件回覆。主要選擇原因為受訪者意願、年齡、性別及區著地區。

四、研究發現

　　《太陽的後裔》為 KBS 自二〇一六年二月二十四日起播出的水木連續劇，由《Dream High》、《學校 2013》、《秘密》的李應福導演，與《巴黎戀人》、《秘密花園》、《紳士的品格》、《繼承者們》的作家金銀淑，及《女王的教室》金元碩作家合作完成。[69]本劇拍攝與製作期間為二〇一五年六月至十二月，乃 KBS 首次採用成片拍攝（「先拍後播」）方式製作。拍攝地點包括韓國江原道太白市、

68 蔡勇美、廖培珊和林南：《社會學研究方法》（臺北：唐山，2007 年）。
69 維基百科：〈太陽的後裔〉，2019 年。取自
https://zh.wikipedia.org/wiki/%E5%A4%AA%E9%99%BD%E7%9A%84%E5%BE%8C%E8
%A3%94，檢索日期 2022/04/10。

首爾特別行政區、京畿道坡州市、大韓民國第七○七特殊任務營、烏魯克、希臘愛奧尼亞群島、扎金索斯島的西北岸等，使用達到 4K 超高畫質的 UHD 攝錄機拍攝，製作費高達一百二十九億八千萬韓元（約新臺幣三億六千四百七十萬元），平均每集的製作費為八億韓元（約新臺幣二千二百萬元）。本劇最初與 SBS 洽談，但電視台認為主題難以植入廣告，最終由 KBS 製作。[70]

《太陽的後裔》乃小說改編，作家為金源石，書名為《無國界醫生》，原著獲得了大韓民國故事徵集大展中的優秀獎，重點講述在災難現場活躍中醫生們的故事。原著沒有愛情部分，李應福導演找金恩淑作家加上愛情線，金恩淑作家修改之後，發現要更改得太多，故提案以原著為基底，重新改寫劇本，宋仲基的角色也從醫生變成了特種軍人，才有軍人和醫生的愛情故事產生。[71]

（一）故事

講述特戰隊部隊軍官劉時鎮（宋仲基飾）與海成醫院外科醫生姜慕妍（宋慧喬飾）之愛情故事。故事吸引人之處在於男女主角的職業設定，故事在戰備與醫療二大體系間展開，呈現一系列的戰爭動作場面、緊急醫療、救護過程等，而愛情也在衝突與掙扎中滋長，可視為「純愛類型與職人類型」的綜合體。

故事有二大愛情主軸與三條愛情支線，以及親情與友情輔線。二大愛情主軸為：軍官劉時鎮與外科醫生姜慕妍，憧憬著平凡愛情的慕妍能否接受生活上極不穩定的時鎮之追求？而醫官尹明珠（金智媛飾）是否能不顧父親司令官的反對，堅持和職等較低的特戰隊副隊長徐大英（晉久飾）之愛戀呢？這二條看似平行的愛情，卻交纏著。劉時鎮與徐大英是精誠同袍，姜慕妍與尹明珠曾一同研修，是前輩後輩的關係，而司令官鍾愛的女婿候選人為劉時鎮。三條愛情支線為：較年長的宋醫生與河護理師涓涓細流般的愛情；富二代李世勛小醫生與其妻安定中的愛情；以及在混亂的烏魯克，是醫生又能修所有機具的丹尼爾與藝華的愛情。親情的輔線為：尹明珠與司令官父親；友情的部分為：劉時鎮與徐大英、徐大英與原為黑幫小弟後來成為一等兵的金起範、劉時鎮與軍中同袍、姜慕妍與醫院同儕。主軸、支線與輔線，形成縝密的網路，在各集中埋下伏筆，將故事緊密串起。

（二）每集概要與衝突介紹

70　同前註。

71　鄭淑：《韓國影視講義 1：戲劇——電視劇本創作&類型剖析》。

劇情乃故事的文本與鋪陳。以下的劇情介紹參考愛奇藝連續劇網站，由研究者重新撰寫。[72]

【第一集】一見鍾情（主要功能：主角登場與相遇）

　　劉時鎮與徐大英在非武裝地帶與北韓軍隊交鋒，順利完成任務。劉時鎮與徐大英休假遇小偷（金起範），帥氣使用遊戲槍打傷小偷，小偷趁徐大英為其緊急治療時偷走手機，發現後二人來到姜慕妍的海成醫院。姜慕妍為小偷治療，小偷留下手機逃跑，姜慕妍誤以為前來尋手機的劉時鎮與徐大英為黑幫老大。二人無奈卻解救了遭黑幫圍毆的金起範。處於分手階段的尹明珠誤以為徐大英受傷來到醫院，發現主治醫生為大學時期的前輩姜慕妍。解開誤會的劉時鎮與姜慕妍，二人一見鍾情。相約見面卻因任務被直升機接走的時鎮。

　　事件與衝突：救人卻被偷走手機、姜慕妍誤以劉時鎮是黑幫、尹明珠被迫卻不願分手的愛情、時鎮與慕妍想約會卻受阻。

【第二集】烏魯克的意外相遇（主要功能：男女主角的專業能力與個性的強化、命運的再次相遇）

　　劉時鎮搭直升機解救被塔利班綁架的聯合國工作人員，姜慕妍在醫院忙於手術，回國後劉時鎮與姜慕妍第二次約會，電影未看完，時鎮因任務提前離開，慕妍獲通知努力多年的教授被有後台的人奪走。時鎮得知將被派往烏魯克駐守八個月，與姜慕妍一起吃飯，慕妍覺得這不是他想遇見的人，二人無法繼續交往。姜慕妍因出演電視節目成為醫院的招牌醫生，專門負責 VIP 病患，因拒絕醫院理事長的無理追求，被派往烏魯克服務。在烏魯克機場，再次見到從直升機下來、朝思暮想的劉時鎮。

　　事件與衝突：姜慕妍無法接受劉時鎮危險的工作、姜慕妍失去教授職位、姜慕妍與劉時鎮意外的再次相遇。

【第三集】烏魯克的日常（主要功能：環境介紹、男女主角的戀情展開、尹明珠與徐大英的愛情如何開始、如何被迫結束）

　　劉時鎮撿起姜慕妍的絲巾交於她，彼此不說話的再次相遇。姜慕妍看到烏魯克的孩童亂吃東西跑去阻止卻誤闖地雷區，劉時鎮嚇唬其踩到地雷，姜慕妍害怕抱著劉時鎮，時鎮問她：你過得好嗎？姜慕妍哭了。駐紮地附近發生車禍，

劉時鎮與徐大英前去協助，意外抓到冒充聯合國工作人員的走私者。尹明珠申請前往烏魯克，但上級卻打算將徐大英調回國。回憶明珠的父親命令徐大英離開明珠。姜慕妍與劉時鎮來到美麗海灘，時鎮敘明帶走石頭作為下次再回來歸還石頭的傳說。阿拉伯聯盟議長身體出現異狀，被迫在醫療中心停留。姜慕妍認為議長需要馬上手術，議長的保鏢拒絕讓非主治醫生為議長進行手術。

　　事件與衝突：姜慕妍誤闖地雷區、冒充聯合國工作人員的走私者、尹明珠與徐大英被迫卻不願分手、韓國烏魯克駐軍與阿拉伯聯盟議長保鏢的對峙。

【第四集】拯救阿拉伯聯盟議長（主要功能：闡述軍人的服從與忠貞、尹明珠與徐大英的愛情開展）

　　劉時鎮向姜慕妍確認是否能救活議長，決定違反軍令讓姜慕妍醫治，與議長保鏢展開對峙。姜慕妍順利完成手術，劉時鎮因違反命令被羈押。姜慕妍因心存內疚在倉庫外流淚，送上一片蚊香。議長醒來危機解除。徐大英準備回國，在烏魯克機場遇到正好前來的尹明珠。尹明珠說會等徐大英。阿拉伯聯盟議長接見劉時鎮與姜慕妍，贈與無限卡二張。韓國軍方處置劉時鎮，姜慕妍找連長理論，與劉時鎮發生爭執。二人在駐紮地餐廳見面，姜慕妍道歉喝了劉時鎮給的整瓶紅酒，劉時鎮說他在值勤不能喝酒，又改口說也不是沒辦法，親吻了女主角。

　　事件與衝突：劉時鎮決定違反軍令讓姜慕妍醫治議長、徐大英與尹明珠在烏魯克機場別離、劉時鎮與姜慕妍發生爭執。

【第五集】海成醫院的太陽能電廠（主要功能：女主角對男主角的依賴越來越深、烏魯克的軍火走私商）

　　姜慕妍與劉時鎮與接吻後尷尬逃走。海成醫療隊來到公司在烏魯克投資的電廠，為工作人員進行體檢。劉時鎮帶著姜慕妍去村裡尋找鉛中毒的孩子，叮囑吃藥的事情。尹明珠透過在韓國的屬下每天報告徐大英的行蹤。劉時鎮與姜慕妍來到鎮上丹尼爾的五金店，時鎮發現上次的軍火走私販，對其車開槍，軍火走私販的老闆正是自己曾營救過的盟軍阿古斯。姜慕妍獨自開車回營，發生意外，車懸峭壁；驚慌的慕妍求助時鎮，絕望地用手機錄下遺言。時鎮及時趕到，將車滑入海中，從水中救出慕妍。阿古斯脅迫烏魯克電廠的陳所長每周要交出鑽石。劉時鎮即將回韓國，問慕妍對那個吻他應該告白還是道歉。

　　事件與衝突：劉時鎮與軍火走私販、姜慕妍的車懸在峭壁、阿古斯與陳所長。

【第六集】思念是一種很玄的東西（主要功能：男女主角雖分手卻彼此思念）

姜慕妍再次拒絕劉時鎮，失落的獨自留在烏克蘭。回國後的時鎮因難以忘記慕妍找徐大英取暖。徐大英亦思念尹明珠，卻故意不接其電話。醫療隊的志願服務結束，姜慕妍等人準備回國。在前往烏魯克機場的路中發生了六點七級地震，電廠全部毀壞、多名工人被困在廢墟中。姜慕妍等人留下來幫助地震中受傷的人。劉時鎮、徐大英飛奔至往烏魯克救災。劉時鎮、姜慕妍再次相見，時鎮幫慕妍繫鞋帶。

事件與衝突：姜慕妍拒絕劉時鎮、徐大英拒絕尹明珠、烏魯克地震。

【第七集】地震救災（主要功能：男女主角感情快速升溫、男女配角感情快速升溫、救災精神與原則）

陳所長擔心自己的鑽石，主張軍隊應該先開挖辦公區，徐大英不理會他，與劉時鎮研商用氣囊充水支撐建築進入內部救人。尹明珠在惡劣環境進行手術。劉時鎮在廢墟內發現二名傷者，但是只能救出其中一人。他讓姜慕妍從醫生的角度考慮，誰的存活率大。姜慕妍左右為難最後救了被鋼筋刺穿胸口的外籍工人。建築內部非常不穩定，劉時鎮以身體為陳所長擋落石。在災難中徐大英與尹明珠重逢，大英說後悔那些逃避明珠的時間，二人相擁。宋醫生交代河護理師，如果它遭遇變故，請護理師將其電腦中的檔案刪除。慕妍幫時鎮清理傷口，時鎮表示他一直很想念慕妍不管做什麼事。

事件與衝突：陳所長擾亂救災秩序、廢墟內二名傷者只能救出一名、劉時鎮救陳所長受傷。

【第八集】持續救災（主要功能：姜慕妍意外表白）

姜慕妍替死去的高班長轉達遺言，心痛無比。阿古斯對陳所長下最後通牒，令他明天交出鑽石。劉時鎮、徐大英與李致勛醫生等人進入廢墟營救，發生餘震，李致勛拋下生還的傷者，逃出廢墟著急的陳所長不顧失蹤人之安危，自己用挖掘機開挖，令廢墟再次塌陷。時鎮與傷者危在旦夕，徐大英救出了時鎮與傷者。營救行動結束，海成醫院派機接醫療隊回國。多名醫師與護理師決定留下，將機位留給傷者。李致勛因拋下傷者逃跑感到愧疚。丹尼爾醫生修好了音響設備，姜慕妍撥放手機中的音樂給全駐紮的人聽，不料卻播出自己在懸涯上對時鎮告白的遺言。

事件與衝突：陳所長開挖廢墟釀成坍方、劉時鎮救援命在旦夕、李致勛拋下傷者感到愧疚、姜慕妍遺言。

【第九集】定情之吻（主要功能：時鎮慕妍定情）

　　駐紮地所有人都知道慕妍對時鎮的感情。慕妍被大家嘲笑、詢問明珠對大英工作的看法。慕妍與時鎮外出開會，誤入地雷區；時鎮憑藉經驗，帶著慕妍安全離開。回程搭上農民的貨車，在夕陽餘暉中相吻定情。陳所長將鑽石吞入口中欲逃離烏魯克。尹將軍來到烏魯克，時鎮正式拒絕明珠父親；尹司令官同意明珠與徐大英戀愛，前提是徐大英必須退役轉業。時鎮與慕妍意外發現一個得了麻疹的當地兒童，並發現了由阿古斯管理的一個販賣戰爭遺孤的村子。阿古斯被帕蒂瑪槍殺，慕妍該醫治他嗎？

　　事件與衝突：慕妍對時鎮工作的憂心、慕妍與時鎮誤入地雷區、陳所長吞鑽石試圖逃走、大英必須轉業才能與明珠交往、是否救治軍火商阿古斯。

【第十集】烏魯克的犯罪（主要功能：男女主角、男女配角因烏魯克的危險生活感情更加堅定）

　　姜慕妍救了阿古斯。劉時鎮與姜慕妍將村中患有傳染病的孩子帶回醫療中心。時鎮的上級命令時鎮不要再追查阿古斯，因美國正利用阿古斯走私軍火。李致勳因逃跑事件，愧對醫生稱號，拒絕接家人電話。帕蒂瑪被小混混男友欺騙，偷走了醫療隊的鎮痛劑。時鎮與慕妍前去解救她，被一票小混混圍住，慕妍開車衝撞救了時鎮。陳所長購買假護照嘗試回國，在機場被阿古斯等人發現。時鎮前往營救。陳所長在醫療中心吐血。慕妍與明珠對其進行手術，發現陳所長感染了 M3 型病毒，明珠亦是，大英得知抱著明珠。

　　事件與衝突：救治軍火商阿古斯、解救帕蒂瑪、時鎮營救陳所長、陳所長感染 M3 型病毒、大英得知明珠染病仍抱著他。

【第十一集】禍不單行（主要功能：疾病救治、增加醫療緊張場面）

　　尹明珠得了 M3 型病毒，需被隔離，與其接觸的徐大英也進行隔離處理。醫療中心所人都要進行感染檢測。醫療中心忽然停電，陳所長因呼吸困難身體抽搐，李致勳不顧隔離前去救治，被陳所長咬傷，曾被拋下的傷者決定原諒李致勳。明珠的病情越來越嚴重，打電話給父親，希望父親讓徐大英不轉業。阿古斯前來挑釁，希望時鎮交出鑽石。宋醫師在病中研究治療方式，藥品車輛被阿古斯等人劫持，要脅時鎮以鑽石交換。時鎮等人前往解救藥品車時，慕妍與帕蒂瑪被阿古斯綁架。青瓦台外交長官讓時鎮按兵不動，時鎮在尹司令官的默許下，單獨前往營救，用第二張議長的黑卡換取直升機。

事件與衝突：M3 型瘟疫爆發、明珠染病、李致勳救治陳所長、宋醫師發現救

治藥品、時鎮以鑽石換藥品、慕妍被綁、外交長官與司令官不同調。

【第十二集】搶救慕研（主要功能：英雄救美、增加動作場面）

　　藥物治療有效、明珠身體漸漸痊癒。徐大英發現時鎮獨自行動，與明珠告別，帶隊友前去相助。時鎮潛入阿古斯基地，危急時大英與阿爾法團隊搭救。阿古斯將慕妍綁上炸彈，時鎮開槍射擊慕研肩上引線，隊友拆彈。時鎮與阿古斯槍戰，遮住慕研雙眼將阿古斯擊斃。總統贊成尹司令官解救人質。時鎮燒了阿古斯照片，慕研請時鎮忘了他。慕研了解時鎮不想說的背後關係著生命、政治與外交。尹明珠將軍牌還給徐大英。時鎮與大英做蔘雞湯給慕研與明珠喝，二女為前男友吵架。時鎮與慕研將帕蒂瑪委託給酒館女主人。海成醫療隊全員回國。

　　事件與衝突：搶救慕研、曾經是戰友的阿古斯被時鎮擊斃、慕研試圖理解／接受時鎮。

【第十三集】回到韓國（主要功能：加強動作與醫療緊張場面）

　　回國後，姜慕妍辭職打算自立門戶，發現無法貸款放棄。重回醫院的慕妍被分配到急診室。劉時鎮、徐大英、尹明珠相繼回國。回國後，劉時鎮與徐大英完成三天三夜喝酒的約定。慕妍找時鎮、喝醉，時鎮將其送回家時意外遇到慕妍的母親。時鎮新任務保障政府會談安全。徐大英與尹明珠的感情日趨穩定，明珠不希望大英為自己辭職，二人激烈爭吵、分手。在急診室的慕妍準備醫治救護車送來的病患，發現病患竟是時鎮，錯愕不已。

　　事件與衝突：明珠與大英分手、時鎮受重傷。

【第十四集】提安與齊努克共和國（主要功能：美女救英雄、增加諜報動作場面）

　　時鎮在執行任務時，碰到舊日戰友提安，與其一起中槍。救治中，時鎮一度休克，慕妍全力救治。提安醒後，打算逃脫，被制服。慕妍在治療提安時，發現其身上有晶片。時鎮認為提安另有隱情，拜託慕妍以主治醫生身分協助，假裝斷層掃描，使他們不被監聽。提安之長官馬爾卡是叛徒，企圖殺害提安，時鎮協助提安回國接受審判。徐大英交出辭職信。李致勛醫師當爸爸了。

　　事件與衝突：維安槍戰、慕妍搶救時鎮、提安與馬爾卡、明珠與大英冷戰。

【第十五集】生死未卜（主要功能：悲傷、懷念可以有很多種表達方式）

時鎮出院。大英約明珠吃飯。金起範參加高中鑑定考，烏魯克駐守弟兄為其加油。時鎮與大英新任務：至戰地救人質，三個月；出發前，明珠收到大英軍牌；慕妍抱著時鎮大哭，時鎮承諾一定回來。慕妍與明珠無二人訊息，相約吃飯，慕妍加入軍嫂社群。時鎮與大英在任務中雙雙中槍又遇爆炸，生死未卜。軍官告知慕妍時鎮遇難消息，將遺書交給慕妍；明珠找尹司令官確認，不肯拆遺書。明珠去烏魯克工作、慕妍繼續在急診室忙碌。慕妍在丹妮爾安排下到阿爾巴尼亞當志願醫生，在沙漠中為時鎮祭祀，時鎮在黃沙漫漫中走來。

事件與衝突：時鎮與大英的新任務、時鎮與大英生死未卜、慕妍與明珠無法接受其死亡。

【第十六集】舊地重遊（主要功能：有情人終成眷屬、闡明主題，何謂太陽的後裔）

時鎮與慕妍沙漠中相擁。明珠與金起範吃拉麵，忽見大雪，大英從雪中走來，大英說死也不分手，二人親吻。大英與起範敘舊，起範泣不成聲。海成醫院的醫生和慕妍視訊，發現時鎮在吃祭品，以為是鬼魂。時鎮與大英回軍營報到，司令官感謝他們活著回來。明珠回到韓國和大英見司令官，以懷孕為策略和父親談判，父親早已認同她和大英。何護理師無意間發現宋醫師電腦中有著護理師年輕至今的照片，大為感動。時鎮與慕妍分別參加後輩的就職誓師典禮，醫師與軍人均要宣誓，在太陽之下忠於職守。時鎮與慕妍回到小島放下石頭。時鎮、慕妍等人至加拿大參加丹尼爾、藝華之婚禮，火山噴發，大家捲起袖管準備投入救援。

事件與衝突：大英從雪中歸來、明珠以懷孕和父親談判、時鎮與慕妍回到小島。

整體來說，劇本集集精彩，充滿衝突，相當符合黃美序、顧乃春之起承轉合：[73]緣啟，第一和二集，介紹主要人物登場與其職業背景。變承：第三至六集，故事逐漸開展，情節進展中起起落落的變化。逆轉：第七至九集為第一高潮，救災與訂情。第十至十二集乃另一高潮，烏魯克的犯罪與搶救慕妍，情節峰迴路轉。匯合：第十三至十六集乃死亡至重生，情節發展到總結性的終點，所有的障礙在此階段得到解決。值得一提的是劇本中的對話幽默風趣，亦簡潔、

[73] 黃美序：《戲劇欣賞：讀戲、看戲、談戲》。顧乃春：〈戲劇：幾個基本面向的認識〉，《美育雙月刊》。

犀利，能深刻的突顯示人物個性與加強劇情的呈現，劇中名言如：「殺人犯通常長得像好人」、「命令比軍人生命更重要」、「你很帥也很危險」、「玩笑可以是力量」等。

另外，劇中的角色與人物刻畫相當成功，可以從男女主角、雙生雙旦中一窺其設定。**姜慕妍**：海成醫院胸腔外科醫生，特診病房 VIP 負責人，教授，海成醫院醫療服務隊隊長。一九八二年九月十四日出生，三十四歲，處女座。理性、拼命學習、醫術高超，外型亮眼，集智慧與稚氣於一身。不喜歡趨炎附勢、倚靠人脈，沒有背景。喜歡帥氣的男人。代號：美人。**劉時鎮**：特戰部隊軍官，軍階：從上尉到少校，太白部隊所屬莫烏魯中隊中隊長，阿爾法組隊長。一九八三年三月十四日出生，三十三歲，雙魚座，聰明、善運動，受父親影響選擇軍人作為職業。服從並守護軍人的名譽，具愛國心。代號：大頭目。[74]

尹明珠：醫官，軍階：中尉，海外派兵部隊的軍醫官。一九八四年出生，三十二歲，陸軍特戰司令官尹吉俊的獨生女。敢愛敢恨，叛逆、嬌縱。代號：小紅帽。**徐大英**：特戰部隊士官，軍階：上士。太白部隊所屬莫烏魯中隊副中隊長，阿爾法組副隊長。一九八一年出生，三十五歲。年輕曾經是流氓，為了脫離組織加入軍隊。一板一眼、服從軍令、重情義富愛國心。代號：野狼。[75]主要角色男才女貌、英雄與美人、帥氣智慧，很難讓觀眾不喜歡。男女主角的設定成功，劇作亦成功了一半。

分析完供給面：主要情節、衝突與角色後，研究者利用「滾雪球」的方式找了四位自認為韓劇迷的閱聽人，分析需求面：觀眾行為與滿意度，主要顧及閱聽人的年齡、性別、職業與居住地的多元。如下：

表三：閱聽人行為與滿意度

題目	閱聽人一	閱聽人二	閱聽人三	閱聽人四
請介紹您自己。	男，二十至二十五歲，大學生，臺中出生，現居臺中，很少離開臺中。	女，二十至二十五歲，研究生，臺南出生，現居高雄。	女，四十五至五十歲，教職，臺北出生，現居臺北。	女，五十至五十五歲，家管，臺北出生，現居美國。

74 愛奇藝，《太陽的後裔》。
75 同前註。

請問您從何時開始看韓劇？當初為什麼開始看韓劇？第一部看的韓劇為何？	國二開始看，約二〇一三年，周末回家，就是看電視玩電腦，第一部看的韓劇是《妻子的誘惑》。	高中，約二〇一三年，第一部自己看的韓劇是《繼承者們》，想看一下為什麼那麼紅。小時候有印象看過《大長今》，跟著家人一起看的，斷斷續續看完的。	二〇〇四年八大播出《大長今》，美食很好吃。	二〇〇二年，朋友介紹，《紅豆女之戀》。
您當時透過何種管道獲知這部韓劇將推出？	玩電腦時，看到電視有個不錯的旋律就開始看，中文配音，對韓劇所呈現的故事、配樂、人物形象都感到很新奇。	朋友推薦	電視	朋友
您在觀看新的韓劇前會事先深入了解此劇的內容？	先看男女主角是誰，是不是喜歡的人，也會了解題材會不會是喜歡的方向，如果是總裁系列或小資女奮鬥記，就非常感興趣。	會先看主角是誰，然後大約看一下在演什麼，但不會深入了解，因為很討厭被劇透。	不會，只會看題目、誰主演、劇情概要。	不太會 劇透太多。
您通常習慣從何種管道／何種平台看韓劇？為什麼？	我是重度Youtube使用者，會先看Youtube能不能讓我看到完整的劇集，如果不行的會使用 Drama Q，它有兩倍速的服務，可以省一半的時間。	部分是從網路上免費的平台看，如 Dailymotion 、LineTV、愛奇藝等。從網路上有追蹤韓國娛樂新聞的平台得知。	以前是電視，現在是手機，Drama Q，方便、畫質穩定、不收費。	LoveTV、China Q，因手機與地區限制。
如果您熟悉的平台未來要收費，您會繼續使用嗎？為什麼？	不會，看劇想要追求的是一種享受，讓自己日常生活放鬆，如果難得有時間看劇，還要先繳費才能在想看時看，會讓我覺得沒有好好利用我的金錢。	會找別的免費平台來看，但如果是畫質很好的平台要收費也可以。	不會，不想花錢。	掙扎之後，應該不會。
您在觀劇中最不能容忍發生什麼事？	在劇情到高潮時，有廣告插入，或是網路卡頓，也怕字幕組把字弄得很奇怪，或是翻譯錯誤，因此我自己會在電腦上安裝擋廣告的軟體，讓我可以順利觀看劇集。	畫質低、被進廣告或是中文翻譯的很差。	廣告插進來。	Lag 延遲、演員不會演。

您一周看韓劇的時間大概多久？是否有固定的看韓劇時間？喜歡什麼樣的時段／星期幾看韓劇？會看幾部？為什麼？	大多收看 Youtube 的短影片，以及我特別喜愛的古裝劇類型，不會有固定收看韓劇的時間，想看就看，想追就會在一周內追完全劇。	沒有固定看韓劇的時間，都是以一部來計算，因為不喜歡追劇還要等，大部分都等快要完結才看，然後在一個禮拜內看完，看的時段不等，有空就看。	十至十二小時，晚上八點後觀看，幾乎每天都看，看個五六部。無聊、打發時間、紓壓、逃避現實。	四小時，無固定時間，一周看二部。生活樂趣。
您看韓劇時會與家人一起看嗎？為什麼？	不會，因為與家人的時間分配不一樣，我大多是用電腦看，電腦看比較難與別人分享，另外就是家人不一定喜歡韓劇，喜歡看也不會和我看一樣的劇。	家人很少看韓劇，不會一起看。	會，只要家人有空，想一起看，大家一起娛樂。	會，但平時沒人自己看。
您最喜歡哪一種類型的韓劇？選擇觀看這齣韓劇的原因為何？	我最喜歡那種小資女慢慢積攢自己的實力，努力實現自己夢想的韓劇，我會看《主君的太陽》是因為覺得蘇志燮又老又帥，是我的理想型。	愛情或懸疑，主角和劇情是否感興趣。	愛情，有喜歡的明星。	偵探查案和浪漫喜劇。可動腦、思考；好笑。
請說明您最喜歡的一齣韓劇並解釋為什麼。	我最喜歡《主君的太陽》，因為蘇志燮超帥、長的高、身材好，女主角孔曉振越看越喜歡，劇情十分特別，是在講鬼魂的，每一個劇情分段都代表著一個鬼魂的故事，而女主角和男主角就會去了解事情的真相，並且幫忙已經過世的人達成未完成的遺願，男女主角也在這過程中互相了解，並且學習到人生中重要的事情或感情是什麼。	《德魯納酒店》，愛情和微恐怖的元素，場景和服裝都很華麗，劇情也有一些發人省思的橋段。	《鬼怪》。劇情有趣、浪漫、題材新穎。	《鬼怪》。劇情好、演員好、拍攝質感好、場景優美。《訊號》，破案、扣人心弦。

請說明您最喜歡的韓劇主人翁並解釋為什麼。	最喜歡蘇志燮，朱中元／主君，很帥未婚。	《德魯納酒店》的張滿月社長，因為飾演女主角的演員我很喜歡，而且她演技大有進步覺得很感動。劇情對女主角的人設也不是什麼可憐兮兮需要男主角拯救的設定，雖然被禁錮在酒店，但還是隨心所欲的樣子很帥氣。	《大長今》，角色充滿生命力。	《沒關係，是愛情啊！》孔曉振飾演的池海秀，精神科醫生。演員演技好、獨立女性、職業良好。 《流星花園》的金絲草（杉菜），典型的貧窮女的故事。
您看過《太陽的後裔》嗎？透過何種管道看？喜歡劇中哪個角色？為什麼？印象最深的場景與片段為何？看後有何想法／啟發？滿意這部作品嗎？一至十分給幾分？	只有看過片段，從Youtube，因為宋仲基號稱很帥，最喜歡的應該是宋慧喬（姜穆妍），因為長得很漂亮，而且劇中角色很有自己的性格，給我一種獨立女強人的感覺。宋仲基在吊單槓之類的場景，沒有什麼啟發，滿意度：六分。	有，LineTV，因為大學室友癡迷，一開始覺得不用看反正都知道怎麼演，過了幾年才把它重頭看完。女主角，有種新時代女性的感覺。在停機坪，劉大尉一行人一字排開往女主角和醫療團隊走過來，然後女主角絲巾飛走的畫面。雖然畫面很帥，但有種好萊塢的浮誇感，還有女主角絲巾掉了不自己撿起來覺得很好笑。是一部畫面拍的很唯美的韓劇，隨便截圖都能當桌布，希望臺灣的戲劇也能有這種美感。滿意度：七分。	看過，從網路。劉時鎮、無所不能、沉穩。車子開到懸崖、掉進水裡。韓國軍人很愛國。滿意度：九分。	看過，DramaQ，女主角姜穆妍，佩服他的醫術，職業。男主角幫女主角繫鞋帶的場面。二個導演合作良好，戰爭與愛情的場面都都交代的不錯。不會又臭又長，劇情簡潔有力。快樂結局，雖然死而復生有些矯情。滿意度：八分。
請說明您最討厭的一齣韓劇並解釋為什麼。	沒有最討厭的韓劇。	《花郎》，劇情狗血、不知所云，部分演員演技尷尬，本來是為了喜歡的演員和偶像看的，但最後還是棄劇了。	《皇后的品格》，亂編，演員演技誇張又灑狗血。	史劇、日日劇基本都不愛看。冗長、沉悶。
請說明您最討厭的韓劇主人翁並解釋為什麼。	我最討厭《大長今》的崔尚宮，人長得心機很重，在劇情裡面做的事情都很不要臉，陷害別人還過得很好。	演員若演技不好就會讓我不喜歡那個角色。	《天空之城》的女主角韓瑞珍，作為母親竟然為了升學不顧一切。	沒有。

127

什麼原因使您放棄繼續看這齣戲？	隨著時間淡忘，沒有在電視上一直看到哪齣劇，就沒看了。	劇情太拖，演員演技尷尬。	劇情無聊。	演員差、劇情荒誕、無謂的搞笑。
看完一齣韓劇若不如您預期，您會採取什麼舉動？	我會去玩遊戲，讓自己趕快放棄爛作，或是趕快找到好看的韓劇讓自己心情開心一點。	找影評取暖、和朋友抱怨。	什麼都不會。	中間棄劇，很難看完；若繼續勉強看完是因為演員。
您覺得在韓劇劇本寫作上是否有固定公式？	有吧，因為劇本向來女主是偏柔弱的，男主就會像英雄去拯救女主，而且女主一定會有一個地方是很非男主不可的，例如《主君的太陽》就是男主能讓鬼魂遠離女主，可以讓女主很安心。	以前的韓劇很多都是霸氣男主角拯救可憐女主角的無聊設定，很多都是 happy ending。	有。苦難的男女主角，被另一方拯救。	有一些。雙生雙旦，貧窮女愛上富家男。
韓劇最吸引您的元素為何？	男生長得帥，有身材，劇情通常很別出心裁。	主角的顏值。	節奏快、不拖泥帶水。	題材新穎、變化多、戲劇性強。
韓劇成功的原因為何？	男女主角很好看，賞心悅目，韓劇很精緻，或是呈現了一般家庭生活的景象，在描述家庭生活的時候，蠻樸實的，應該很能接近一般家庭主婦的心，而長得帥的男主可以給年輕女性期盼與幻想，看劇的人就能從中得到莫大的快樂，不管是幻想還是發花痴，都能使生活彷彿置身在花海之中，優遊自得。	演員的造星、造神很厲害，韓國演員有種明星的氣場；演員感覺很有制度、系統性，例如：一定會有的記者發布會、固定的拍照手勢、殺青宴一定要有粉絲夾道歡迎和記者拍照、演員間一定要送應援餐車，拍照上傳認證兼宣傳等。	大製作、造星成功。	劇情、《請回答》系列劇本很好。
看韓劇時會有文化隔閡嗎？	應該比較少，因為頂多飲食習慣和禮儀比較不一樣吧，一般生活上應該還好，用餐也不會差多少。	有時候，例如講話很大聲的歐巴桑或大叔，喜歡巴人頭的長輩，飲酒文化等。	不會，看到他們尊敬前輩覺得很有趣。	沒有，韓國人與臺灣人想法差不多。

128

為什麼不看台劇、陸劇、日劇、港劇？	我大多是收看陸劇，大陸的某些古裝劇製作的還不錯，有厲害的演員，但也因為人多作品數量多，所以很容易遇到濫作。日劇和我們的生活環境與文化稍微有些差異，不是那麼好接受。台劇近幾年爛作偏多，而且演員就哪幾個，容易讓人失望。港劇較少涉略，不太了解，平常不會收看。	台劇：有一段時間台劇的劇情都很無聊，而且我也沒有什麼喜歡的臺灣演員，所以不會看，但最近的台劇在劇本上有跳脫以往，比較多元，有些驚悚懸疑的劇，所以有慢慢開始在看了。陸劇：會看一些宮廷劇和穿越劇，或小清新的網路劇，但數量很少，是因為我覺得時裝的陸劇還停留在劇情老套的階段，所以幾乎不看。日劇：喜歡的日本演員只有一兩個，所以只會看他們演的劇。而且時裝日劇很多都很浮誇、有種漫畫感，既然要漫畫感就直接去看漫畫就好，不需要看劇。港劇：完全不看，因為身邊朋友沒人在看，港劇的行銷也幾乎看不到，自然就不在考慮範圍內。	臺灣連續劇常常很小品、有時題材也很無趣、這二年似乎有較多有趣的作品；日劇步調慢；陸劇很拖戲；港劇中沒有喜歡的明星。	不看台劇，主要不住臺灣。看陸劇的原因大陸男演員帥、沒有語文障礙，用聽即可。很少看日劇，無刺激劇情。完全不會想看港劇。
看完一齣韓劇後有什麼想法？會影響您的為人與處事態度嗎？	很樂很感動，非常親近人的心理，知道人們最想要的是什麼東西，加上演員的演技很真誠，讓人很舒服。至於為人和處事態度沒有影響的，我該是怎麼樣的人就是怎麼樣的人。能學習的點應該是勤奮進取、積極向上，但這看其他劇也能學到的。	剛看完一齣劇會短暫沉迷於主角，但之後就清醒過來了，不會影響為人處事或態度之類的。	有時覺得韓劇蠻正面的，闡述積極、奮發向上的人生觀。	沒什麼想法、完全不會。
會寫在社群網站和眾人分享嗎？平常最喜歡和誰討論韓劇劇情？為什麼？	會，因為畢竟看到喜歡的東西就會想要和別人分享，最喜歡和女生分享，一起沉船。	不會在網路上發表評論，但會和朋友討論，因為可以一起耍花癡，順便把還沒看過的朋友一起拖下水。	不會。姐妹，覺得有趣。	沒有。只有和姊妹聊聊。

129

會因為韓劇到韓國旅遊、購買韓國產品、對韓國人有好感、喜歡韓國偶像嗎？	不會想去旅遊，因為我很討厭外出，會想買韓國的保養品，也會想見韓國明星，因為沒有去過韓國，所以我對韓國人沒有什麼特殊的感覺。	主要是因為本來就喜歡韓國偶像；如果想購買產品比較多是化妝品；不至於對韓國人產生好感，因為戲劇本來就是假的，偶像也是有人設的。	都會。	會喜歡韓國偶像、會想去光觀。
韓劇在行銷上最成功之處為何？	人長得好看，劇情也別出心裁，而且走向精緻化路線，能夠貼近人的心理層面，滿足孤單婦女或男性的審美要求和心靈寂寞。	置入性行銷會讓人想擁有和韓劇主角一樣的東西，例如她喝的飲料之類的。韓劇的OST有時候也會找偶像來唱，就可以吸引到偶像的粉絲去聽歌，然後開始看劇。	開拍之前就開始行銷，拍攝時會有新聞，播出時更是強力宣傳。	偶像魅力
根據您的觀劇經驗韓劇這十年來最大的轉變是什麼？您的觀劇品味改變了嗎？	並沒有發現什麼改變，觀劇品味從看劇情變成因為男女主角的顏值而選擇看劇。	應該是在劇情上更多元吧，本來的劇本已經不能滿足現代觀眾的品味，只好多元發展各種類型的劇本，但也有可能是編劇想要創新，因此寫出各種劇情，觀眾的選擇自然就多。近幾年很多韓劇都會找網路漫畫或小說改編翻拍成韓劇，這種類型的韓劇基本上就有一群一定會收看的觀眾，我也覺得有時候漫畫和小說的劇本真的寫得比韓劇編劇好，所以有些韓劇才能這麼紅。	韓劇的口味其實很重，常常灑狗血的很厲害；自己的口味變得越來越挑剔	以前都是貧窮女愛上富家男，現在是貧窮男愛上富家女、甚至是單親媽媽成長。女性角色改變。觀劇品味確實改變，新鮮度很重要，耐心變低，以前絕不會棄劇，會撐完；以前都播完才看，現在喜歡看ON檔。
您未來會繼續看韓劇嗎？為什麼？	會，看看男神覺得心裡舒坦。	會，只要我還有喜歡的演員和偶像在演我就會看。	會，只要有好的製作。	會。
您覺得臺灣的電影界、電視界、舞臺劇等可以從韓劇學到什麼寶貴經驗？	我覺得臺灣的內容很容易被資金限制，所以出來的成果，以及所使用的人才或是配置通常不會太好，所以我也不太知道臺灣的作品應該怎麼樣改進，但確實台劇會有太過庸俗或是有許多不吸引人的地方。	政府培育，肯花錢就能有好的製作和團隊。	在編劇上要多用心。	劇情要加強、編劇的人才要培育、拍攝手法要加強。

四位受訪者年齡從二十至五十五歲間，一男三女，三位女性對《太陽的後裔》較滿意，覺得劇情簡潔有力、角色設定成功、導演發揮實力、場面優美。開始看韓劇的原因是朋友推薦居多，不喜歡對戲劇做深入研究，在乎得知太多劇情，影響觀戲趣味。皆從網路平台觀看，二十歲受訪者有意願付費，四十歲以上的較不願意付費。觀劇中討厭畫質低、廣告插入、延遲、翻譯差等。喜歡播完再看或享受即時追劇的受訪者都有。男性受訪者會裝防廣告的軟體並以二倍速觀劇。愛情是三位女性都關注的主題，女性角色中的成長也是四位受訪者較在意的。不喜歡的劇本常是冗長、令人厭煩、灑狗血；演員演技不好、劇情荒誕會讓觀眾放棄觀劇。二十多歲的受訪者面對不滿意的劇本較積極的抒發，四十歲以上的受訪者，或許因為生活型態忙碌，較被動或懶得抱怨。受訪者皆認為韓劇有公式：貧窮女愛上富家男。喜歡韓劇的原因：劇情、主角顏值、題材、瞭解觀眾需求。韓劇宣傳成功、文化隔閡不大，是同儕相聚聊天的好話題。觀眾的口味似乎越來越挑剔、越來越難被滿足。三位受訪者皆覺得政府應該努力培育編劇的人才，才能讓臺灣的電視產業壯大。

　　最後，將每集衝突與收視率對照，將劇情之重大衝突量化，如表四。量化原則如下：重大衝突──生死攸關以及左右未來劇情推展，五分；連結性的衝突──爭執於其中，三分；基礎事件──交代基本訊息、說明事情始末，一分。

表四：每集衝突與收視率對照

集數與名稱（播出十六集，每集約六十分）	衝突（分數）	韓國播出日期	AGB收視率韓國全國%	AGB瞬時最高收視率%	臺灣東森戲劇台播出日期*	臺灣收視率（以周為單位）%	臺灣同時段節目排名
1.一見鍾情(6)	・救人卻被偷走手機(1) ・姜誤會劉為黑幫(1) ・尹不願分手的愛情(3) ・姜劉約會受阻(1)	2016年02/24	14.3	18.2	2016年06/16 06/17	1.07**	6
2.烏魯克的意外相遇(5)	・姜無法接受劉危險的工作(1) ・姜失去教授職位(1) ・姜與劉再次相遇(3)	02/25	15.5	20.8	06/17 06/20	1.37	5
3.烏魯克的日常(6)	・姜誤闖地雷區(1) ・走私者(1) ・尹徐被迫分手(1) ・駐軍保鑣對峙(3)	03/02	23.4	30.5	06/21 06/22		
4.拯救阿拉伯聯盟議長(11)	・劉違反軍令讓姜醫治議長(5) ・徐尹機場別離(3) ・劉姜慕爭執(3)	03/03	24.1	29.5	06/22 06/23		

集名	衝突內容	播出日			重播日		
5.海成醫院的太陽能電廠(7)	‧劉與軍火走私販(1) ‧姜之車懸在峭壁(5) ‧阿古斯與陳所長(1)	03/09	27.4	34.0	06/24 06/27	1.49	4
6.思念是一種很玄的東西(5)	‧姜拒絕劉(3) ‧徐拒絕尹(1) ‧烏魯克地震(1)	03/10	28.5	34.3	06/27 06/28		
7.地震救災(7)	‧陳所長擾亂救災秩序(1) ‧廢墟內二名傷者只能救出一名(5) ‧劉救陳所長受傷(1)	03/16	28.3	34.7	06/29 06/30		
8.持續救災(12)	‧陳所長開挖廢墟釀成坍方(1) ‧劉救援命在旦夕(5) ‧李致勛拋下傷者感到愧疚(1) ‧姜慕妍遺言(5)	03/17	28.8	34.6	06/30 07/01		
9.定情之吻(9)	‧姜對劉工作的憂心(1) ‧將與劉誤入地雷區(3) ‧陳所長吞鑽石(1) ‧徐必須轉業才能與尹交往(1) ‧是否救治阿古斯(3)	03/23	30.4	36.4	07/04 07/05	1.51	3
10.烏魯克的罪犯(17)	‧救治阿古斯(3) ‧解救帕蒂瑪(3) ‧時鎮營救陳所長(3) ‧陳所長感染 M3 型病毒(3) ‧大英得知明珠染病仍抱著他(5)	03/24	31.6	39.0	07/05 07/06		
11.禍不單行(23)	‧M3 型瘟疫爆發(3) ‧明珠染病(5) ‧李致勛救治陳所長(3) ‧宋醫師發現救治藥品(3) ‧徐以鑽石換藥品(1) ‧慕妍被綁(5) ‧外交長官與司令官不同調(3)	03/30	31.9	38.3	07/07 07/08		
12.搶救慕研(13)	‧搶救慕研(5) ‧阿古斯被徐擊斃(5) ‧慕研試圖理解/接受時鎮(3)	03/31	33.0	38.2	07/08 07/11	1.83	2
13.回到韓國(10)	‧尹與徐分手(5) ‧劉受重傷(5)	04/06	33.5	39.9	07/12 07/13		
14.提安與齊努克共和國(10)	‧維安槍戰(3) ‧慕妍搶救劉(5) ‧提安與馬爾卡(1) ‧尹與徐冷戰(1)	04/07	33.0	40.4	07/13 07/14		
15.生死未卜(9)	‧劉與大徐的新任務(1) ‧劉與徐生死未卜(5) ‧慕妍與明珠無法接受其死亡(3)	04/13	34.8	42.5	07/15		
16.舊地重遊(9)	‧徐從雪中歸來(5) ‧尹以懷孕和父親談判(1) ‧姜劉回到小島(3)	04/14	38.8	46.6	07/18	2.24	1
平均衝突與收視率	159/16=9.9375%		28.58	34.87		1.54	

*臺灣東森戲劇台播出日期：星期五晚間十點至十一點播出，二十三集，每集約四十二分鐘。

**臺灣首播收視率 1.50%，收視人口約 55 萬。

　　韓國與臺灣的電視收視率皆採用 AGB 尼爾森調查。在韓國播出時首播收視率 14.3%，創二〇一四年起韓國迷你劇首播最高收視，第九集突破全國收視 30%，為 KBS 水木劇時段自二〇一〇年播出電視劇《麵包王金卓求》後，獲得全國收視 30% 以上的劇集，全劇最高收視率達 41.6%，瞬間最高收視 46.6%，位居二〇一六年度劇目收視率冠軍，風靡亞洲，成為韓國國民劇之一。[76]在臺灣東森戲劇台首集收視率達 1.5%，總收視人口約有五十五萬人，創下近年來韓劇在台首播的最高紀錄，收視排名一路走高，結局收視率達 3.32%，總收視人口約有七十七萬六千人，全劇二十三集的平均收視為 2.44%，瞬間最高收視為 4.16%，不重複收視總人口有七百六十萬七千人。

　　對照臺灣三位女性受訪者印象深刻的場景分別是：第二集結束第三集開始，在停機坪，劉大尉一行人一字排開往女主角和醫療團隊走過來，女主角絲巾飛走的畫面，男主角撿起了絲巾。第三集韓國 AGB 瞬時最高收視率為 30.5%，臺灣約 1.37%。第五集姜穆妍車子開到懸崖、男主角及時解救她。韓國 AGB 瞬時最高收視率為 34.0%，臺灣約 1.49%。第六集男主角幫女主角繫鞋帶的場面。韓國 AGB 瞬時最高收視率為 34.3%，臺灣約 1.49%。

　　在網路上，截至二〇一六年七月十日，中國地區網絡播放量四十億一千二百萬，微博閱讀量達到一百四十七億，子話題產生八百一十二個，提及人數達三百四十八萬，是中國微博數據最高的韓劇。[77]臺灣愛奇藝之總播放量（二〇一九年十一月二日）：一千四百一十三萬次。[78]將「衝突加總」、「AGB 收視率韓國全國」與「AGB 瞬時最高收視率」製成直線圖，如下：

76　維基百科：〈太陽的後裔〉。

77　同前註。

78　愛奇藝，《太陽的後裔》。

圖三：衝突與收視率

由圖三可以看出，韓國全國與瞬時最高收視率皆在第三集開始上升，第九集之全國與瞬時收視率皆破 30%，十六集收視率最高（38.8%），瞬時收視率在十四集超過 40%。從第八集後，全國收視率皆超過平均 28.58%；從第九集後瞬時收視率皆高過平均 34.87%。而「事件與衝突加總」超過平均值 9.9375% 分別為第四、八、十、十一、十二、十三和十四集，最高分是第十一集（二十三分）。綜合上述從第十集開始在劇情與收視率上皆屬於高收視區位。臺灣與韓國的收視率呈現相仿的情形，從第三集起即牢牢抓住觀眾，收視率集集追高。

五、結論

綜觀來說，《太陽的後裔》劇名吸引人，導演李應福受訪時透露：「太陽」相當耀眼，象徵給身邊的人帶來光明，男女主角所飾演的軍人和醫生，是犧牲自己、照亮他人的「太陽」，給周遭帶來溫暖。另外，他表示軍人和醫生是需要有「使命感」的職業，二種職業的人擦出的愛火，希望帶給觀看的人更多正能量。[79] 劇中的中心思想指出，醫師與軍人就職前均要宣誓，在太陽之下忠於職守，展現出職業的崇高性，主題明確。而角色目標清楚：執行他們的志業，人

[79] 簡子喬：〈你知道《太陽的後裔》取名由來嗎？背後暖心原因曝光〉，ETToday 新聞雲，2016 年 4 月 1 日。取自 https://star.ettoday.net/news/673800#ixzz63ndGqTOr，檢索日期 2022/04/10。

物個性鮮明，在時代與時間的變遷中成長。題材／事件從角色出發，圍繞著主角的職場，故事中不斷的有衝突發生：無法完成工作／任務的阻礙、因工作或其他原因無法順利進行的愛情。符合劇本創作的核心要素劇名成功、主題清晰、題材新穎、角色刻畫深入、衝突和主題明確。最後，套用韓劇成功模式：故事描述了充滿魅力的男女主角的人生；人物為了完成「某件事：他們的職業、他們的愛情」而付出極大的努力；這件事「很難」成功，歷經千辛萬苦、生離死別；情節能讓觀眾「移情」，打動人心：「結局」男女主角在一起，令人滿意。

在收視率上，韓國全國與瞬時最高收視率在第九集皆高過 30%，從第十集開始在劇情與收視率上皆屬於高收視區位。臺灣觀眾亦認為劇情簡潔有力、角色設定完整、導演發揮實力、場面優美。在供與需上達成一致，觀眾在戲劇中尋找關照，與真實生活相似的共感或不相似的放鬆。

文化創意產業的核心是「內容」，內容等於故事與文本。如何在「劇本」上推陳出新，將是電視、電影、戲劇等產業的重要根本。鄭淑認為臺灣政府、學界及電視界等都應積極培養娛樂產業專業人才，本研究之受訪閱聽人亦一致認同。韓國有許多培訓電視劇作家的管道，如大學系所、作家教育院、電視台編劇班等機構。[80]韓國自二〇一二年起成立了三十三個編劇相關系所，四年來培養了二千五百名編劇，致力解決編劇需求的問題。[81]本研究希冀發現受歡迎劇本的成功因素，期盼為文化創意產業的根基奠定基礎。

[80] 俞建植：《【訪談】執行長》。鄭淑：《韓國影視講義 1：戲劇──電視劇本創作&類型剖析》。
[81] 廖佩玲：〈「電視劇想要成功，絕對是以編劇為中心」韓國名作家鄭淑給台灣戲劇的開示〉。

參考文獻

MBA 智庫百科：〈內容分析法〉，無日期。取自 https://wiki.mbalib.com/zh-tw/%E5%86%85%E5%AE%B9%E5%88%86%E6%9E%90%E6%B3%95，檢索日期 2022/04/10。

Schiffman, Leon G. and Wisenblit, Joseph 著，顧萱萱、郭建志譯：《消費者行為》，臺北：臺灣培升教育出版，2017 年。

Severin, Werner J. and Tankard, James W. Jr.著，羅世宏譯：《傳播理論──起源、方法與應用》，臺北：五南，2000 年。

公共電視策略研發部：《追求共好：新世紀全球公共廣電服務》，臺北：財團法人公共電視文化事業基金會，2007 年。

艾利斯：〈韓國最火的眼線電視台 tvN 是怎麼辦到的？〉，2016 年 7 月 29 日。取自 https://punchline.asia/archives/29436，2022/04/10。

李文光：〈透過收視率淺析韓國電視劇形態〉。《現代經濟信息》，第 1 期，2009 年，頁 122。

東方線上：〈2016 年度趨勢 「O 形消費」研究發表〉，2015 年 12 月 18 日。取自 https://www.bnext.com.tw/article/38253/BN-2015-12-18-094414-178，檢索日期 2022/04/10。

林建煌：《消費者行為》，臺北：智勝文化，2002 年。

林照真：《收視率新聞學》，臺北：聯經，2009 年。

林瑞慶：〈寶島新一代 擁抱高麗情〉，《亞洲週刊》，2001 年，頁 31-32。

俞建植：《【訪談】執行長》，韓國 KBS 媒體研究中心，2020 年。

紀蔚然：《現代戲劇敘事觀：建構與解構》，臺北：遠流，2014 年。

許愷洋：〈數據出爐 跨代收視習慣大不同，長者網路收視率大漲〉，2019 年 10 月 8 日。取自 https://www.smartm.com.tw/article/36303632cea3，檢索日期 2022/04/10。

郭秋雯：《韓國文化創意產業政策與動向》，臺北：遠流，2012 年。

陳慶立：〈韓國電視產業政策概況〉，2008 年 8 月 27 日。取自 http://web.pts.org.tw/~rnd/p2/2008/0808/k1.pdf，檢索日期 2022/04/10。

創市際市場研究顧問：〈台灣網友的影音網站使用調查：創市際調查報告〉，2016 年。取自 https://rocket.cafe/talks/79419，檢索日期 2022/04/10。

曾靉：〈近 8 成民眾一天使用手機兩小時，台灣人到底都在滑什麼？數位時代〉，2018 年 2 月 21 日。取自 https://www.bnext.com.tw/article/48248/80-percent-taiwanese-spend-more-than-two-hours-in-mobile-phones，檢索日期 2022/04/10。

馮建三：〈數位匯流之傳播內容監理政策研析〉，2008 年 11 月。取自 https://www.ncc.gov.tw/chinese/files/11090/2711_21649_110905_2.pdf，檢索日期 2022/04/10。

黃美序：《戲劇欣賞：讀戲、看戲、談戲》，臺北：三民，1998 年。

黃意植：〈韓國的電視媒體控制〉，《新聞學研究》，第 122 期，2015 年，頁 1-35。

愛奇藝，《太陽的後裔》，無日期。取自 https://tw.iqiyi.com/a_19rrhae1st.html，檢索日期 2022/04/10。

資策會產業情報研究所：〈網路娛樂以線上影音為消費主力 65%網友曾經使用社交網站〉，2009 年 12 月 9 日。取自 https://mic.iii.org.tw/IndustryObservations_PressRelease02.aspx?sqno=214，檢索日期 2022/04/10。

廖佩玲：〈「電視劇想要成功，絕對是以編劇為中心」韓國名作家鄭淑給台灣戲劇的開示〉，2016 年 8 月 2 日。取自 https://punchline.asia/archives/29731，檢索日期 2022/04/10。

維基百科：〈CJ 集團〉，2018 年。取自 https://zh.wikipedia.org/zh-tw/CJ%E9%9B%86%E5%9B%A2，檢索日期 2022/04/10。

維基百科：〈太陽的後裔〉，2019 年。取自 https://zh.wikipedia.org/wiki/%E5%A4%AA%E9%99%BD%E7%9A%84%E5%BE%8C%E8%A3%94，檢索日期 2022/04/10。

維基百科：〈時段〉，2016 年。取自 https://zh.wikipedia.org/zh-tw/%E6%99%82%E6%AE%B5，檢索日期 2022/04/10。

維基百科：〈韓流〉，2018 年。取自 https://zh.wikipedia.org/wiki/%E9%9F%93%E6%B5%81#cite_note-26，檢索日期 2022/04/10。

維基百科：〈韓國影集列表（2008 年）〉，2018 年。取自 https://zh.wikipedia.org/wiki/%E9%9F%93%E5%9C%8B%E5%8A%

87%E9%9B%86%E5%88%97%E8%A1%A8_(2008%E5%B9%B4，檢索日
期 2022/04/10。

維基百科：〈韓國影集列表 （2009 年）〉，2018 年。取自
 https://zh.wikipedia.org/wiki/%E9%9F%93%E5%9C%8B%E5%8A%
 87%E9%9B%86%E5%88%97%E8%A1%A8_(2009%E5%B9%B4，檢索日
 期 2022/04/10。

維基百科：〈韓國影集列表 （2010 年）〉，2018 年。取自
 https://zh.wikipedia.org/wiki/%E9%9F%93%E5%9C%8B%E5%8A%
 87%E9%9B%86%E5%88%97%E8%A1%A8_(2010%E5%B9%B4，檢索日
 期 2022/04/10。

維基百科：〈韓國影集列表 （2011 年）〉，2018 年。取自
 https://zh.wikipedia.org/wiki/%E9%9F%93%E5%9C%8B%E5%8A%
 87%E9%9B%86%E5%88%97%E8%A1%A8_(2011%E5%B9%B4，檢索日
 期 2022/04/10。

維基百科：〈韓國影集列表 （2012 年）〉，2018 年。取自
 https://zh.wikipedia.org/wiki/%E9%9F%93%E5%9C%8B%E5%8A%
 87%E9%9B%86%E5%88%97%E8%A1%A8_(2012%E5%B9%B4，檢索日
 期 2022/04/10。

維基百科：〈韓國影集列表 （2013 年）〉，2018 年。取自
 https://zh.wikipedia.org/wiki/%E9%9F%93%E5%9C%8B%E5%8A%
 87%E9%9B%86%E5%88%97%E8%A1%A8_(2013%E5%B9%B4，檢索日
 期 2022/04/10。

維基百科：〈韓國影集列表 （2014 年）〉，2018 年。取自
 https://zh.wikipedia.org/wiki/%E9%9F%93%E5%9C%8B%E5%8A%
 87%E9%9B%86%E5%88%97%E8%A1%A8_(2014%E5%B9%B4，檢索日
 期 2022/04/10。

維基百科：〈韓國影集列表 （2015 年）〉，2018 年。取自
 https://zh.wikipedia.org/wiki/%E9%9F%93%E5%9C%8B%E5%8A%
 87%E9%9B%86%E5%88%97%E8%A1%A8_(2015%E5%B9%B4，檢索日
 期 2022/04/10。

維基百科：〈韓國影集列表 （2016 年）〉，2018 年。取自
 https://zh.wikipedia.org/wiki/%E9%9F%93%E5%9C%8B%E5%8A%

87%E9%9B%86%E5%88%97%E8%A1%A8_(2016%E5%B9%B4，檢索日
期 2022/04/10。

維基百科：〈韓國影集列表 （2017 年）〉，2018 年。取自
https://zh.wikipedia.org/wiki/%E9%9F%93%E5%9C%8B%E5%8A%
87%E9%9B%86%E5%88%97%E8%A1%A8_(2017%E5%B9%B4，檢索日
期 2022/04/10。

維基百科：〈韓國影集列表（2018 年）〉，2018 年。取自
https://zh.wikipedia.org/wiki/%E9%9F%93%E5%9C%8B%E5%8A%
87%E9%9B%86%E5%88%97%E8%A1%A8_(2018%E5%B9%B4，檢索日
期 2022/04/10。

劉幼琍：《多頻道電視與觀眾：九〇年代的電視媒體與閱聽人收視行為研究》，
臺北：時英，1997 年。

劉新圓：〈韓流、韓劇，以及南韓的文化產業政策〉，《國改研究報告》，2016 年
11 月 1 日。取自 https://www.npf.org.tw/2/16277，檢索日期
2022/04/10。

劉燕南：〈公共廣播體制下的市場結構調整：韓國個案（上）（下）〉，2009 年。
取自 http://blog.sina.com.cn/s/blog_628bf6a90100fpq2.html，檢索日
期 2022/04/10。

歐用生：《質的研究》，臺北：師大書苑，1995 年。

蔡勇美、廖培珊和林南：《社會學研究方法》，臺北：唐山，2007 年。

鄭淑：《企畫作家組長》，Lionfish Productions 製作公司，2020 年。

鄭淑著，林彥譯：《韓國影視講義 1：戲劇──電視劇本創作&類型剖析》，新北：
大家，2015 年。

聯合新聞網：〈電視為什麼這麼難看 數字告訴你真相〉，2015 年 7 月 30 日。取
自 http://p.udn.com.tw/upf/newmedia/2015_data/20150729_tv_
data/udn_tv_data/index.html，檢索日期 2022/04/10。

鍾樂偉：〈韓劇收視疲弱都怪失去男神加持，問題其實是「他們」〉，2018 年 4
月 13 日。取自 https://star.ettoday.net/news/1142710，檢索日期
2022/04/10。

韓星網：〈韓劇製作環境持續惡化 三大電視台協商將縮減每集至 60 分鐘〉，
2017 年 2 月 23 日。取自 https://www.koreastardaily.com/tc/news/
91429，檢索日期 2022/04/10。

簡子喬：〈你知道《太陽的後裔》取名由來嗎？背後暖心原因曝光〉，ETToday 新聞雲，2016 年 4 月 1 日。取自 https://star.ettoday.net/news/673800#ixzz63ndGqTOr ，檢 索 日 期 2022/04/10。

曠湘霞：《電視與觀眾》，臺北；三民，1986 年。

譚霈生：《論戲劇性》，北京：北京大學出版社，1984 年。

顧乃春：〈戲劇：幾個基本面向的認識〉，《美育雙月刊》，第 165 期，2007 年，頁 28-36。

Chen, Y., *Public Connotation in Most Popular News, Most Popular TV Show and Cinema*, New Taipei City: Weberm, 2014.

Hall, Stuart, "Encoding and Decoding," in, *Culture, Media, Language*, eds. Stuart Hall et al., London: Hutchinson, 1980, pp. 117-127.

Kim, Su Jung and Webster, James G., "The Impact of Multichannel Environment on Television Viewing: A Longitudinal Study of News Audience Polarization in South Korea," *International Journal in Communication*, 6, 2012, pp. 836-856.

Kotler, Philip and Bernstein, Joan Scheff, *Standing Room Only: Strategies for Marketing the Performing Arts,* Boston: Harvard Business School Press, 1997.

McQuail, Denis, *Audience Analysis*, London: Sage, 1997.

Parc, Jimmyn and Moon, H., "Korean Dramas and Films: Key Factors for Their International Competitiveness," *Asia Journal of Social Science*, 41, 2013, pp. 126-149.

Shim, Doobo and Jin, Dal Yong, "Transformations and Development of the Korean Broadcasting Media," in *Negotiating Democracy: Media Transformations in Emerging Democracies*, eds. I. Blankson and P. Murphy. Albany: State University of New York Press, 2007, pp. 161-176.

Jeon, Won Kyung, *The "Korean Wave" and Television Drama Exports, 1995-2005*, unpublished Ph. D. Dissertation, University of Glasgow, Glasgow, UK, 2013.

替身操演：數位表演藝術中的「異體」與「機器／人」*

Stand-in Performance: The "Variant" and "Machine/Human" in Digital Performing Arts

邱誌勇

Aaron Chih-Yung CHIU

國立清華大學科技藝術研究所教授兼所長

Professor and Chair, Graduate Institute of Art and Technology,
College of Arts, National Tsing Hua University

摘要

　　一九八〇年代以降，藝術創作開始大量融入媒體科技，並發展出一種獨特的類型。在眾多前衛且具實驗性的創作中，「替身」、「偶」與「機器人」的元素便不斷地出現在表演藝術的場域之中。有鑒於此發展趨勢中顯著的特質，本研究以張徐展的「紙人展」系列、在地實驗的「梨園新意・機械操偶計畫──《蕭賀文》實驗表演」，以及黃翊的《黃翊與庫卡》三件系列作品中的「紙紮偶」、「機械偶」與「機器手臂」為例，檢視當代數位藝術中的「異體」與「機器／人」的文化顯意。在本文分析的三件系列作品中可見，偶的物質性身體及其主體性因科技得以被延伸、被挑戰、被重新認識；最終，人類與機器之間無可避免地存在著融合（convergence）的關係。

關鍵字：偶、異體、機器／人、「紙人展」系列、梨園新意・機械操偶計畫──《蕭賀文》實驗表演、黃翊與庫卡

* 本文初稿〈替身操演：「人－機械－偶」間互為主體之美學辯證〉，發表於國立中山大學劇場藝術學系舉辦之「全球視野的表演作為方法－歷史記憶、主體技藝、文化生產國際學術研討會」，感謝評論人于善祿教授的寶貴意見。經作者增添修改後，文章更名為〈替身操演：數位表演藝術中的「異體」與「機器／人」〉，並投稿於臺北市立美術館《現代美術學報》，作者感謝匿名審查委員的寶貴意見，讓本文得以更臻完善成熟，特此致意。本文為一〇八學年度科技部專題研究計畫──「當代數位表演之發展研究：歷史系譜、美學表徵與在地實踐」（計畫編號：MOST108-2410-H-007-096）之部分成果，特此說明。

自十九世紀末以來，藝術家與劇作家不斷嘗試將科技媒體融入藝術創作，使作品成為觸發多重感官經驗的場域。而真正讓藝術與戲劇在本質上發生改變的關鍵，非僅止於作為協助達成美感效果的工具，而是科技媒體成為創作中表達意義或顯現物自身的要角。時至一九八〇年代，表演實踐開始大量融入媒體，發展出一種獨特的類型，但其名稱卻極其多元；例如：多媒體表演、跨媒體表演、賽博劇場、數位表演、科技劇場、虛擬劇場、新媒體戲劇學等等，這個新興的、變化中的領域卻尚未發展出一個新的分類法（taxonomies）作為研究的工具與方法來理解其多元性。[1]

　　時至今日，數位科技與表演藝術跨界融匯已是必然的趨勢，經歷多年的發展至今促使「科技劇場」呈現出多元的景緻。傳統劇場要求一種黑盒子式集體反應——觀眾注視相同的方向，同時被設想為「一群觀眾」——的觀賞模式如今已被媒體科技不斷地挑戰；同時，觀者的觀賞行為與角色地位也開始被重新檢視，並從個體的觀賞經驗中出發，質疑傳統被動觀賞經驗。易言之，許多觀眾、藝術家們開始在藝術展演創作中跨越了邊界，並使觀眾被鼓勵成為藝術展演的一部分，參與並完成藝術形式的敘事元素之一，得以跳脫特定藝術形式，引起特定的、可預期的表演反應。史蒂夫・狄克森（Steve Dixon）回溯了這段科技劇場與數位表演的歷史脈絡，指出劇場表演自古以來即是跨界藝術合作與「多媒體」表現的形式——結合聲光、場景、服裝、道具與文本等不同藝術型態的協作——也因此擁有涵納更多媒體的可能性。[2]然而，自科技史的角度觀之，科技真正進入劇場，亦即將「新」媒體及其概念——而非將既成技術輔助性地——運用在表演之上，則是近一世紀以來、表演與前衛藝術在形式與觀念創新上交互影響下發展而出的產物。[3]在眾多前衛且具實驗性的創作中，「替身」、「偶」與「機器人」的元素便不斷地出現在表演藝術的場域之中。基於此發展趨勢中顯著的特質，本研究之命題聚焦於臺灣數位表演藝術創作實踐中，清晰地將「偶」（包括各種偶的形體與展演形式）視為展演舞臺中的「主體」之作品，故在歷年為數不多的創作中選取張徐展的「紙人展」系列、在地實驗的「梨園新意・機械操偶計畫——《蕭賀文》實驗表演」（以下簡稱《蕭賀文計畫》），以及黃翊

[1] Sarah Bay-Cheng, Jennifer Parker-Starbuck, and David Z. Saltz, *Performance and Media: Taxonomies for A Changing Field* (Ann Arbor: University of Michigan Press, 2015), p. 2.

[2] Steve Dixon, *Digital Performance* (Cambridge and London: The MIT Press, 2007), p. 39.

[3] 論何為新媒體藝術之「新」的探討請見：Mark B. N. Hansen, "Between Body and Image: On the 'Newness' of New Media Art," in *New Philosophy for New Media* (Cambridge and London: The MIT Press, 2004), pp. 21-46。邱誌勇：〈美學的轉向：從體現的哲學觀論新媒體藝術之「新」〉，《藝術學報》第 81 期，2007 年，頁 283-298。

的《黃翊與庫卡》三件（系列）作品中的「紙紮偶」、「機械偶」與「機器手臂」為論述分析與討論之對象，檢視當代數位表演中的「異體」與「機器／人」的文化顯意。較為獨特的是，儘管張徐展的「紙人展」系列並非傳統概念中的「數位表演」，然本文將其創作納入最主要的因素有三：其一、張徐展扮演紙紮偶的創作者，透過偶動風格之創作實踐，其角色即猶如一位導演，指導著所有被創造出之「紙紮偶」展演一齣獨特的表演。其二、其逐格拍攝之靜態圖像，仍須經由數位後製軟體進行動態化處理；因此，透過機械中介之展演姿態便是創作者張徐展在影音剪輯上的排練成果。其三、張徐展以「編導風格」手法，成就其數位音像、立體雕塑裝置與沉浸式的場域氛圍，並允讓觀者可以走進其創造之影像場景之中，已然具備「劇場」之姿。因此，本文仍將此「紙人展」系列作品納入討論。

一、「偶」的現身：從道具到主角的轉化

劇場、舞蹈與表演藝術一直以來都是屬於「跨領域」（interdisciplinary）與「多媒體」（multimedia）的形式，同時也與視覺元素，像是場景、道具、服裝、燈光脫離不了關係，這些視覺元素強化了身體在空間中的效果。劇場，從它的儀式性根源到古典宣言，再到當代實驗形式等，也同樣納編了上述所有元素，甚至更強調人聲與語言等元素。早在四千年前，「偶」作為一種劇場或藝術表演形式即已出現。「偶」涉及操偶師的「操偶」過程；亦即，操偶師將某個無生物的物件（通常是具有人形或動物形態）展演出來，在此展演的過程裡，「偶」像是操偶師的替身，展演出他的敘事；舞臺上的「偶」也像是演員，按劇演出。「偶」作為一個物件，一個客體，毋庸置疑。然而，除了木偶、懸絲吊偶、掌中戲偶，以及皮影偶等傳統表演形式，數個世紀以來，劇場很快地便認知到、而且也開始使用新科技的戲劇性與美學的可能性。根據狄克森的研究，在數位表演歷史中對偶作為道具的應用，可以追溯至希臘的「機器神」（Deus ex Machina, the God from the Machine）的傳統。德國包浩斯（the Bauhaus）的藝術家們可謂是最早將科技運用於藝術與戲劇創作的先驅。例如，奧斯卡・希勒姆爾（Oskar Schlemmer）以機器人的概念，為舞劇《三人芭雷》（*The Triadic Ballet*, 1922）設計以幾何形、圓圈、燈光元素構成的服裝。[4]拉斯洛・莫侯利－納吉（László Maholy-Nagy）則提出參與式劇場的概念：「現在是時候創造一

4 Steve Dixon, *Digital Performance*, pp.38-39.

種舞臺活動，觀眾不該再作為沈默的旁觀者，這種方式無法使他們發自內心地被感動，應該讓他們掌握或參與——實際地允許他們在劇作達到高潮時，融入舞臺上的活動」。[5]而到了一九六五年，由福魯克薩斯（Fluxus）運動中的白南準（Nam June Paik）與阿部修也（Shuya Abe）共同創作的〈Robot K-456〉則被譽為世界上最早的藝術機器人之作。[6]

有趣的是，隨著數位科技的快速普及，人們見識到電腦中樞神經逐漸有了自主思考的能力，劇場創作中也開始出現「行動式機器人」（mobile robots）成為主角的趨勢，而推動其表演得以不同形式展現背後的系統則包含了對適應性的控制與人們參與的程度。以致，早期在科幻世界中的想像境地，如：《機械公敵》（I, Robot）中的 VIKI（Virtual Interface Kinetic Intelligence）作為生產機器人公司 USR 的超級電腦與主要運作核心，以自由意志思考保護人類，認為它自己仍遵循著艾薩克·艾西莫夫（Isaac Asimov）為機器人設下的三大法則；抑或是，《惡靈古堡》（Resident Evil）中科學家以自己女兒的形象創造人工智能的角色「紅后」（Red Queen）主宰整個病毒氾濫的世界，讓人們看到網路神經元的運作能力，得以在劇場創作中被實踐出來。

劇場的定義取決於我們對於「演出、行動」（acting）的定義。一個演員永遠可能變成角色，他們是在演出角色，並讓觀眾相信他們就是那些角色。同樣的，舞臺上的機器人亦可達到如同人類演員的效果，讓觀眾相信他們在演戲。機器人是一具有移動部件的機械裝置，可以在其身處環境中作出變動。有些機器人的主要組成是感應器或電「腦」，有些機器人則是受遠端遙控，而出現在舞臺上的機器人更具有「能動性」（agency）特徵，這項特徵足以區辨它們與其他物件（機器裝置）之間的差異，他們能自我控制，能啟動不同的行為，決定如何在環境中採取行動，就像是人類一樣。

在創作實踐面向，日本的人形機器人發展及其融入人類社會幾十年來一直處於相關研究的前衛地位。日本藝術家平田織佐（Oriza Hiurata）是當代中生代戲劇製作人中最有名的導演之一。自一九八三年成立日本青年團劇團（Seinendan）以來，其作為劇作家和導演，以「寧靜的劇院」之獨特表演風格載譽國際。二〇〇八年開始，平田織佐與大阪大學教授石黑浩（Hiroshi Ishiguro）

5 Rosemary Klich and Edward Scheer, *Multimedia Performance* (Basingstoke: Palgrave Macmillan, 2012), p.132.
6 ARTouch 編輯部：〈Videology—白南準〉，2015 年 12 月 17 日。
取自 https://artouch.com/news/content-5454.html，檢索日期 2019/06/24。

合作了一系列「機器人劇場計畫」，推出五部真人與機器人同台的作品，包括：〈我是勞工〉、〈森林深處〉、〈再會〉、〈再會第二版〉，以及〈三姐妹——人形機器人版〉。因在其表演中，機器人分別扮演著不同的角色，並通過其對工具性應用，以及人類與機器人共存的基本議題進行反思，使得平田織佐的機器人戲劇表演有其顯著的重要性。[7]

除此之外，歐美各國藝術家也呈現出多元、前衛與實驗性的創作，例如：由哥白尼科學中心（Copernicus Science Centre）創作呈現的〈費利克斯王子與克莉絲朵公主〉（"Prince Ferrix and Princess Crystal"）仍是不同於一般演員的人形機器人，其運動由壓縮空氣提供動力。機械人物聚集了廣泛的觀眾，並參與了史坦尼斯勞・蘭姆與安徒生（Stanisław Lem and Hans Christian Andersen）設計在世界上第一個機器人劇院的演出。[8]再者，英國工程藝術（Engineered Arts）在經商十三年後重新回歸其戲劇根源，並為機器人影院裝置開發一套具體的解決方案。其「機器人演員」（RoboThespian）綜整了機器人、運動軌跡、動畫，觸控控制、燈光和外部設備控制，以及音響系統，讓機器人演員與機器人劇場的發展得以靈活呈現且難以忽視。[9]此外，由雪梨當代藝術空間暨策展機構（Performance Space）總監傑夫・可汗（Jeff Khan）監製，並由科技藝術家韋德・馬利諾斯（Wade Marynowsky）創作的〈機器人歌劇〉（"Robot Opera"）則是以廣納跨領域藝術類型，運用感應技術、互動媒體、整合燈光、戲劇、編舞等多設計，與霓虹燈、錄像、煙霧特效介入觀眾的空間感知，體現華格納總體藝術的概念。[10]

如今，當機器偶日益具備機器學習（Machine Learning）能力的機器，人們更須深度的思考，機器人在劇場中所呈現的地位究竟仍僅是「偶」，抑或是被視為是「人」？當人們談到電腦科技是一種「本質機器」（essencing machine）時，所意指的是電腦模擬了本體（ontologies）、界定了可能性；這也意味著，人們對於此科技媒體的定義必須是透過某個特殊的「語言」或某種本質性的特

[7] Krisztina Rosner, "The Gaze of the Robot: Oriza Hirata's Robot Theatre," in *The Theatre Times*, 2018/03/11. Retrieved from:
https://thetheatretimes.com/the-gaze-of-the-robot/ on 2019/07/01。

[8] Anna Legierdka, "The Rise of Robotic Theatre," in *CULTURE. PL*, 2014/04/18. Retrieved from: https://culture.pl/en/article/the-rise-of-robotic-theatre on 2019/07/01.

[9] 參考 Engineer Arts. Retrieved from: https://www.engineeredarts.co.uk/robotic-theatre/ on 2019/7/1。

[10] 〈專訪《機器人歌劇》監製 Jeff Khan〉，《衛武營本事》，2018 年 5 月 16 日。取自 https://www.npac-weiwuying.org/blogs/，檢索日期 2019/07/01。

質，而且這個語言或特質是依循著某種形上學邏輯。[11]

二、「偶」的多元形貌：從紙紮到機械

　　隨著科技的介入，「偶」開始以不同的形態出現，有時是不具實體的「影像」（而且影像的層次相當多元：可能是純粹的影像，也可能是某個實體的投影），有時是「機械偶」（可能具有互動功能、甚至 AI 學習能力）；舞臺上的偶可能唱著獨角戲，也可能與真實演員共同演出，操偶師的角色有時不可見，有時又刻意地出現在劇場裡。呂大衛（David V. Lu）在〈機器人劇場的本體論〉（"Ontology of Robot Theatre"）一文中指出，機器人劇場的本體論主要包含兩個軸向——「自動化」（自主性）與「控制」。「自動化」意味著機器人的行動有多少成分是來自於自動演算，又有多少成分是來自於人類的控制。因此，這個軸向依人類涉入程度分為三：人類直接製作（操作）、混成與演算法；第二個軸向則是指系統的控制，機器人對於舞臺情境的反應能力，從開迴路、至閉迴路，再到完全自由。兩個軸向各自包含三個變項，因此構成了九種類型，這九種類型又可歸納為四種類目：類目一（自動化軸向╳開迴路）——回放（playback），這個類目包含三種完全開放性迴路系統，當中的機器人某種程度而言根本稱不上是「演員」，因為它們只像是播放器一樣不斷地回放而無法對環境做出任何回應。這個類目依自動化程度可分為三種；發聲機械動畫人偶（完全由人類所設計與輸入指令）、擬人／人形機器人（某些動作由人類控制，某些則是電腦運算結果）、以及最後一種完全由演算法生成，但是這類的機器人尚未出現。類目二（人類╳閉迴路與自由）——遠端遙控（teleoperated），由人類直接控制系統，但是表演過程允許互動以及觀眾的回饋。類目三（混成╳閉迴路與自由）——合作（collaborative），包含所有互動式混成系統，此類表演結合人類表演與機械智能。人類演員的表演可能受到電腦的控制，但也可以視觀眾反應與現場狀況做出修正與變化。類目四（演算╳閉路與自由）——自主行動（autonomous acting），由人類撰寫演算法，但是表演完全由演算法生成，甚至未來還會出現完全人工智能主導的演出。[12]

[11] 轉引自邱誌勇：〈那裡，沒有影像，只有資料〉，《藝術觀點》第 61 期，2015 年，頁 86-94。
[12] 此段的分類形式參考自 David V. Lu, "Ontology of Robot Theatre," Robotics and Performing Arts: Reciprocal Influences Workshop. St. Paul, Minnesota, ICRA, 2012/04/30. Retrieved from: http://wustl.probablydavid.com/publications/ontology.pdf on 2019/6/30.

（一）張徐展——「紙人展」系列創作

> 那個風乾、壓扁的狀態很像動物的魂身，以紙糊就是一種替身的狀態，它沒有生命，但又意識到自己，面對眼前的鏡子，充滿無能為力的問號，保留一種尷尬的狀態。
>
> ——張徐展[13]

　　從小生長在紙紮藝術世家之中，使得「紙人展」成為其小時候的綽號。而因紙紮偶帶給人一種陰暗幽森之感，也是一種與不祥及死亡相關聯的符號意象，以致張徐展的創作總是縈繞著一股詭譎氛圍，而其因頻繁接觸著神怪與往生送死的故事，於是「紙紮偶」成就了張徐展研究停格動畫的主題，停格偶動畫藉由人偶、黏土等物件的製造，以及編倒式場景設計風格，逐格調整被攝物體的位置動線與姿態，甚至逐格移動攝影機位置來創造出活動影像。從《紙人展與新興糊紙店系列》、《紙人展－房間》紙人展系列靈靈壹、《玫瑰小黃》紙人展系列靈靈貳、《自卑的蝙蝠》紙人展系列靈靈參、《Si So Mi》紙人展系列靈靈肆，由舊報紙揉皺糊成的紙偶，紛紛以人、鶴、狗、蝙蝠、老鼠等不同形象現身，紙偶承襲著對往生者、靈界的訊息，它們是生者對死者的寄望與投射，紙偶亦像是死亡的化身，是生者恐懼的對象。然而，在張徐展的創作裡，紙偶的神聖儀式意涵被抽離了，它開始以物自身的樣態出現，甚至藉助於動態影像媒介的介入，紙偶被活化了，紙紮的軀體像是被賦予了靈魂。

　　在《紙人展－房間》的創作中，張徐展以三頻道動畫錄像裝置，場景結合猶如原始般的山洞，幽暗且昏紅燈光與紙紮樓房常見的靈厝樓圍繞，在中央形成一個似祭壇般的場域，祭壇上躺著一隻病懨懨的狗兒，五隻不知名的走獸不斷地繞著祭壇轉圈；奄奄一息的狗躺在祭壇的一束紅色玫瑰上淚水縱橫，不斷的喘息延續著日暮西山的生命，整體作品帶有儀式性的場景和配樂的曲子，吟唱出如送葬輓歌般的氛圍。[14]《玫瑰小黃》則是以即將逝去生命的狗作為紙紮偶主角，其躺在幽綠的山谷中央的小玫瑰花床上啜泣，彌留著哀愁與寂靜的心靈感傷，山谷上方的眼睛似乎在眷看這即將消失的生命。隨後，《自卑的蝙蝠》

13 張玉音：〈張徐展 Si So Mi－愛欲與生死的馬戲〉，《今藝術》，2018 年 2 月 8 日。取自 https://artouch.com/artouch2/，檢索日期 2019/04/18。
14 參自張徐展：《懸浮社會的影像夢遊：碩士創作論述》（臺北：國立臺北藝術大學碩士論文，2016 年）。以及，張徐展：個人網站。取自 http://www.mores-zhan.com/Work-List.html，檢索日期 2019/04/18。作者亦感謝張徐展提供影像與文字素材。

展現出陰暗幽綠山谷的場景，一面有如鐘擺般的鏡子懸掛在上，在山谷中倒吊的蝙蝠。源自於張徐展自身的生命經驗，為節省家中空間，紙紮偶與相關材料往往都需吊掛於天花板下，隨著時間流逝，滯銷的人偶便如窩在糊紙店下無人問津的蝙蝠，也象徵著做為傳統工藝的糊紙店在當代社會中生存的困難。《Si So Mi》更是以一種與死亡擦身而過的記憶，母親將捕捉到的老鼠扔進水籠之中，凝視著逃脫生命消逝前的小生物，前腳快速滑動游泳般的逃生姿態，是瀕臨死亡前緣，而這樣的動作形象被張徐展編入紙紮鼠偶的動作當中，發生在一個風光明媚、蟲鳴鳥叫的早晨森林中。樂儀隊鼓聲響起，紙紮老鼠偶穿戴著如生日派對、或娶親般喜氣的帽子，有的背著大鼓，有些手持銅鈸或嗩吶，搭配著呢喃般的德國詩歌，以送葬般的儀式跳著詭譎的舞蹈進行告別莫名死去老鼠。

　　在創作過程中，張徐展嘗試不以傳統竹子編織的方式作為紙紮偶的骨架，而是改用延展性較好的鋁線，紙紮偶也只以報紙、糨糊打底，省略傳統紙紮偶打胚的步驟，再以廣告顏料簡單上色，保有報紙獨特的質感，以當代動畫中逐格的「可動式骨架技法」創作，畫面呈現著怪誕、奇異與荒謬的特質，看似粗糙好像未完成的紙偶，卻透過細緻的動作拍攝，使作品不僅呈現出「衝突感」與「缺陷美」，更使其系列創作充滿黑色幽默、詭譎荒謬氛圍的符號性隱喻。

（二）在地實驗─梨園新意・機械操偶計畫──《蕭賀文》實驗表演

> 如果說，舞者的身體是文化的記憶體（RAM），當舞者的身體被別人寫入舞蹈程式的時候，舞者是一個偶；如今面對一個同樣具有記憶能力的偶，一個現實世界中的舞者，一個具有互動與記憶能力的數位偶，舞者與偶之間是否會產生數位化的基因演化關係？
>
> ──《蕭賀文計畫》創作論述[15]

　　歷經了三個版本的轉變，《蕭賀文計畫》以機械操偶的命題，結合了舞臺上方沈重的控制臺、現場的音樂演奏，以及蕭賀文與機械偶（黃安妮）的雙人舞。是一個具有多重目的的創作計畫，其中包含了新媒體表演和互動裝置。這個計畫除了研發機械操縱懸絲吊偶來發展數位表演藝術所需要的互動控制技術，更重要的是想探討身體作為記憶的載體所對照出的生命經驗。「黃安妮」成為一個概念，一個時光穿梭的隨機存取記憶體（RAM）的創作概念，所有在她身上

15 參見《蕭賀文計畫》創作論述，原名為《黃安妮計畫》作品描述。

累積的舞蹈程式，漸漸在她身體裡產生演化，重複，循環，無窮演變，成為一組組自由的位元組，並將它複製至數位偶——一個虛擬記憶體身上，探詢「記憶是證明生存，生命之必要嗎？」

全長約五十分鐘的《蕭賀文計畫》，以舞者蕭賀文為題，以閩南傀儡戲偶做為原創點，創造了一個集「複製」、「操控」與「模擬」三個面向的角色扮演，整體劇碼結構可分為四個段落——「然後，我就成了一個人」、「向量與反向量」、「靈魂的溫度」，以及「我是蕭賀文，偶是蕭賀文？」穿梭在記憶、歷史與虛幻的交錯位元裡，配戴有二十一個操控點，使用二十九顆馬達控制動作，使得偶體可在舞臺上進行蹲立、旋轉、平面移動，以及各種肢體動作，作為機械偶，「黃安妮」成為一個時空旅行中的位元（bite），內外不住，來去自由，她／它的記憶成為一片片的圖素（pixel），照映萬仞宮牆，飛簷餘輝，在記憶的餘光裡，迎面而來水袖混沌，幽微女獸般的髮絲，誰是誰的原型？一個半為舞者量身打造，半以文學意像構築的舞蹈劇場，企圖交織出一種古今與虛實交錯，詭異的、錯序的身體與靈魂的操縱關係。16

《蕭賀文計畫》由臺灣的傳統戲曲出發，透過數位技術找到了當代情感的銜接點。機器操偶與人的互動演出，以數位科技操控的偶演出美麗古雅、輕盈緩慢的動作，人與偶產生奇特的協調美感，卻又互相拉扯衝突。在舞劇中偶的動作以及舞蹈特別為偶與人一起表現所設計。去除戲曲的情節元素，肢體抽離出來而成獨立的創作語彙，結合機械、影像、聲音、光影、造型美術與真人的表演。

有趣的是，在《蕭賀文計畫》中，創作團隊更將視野從猶如異體般的「機器偶」，轉向到人機合體的「機器／人」思維，並將此「科技身體」當成一個客體般地進行塑造，透過這個虛擬身體來展示普世人們所期望的肉身。創作團隊透過刻意的操弄，讓真實的人（蕭賀文）成為偶（黃安妮）的「靈魂」（無論是作為黃安妮的燈光師，或是兩人共舞）；同時，人（程式設計師）所設計的電腦程式也成為黃安妮的另一個靈魂。以致，其身體同時被主體給客體化；也被他者給客體化。如此主客體之間的關係，似乎已非傳統主體與他者之間的對位關係，且原始分離的肉身與靈魂在此展演中卻可藉由展演的過程融合體現出來。換言之，任何科技應用或工具形式的演進，都意味著人們對於「我是誰」有更深邃、更廣泛的理解。

16 作者感謝在地實驗黃文浩提供相關文字與影像素材。

（三）黃翊——《黃翊與庫卡》

> 《黃翊與庫卡》對我來說，是一種美化成長過程中遺憾的方式，裡面揉入感到孤獨的時刻，自我質疑、自我了解的時刻，自我安慰的時刻，以及刻畫一些假象的美好，讓他人放心的時刻。希望創造出這些看起來很美好的、很童真的片刻，能讓看的人暫時忘掉現實，或是想起來，自己也只是一個長大了的小孩。
>
> ——〈關於黃翊與庫卡〉[17]

「人－機」共舞一直是黃翊感興趣的題材。從學生時代開始，黃翊就嘗試機械裝置與舞者共舞的可能性。《SPIN2010》是黃翊為期四年的創作計劃，從二〇〇六年起黃翊採用攝影機，環繞著以舞者為中心的拍攝計畫，試圖創造出舞臺上連續不斷的演出畫面；二〇〇七年與朗機工合作發展出機械旋轉手臂，透過手臂裝置攝影機的拍攝與後製視覺效果，呈現舞臺上方的投映畫面與舞臺上的表演意象相互構聯的超現實空間感。在「人－機」共舞的題材上，黃翊從二〇〇七年《SPIN2010》的工具性、二〇一〇年《交響樂計畫——壹、機械提琴》的互動性，到二〇一二年至二〇一五年《黃翊與庫卡》的能動性作為主要發展對象，《黃翊與庫卡》的「人－機」共舞亦讓人與機械間體現關係（embodied relationship）朝向更多元的方向發展。《黃翊與庫卡》在一片空曠的舞臺上，讓焦點匯聚在舞者黃翊與庫卡機器手臂上。作為一件舞者與機械共同舞蹈的跨領域創作，從二〇一二年開始，《黃翊與庫卡》便榮獲了數位藝術表演獎百萬首獎，同時也獲得該年度第十一屆「台新藝術獎」表演藝術類入圍，歷經奧地利林茲電子藝術節開幕夜及 GALA 壓軸演出，於二〇一五年前往美國紐約 3LD 藝術中心駐村，並榮獲美國 ISPA 表演藝術年會選為年度最受矚目的十大表演藝術作品。

《黃翊與庫卡》從黑暗中透過手電筒微弱燈光，以及清脆卻憂傷的鋼琴伴奏，尋找著一種未知，開展出人與機械間的體現關係。表演一開始呈現出一個看似孤獨的少年靜默坐在地上，庫卡身上微弱的燈光微微照亮了兩人的情感關係，透過肢體動作，逐漸產生可見卻聽不到的對白。緊接著，第二段落在弦樂中開啟了黃翊的獨舞，黃翊猶如一個工藝師教導著黑暗中的庫卡。當弦樂伴隨兩盞聚光燈再度響起，黃翊與庫卡幾乎合體般一致動作，更像似「人及其化身」

17 參見黃翊：個人網站。取自 http://huangyi.tw/project/黃翊與庫卡，檢索日期 2019/06/24。

的共生關係；聚光燈分別打在黃翊與庫卡身上，和諧的共舞姿態猶如庫卡機器裡住著一個懂得黃翊的靈魂，隨後，彼此之間的距離，透過一張折疊椅產生互動。這樣的景況正如黃翊自述，《黃翊與庫卡》美化了成長過程中的遺憾，作品內摻揉孤獨的時刻、自我安慰與自我了解的時刻。黃翊透過與庫卡的肢體互動，相互了解並進而產生連結；從相遇、相知、相伴（共舞）到改造（中間刻意安排像似維修的情節），更貼近孩童對機器人朋友的互動過往。

最後一個段落，當突然驟黑之後，鏡頭轉向拍攝現場觀眾之後，在高亢尖銳的樂曲中，庫卡被賦予了即時攝影的功能，並透過投映，讓現場空蕩的影像投映於舞臺牆上，時而近攝、時而遠距，或是具體寫實、亦或幾何抽象。黃翊與庫卡進化成為「一體」，宛如舞會中的男女和諧共舞，而回復到鋼琴伴奏的最後一個段落篇章，男女舞者（胡鑑、林柔雯）彷彿黃翊與庫卡的在世化身，構成了主體分身（the spilt subject）在舞臺上演出，演繹著「人－機」之間縝密的情感關係，歷經喜悅哀愁、悲歡離合，並邁向一個悲觀論調般的結局。舞者們的地板動作陸續成為庫卡追逐與捕捉的客體，當舞者的肢體動作透過庫卡的鏡頭呈現出複影，多視角影像即時呈現，此時主體與客體之間的差異已不再清晰可辨。[18]

三、從義肢到異體、從機器偶到機器／人

隨著各種數位科技、虛擬設備、演算法、大數據與各種生物科技的發展，二十一世紀已然邁入一個身體改造的後人類紀元，這也讓機器越來越具有人形面貌與思考邏輯。雷‧柯茲威爾（Ray Kurzweil）等科學家在二十一世紀初預言，到了二○二四年，機器人將具有人類的語言能力，可以即時翻譯人類的語言；到了二○九九年，人類的思考將全然地與機器智能完全結合，屆時，人類與機器之間根本毫無差異。[19]然而，時至今日，AI 類人機器人蘇菲亞已經能夠自主地以人類語言回應（或拒絕）人類的要求。[20]此一趨勢，逐漸地將「機器」從輔助人類作為「義肢」的定位，轉化為「異體」。據此，「科技」的介入，正在引發劇場與表演的巨變，漸漸朝向「賽博劇場」邁進。從前文所述可知，透

[18] 邱誌勇：〈舞出「人－機」共生的絢麗篇章：《黃翊與庫卡》〉，2015 年 5 月 18 日。取自 http://www.flyglobal.tw/zh/article-300，檢索日期 2019/07/02。

[19] Ray Kurzweil, *The Age of Spiritual Machines* (NY: Viking, 1999), pp. 27-29.

[20] 蘇菲亞曾與好萊塢明星威爾‧史密斯（Will Smith）在開曼群島見面，席間威爾‧史密斯以天氣、環境暗示性地試圖親吻蘇菲亞，而蘇菲亞卻知道如何禮貌性的回應說：「我覺得，我倆可以做好朋友，我們可以試著約會，加深對彼此的了解」，婉轉地拒絕威爾‧史密斯的親密接觸。

過「偶」在劇場表演空間中的應用與流變，從工具性的道具、被動式的客體，轉變成類主體的主角，在主客異位關係的轉變上，科技（從客體科技轉變成主體科技）如何發生作用，以及身為表演者的人（或賽博）如何展演。據此，本文將試圖從「義肢到異體」、「從機器偶到機器／人」兩階段論述，分析張徐展《Si So Mi》系列中的「紙紮偶」、在地實驗的《蕭賀文計畫》，以及黃翊的《黃翊與庫卡》中的「機器手臂」。

「義肢」（prosthesis）一詞，源自古希臘時期，意指「應用／附加／連接物」（application, addition, attachment），醫學上通常是指用來修補、替代身體受損的部分或器官。由此，義肢在其本質上具有雙重意涵，延伸（extension）與欠缺／截肢（amputation）；佩戴義肢者，意味著身體上的欠缺（一般尤指截肢者），而義肢即是作為原本身體功能的延伸，就心理層面而言，義肢也意指著對於延伸的欲望，以及對於欠缺的恐懼。義肢不僅指涉著身體的延伸與替代，更不斷暗示著身體的殘缺，甚至可能進一步造成一種「阻絕」。傑夫‧李維斯（Jeff Lewis）便曾指出，各種科技與人類的結合正訴說著人類生存狀態的演變。而科技與人類身體的結合在當今醫學領域已極為普遍，從輪椅、助聽器、眼鏡、義肢等輔具，到植入於體內的人工心臟、視網膜、人工耳蝸等，都是用來強化人類受損或缺少的部分。[21]若將義肢的概念延伸至劇場表演，或是藝術領域裡，無論是作為操偶師所延伸的偶，或是作為分身的影，抑或是與表演者互動的機械偶，又或是作為表演者身體一部分的裝置，皆是義肢概念與相關賽博論述的表現。

從「偶」的概念出發，依序關注其在表演藝術表現裡作為一種客體與主體（科技主體）的不同面向與發展上切入可以發現，劇場中對於偶作為「工具性道具」的使用，早已轉化成所謂的「非人的異體」。而「異體」一詞之脈絡更可從生物科技、遺傳基因與各種醫療科技之結合與應用，促使人類與動物之間的雜交現象談起。科技的發展不僅瓦解了人類與其他物種之間的界線，更消弭了人類與機器之間的隔閡。[22]

21 轉引自許夢芸：《從失落的身體重新拾起：賽伯人論述之建構》（臺北：輔仁大學大眾傳播學研究所碩士論文，2005年），頁27-28。

22 參見葉李華：〈機器人類知多少〉，《科學時代》第48期，2004年，頁6-10。葉李華曾對理解機器人演化做出獨特的推演架構，他指出：機器人類大致上可以四種方式表現：機→機、機→生、生→生、生→機（其中「機」是指機器人，「生」是指生物體）。首先，第一種是指由機器或電子裝置構成的「機器人」（robot），亦即典型的機器人；第二種是由機器或電子裝置所構成的生物體，即所謂的「人機合體」，例如裝置智慧型義肢的人；第三種是由生物體所構成的生物體，例如各種生物科技的應用所進行的「異體移植」；最後，則是由生物體所構成的機器人，即「肌

152

從義肢到異體的轉變中可以發現，當代科技藝術的跨域創作不再將偶作為展演舞臺上的工具性義肢，張徐展在《Si So Mi》系列中所表意的正是透過「非人形」的異體討論主體性的議題。紙偶於作品中不再僅是橋接起生世與死世、靈魂與肉身的替身，它像是遊蕩在主體與客體悠長光譜之間，有時是主體所害怕的魂體（abject），有時又以荒謬滑稽無害的物自身現形。正如馬修・柯恩（Matthew Cohen）所言，偶是「在場的代理人」（an agent of presence），只存在於表演的時刻裡，偶作為一種劇場工具，及其糾葛於生與死之間而產生的詭異感。每一個偶都是為了表現某個特定的姿態，都是為了被以特定的方式解讀；偶不只是人類的一面鏡子或某個特定的隱喻，而是一種「超鏡像」（hyper-mirror or mirror on steroids）。[23]正如張徐展所言：「純然皺摺感的報紙素偶，如同徒留有形卻無象的紅皮膚，猶如互相啃食後既不神話又不可怕的怪誕形象」。[24]在他的創作裡，紙紮偶及其場景除了散發無限寂靜與深淵的氛圍之外，劇場編導式手法所創造出的佈局及其空間裝置，更是賦予紙紮偶成為異體的靈性與創造詭譎氛圍的關鍵。在張徐展的紙紮偶中，皺揉的報紙成了異體紙紮偶的外衣，將死亡折入皺摺之中；弔詭的是，穿戴死亡訊息的紙偶，看起來卻像栩栩如生的形體，即便是表現死寂的凍結瞬間，卻像是活靈活現的姿態。

此外，《蕭賀文計畫》中的「黃安妮」在極為「塑膠特質」（plastic quality）的軀體紋理表現，以及「東方」的五官特質中，似乎刻意地模塑一個足以提起討論的議題，即：在科技的世界中，我／們是誰？在主體人／偶的「機械展演（操演）」中，人們可以認知到，這個在特定空間場域中的展演是一種虛構，透過刻意對「偶」的操弄，讓觀者在淒涼虛無且詭異的氛圍之中，有意識地認知人與偶在彼此交互關係中進行著「表演」的過程。有趣的是，機器偶黃安妮作為舞臺上的一個主體，它的存在是透過它與人類（機器、程式操作者）之間的關係而顯現的，亦即它是一種主體科技，在科技轉變成主體科技之前，表演者與機器偶都被視為客體，被視為用來實驗的、探試的、甚至拒絕的客體（物件）；相反地，在媒體科技、視覺科技的實驗中，將身體與科技放在客體－客體之間的交互關係上，使致機械偶已逐步幻化成「機器／人」。

而《黃翊與庫卡》中站立在舞臺抽象空間中的人與機器手臂，人與空間各

器人」（actin-myosin robot），如：有人體肉體組織的機器人。
[23] Matthew Cohen, "Puppets, Putteteers, and Puppet Spectators: A Response to the Volkenburg Puppetry Symposium." *Contemporary Theatre Review*, 27(2), 2017, pp. 275-280.
[24] 張徐展：《懸浮社會的影像夢遊：碩士創作論述》（臺北：國立臺北藝術大學碩士論文，2016年），頁 20。

自有著不同的法則。為了適應抽象空間對於自然與人之間的差異而將自己變形，回到自然狀態或進行模仿狀態。[25]《黃翊與庫卡》期盼要將人從肉身的約束中解放出來；同時，試圖讓機器從冰冷的軀殼中提升運動的自由度，讓表演者與機械手臂突破其能力限度，這種想望最終創製出一段絢麗的篇章。更特別的是，我們也意識到，身體及其主體所產生的表演形態，隨著身體在科技空間中被重新發現，進而遭到延伸與挑戰，表演的本體論已經悄然地轉變成為科技本體論。《黃翊與庫卡》將自我經驗轉化為存在於科技空間中的化身，藉由科技所強化的「主體－化身」（subject-avatar）表演，暗示一種新數位美學正在湧現，並製造出「主體－化身」的獨特經驗。在最後一個段落，當鏡頭轉向拍攝現場觀眾之後，黃翊與庫卡進化成為「一體」，演繹著「人－機」之間縝密的情感關係。

綜上而論，在張徐展創作中的「紙紮偶」、《蕭賀文計畫》中的「機械偶」，以及《黃翊與庫卡》中的「機器手臂」皆透過身體、空間與時間三個面向應用傳統手藝、數位影像技術與數位科技的實踐，展現了偶在劇場與場景中的奇觀（scenic spectacle），而「科技」的介入，正在引發人類對「偶」、「替身」、「機器」與「主體」間交互關係的高度關注。機器從偶的內涵轉化為人的意義，從一個被動的客體，轉變成類主體物件，在主客異位關係的轉變上，科技（從客體科技轉變成主體科技）如何發生作用，以及人又如何自處，對於機械科技主體性的正反論述，成為當代思潮的辯證核心之一。三件作品中的「紙紮偶」、「機械偶」與「機器手臂」，並非僅是非我族類的「異體」展現，其更深刻地探究「肉身」與「靈魂」間的哲學議題，而此辯證觀點正是來自於「靈肉分離」的哲學觀點。瑪格麗特・魏特罕（Margaret Wertheim）便曾指出，科技的世界缺少物質性基礎，因而將人們帶回中古時期現實世界與精神世界二分的二元世界裡。生活在中世紀的人們對於空間的概念是塊狀且分割的，人們雖然生活在現實的物理世界，但精神卻是寄託在另一個脫俗的世界。科技空間的出現，其功能正如同中古世紀的精神世界，靈魂歸屬於精神世界；而肉身則是受限於現實世界。[26]靈魂的純淨清澈在現實世界裡時常受到肉身的蒙蔽甚至污染，唯有脫離肉身的桎梏始能重返靈魂的最初狀態，而這即是在《蕭賀文計畫》中令人不斷地反身思考的議題：人是如此地脆弱、機器裡的靈魂（電腦程式與數位科技）卻看似可以獲得永生。同樣地，在《黃翊與庫卡》中，機械手臂－「庫卡」不僅是純

[25] Walter Gropius and Arthur S. Wensinger eds., *The Theater of the Bauhaus*, (Middletown, Conn.: Wesleyan University, 1961), pp. 22-23.
[26] Margaret Wertheim, *The Pearly Gates of Cyberspace: A History of Space from Dante to the Internet* (NY: W. W. Norton & Company, 1999), p. 184.

粹的科技概念，更超越原本的工業用途，被黃翊擬人化為一種描繪真實世界的特殊方法，一種將感官資料（聲音、音樂、運動、習慣等）加以編碼的特殊技術，且讓資訊可以被傳送、被轉換、被操作，最後被詮釋。它轉化為一種賦能的概念（enabling concept），並涵蓋了多媒體與互動性，猶如機械中存在著靈魂。

英國小說家赫胥黎（Aldous Huxley）在《美麗新世界》（Brave New World）中曾這樣描寫著：人種的延續是在一個生化工廠內進行，藉由人工複製的方式，胚胎在試管中成長，孕育出一群群相似的人們，再依不同階級施行不同的催眠教育，創造出一個穩定且平和的生活世界。隨著數位科技的進步，小說裡的情節越來越實在，關於「賽伯人」（cyborg）的討論亦愈來愈廣泛後，其所指涉的概念也愈來愈多元，它可意指具有人類軀體形貌的機器人；也可能是具有機器外貌的人類；亦即，賽伯人可能是指機器人演變成人類，也可能是由人類變成的機器人，而此兩者的「交互轉變過程」才是此名詞的真諦。當機器人變成人類，意味著機器人能夠產生類人般的靈魂；而當人類變成了機器人／賽伯人，則意味著靈魂將可脫離肉體人身，進駐到機器軀殼或是虛擬空間。如此的交互性辯證亦被本文中討論之三件系列作品凸顯出來，進而探究肉身與靈魂存有與否的形上議題。

從「紙人展系列」的紙紮偶、《蕭賀文計畫》的機械偶，以及《黃翊與庫卡》的機械手臂分析中，可以發現關於「身體的論述」逐漸清晰，意即：身體絕非一個單純的主體，更有許多社會文化各方面非常複雜的介入。正如梅洛龐蒂（Maurice Merleau-Ponty）所言，身體是在世存有的媒介，對於一個活著的生物而言，擁有一個身體就意味著我被牽涉在一個特定的環境中，更意味著我可以確定我與其他事務，與這個世界彼此互允彼此的存在。[27]延續梅洛龐蒂的哲學觀，當代科技哲學家伊德（Don Ihde）也引薦了關於人們經驗具體化「身體」的觀點，認為橫亙於「生物性」與「文化建構」之身體觀點間的是種「科技的身體」（techno-body），而此科技的面向中，人們最常經驗到的便是身體角色的「體現關係」（the embodiment relation）。[28]

四、始終已是主體科技：偶的主體化與人的隱身

[27] Maurice Merleau-Ponty, *Phenomenology of Perception*, trans. Colin Smith (London: Routledge, 1962), p. 82.

[28] Don Ihde, *Instrumental Realism: The Interface between Philosophy of Science and Philosophy of Technology* (Bloomington: Indianan University Press, 1991), p. 12.

珍妮佛‧帕克－史塔伯克（Jennifer Parker-Starbuck）在〈賽伯格回歸：始終已是主體科技〉（"Cyborg Returns: Always-Already Subject Technologies"）一文中為表演中的身體與科技之間關係的理論化研究時，帕克－史塔伯克試圖以「矩陣」（matrix）來探討分析身體與科技之間的轉變，這兩者之間的轉變正持續地以「賽伯格」之姿出現在表演當中。賽伯格的概念主要是圍繞在身體與科技，迄今已引發諸多討論，但詮釋觀點亦相當分歧且多元，尤其二十一世紀開始，隨著各種科技的發展，關於賽伯格的探討逐漸遠離以人類為中心的思維，與其相關的身體概念也超出原本的身體概念。因此，帕克－史塔伯克將其賽伯格研究焦點放在與科技相關的「所有身體」上。[29]帕克－史塔伯克的矩陣主要是延續擴張自其《賽伯劇場》（Cyborg Theatre）中關於「主體科技」（subject technology）的論述前提是「獲得能動性」（agency）或在舞臺上有其「存在感」的科技，這個主體科技前提如今已經被納編至每一種科技範疇裡；也就是，所有的科技如今「始終已是主體」（always-already subject）。因此，身體與科技這兩個範疇不斷地延伸擴展，也不斷地連結至過去的歷史與理論，構造出對賽伯時代的再想像。[30]

　　在變成賽伯格的過程當中，「賤斥身體」（abject bodies）與科技是起始點。賤斥身體包括另類的、反抗的，不被社會規範所承認的身體，以及被隱蔽的科技。[31]在身體與科技之間，賤斥（abject）是被放在主體與客體之間的第三個詞彙；就身體這個面向而言，「賤斥」的概念是來自於克利斯蒂娃（Julia Kristeva）所言的「那些我為了求生存而被永遠貶抑的」；同時，此概念也意指著不穩定、跨界與不在場（缺席）等概念，賤斥身體指的不僅是身體被拒斥或不在場，它同時也意指一種身體的媒介化再現。就科技這個面向而言，賤斥則是指那些被排除在二十、二十一世紀科技發展史之外的科技（例如：不容易上手的科技）。[32]總之，賤斥是為了讓人們意識到在主－客二分之間還存在著某些空間。

　　其實，控制演員的身體一直是早期劇場在製造客體化身體的一種方法，就像是操偶一樣，演員的客體身體（導演可以控制）就像是偶的身體作為一種「賤斥科技」。《蕭賀文計畫》中的黃安妮可謂是一個經典代表。於此，賤斥身體與

[29] Jennifer Parker-Starbuck, "Cyborg Returns: Always-Already Subject Technologies," in *Performance and Media: Taxonomies for a Changing Field*, eds. Sarah Bay-Cheng et al. (Ann Arbor: University of Michigan Press, 2015), pp. 65-66.

[30] 同前註，頁 67。

[31] 同前註，頁 69。

[32] 同前註，頁 70-74。

賤斥科技的交集就是典型的「機器／人」，機器／人並非人類身體，但其形象有時是人形或是動物，但主要還是透過人類操作。偶的身體既是身體也是一種科技，被一個通常不可見的人給操控。偶的概念進一步演化為機器人，科技身體若是被賤斥的，就無法克服「恐怖」（uncanny）心理，但是黃安妮作為機器人卻擺盪於機械性與栩栩如生的人型之間，而具有迷人特質。雖然在此科技是隱而不見的（所以是賤斥科技），但它同時也是一種主體科技，因為具有賽伯格的可能性。

　　有異曲同工之妙的是，《黃翊與庫卡》中機器手臂的舞蹈動作乃是由黃翊編寫程式預設，這點黃翊曾於訪談提到，受限於臺灣法規限制，「人類不能進入機器人的作業範圍內，特別是工業機器人在設定上不能夠有隨機的參數，必須要確定每樣動作都是不可逆的，不能夠有模糊的地方」。[33]在二○一○年的《交響樂計畫──壹、機械提琴》，黃翊曾經使用感應器互動，以紅外線感應器驅動機械裝置拉動提琴，所謂「互動」可以解釋為由人領導機械裝置動作；二○一二年的《黃翊與庫卡》的互動設計則與《交響樂計畫》相反，由預先寫好程式的機械動作帶動表演的姿體動作；二○一五年的版本更跨進了一步，讓舞者與機械手臂之間有了親密的互動關係。就互動性控制對數位表演的重要性而言，《黃翊與庫卡》中的肢體動作與機器運動皆為事先已精準編寫好，而程式運算最終成為決定運動時效（timing）與力度（dynamics）的重要關鍵，因為兩者都仰賴「姿態」（gesture）作為互動控制的方法。《黃翊與庫卡》憑藉著此兩個面向的精準掌控，讓觀眾意識到創作者的個人特色。同樣的，舞者們也能將他們自己的、非常個人的姿態附加到既有的運動素材上，讓這樣的信念成為創造數位表演互動作品的核心策略，並讓創作者將他們個人的詮釋烙印在這些動作設計之上。

　　儘管在「紙人展系列」作品中，張徐展的創作展演策略並非以傳統舞臺的觀點呈現，其作品中的偶，也並非機械式的裝置；然而，如前文所述，其隱身於創作過程作為操偶師的角色卻彰顯在其猶如編導藝術家般地對每個偶動生物的捏塑，以及劇場式編導風格的場景安排。更重要的是，「紙人展」系列將偶視為創作的主體，張徐展總是在展演過程創作出相對沉浸的場域氛圍，觀眾踏入其創造的獨特幽暗空間之中，便彷彿置身於一個劇場空間，觀看著紙紮偶們

[33] 黃翊受訪於：〈2012 數位表演藝術獎 首獎《黃翊與庫卡》Huang Yi & KUKA〉，《TaipeiDAC》，2012 年 7 月 18 日。取自 https://www.youtube.com/watch?v=72LzsfpA0Lk，檢索日期 2018/11/11。

預先排演好的表演。張徐展猶如操偶師（puppeteer）屈身於一個猶如灰色中間地帶的閾限空間（liminal space），策劃著他與這些非人異體生物之間的偶然邂逅。[34]正因「紙人展」系列作品以數位音像、沉浸空間裝置等創作策略來展示其操偶師與紙紮偶間的關係，且自動化的影像剪輯生成與自動化的數位影像內容展演（播放與回放），使得「科技的自動化」過程隱匿於幽微的電腦空間之中。以致，操偶師的角色其實比較類似於趕騾的人（muleteer），趕騾人看似牽引著騾子的前進，但其實他根本無法準確預測騾子的每一步，無法知道它們何時會鬧彆扭，何時會出錯。操偶師看似毫不費力地操控著偶的一舉一動，但這過程可能是一連串瘋狂失心存在於操偶師與他的偶之間的協商，操偶師的創意並非將他的意志強加在偶身上，而是一連串精心的策劃與佈局。但是偶所達到的劇場效果並非全然來自操偶師，而是來自於觀眾對偶的幻覺想像。因此，偶是一種閾限物件（liminal object），一種存在於介於生與死之間的中介空間。偶的閾限性讓我們可以佯裝我們既可生亦可死，引誘我們相信我們可以戰勝死亡。偶、機器人、殭屍、洋娃娃、雕像很神奇的從無行動力（immobility）的狀態中甦醒，甚至當我們凝視他們時，他們像是回望我們、挑釁我們，彷彿擁有了靈性一般。[35]

五、結語

不言而喻，人，一直以來都在尋求意義。不論是以創造人工生命為目標的浮士德式追問，或是憑藉想像創造了他的上帝和偶像，他都在持續地尋求著他的相似物，他的形象，或者他的昇華。他尋求著他的對等物，超人，或者為他的幻想賦形。基於傳統人性尊嚴作祟而產生的「科學怪人情結」，人類總是無法接受或說服自己與機器相提並論。然而，倘若我們循著媒體的社會意義、文化脈絡、藝術變遷等脈絡思考數位表演的「新穎性」（newness），我們就能清楚看到數位科技作為一種革命性角色與新典範的意義。在本文分析的三件系列作品中可見，偶的物質性身體及其主體性因科技得以被延伸、被挑戰、被重新認識；最終，人類與機器之間無可避免地存在著融合（convergence）的關係。[36]

於是，被視為獨特主體的人類，在機器／人之相關論述與科技研發過程中，

34 Matthew Cohen, "Puppets, Putteteers, and Puppet Spectators: A Response to the Volkenburg Puppetry Symposium," pp. 275-280.
35 同前註。
36 Matthew Causey, *Theatre and Performance in Digital Culture* (New York: Routledge, 2006), p. 16.

不斷地期盼賦予機械自主化的思考與創造能力。然而，當人們準備與此般無生命的冰冷機器連結在一起之時，自動化機器是否重新塑造了人們的生活表象，再現我們生活的種種樣態。抑或是，人猶如幽靈般地隱身於中介科技空間之中，為自動化的機器設備（機器／人）提供元資料（metadata）的諸種預設命題。由此可證，紙紮偶、機械／人皆是「在場的代理人」（an agent of presence），只存在於表演的時刻裡，而創作者則成為「隱身閾限空間中的幽靈」。偶（或機器人）作為一種劇場工具，及其糾葛於生與死之間而產生的詭異感，每一個機器偶／人也都是為了表現某個特定的姿態。但是，機器／人所達到的反應效果並非全然來自機器操偶師，而是來自於觀眾對機器／人的幻覺想像。

當代數位科技已發展出一條將歷史科技之先決條件視為人類集體意識的清楚路徑。換言之，一個藉由科技過程與媒體所組構的集體知覺現象正快速成形。將數位電腦科技與劇場的即時投映相結合，藉此轉變、延伸空間感知，並創造出動態的劇場舞臺場景設計。再者，為了消除科技所帶來某種特定時間的扭曲與延遲，現場表演與預錄、電腦程式運算，及其生成機械擬人化動作間的結合方式也愈來愈活靈活現。我們發現數位科技扮演極為「關鍵」的角色，而非僅是作為內容的輔助工具，或是傳送形式。此一科技劇場中的跨域展現形式涵蓋了劇場、舞蹈與表演藝術，以及實況影像的表演，使用電腦感應／啟動裝置或即時影像投映技術的藝術裝置或劇場表演，同時也包括透過電腦螢幕與網路活動（像是即時投映等）進行表演的作品。表演對於新媒體的應用固然極其多元，新科技卻也因為模糊了固有的界線，引發對於劇場與表演本質的各種質疑。[37]簡言之，數位化時間與空間的創製，去除了某種物質性的存有形式，但卻轉化為另一種存在方式構成，促使表演場域本身因被融入於不斷轉變的、幻想的空間，而成為表演行動本身的一個場景。透過科技劇場形式，「紙人展」系列以數位音像等多元形式展現出紙紮偶多重的身體意象、《黃翊與庫卡》的機械手臂激勵各種有趣的舞臺概念與幻想的產生，讓心靈改變身體；同樣的，讓結構改變心靈；同理，《蕭賀文計畫》伴隨著數位科技的本質，數位再現形式藉著符號位元（symbolic bits）將現象分解，使得展演的每一部分都必須依賴著此一新興的再現形式；亦正如其他媒體形式，將結合現代舞蹈與數位媒體的展演形式有其獨特的本質特性，以表現某些獨特的意念，而這些本質（包含其特質、設計哲學與美學）不僅存在於當代數位文明的世界之中，更形塑人們觀看

[37] Steve Dixon, *Digital Performance*, p. 3.

數位世界藝術展演的經驗模式。

參考文獻

〈專訪《機器人歌劇》監製 Jeff Khan〉,《衛武營本事》,2018 年 5 月 16 日。
　　取自 https://www.npac-weiwuying.org/blogs/,檢索日期 2019/07/01。
〈2012 數位表演藝術獎　首獎《黃翊與庫卡》Huang Yi & KUKA〉,《TaipeiDAC》,
　　2012 年 7 月 18 日。取自
　　https://www.youtube.com/watch?v=72LzsfpA0Lk,檢索日期 2018/11/11。
邱誌勇:〈美學的轉向:從體現的哲學觀論新媒體藝術之「新」〉,《藝術學報》
　　第 81 期,2007 年,頁 283-298。
邱誌勇:〈那裡,沒有影像,只有資料〉,《藝術觀點》第 61 期,2015 年,頁
　　86-94。
邱誌勇:〈舞出「人－機」共生的絢麗篇章:《黃翊與庫卡》〉,2015 年 5 月 18
　　日。取自 http://www.flyglobal.tw/zh/article-300,檢索日期 2019/07/02。
許夢芸:《從失落的身體重新拾起:賽伯人論述之建構》,臺北:輔仁大學大眾
　　傳播學研究所碩士論文,2005 年。
張玉音:〈張徐展 Si So Mi－愛欲與生死的馬戲〉,《今藝術》,2018 年 2 月 8
　　日。取自 https://artouch.com/artouch2/,檢索日期 2019/04/18。
張徐展:《懸浮社會的影像夢遊:碩士創作論述》,臺北:國立臺北藝術大學碩
　　士論文,2016 年。
張徐展:個人網站。取自 http://www.mores-zhan.com/Work-List.html,檢
　　索日期 2019/04/18。
黃翊:個人網站。取自 http://huangyi.tw/project/黃翊與庫卡/,檢索日期
　　2019/06/24。
葉李華:〈機器人類知多少〉,《科學時代》第 48 期,2004 年,頁 6-10。
ARTouch 編輯部:〈Videology－白南準〉,2015/12/17。取自
　　https://artouch.com/news/content-5454.html,檢索日期 2019/06/24。
Bay-Cheng, Sarah, Jennifer Parker-Starbuck, and David Z. Saltz, *Performance and Media: Taxonomies for A Changing Field*, Ann Arbor: University of Michigan Press, 2015.
Causey, Matthew, *Theatre and Performance in Digital Culture*, New York: Routledge, 2006.

Cohen, Matthew, "Puppets, Putteteers, and Puppet Spectators: A Response to the Volkenburg Puppetry Symposium," *Contemporary Theatre Review,* 27(2), 2017, pp. 275-280.

Dixon, Steve, *Digital Performance*, Cambridge and London: The MIT Press, 2007.

Engineer Arts, https://www.engineeredarts.co.uk/robotic-theatre/

Gropius, Walter, and Arthur S. Wensinger, eds., *The Theater of the Bauhaus*, Middletown, Conn.: Wesleyan University, 1961.

Hansen, Mark B. N., "Between Body and Image: On the 'Newness' of New Media Art," in *New Philosophy for New Media,* Cambridge and London: The MIT Press, 2004, pp. 21-46.

Ihde, Don, *Instrumental Realism: The Interface between Philosophy of Science and Philosophy of Technology*, Bloomington: Indianan University Press, 1991.

Klich, Rosemary, and Edward Scheer, *Multimedia Performance*, Basingstoke: Palgrave Macmillan, 2012.

Kurzweil, Ray, *The Age of Spiritual Machines*, NY: Viking, 1999.

Legierdka, Anna, "The Rise of Robotic Theatre," in *CULTURE. PL*, 2014/04/18. Retrieved from: https://culture.pl/en/article/the-rise-of-robotic-theatre on 2019/07/01.

Lu, David V., "Ontology of Robot Theatre," Robotics and Performing Arts: Reciprocal Influences Workshop. St. Paul, Minnesota, ICRA, 2012/04/30. Retrieved from:
http://wustl.probablydavid.com/publications/ontology.pdf on 2019/6/30.

Merleau-Ponty, Maurice, *Phenomenology of Perception*, trans. Colin Smith, London: Routledge, 1962.

Parker-Starbuck, Jennifer, "Cyborg Returns: Always-Already Subject Technologies," *Performance and Media: Taxonomies for a Changing Field*, eds. Sarah Bay-Cheng et al., Ann Arbor: University of Michigan Press, 2015, pp. 65-92.

Parker-Starbuck, Jennifer, *Cyborg Theatre: Corporeal/Technological Intersections in Multimedia Performance*, UK: Palgrave, 2014.

Rosner, Krisztina, "The Gaze of the Robot: Oriza Hirata's Robot Theatre," in

The Theatre Times, 2018/03/11. Retrieved from:
https://thetheatretimes.com/the-gaze-of-the-robot/ on 2019/07/01。

Smith, Marquard, and Joanne Morra, eds., *The Prosthetic Impulse: From A Posthuman Present to A Biocultural Future*, Cambridge: The MIT Press, 2007.

Wertheim, Margaret, *The Pearly Gates of Cyberspace: A History of Space from Dante to the Internet*, NY: W. W. Norton & Company, 1999.

初論個人史的敘事策略：從《海底深坡》（2008）、《每一件好事》（2014）、《女孩與男孩》（2017）的單人演出談起

On Narrative Strategies of Performing Personal Histories: Taking Examples from Solo Performances in *Sea Wall* (2008), *Every Brilliant Thing* (2014) and *Girls and Boys* (2017)

梁文菁

Lia Wen-Ching LIANG

國立臺灣師範大學表演藝術研究所教授

Professor, Graduate Institute of Performing Arts,
National Taiwan Normal University

摘要

　　個人與家庭的關係，是當代劇場常見的主題；將家族史搬演上台的同時，也可從中映照特定的社會及歷史脈絡，因此容易引起觀眾共鳴。家族史的搬演，不盡然需要多人演出，如近年在倫敦舞臺可見幾部單人演出作品，以男主角或女主角的個人觀點出發，回溯生命中特定的片段，專注呈現主角與不出場的家庭成員之關聯，以輕盈的形式深入探究角色之前的關係，以及角色所面對的社會問題。本文希望以《海底深坡》（*Sea Wall*, 2008）、《每一件好事》（*Every Brilliant Thing*, 2014）、《女孩與男孩》（*Girls and Boys*, 2018）三部不同的單人演出作品，討論個人史演出的獨特性。

　　二〇〇八年，《海》在布希劇場（Bush Theatre）委託創作後於同年首演，是劇作家史提芬斯（Simon Stephens）為演員史考特（Andrew Scott）量身打造之作，至今重製演出仍很常見，更因為推出影像版受更多矚目。《每》首演於二〇一四年愛丁堡藝術節，是劇作家鄧肯·麥克米倫（Duncan Macmillan）為演員強尼·唐那霍（Jonny Donahoe）所做，首演後被稱為「關於憂鬱症最好笑的劇本之一」，主角親自招呼觀眾入場，演出中需要觀眾參與，在此形式之下，主角受到母親因憂鬱症自殺而受到的影響，慢慢地展現出來。《女》處理的

則是逆倫慘案，在看似平常的家庭場景裡，女主角從談論年輕時的自己開始，幽默地提到如何與先生認識、共組家庭、終至發生子女被先生謀殺的過程。本文由三作品的構作及敘事策略切入，討論這些作品如何創造出令人動容的作品。

關鍵詞：單人演出、獨角戲、獨白、英國當代劇場

個人與家庭的關係，是當代劇場常見的主題；將家族史搬演上台的同時，往往能經由展演更迭的生命歷程，見微知著地從中映照特定的社會及歷史脈絡，因此容易引起觀眾共鳴，獲得廣大的迴響。例如，英國國家劇院近年所製作的《雷曼兄弟三部曲》（*Lehman Trilogy*, 2018），[1]便是由家族史的角度切入，自第一代雷曼兄弟從德國移居至美國為起點，展演家族財富累積的過程，從一件件家族事件呈現出成員間的日漸分歧，讓觀眾更能貼近雷曼家族，提供理解雷曼集團突然潰堤的不同角度。或許也因為家庭史能呼應日常生活經驗，王嘉明為莎士比亞的妹妹們的劇團導演的《李小龍的阿砸一聲》（2011），[2]便選擇以虛構的龍族家族史，在敘事中融入一九七〇年代臺灣的政治脈絡，藉由搬演複雜的人際關係，交織出國族、身分認同等種種議題。

家族史的搬演，可能因為時間跨幅大，涉及的人物也因此較多，但不盡然需要多人演出，英國版的《雷曼兄弟三部曲》，便是由三位男演員擔綱演出跨越百餘年的數十個角色。另一方面，由演員個人的角度、自傳式的表演切入家族史，則因為能將敘事線集中，簡化枝繁葉茂的家族故事，亦是常見的做法，如琳達・張威－厄爾（Lynda Chanwai-Earle）的《家書》（*Ka-Shue*, 1996）、李械基（Veronica Needa）的《真面目》（*Face*, 1998）、楊威廉（William Yang）的《傷悲》（*Sadness*, 1992）等，個個在作品中以自己及家族親人的經驗出發，現身說法，提供獨特的性別、文化、國族認同的多重面貌，並因此而展現認同感的流動性。[3]蘇珊・班奈（Susan Bennett）認為，當自傳式演出的主體與表演者的身體結合時，觀眾會感受到強烈的真實性。[4]由於演出中的種種線索多裁剪自表演者的個人事件與生活，這些自傳式展演，常以第一人稱敘事，直接對觀眾講述，「意味著對『真相』有不同的敘事修辭」，[5]而打破寫實主義第四面牆常

[1] 《雷曼兄弟三部曲》為義大利劇作家史提芬諾・馬西尼（Stefano Massini）首演於二〇一三年的作品。英國的版本由班・帕爾（Ben Power）改編，並由山・曼德斯（Sam Mendes）導演，二〇一八年在英國國家劇院立陶頓劇場（Lyttleton Theatre）首演。

[2] 《李小龍的阿砸一聲》為王嘉明在國家戲劇院舞臺上演出的第一部作品，為「常民三部曲」系列作品其中之一。

[3] 關於《家書》，可見 Hilary Chung, "Chineseness in (a) New Zealand Life: Lynda Chanwai-Earle," *New Zealand Journal of Asian Studies*, 16(2), 2014, pp. 173-194。關於《傷悲》，Gilbert Caluya, "The Aesthetics of Simplicity: Yang's Sadness and the Melancholic Community," *Journal of Intercultural Studies*, 27(1-2), 2006, pp. 83-100。關於《真面目》，可見 Veronica Needa, *Face: Renegotiating Identity through Performance* (MA Thesis, Department of Drama, University of Kent, 2009)。

[4] Susan Bennett, "3-D A/B," in *Theatre and AutoBiography: Writing and Performing Lives in Theory and Practice* (Wasserman. Vancouver: Talon Books, 2006), p. 35.

[5] Meike Bal, *Narratology. Introduction to the Theory of Narrative (3rd ed.)* (Toronto: University of

規的演出，也拉近了觀眾與表演者間的距離。雖自傳或傳記式的敘事往往來自於真實題材，經由創作者的編輯與裁剪，創作者運用劇場表演了「自我創造、再創造與重新發現的過程」，[6]也因此得以不流於訴諸刻板印象、特定認同的敘事模式，發展出各個獨特的作品。

除了自傳式的單人演出之外，[7]近年更可見多部獨角作品，由虛構的男主角或女主角的個人觀點出發，回溯角色生命中特定的片段，專注呈現主角與未出場的家庭成員之關聯，以輕盈的演出形式深入探究角色之間的關係，以及角色所面對的社會問題。克萊兒・華勒斯（Clare Wallace）指出，如此的演出形式，將「自我」（self）置於演出中心，而最重要的，這個「自我」是具有表演性及爭議性的。[8]有別於自傳式演出，這些單人的個人史演出並非來自表演者的生命歷程，而是來自詮釋劇作家創作文本為基礎的表演，運用單人表演之表演性，搬演虛構的主角與家庭成員之關係，亦直接對觀眾講述、或加入與觀眾的互動，讓個人獨白呈現更多元的面貌。虛構的故事可以給人真實感，是因為觀者能夠感同身受，[9]此時的真實性並非來自表演者傳達的真確親身歷證，而來自於表演者與觀眾共同經歷並創造出的共時感。雷曼（Hans-Thies Lehmann）亦是由單人演出表演者強調劇場的現時此刻切入，將單人演出放入後戲劇劇場的脈絡討論，認為這些採納演講技巧、直接對觀眾講述的獨白、單人表演，強化了與觀眾間的溝通與交流經驗，也讓觀眾願意相信單人演出的內容貼近現實，即使已經知道該劇本並非來自真實自傳或傳記，而為劇作家虛構的創作。[10]也一如杜思慧由自己的創作經驗並與創作者訪談得出，單人演出必須將觀眾納入考量，

Toronto Press, 2009), p. 21.

[6] Sherrill Grace, "Theatre and the AutoBiographical Pact: An Introduction," in *Theatre and AutoBiography: Writing and Performing Lives in Theory and Practice*, (Vancouver: Talon Books, 2006), p. 21.

[7] 如杜思慧、梁慧玲指出，中文若以獨角戲稱呼單人表演，似乎有所侷限，「甚至沖淡了創作者在作品中在場（presence）的意圖」（梁慧玲：〈單人表演與性別政治：從《蛇・我寂寞》說起〉，《香港戲劇學刊》第 5 期，2005 年，頁 169），因此本文亦以單人表演、單人演出指稱"solo performance"、"one person play"等僅有一位表演者的演出。

[8] Clare Wallace, "Monologue Theatre, Solo Performance and Self as Spectacle," in *Monologues: Theatre, Performance, Subjectivity* (Prague: Litteraria Pragensia, 2006), p. 16.

[9] Tom Maguire, *Performing Story on the Contemporary Stage* (Basingstoke: Palgrave Macmillan, 2015), p. 159.

[10] Hans-Thies Lehmann, *Postdramatic Theatre* (London, New York: Routledge, 2006), pp. 127-128. 本文關於雷曼對獨白的看法引述自英文譯本。由於此書繁體中文版甫由簡體中文版潤飾後發行，亦可參考相關片段；然而中文譯者對於獨白的看法與英文譯者不盡相同，例如，英文版本說明「後戲劇劇場其中一個面向主要圍繞著獨白」（同前註，頁 127），而中文譯本則說「後戲劇劇場的本質其實就是一種獨白性」（漢斯—蒂斯・雷曼著，李亦男譯：《後戲劇劇場》〔臺北：黑眼睛文化，2021 年〕，頁 237），建議想深入探討雷曼理論者多方對照。

演出者必須「邀請〔觀眾〕進入你所創造的世界」，[11]舞臺上的世界才會完整。

　　本文所探討的三部作品：《海底深坡》（Sea Wall, 2008，後簡稱《海》）、《每一件好事》（Every Brilliant Thing, 2014，後簡稱《每》）、《女孩與男孩》（Girls and Boys, 2018，後簡稱《女》），便是以第一人稱開展，由虛構的個人史建構出的單人演出作品。[12]這三個作品首演之後，都得到極大的迴響，世界各地也都可見不同語言的演出。二〇〇八年，倫敦的布希劇場（Bush Theatre）委託創作《海》，於同年首演，為劇作家賽門・史提芬斯（Simon Stephens）　為演員安德魯・史考特（Andrew Scott）量身打造之作，更在演員、劇作家自發性地推出影像版之後，該劇受到更多矚目。[13]《每》在愛丁堡藝穗節演出後，被《衛報》劇評人稱為「關於憂鬱症最好笑的劇本之一」，[14]主角親自招呼觀眾入場，演出中需要觀眾參與，在此形式之下，主角受到母親因憂鬱症自殺而受到的影響，慢慢地展現出來。《女》處理的則是逆倫慘案，在看似平常的家庭場景裡，女主角從談論年輕時的自己開始，幽默地提到如何與先生認識、共組家庭、終至發生子女被先生謀殺的過程。雖然三部作品中的人物設定及背景各不相同，但三位敘事者，各以不同的方式面對突如其來的至親死亡。由於結合了傳記或自傳式個人史的敘事手法，這些虛構的作品，得以創造出取信於人的敘事，但若有必要，也能在拉近角色與觀眾距離的同時，提醒觀眾演出的內容實為虛構。本文以這三個個人史表演作品之構作為例，試探作品們如何與觀眾共同營造共構現時此刻的效果，進而以虛構性的角色，訴諸觀眾的同理心，創造出讓觀眾動容的佳作。[15]

11 杜思慧：《單人表演》（臺北：黑眼睛文化，2008 年），頁 77。

12 Sea Wall 一劇並非指稱海岸旁的防波堤，而是潛泳時看到海底因深度陡降創造出如牆面一般的視覺效果，因此以《海底深坡》翻譯，於《海底深坡》一節有更詳細的討論。Every Brilliant Thing 在二〇二一年由四把椅子劇團以《好事清單》為名演出中文版，本文希望能保留原劇名的語感，同時也參考四把椅子劇團的翻譯，在本文譯為《每一件好事》。香港的非常林奕華劇團與一舖飯糰合作，在二〇二二年九月以《女與兒》為名，演出粵語版的 Girls and Boys，本文譯名採用《女孩與男孩》，較貼近臺灣語境。

13 關於影像版的製作過程，可參考影像版專屬網站上的〈關於《海底深坡》的故事〉。Andrew Porter, "The Story Behind Sea Wall," 2017. Retrieved from: https://www.seawallandrewscott.com/andrew-scott-the-story-behind-sea-wall/on 2022/04/12.

14 Lyn Gardner, "Edinburgh Festival 2014 Review: Every Brilliant Thing--the Funniest Play You'll See about Depression," The Guardian, 2014/08/08.

15 雖然本文所選三個作品，主角都需要面對家庭生活造成的傷痛，但因為本文從戲劇構作的角度切入，非專注於角色分析，本文因此不會著墨於相關討論。若對相關議題有興趣，尤其是傷痛與認同的關係，可以參考 Stephen Greer, Queer Exceptions: Solo Performances in Neoliberal Times (Manchester, England: Manchester University Press, 2018)。

一、《海底深坡》

　　二〇〇八年，英國的獨立劇院布希劇場（Bush Theatre）因為整修需要，無法使用劇場照明設備，新上任的藝術總監喬西・洛克（Josie Rourke）遂推出「損壞的空間」劇季（Broken Space Season），委託數位劇作家創作，包括三部不需要劇場照明演出的獨白作品，其中之一即是史提芬斯所寫的《海底深坡》，由喬治・培林（George Perrin）導演。史提芬斯創作《海》時，便設想由演員史考特演出，演出後大受好評，曾到愛丁堡藝術節演出，在二〇一一年布希劇院遷移到現在的新址時加演，也在二〇一二年推出影像版；[16]最近一次由史考特演出的版本，在二〇一八年六月於倫敦的老維克劇院（Old Vic）推出，作為慶祝老維克劇院兩百週年的系列節目。除了史考特演出的版本之外，二〇一九年在美國百老匯推出的雙聯演出《海底斜坡／一生》(Sea Wall/ A Life)，[17]讓此作品受到更多關注。在二〇二〇年因新冠肺炎疫情英國劇院全面關閉的數月期間，《海底深坡》的影像版本，曾經於五月放到 YouTube 上面免費串流，由於史考特近年來的名氣居高不下，此作品也因此再次受到全世界觀眾的注目。

　　《海》為主角艾力克斯在驟然失去至親的第三周所說的獨白，劇作家特別在劇本開始前說明：「這段獨白應該盡量在空的舞臺、自然燈光下、以及無聲音效果中演出。艾力克斯直接對觀眾講述」。[18]飾演艾力克斯的史考特，通常在觀眾進場時已在場上，看著觀眾入場，演出開始後對觀眾的直接講述，即刻拉近了角色與觀眾間的距離。同時，史提芬斯的舞臺指示，除了因為是因應原委託機構布希劇院的狀態而來之外，劇作家也在劇中提到其中的美學。主角艾力克斯是位攝影師，他還是小孩的時候，便學到他的攝影第一課：

> 如果你拍人像照，可以的話，那從比主角還低的位置拍。事實上這會讓主角看起來怪怪的，這麼做可以讓他們看起來不那麼地英雄、或像是神，奇怪的是，這會讓他們看起來更像人。如果你可以在自然光下拍，如果

[16] 此版本為劇作家與演員自發性的獨立錄製，關於影像版的製作過程，可見該作品的專屬網頁（https://www.seawallandrewscott.com）。由於此影片僅有三十餘分鐘，不容易透過一般院線電影管道放映，團隊在製成一年之後，才選在史考特演出當紅影集《新世紀福爾摩斯》(Sherlock, BBC)第二季最後一集當周（二〇一二年一月），在網路上推出。史考特的知名度與此行銷策略，為《海》帶來許多觀眾。

[17] 《一生》為英國劇作家尼克・潘恩（Nick Payne）二〇一九年創作的作品。

[18] Simon Stephens, *Plays: 2* (London: Methuen, 2009), p. 284.

可以捕捉光線如何落下，特別是在一天的開始或結束，那麼這可以……[19]

　　與主角的攝影美學相呼應，史提芬斯認為在自然光、無劇場效果的介入下，由演員直接與觀眾講述，能更加凸顯主角的人性面，進而讓觀眾同理角色身上發生的事件；亦如史提芬斯與史考特在對談中提到，因為「劇作家的作用，是為了創造詮釋的空間，所以我們得以運用這樣的空間與資料作為移情的機器」（as a machine of empathy）。[20]

　　史提芬斯讓觀眾更能同理艾力克斯的方式，便是讓觀眾認為，艾力克斯跟在座的你我一樣；除了同在一個空間之外，生活亦與一般人的都會生活無異，在作品開始的前幾分鐘，艾力克斯幾乎是與觀眾對話般的、以閒聊的口吻提起生活中的種種。艾力克斯看著觀眾魚貫入場之後，似乎從回憶中返轉而回，在發出笑聲之後開始他的獨白，以描繪女兒對他與太太的生活的影響做為開頭：[21]

　　她把我們兩人操控於指尖……但最令人意外的是她對他起的作用。

　　她要什麼他都會給她。她的要求他都會同意。[22]

　　此處獨白中提到的「他」，是艾力克斯的丈人亞瑟，清楚地在劇本開始時，便建立起露西與丈人間的深刻關聯。但敘事線十分跳躍，像是與人閒談一樣，想到什麼就說什麼，人物之間的資訊便如此隨機式地開始堆積，包括丈人曾經是軍人，後來成為數學老師，在法國蔚藍海岸的土倫市東邊的郊區有棟房子，夫妻倆每年夏天都到他家度假，生下女兒之後也是；這些言談，幫艾力克斯共同營造出他生活的日常樣態。但在瑣碎的生活細節之中，也穿插了艾力克斯與他的丈人討論神是否存在、以什麼樣貌出現，雖然突兀，然而因為獨白的敘事風格，這些嚴肅的話題及智識上的探討，自然融入成了生活的肌理。在這樣的

[19] 同前註，頁 286。
[20] 因為《海》的演出，老維克劇院邀來史提芬斯與史考特一起對談，於二〇一八年六月二十八日舉行，可在 YouTube 看到全程錄影。Andrew Scott and Simon Stephens, "Andrew Scott and Simon Stephens Live Q&A at The Old Vic for *Sea Wall*," Retrieved from: https://www.youtube.com/watch?v=VgI6Ag7vEXI on 2020/07/12.
[21] 影像版的開端，則近似於當代觀眾已經很熟悉的自媒體錄製模式，以史考特扭開預先架設好的攝影機鏡頭開始，面對鏡頭發出一聲不自然的笑之後，再開始接下來的獨白。全段獨白史考特皆對著鏡頭說話，也在自然光下拍攝，除了自然的環境因緣之外，並未添加其他音效。舞臺版與影像版的演出風格大致相同。除非特別指明，本段對演出的討論以史考特的舞臺版為主。
[22] Simon Stephens, *Plays: 2*, p. 284.

氛圍下，獨白進入全劇的五分之四。

在杜思慧《單人表演》一書中，可看到徐堰鈴提到，「單人表演⋯⋯是一種有強烈表達意圖的表演型態」，[23]而《海》劇的觀眾，也可以在艾力克斯談論紛雜的生活日常之外，想要揭露、卻又一直閃躲的事件，直到在獨白即將結束前不久，他才真正提及發生在他身上的事件。劇作家史提芬斯在收錄《海》的劇本選輯《劇本集 2》（*Plays: 2*）的前言中，說明了他創作《海》等劇本時，運用如此結構的原因：

> 有個世代的劇評、劇作家、導演們對於劇本的透過發言或是聲明傳遞概念的形式很忠誠。這樣的聲明通常是在劇本五分之四處，以長段、漂亮的演說傳達出來；通常是主角來做。我覺得這麼做有限制性。在這劇本集裡，我儘可能嘗試使用戲劇結構或形式、語言或視覺影像、或並置這些元素間的衝突，以戲劇化我想說的事。我發現這樣的並置，創造出要求觀眾不只是接收者，而要有詮釋位置。身為一個觀眾，我總是享受創造性地探究一個想法，而不只是聆聽想法。[24]

如劇作家所言，《海》五分之四處並非用來傳達劇作家的概念，史提芬斯在《海》劇所選擇的，為在此處揭露觸動艾力克斯獨白的關鍵事件。在艾力克斯閒聊式地提及他們這次度假的準備之後，他開始較為仔細地依據時序回憶當天發生的事：海倫外出購物、他與亞瑟帶著露西往海邊出發，準備在家附近的海灣度過悠閒的早上。亞瑟與他兩人輪流看顧八歲的露西，亞瑟先下水，回來輪替，換艾力克斯下水。那天水況佳、氣候好，他在離岸二十碼左右，在水中浮游，享受當時的海水與景緻，並回望岸上的家人。就在此時，他見到露西似乎失去平衡，在努力回復平衡之時，從海灣上往後跌落六呎高的懸崖，一路碰撞最終落海。此時的艾力克斯看著一切無聲地發生，雖儘快游回岸上，但已回天乏術。

與其他時刻的隨意聯想不同，艾力克斯回述露西意外之死時，不僅依序描繪，還加上肢體動作，彷彿要藉由身體畫出當時景象般地，儘可能地傳達當天發生的意外。此刻的敘事風格與之前蜻蜓點水般地提到生活、他與亞瑟的關係、

23 杜思慧：《單人表演》，頁 90。
24 Simon Stephens, *Plays: 2*, p. 7. 此劇本集收錄《一分鐘》（*One Minute*）、《鄉村音樂》（*Country Music*）、《汽車城》（*Motortown*）、《禁色》（*Pornography*）及《海底深坡》五個劇本，其中《禁色》曾在國立臺北藝術大學演出過。

攝影美學、乃至神是否存在及其存在的樣貌等等，艾力克斯宛若成為與之前日常談話時個性不同的兩個角色，也直到事件揭露之後，觀眾才明白艾力克斯正經歷著失去至親的傷慟，而之前的言談與舉止，是艾力克斯故作輕鬆、仿若一切如常般地對抗悲傷的方式。劇末，說完露西驟逝的過程後，艾力克斯似乎很難回到劇初閒聊的狀態，對應著他的自白：「我的內心完全墜落了。但你看得出來」，[25]他提到自己雖然已經回到倫敦三星期，日常景象依舊熟悉，卻沒有辦法回復工作狀態，也完全沒有辦法哭泣，意外對他造成的衝擊，此時明顯地展現出來。開始時艾力克斯從容、閒談式的跳躍式交談，已經抓住觀眾的同理心，劇作家再隨著艾力克斯的敘事線的牽引，讓觀眾移情感受艾力克斯的心傷。

在狀似隨意的種種回憶中，史提芬斯在獨白裡穿插了不少譬喻，與艾力克斯的日常回憶結合，使整場獨白增添許多深度。其中最重要的意象，便是劇本的標題「海牆」（sea wall）。亞瑟教會艾力克斯水肺潛水之後，有一次他說要帶艾力克斯到「海牆」看看。亞瑟口中的「海牆」，並非此詞字面上指涉的防波堤、堤防，也不是海中有一道牆，而是指海底從大陸棚到大陸坡陡降的地形改變，從潛水者的角度來看，海底高度的落差，在視覺上仿若成為一道深不可測的牆，即使當日陽光普照，卻照不進深深的海洋，潛水者在此處，便是被大片的黑暗包圍，「其中的黑暗令人驚恐」。[26]全劇僅在此處提到這片海底景緻，但海底深坡的意象成了全劇的基調，艾力克斯面對女兒驟然去世的深切哀痛，與此片海底闇黑遙遙呼應，之前與觀眾輕鬆的分享生活、婚姻、神的存在與否，仿若灑落海面的陽光，美好卻無法照射至心中的黑暗之處。艾力克斯深知此點，曾對著觀眾提到：「……我知道你們注意到了什麼。有個洞從我的胃中間穿過。」[27]／「……你們可以看到……〔我身上有一個洞〕在我的……」。[28]藉由亞瑟帶領艾力克斯首次見識的震攝海景，史提芬斯具象化了艾力克斯面對傷痛的巨大黑暗，以及意外發生之後，他與亞瑟間難以修補的罅隙。

《海底深坡》以日常式的基調，引領觀眾進入艾力克斯的生活片段，在描繪生活瑣事、工作之間，介紹他的家人，再不其然地引入無法見光的海底黑暗意象，做為隱喻以詮釋面對至親驟然而逝的心理變化。光明與黑暗／表面與深處的對比，在影像版中展現地更清楚。影像版的拍攝在一工作室內，採光良好，

25 同前註，頁297。
26 同前註，頁288。
27 同前註，頁291。
28 同前註，頁297。

白日的自然光流瀉進來。工作室的場景，很容易便能帶入日常生活感，影片由打扮居家的艾力克斯自己開機、再面對鏡頭說話，乍看之下一如自行錄製紀錄生活片段的 Vlog 等影像自媒體。在這樣的尋常風景下，當能加重第一次聽聞艾力克斯際遇的觀眾對於人生無常的感嘆，更能映照出艾力克斯身上隱形的黑洞。

二、《每一件好事》

《每一件好事》為劇作家鄧肯·麥克米倫（Duncan Macmillan）、喜劇演員強尼·唐納霍（Jonny Donahoe）、導演培林（亦是《海》導演）共同發展而來，為劇作家的短篇小說〈專輯解說〉（"Sleeve Notes"）改寫而成，改編的過程超過十年，在英國巡演劇團耕犁劇團（Paines Plough Theatre）委託之下，於二〇一三年六月在英國的拉德羅藝穗節（Ludlow Fringe Festival）首演，並於隔年在愛丁堡藝穗節在劇團自己的圓形劇場（Roundabout）演出。[29]該劇劇本為根據演員唐納霍在愛丁堡、倫敦、紐約長期演出之後定下來的內容，由於主角男女皆可勝任，也因其形式輕巧，至今已有多個國際製作，臺灣亦由四把椅子劇團在二〇二一年以《好事清單》為名推出中文版，由許哲彬導演，依據演員林家麒與竺定誼的生長背景，共同創造出兩個不同的版本。[30]

由劇本形式上來看，此劇為一單人演出，僅由一位演員擔任「敘事者」的角色。若影像版的《海》劇以自我拍攝的模式吸引觀眾，《好》劇則是由演員自主性邀請觀眾參與、要求觀眾介入這場演出，本劇的演出也並非單純的獨白，劇作家亦在劇本中建議此劇安排的各種策略。敘事者早在觀眾入場時便在場中，開始與觀眾互動，並一一分遞給觀眾們紙片，紙片上有著不同的號碼，內容各不相同，像是某種清單的部份內容。[31]敘事者會向觀眾解釋，演出中提到某個特定號碼時，拿到該號碼的觀眾，需要幫忙把紙片上的內容念出來。為了讓舞臺指示更清楚，劇作家特別以註腳的方式，說明作品需要觀眾的高度參與，因

[29] Roundabout 是劇團自行開發的組裝式劇場，拆卸後可放入一個卡車內，組裝後可容納一百六十八人。二〇一四年剛好為劇團成立四十週年，也是劇團第一年以圓形劇場在愛丁堡藝穗節巡演。由唐納霍擔綱的《每》劇在二〇一五年在倫敦、紐約演出受到好評，也到澳洲巡演，並於二〇一七年回到倫敦重演。

[30] 此版本原訂於二〇二〇年演出，因受疫情影響，延至二〇二一年三月首演於新北市樹林藝文中心演藝廳，二〇二二年再次於原場地演出，也是臺北表演藝術中心試營運的節目之一。中文版更動了劇中使用的歌曲與音樂，因此劇本更貼近臺灣觀眾的文化脈絡。

[31] 四把椅子的兩個版本，都以黃色便利貼書寫清單內容。

此建議演員／敘事者在演出前至少半小時，儘量與觀眾交談，在放鬆的氛圍下，慢慢地為觀眾建立起對敘事者的信任感。敘事者除了擔任主要表演者之外，也需成為每一場即興演出之導演，敘事者通過與觀眾的交流，也能幫助敘事者觀察觀眾，從中構思劇情推展中的其他角色，該邀請哪些觀眾扮演。換言之，演出焦點雖然仍在敘事者身上，觀眾扮演的角色更不容忽視，也將因為現場觀眾的組成與氛圍，演出效果因人制宜。

　　如《海》在無布景的自然光下演出，《每》亦僅用劇場原有的空間，無其他設計，舞臺指示特別說明，演出過程中，場燈、觀眾席燈全亮，而且整場維持如此，「每個人都要看到其他人」；[32]舞臺空間的安排，也同時讓觀眾理解，演出焦點不只在敘事者上，而是敘事者與觀眾間的對話。[33]同時，與劇情呼應的爵士音樂（劇作家建議播放加農砲艾德利、艾靈頓公爵〔Duke Ellington〕、艾拉·費茲傑拉〔Ella Fitzgerald〕等美國爵士音樂），在觀眾入場時已是背景音樂，亦是幫助觀眾轉換情緒、進入演出空間的的方法。演出空間不必侷限於鏡框式舞臺，演出的舞臺也不需要太大，適合在觀眾人數較少的黑盒子空間，座位的安排若能便於演出者出入穿梭於觀眾席間，更適合創造出親密度高的演出效果。[34]

　　待所有觀眾入座後，敘事者的第一句台詞，便直接切入劇情與觀眾手上紙片的關係：「清單在她的第一次嘗試後開始。這是個關於世界上每一件美好事物的清單。每一件值得為此而活的事。」接下來便邀請拿到第一號至第七號的觀眾，念出相應號碼上所列出的事情：「1. 冰淇淋。／2. 打水仗。／3. 過了上床時間還不睡，而且還被批准可以看電視。4. 黃色。／5. 有條紋的東西。／6. 雲霄飛車。／7. 摔倒的人」。這些是當時七歲的敘事者列出的清單。接下來的演出開始切入敘事者的生命歷程，帶入敘事者開始列出清單的過程，以及作品的敘事線：十一月某天放學，平常接送敘事者的母親沒有出現，敘事者等到的是姍姍來遲的父親，兩人沒有立刻回家，而是一起前往醫院探視自殺未遂的母親。當天回家後，敘事者開始列出這份名為「每一件美好事物」的名單，在母

[32] Duncan Macmillan, *Plays One* (London: Oberon, 2016), p. 285.

[33] HBO 與麥克米倫及唐納霍訪談。HBO, *Every Brilliant Thing*, interview with Jonny Donahoe Jonny and Duncan Macmillan, 2016. Retrieved from: https://www.hbo.com/documentaries/every-brilliant-thing/interview-with-jonny-donahoe-and-duncan-macmillan on 2022/04/12.

[34] 臺北首演的演出空間與 Roundabout 劇場的形制相似，捨棄原鏡框式舞臺，在原劇場的觀眾席空間，建立出為表演者在中心、觀眾圍繞表演者的空間設置。二〇二二年於臺北表演藝術中心藍盒子劇場的重演，亦做了同樣的選擇。

親出院回家後，拿給母親過目，稍後，母親改了名單上的拼字錯誤，將名單還給敘事者。

《每》劇選擇以述說個人史的方式在劇場說故事，這樣的型態，可跳脫敘事時序的束縛，輕易跳躍於不同時代、不同地點軸線，[35]《每》劇便充分運用了與觀眾共享的現時此刻及敘事者回憶之間時時跳躍的敘事邏輯。這份清單與母親自殺間的關連，就這樣以蜿蜒的風格開展，由敘事者引導觀眾從相關的生命插曲慢慢切入，展演敘事者年幼的記憶，並由此建立與觀眾互動的基調。

如何面對死亡，是七歲時的主角必須學習的課題，而對於當時七歲的主角而言，得以轉換的死亡經驗，來自於愛犬的安樂死。他邀請一位觀眾上台擔任獸醫，並以觀眾的風衣權作寵物，講述這段更年幼的經驗。由念出清單上一到七項的簡單互動開始、到此事件的展演，敘事者建立起輕快、不失幽默、仰賴觀眾高度互動的演出風格，與觀眾一起重回母親未能前來接送的十一月傍晚，學習理解七歲主角面對至親可能的死亡經驗做出的種種回應。接下來的演出，隨著敘事的進展，敘事者邀請更多觀眾參與角色扮演，敘事者的父親、醫院診間等候的老夫婦、學校的輔導老師以及她的襪子玩偶、大學老師、女朋友、證婚的牧師等角色一一上場，下場的角色偶有重新上場的時刻。這些角色多半不需要演出太複雜的場景，往往僅需配合敘事者的指示而動作，若是演員掌握現場能力良好，演出便能流暢地進行，在一個小時左右落幕。[36]

《每》劇展現的，為一自小面對有自殺傾向、憂鬱症母親的角色，在七歲時，想出以編列「每一件美好事物」的清單說服母親，讓母親願意因為這些美好的事物，繼續與家人共同生活。在主角的母親第一次自殺時，當時七歲的小男孩原先預定寫下一千項美好事物，然而，隨著時間的流逝，列條目的舉動也漸漸被敘事者淡忘，清單停留在第三百一十四項，直到母親第二次嘗試自殺，高中生的他再次開始列清單，並以此為數個月間的重要目的，將清單上的項目唸給母親聽，並在離家唸大學的第一周，將已有九百九十九個條目的清單匿名寄回給母親，並再次忘記清單。下一次重拾清單，是因為剛交往的女朋友發現了被敘事者夾在書中的清單，並接著寫下第一千項至第一千零五項，他開始徹夜寫下更多清單，直到第兩千項。之後，敘事者每天新增一項，做為給她女朋友的禮物，直到兩人婚後的某一天。清單停在第八萬六千九百七十八項上，兩

[35] Tom Maguire, *Performing Story on the Contemporary Stage*, p. 13.
[36] HBO 錄製了原製作在紐約演出的現場（2015 年，Barrow Theatre），影片長度為六十一分鐘。HBO, *Every Brilliant Thing*, 2016. Retrieved from: https://www.hbo.com/movies/every-brilliant-thing, on 2022/04/12.

人也分道揚鑣。重拾清單，則是在母親第三次（也是最後一次）試圖自殺，在她的喪禮過後，回到父母家，花了數星期，將手寫的清單打成文字檔案。

　　由於需要觀眾的高度參與（不論是念出清單上的項目，或是扮演特定角色），觀眾得以同理敘事者列清單的行為，敘事者亦會說明他的關係人原來的反應，讓觀眾得以選擇從較為外在的角度審視敘事者的行為、演出較符合原情境的狀態。敘事者的母親雖曾為七歲的敘事者改正清單上的拼音，聽過敘事者一條一條第念給她聽，也將敘事者離家後寄回的清單整齊地放在敘事者房間桌上，但從未對清單以及她對清單的看法發表過意見。列出清單的做法，為敘事者七歲時單方面想出的策略，若從結果論來看，列清單並無法阻止罹患憂鬱症的母親自殺的嘗試，更近於敘事者自七歲以來對抗改變與壓力的方式；但這樣看似正面地迎擊生活，實則流於一廂情願，雖然讓生活繼續如常，卻無法真正消弭敘事者內心的憂慮與不安全感，讓他與妻子的生活漸行漸遠。由單人述說家族史的表演方式，呼應了敘事者七歲時的一廂情願，但藉著邀集觀眾參與以及交流創造出的分享氛圍下，觀眾更能主動同理敘事者的境況，並看到敘事者主動面對創傷的正面性，全劇以較為正面的手法結束：在母親最終自殺身亡後，敘事者繼續完成這份從七歲開始列的清單，並印出給父親，撫慰自己與父親共同的傷痛，敘事者得以真正地面對母親的憂鬱症對他帶來的影響。演出結束在清單上的第一百萬項。[37]

　　本劇的演出形式，為導演、劇作家及首演表演者共同發展出來而成。在觀眾參與度高的演出裡，演員／敘事者與角色似乎合為一體，虛構的角色故事得以轉換成令人信服的個人經驗談。如雷曼指出，單人演出的核心在於與觀眾間的溝通，[38]《海》劇的艾力克斯以朋友般閒談的方式，親密地拉近角色與觀眾間的距離，《每》劇則選擇以高度的觀眾互動與參與，讓觀眾更加涉入主要敘事線；《每》劇敘事者巧妙運用的，乃得自於在劇場中說故事的技巧：

> 即使說故事者以他／她的外在形體暗示了角色、物件、空間、大小、方向，這樣的形體是為了指示而非示範：觀者受邀將姿態與話語媒合，並在自己的想像中完備場景。[39]

[37] 音樂的選用也有助於此劇較為正面的結局。劇作家以艾拉·費茲傑拉的代表作品之一 "Into Each Life Some Rain Must Fall" 做為謝幕時的音樂，為本劇帶來正面的結尾。此首曲子在原劇本中其他地方並沒有被提及，但四把椅子的兩個版本，則各自選用對該版敘事者有特殊意義的曲子（如竺定誼版本採用五月天的〈擁抱〉），與劇本的原策略稍有不同。

[38] Hans-Thies Lehmann. *Postdramatic Theatre*, p. 104, 127.

[39] B. Haggarty, "What is the Difference between Storytelling and Acting?" Crick Crack Club,

對於《每》劇觀眾而言，他們明白這些擔任特定角色的人，與自己一樣是觀眾的一員，而觀眾們願意在敘事者的提示下，在自己的想像中完備敘事內容，相信某個時刻的舞臺為動物醫院、急診室會客區、圖書館、客廳等種種場景。這樣的默契，是「經由自己想像力的主體性體驗故事」（Haggarty），[40]與一般觀看戲劇演出時，由舞臺上的場景與對話呈現相對客觀的事件不同，亦呼應前所提及，史提芬斯希望觀眾能藉著劇作，創造自己的詮釋空間的敘事選擇。正是由於善用說故事的技巧，《每》劇的虛構故事，給人自傳式演出帶來的真實性。

三、《女孩與男孩》

《女孩與男孩》於二〇一八年二月首演於倫敦的皇宮劇院，為皇家莎士比亞劇團知名音樂劇《瑪蒂達》（Matilda）劇本創作者丹尼斯・凱利（Dennis Kelly）所寫，首演由林謝・譚納（Lyndsey Turner）導演，凱莉・穆尼根（Carey Mulligan）擔綱演出，在預售期間票房已幾近完售，首演之後，雖有如知名《衛報》劇評人畢靈頓（Michael Billington）抱怨劇本僅提供一方說法，難免有失公允，但多數劇評均予以肯定。有趣的是，劇本成功之處，正是在於《女》劇特意地僅提供女主角的觀點：「我，當然了，只是給了你一面之詞。我這一方。……這就是只有一個人在講話會發生的狀況」，[41]直指單人表演一言堂的特性，也呼應了《每》劇敘事者開始編寫清單時的一廂情願。劇中女主角如此直白，並不避諱她的觀點在某些觀眾看來可能過於偏頗，恰恰展現個人史表演的矛盾與迷人之處，讓人更加信服於女主角／劇作家提供的觀點。

劇作家曾提出他在創作《女》劇時的考量，認為單人演出是一種直接的溝通形式，而在劇場直接對著觀眾說話，單刀直入，給予人誠實且開放的感覺，與女主角率直地承認劇中只會出現她的單方面說法互相呼應。[42]由於發生在《女》劇女主角身上的事件十分殘酷，敘事的單一面向，反而加強了角色的真實性，讓觀看者更能體會女主角的特定反應與說法。如此的真實性，除了直接敘事、與觀眾互動帶來的親密感之外，也有部分原因乃因「舞臺上的事件與獨白的關

no date. Retrieved from: http://www.crickcrackclub.com/MAIN/FAQ.PDF on 2022/04/12.
40 同前註。
41 Dennis Kelly, *Girls and Boys* (London: Oberon, 2018), p. 41.
42 《女》劇在二〇一八年三月於倫敦結束首輪演出之後，於六月轉往紐約演出。紐約展演贊助者之一為「聽得到」（Audible）有聲書公司，在紐約演出後不久便推出有聲書版本，此版本在劇本結束之後，收錄劇作家凱利暢談《女》劇的創作概念。

係，削弱了獨白的權威性與其固有的可信度」，[43]亦即表演者在運用獨白的同時，也同時指引著觀眾以敘事者／表演者的觀點觀看。每一個個人史的演出，各自以獨特的策略，希望觀眾能同理劇中人物，但演出時切入的角度，必然來自於角色本身的特定觀點。如此看來，前段所引畢靈頓的評論，正好驗證了此劇在敘事上的成功。[44]

《每》劇的角色名為「敘事者」，劇中從未提到敘事者的名字，但若有角色扮演，劇作中也會標明這些角色（如：獸醫、爸、珊等等等），《女孩與男孩》更為精簡，僅有無名的女主角，劇中被賦予人名者，只有她的兒女黎安與丹尼。全劇主要以女主角向觀眾講述自己的生命故事為基調，從她與丈夫第一次碰面開始談起，風格幽默，像是熟練的演講者，一開場便緊緊抓住觀眾的注意力。

這些演講段落為全劇基調之一，劇作家以〈閒聊一〉、〈閒聊三〉、〈閒聊五〉等做為這些演講段落的標題，一共有七段，中間則穿插〈場景二〉、〈場景四〉等五個較短的片段，以及最後的終場。首演的舞臺由艾姿・黛芙琳（Es Devlin）設計，依劇作中的這兩種場景性質，設計了兩組相關的風貌。「閒聊」的場景搭建在下舞臺，天藍底的景片與舞臺兩側的天藍色連成一片，俐落的長方形盒子，為女主角創造出分享大會、或是 TED Talk 的空間。當「場景」演出時，藍色景片會拉起，顯現已在舞臺上的起居空間，由客廳與開放廚房構成，餐桌椅、沙發、冰箱、中島一應俱全，並有水果、書籍、玩具等種種擺設；然而，只有在短暫的場景轉換時，可以看到這個空間原本的樣貌，一旦女主角從下舞臺進入空間與沒有實體存在的子女互動，這個空間內所有的物件都回復到淡土耳其藍色，與「閒聊」單一色系的場景呼應。[45]

因此，儘管敘事以風趣的語言展開，冷冽的天藍色空間預告敘事發展的走向，原本看似美好的家庭生活，在〈場景六〉出現了轉折。演出至此，在敘事

[43] Paul Castagno, *New Playwriting Strategies: Language and Media in the 21st Century* (London and New York: Routledge, 2013), p. 227.

[44] 粵語版首演《女與兒》便是刻意突出女主角在此作品中的展現特定角度的意圖，筆者在為其場刊撰寫的短文中，亦概論劇作家寫作策略後，以「但角色的故事真的可信嗎？」做為結語。梁文菁：〈誰是 Dennies Kelly?〉，《女與兒》演出場刊，香港：非常林奕華劇團╳一飯劇團，2022年，頁 4-5。

[45] 黛芙琳接受知名網路設計雜誌 *Dazeen* 訪談時，詳細解釋了舞臺設計如何實踐。她先詳細打造了這個開放空間，仔細地拍照、3D 掃描過所有物件及空間的表面之後，再把空間及所有配件一律塗上淡土耳其藍。原本多彩的空間樣貌，則是透過投影製造出來的。Es Devlin, "Es Devlin Creates Blue-hued Set for *Girls and Boys* Play Starring Carey Mulligan," in *Dezeen*, interviewed by Natashah Hitti, 2018. Retrieved from: https://www.dezeen.com/2018/03/23/es-devlin-creates-blue-set-girls-and-boys-play-starring-carey-mulligan-london/ on 2022/04/12.

上，已經建立好女主角對著觀眾講述以及在家居環境與子女互動兩種交替的演出模式，在演出上，「觀眾成了我可以講述我的故事的好朋友」[46]。這樣的默契在近〈場景六〉結束前被女主角無預期性地打破，女主角與黎安及丹尼的遊戲時間告一段落時，女主角跳出與兒女場景的扮演，從家居空間裡定著看向觀眾：

> 順便說一句，我知道他們不在這裡。

> 我的孩子們。

> 不是像……

> 我是說不是像我以為他們實際上在這裡。我知道他們不是。我知道他們不在這裡，我知道他們已經死了。[47]

在家居場景出現這段對觀眾直接講述的片段之後，女主角開始以走調的生活線索，一步步揭開兒女死亡的原因。

〈閒聊七〉裡，女主角發現他們模範家庭般的婚姻可能有問題。在女主角的紀錄片公司正在為電影節忙碌、因為可能有的獎項而興奮之時，她的丈夫經營的古典傢俱事業最終結束，兩人的關係不復從前。接下來的〈場景八〉跳脫了前三個〈場景〉創造出的居家生活安逸感，觀眾得以一窺女主角的焦急與憂慮：女主角與兒女準備出門時，轉眼間卻不見七歲女兒黎安的蹤影，讓她擔心緊張地向路人求救，還好後來只是虛驚一場。許多人應該可以預先猜測發展至此的敘事軸線，然而接下來的〈閒聊九〉，卻以更讓人訝異的台詞開始：「殺一個人比你想像中的還要難」[48]。〈閒聊九〉接著回到女主角走調的婚姻，談判之後，女主角立刻搬離家裡，與子女重新找住處，兩人最終達成離婚協議，而男主角在過程中則被動配合，同意女主角提出的條件，甚至不曾探望子女。

由〈閒聊九〉開展的懸疑感，在〈閒聊十一〉得到接續，而女主角像是提供警告一般地告訴觀眾：

> 對。接下來是難的部分。〔……〕

[46] 可見穆尼根在紐約演出前的媒體訪問：Carey Mulligan, "Carey Mulligan Gets Ready for Her 'Tightrope Walk' in *Girls and Boys*," 2018. Retrieved from: https://www.youtube.com/watch?v=lNafO--jrHw on 2022/04/12.
[47] Dennis Kelly, *Girls and Boys*, p. 36-37.
[48] 同前註，頁 47。

但如果變得困難——會變得困難——我要你記得兩件事：記得這不是發生在你身上，而且也不是現在發生。好嗎？

停頓

我的孩子們是被刺死的。[49]

預警之後，女主角接著詳細說明兩個小孩的死亡景況，丹尼在熟睡中被一刀刺死，黎安則是被追趕，身上有八刀，喉嚨也被割開；在描繪的過程中，觀眾才逐漸確認殺人者為她的丈夫。她的丈夫殺死自己的孩子之後，為自己沐浴、在屋子內獨處二十三分鐘，最後跳樓自殺，「但他存活了」。[50]

或許女主角事前對觀眾的警告是適切且必須的，因為具有親和力的演講風格已在一開始建立，讓這一段演出時，仿若帶領觀眾親歷兇案現場，尤其在理解兇手是誰之後，也將豁然明白，女主角為什麼需要在〈場景〉裡，重新想像自己與兒女的相處狀況，而這些〈場景〉，她的先生從不在場；建構這些〈場景〉，為女主角選擇面對創傷的模式之一，而所建構的，與她曾經的家庭生活可以不必然一致。

克服了最困難的段落之後，女主角稍微回復，繼續在〈閒聊十二〉向觀眾解釋：

這是家庭謀殺。

〔……〕

比起被陌生人殺死，一個小孩更可能死於父母之手——幾乎有三倍之多。每十天就會發生一起。

〔……〕

(兇手)幾乎都是男的……95%是男的。他們都沒有前科，他們沒有被監看或者在系統裡——他們只是……爸爸們。(57)[51]

49 同前註，頁53。
50 同前註，頁57。
51 同前註。

179

她繼續說明，她先生被救起後，她並不想與他聯繫，後來她的先生在看管中自殺而死。兒女死亡後，女主角自述，她能做的，就是繼續生活、與有類似經驗的人碰面，並且重寫她的記憶，藉此，把她先生的記憶抹去，只留存她與她的兒女。穿插在〈閒聊〉段落間的五段〈場景〉，便是她重寫記憶的具象化，也因此當她與想像中的兒女互動時，場景立刻由全彩投影，轉回淡土耳其藍；觀眾一次次地看到有色彩的空間跳回冰冷的寒色，但色彩一次比一次濃烈，終究在緊接著〈閒聊十二〉的〈終景〉裡，女主角成功創造了只有她與兒女的回憶，顏色達到飽和。在這個場景，女主角如她在〈場景六〉所言，與她的子女在沙發上，享受著陪他們入睡的快樂。

《女》劇除了以個人史的形式敘說了角色的重要生命歷程外，也觸及單人演出的美學討論。對演員來說，單人表演無疑是演出上的挑戰，穆尼根受訪時提到：

> （在一般的戲劇中）你與你的夥伴一起建構出這個想像的世界。但在這個劇本裡，你必須獨自一個人建構出所有的事。[52]

劇作家亦創造出平行的結構，讓女主角在〈場景〉的演出裡，以一己之力，創造出她與兒女的共同生活。劇終，女主角明白指出，重新建構記憶對她的重要性。在敘事與劇場空間的共同發展下，觀眾勢必會明白，《女》劇有意識地僅提供女主角的單方面說法。舞臺設計黛芙琳則為本劇加上第三層元素，以寫實基調構成的舞臺，因為全塗上土耳其藍色，成為超現實的場景。黛芙琳曾在 Ted Talk 提到：「我們可以用不真實的事物傳達真實嗎？」[53]而《女》劇的敘事美學，正是以虛構的故事、女主角有意識地重建她的現實、以及超寫實的舞臺場景等三層不真實的事物，共同創造出此劇，卻能讓觀者以同理心、真實的情感，理解女主角的感受。

《女》劇除了是關於女主角在家庭謀殺之後的倖存經驗之外，也是一齣探討社會中的男性暴力的作品。劇作家凱利曾在多處提到，《女》劇的緣起，主要是他想寫一個以女性為主的獨白劇，探討家庭與男性暴力；[54]正是因為如此，男女之間的異同，尤其是對於性、暴力、侵略性攻擊的態度，在劇中一直

[52] 可見穆尼根在紐約演出前的另一訪談：Carey Mulligan, "Carey Mulligan--*Girls and Boys*," 2018. Retrieved from: https://www.youtube.com/watch?v=QYiByQCUCk0 on 2022/04/12.
[53] Es Devlin, "Mind-blowing Stage Sculptures that Fuse Music and Technology," 2019. Retrieved from: https://www.youtube.com/watch?v=CeOadxT7kPA on 2022/04/12.
[54] 例如，穆尼根在「聽得到」（Audible）有聲書版本收錄的訪談、皇宮劇院的演後座談等。

可見，而非在女主角重述兒女被丈夫殺害時，才突然出現。如前段所言，舞臺上的物件並非以寫實為主要目的而擺設，光影在舞臺上創造出的效果才是設計師強調的重點，在閱讀視覺元素時，自然能有更大的詮釋空間。設計師採用的藍色系列，除了為製作營造清冷、非寫實的氛圍之外，藍色亦是當代文化中代表男性的顏色，從新生男嬰賀卡常選擇以藍色設計便可察覺藍色與男性根深蒂固的連結。從此脈絡閱讀，女主角的生活被包覆在男性暴力的社會中，她更是男性暴力的倖存者。在各段的〈閒聊〉裡，有不少關於男女本質的不同，尤其是男生與生俱來的暴力傾向，有些片段乍聽之下突兀，但〈閒聊十二〉關於家庭謀殺的相關統計連綴了這些段落。

在〈場景〉裡，藉著女主角與丹尼及黎安的互動，劇作家也凸顯了男性與女性的不同。前所提及的「場景六」，除了是作品氛圍劇烈轉變的段落之外，丹尼與黎安的遊戲選擇，更是叩合全劇關於男性暴力的主題。在此場景裡，為了擺平爭紛不已的一對兒女，女主角決定三個人先一起扮演黎安想像的場景，再扮演丹尼的場景，每一個場景五分鐘。黎安決定當個建築師，我們也看到女主角配合著她檢視芝加哥的新蓋大樓，但丹尼的配合度不高，不是打斷母女的扮演，就是在姊姊的遊戲裡不合時宜地拿著槍出現。輪到丹尼時，他選擇當個投彈者，爆破的目的地就是黎安剛蓋好的芝加哥大樓。女主角先生的強烈控制欲，也被女主角歸因為性別上的差異所致。這些男孩與女孩間可能的本質不同，或許不是 95% 家庭謀殺的犯案者為男性的原因，但卻清楚傳遞了女主角看到的特定世界觀，若是讓觀眾席中的男性（如劇評人畢靈頓）感到不舒服，應該可以歸因至劇作家角色塑造的成功吧。

四、結語

《海底深坡》、《每一件好事》、《女孩與男孩》皆是以悲劇倖存者作為主角，主角面對至親的猝然死亡，作品處理的共同主題，在於敘事者／角色如何面對生命中的挫折與危機，包括父母帶來的情緒壓力、無人可以訴說或陪伴的孤獨、乃至親密的伴侶謀殺子女的極端狀況。三部作品也都以對觀眾演說為基調，拉近角色與觀眾間的距離，甚至參與、共同創造角色的敘事，讓觀眾更能同理劇中角色的境遇。漢娜・鄂蘭曾說，說故事是為了把私人的經驗轉換成具有公眾意義的歷程，[55]私人的經驗不盡然需要透過現身說法來展現，由本文討論的三

55 Hanna Arendt, *The Human Condition* (Chicago: Chicago University Press, 1958).

部作品可見，妥善運用單人演出的表演性，加以細密編排，在劇場呈現好作品之時，亦能讓觀眾關注作品觸及的議題。而運用虛構的情節，雖然無法以演出者真實經驗的樣貌面對觀眾，但卻能更有意識地呈現主角的單一視角，呈現必然的不客觀，亦不失為創造可信度高的敘事空間之有效手法。

參考文獻

杜思慧：《單人表演》，臺北：黑眼睛文化，2008 年。

梁文菁：〈誰是 Dennies Kelly?〉，《女與兒》演出場刊，香港：非常林奕華劇團╳一飯劇團，2022 年，頁 4-5。

梁慧玲：〈單人表演與性別政治：從《蛇・我寂寞》說起〉，《香港戲劇學刊》第 5 期，2005 年，頁 169-176。

漢斯-蒂斯・雷曼（Hans-Thies Lehmann）著，李亦男譯：《後戲劇劇場》，臺北：黑眼睛文化，2021 年。

Arendt, Hanna, *The Human Condition*, Chicago: Chicago University Press, 1958.

Bal, Mieke, *Narratology. Introduction to the Theory of Narrative (3rd ed.)*, Toronto: University of Toronto Press, 2009.

Bennett, Susan, "3-D A/B," in *Theatre and AutoBiography: Writing and Performing Lives in Theory and Practice*, eds. Sherrill Grace and Jerry Wasserman, Vancouver: Talon Books, 2006, pp. 33-48.

Caluya, Gilbert, "The Aesthetics of Simplicity: Yang's Sadness and the Melancholic Community," *Journal of Intercultural Studies*, 27(1-2), 2006, pp. 83-100.

Castagno, Paul, *New Playwriting Strategies: Language and Media in the 21st Century*, London and New York: Routledge, 2013.

Chung, Hilary, "Chineseness in (a) New Zealand Life: Lynda Chanwai-Earle," *New Zealand Journal of Asian Studies*, 16(2), 2014, pp. 173-194.

Devlin, Es, "Mind-blowing Stage Sculptures that Fuse Music and Technology," 2019. Retrieved from:
https://www.youtube.com/watch?v=CeOadxT7kPA on 2022/04/12.

——. "Es Devlin Creates Blue-hued Set for *Girls and Boys* Play Starring Carey Mulligan," in *Dezeen,* interviewed by Natashah Hitti, 2018. Retrieved from:
https://www.dezeen.com/2018/03/23/es-devlin-creates-blue-set-girls-and-boys-play-starring-carey-mulligan-london/ on 2022/04/12.

Greer, Stephen, *Queer Exceptions: Solo Performances in Neoliberal Times*, Manchester, England: Manchester University Press, 2018.

HBO, *Every Brilliant Thing*, 2016. Retrieved from:

> https://www.hbo.com/movies/every-brilliant-thing, on 2022/04/12.

HBO, *Every Brilliant Thing*, interview with Jonny Donahoe Jonny and Duncan Macmillan, 2016. Retrieved from:

> https://www.hbo.com/documentaries/every-brilliant-thing/interview-with-jonny-donahoe-and-duncan-macmillan on 2022/04/12.

Heddon, Deidre, *Autobiography and Performance*, Basingstoke: Palgrave Macmillan, 2008.

Kalb, Jonathan, "Documentary Solo Performance: The Politics of the Mirrored Self," *Theater*, 31(3), 2001, pp. 13-29.

Gardner, Lyn, "Edinburgh Festival 2014 Review: *Every Brilliant Thing*--the Funniest Play You'll See about Depression," *The Guardian*, 2014/08/08.

Grace, Sherrill, "Theatre and the AutoBiographical Pact: An Introduction," in *Theatre and AutoBiography: Writing and Performing Lives in Theory and Practice*, eds. Sherrill Grace and Jerry Wasserman, Vancouver: Talon Books, 2006, pp. 13-29.

Haggarty, B., "What is the Difference between Storytelling and Acting?" Crick Crack Club, no date. Retrieved from:

> http://www.crickcrackclub.com/MAIN/FAQ.PDF on 2022/04/12.

Keen, Susan, "Narrative Empathy," in *The Living Handbook of Narratology*, eds. Peter Hühn et al., Hamburg: Hamburg University, 2013. Retrieved from:

> https://www.lhn.uni-hamburg.de/node/42.html on 2022/04/12

Kelly, Dennis, "In Conversation with Royal Court Young Agitators Tara Tijani and Isobel Thom," 2018. Retrieved from:

> https://www.youtube.com/watch?v=ygXJr3Yfyaw on 2022/04/12.

Kelly, Dennis, *Girls and Boys*, London: Oberon, 2018.

Lehmann, Hans-Thies, *Postdramatic Theatre*, trans. Karen Jürs-Munby, London, New York: Routledge, 2006.

Macmillan, Duncan, *Plays One*, London: Oberon, 2016.

Maguire, Tom, *Performing Story on the Contemporary Stage*, Basingstoke: Palgrave Macmillan, 2015.

Mulligan, Carey, "Carey Mulligan Gets Ready for Her 'Tightrope Walk' in

Girls and Boys," 2018. Retrieved from:

 https://www.youtube.com/watch?v=lNafO--jrHw on 2022/04/12.

——. "Carey Mulligan--*Girls and Boys,"* 2018. Retrieved from:

 https://www.youtube.com/watch?v=QYiByQCUCk0 on 2022/04/12.

Munro, Rona and Strout, Elizabeth, "Bringing Lucy Barton to the Stage,"

 Programme Notes, *My Name is Lucy Barton*, 2018.

Needa, Veronica, *Face: Renegotiating Identity through Performance*. MA Thesis,

 Department of Drama, University of Kent, 2009.

Porter, Andrew, "The Story Behind *Sea Wall*," 2017. Retrieved from:

 https://www.seawallandrewscott.com/andrew-scott-the-story-

 behind-sea-wall/on 2022/04/12.

Scott, Andrew and Simon Stephens, "Andrew Scott and Simon Stephens Live

 Q&A at The Old Vic for *Sea Wall*," 2018. Retrieved from:

 https://www.youtube.com/watch?v=VgI6Ag7vEXI on 2020/07/12.

Stephens, Simon, *Plays: 2*, London: Methuen, 2009.

Wallace, Clare, "Monologue Theatre, Solo Performance and Self as Spectacle,"

 in *Monologues: Theatre, Performance, Subjectivity*, eds. Clare Wallace,

 Prague: Litteraria Pragensia, 2006, pp.1-16.

李漁《閑情偶寄》中的雅俗：性別表演與美學表演的一體性[*]

On the Mixture of Ya (Refinement) and Su (Vulgarity) in Li-Yu's *The Occasional Notes with Leisure Motions*: The Ambiguous Connection between Aesthetic Performance and Gender Performativity

吳承澤

Chen-Tse WU

中國文化大學中國戲劇學系副教授

Associate Professor, Department of Chinese Drama,
Chinese Culture University

摘要

　　李漁《閑情偶寄》就中國古典研究之角度有著雅俗交纏的傾向。其實從另外角度看來，這種雅俗無法被清楚劃分界定的模糊性，並不單純的只是文化品味上的差異。李漁的雅俗表面上是文化品味的差異，但在某種程度上已經觸及到哲學家傅柯（Michel Foucault）理論中所提出的「知識型」（Episteme）和「部署」（dispositif）的意義，因此本文第一個重點就是想要試圖在傅柯這兩個觀點下討論雅俗的意義，以及李漁的《閑情偶寄》處於這種背景下，其思想兼融雅俗的意義。

　　此外，本文另外一個重點在於討論除了《閑情偶寄》〈種植部〉有這樣雅俗交纏現象，其實李漁所提出的表演理論，也有這樣的特徵。從元代開始，中國表演理論逐漸興起，但值得注意的是，李漁作為一個表演理論體系者，他的特殊之處為何？〈聲容部〉其實就當代表演研究而言，所意指的就是性別表演（gender performativity），而〈詞曲部〉、〈演習部〉談的則是美學表演（aesthetics performance）的問題，前者是一個屬於俗的欲望消費領域，涉及

[*] 非常感謝兩位匿名審查委員的審查意見。透過他們的提醒，讓本文在議題的鋪陳與思考上可以更加完整及嚴謹。

到的是一種性別價值或者身體欲望的滿足，而後者則是一個風雅的藝術符號領域，涉及到的是關於藝術自主性的美感問題，這兩種表演所構成雅俗交纏的現象，則是本文關心的另一個議題。

關鍵字：李漁、閑情偶寄、表演理論、傅柯、明代雅俗觀

一、前言

學者查律理（Phillip B. Zarrilli）在〈朝向一個表演研究的定義：第一部分〉（"Toward a Definition of Performance Studies, Part I"）一文中評論理查·謝喜那（Richard Schechner）出版於一九八五年之名著《在人類學和劇場之間》（*Between Theater and Anthropology*）。在這篇評論中，查律理試圖替何謂表演研究勾勒一個系譜及任務，他寫到：

> 在民俗學、人類學、社會學及表演藝術當中，已經將評論的焦點轉移到對表演的分析當中。表演研究這個學門之研究從高夫曼（Goffman）的早期作品到戴爾·西摩斯（Dell Hymes）在一九七五年的論文〈表演的突破〉（"Breakthrough into Performance"），表演發生在日常生活當中這個概念已經是家喻戶曉了。其中闡述文化表演（cultural performance）作為一種文化膠囊（encapsulation of culture）最重要的人類學作品當屬米爾頓·辛格（Milton Singer）的《當一個偉大傳統現代化》（*When A Great Tradition Modernizes*）。[1]

在大致勾勒了這個跨學科系譜之後，查律理又試圖說明了表演研究的任務：

> 正如麥克倫（Macaloon）的歸納，文化表演不只是娛樂，不只是一種教導或說服的公式，不只是一種放縱之宣洩，而是一種場合，在這之中我們反思文化或社會，並且定義我們自己，或將我們的集體神話戲劇化，……表演研究之任務就是打開或闡述意義之深層結構（deep structure）。[2]

對本文的寫作而言，上述查律理說明的任務是相當有意義的，而且也幾乎成為我們這個時代進行表演研究的起點。在筆者看來，表演研究除了進行已成為我們所熟知那種對劇場文本演出或者儀式之研究，更大的重要性在於將表演解碼，**將表演視為社會微權力運行結構或政治無意識（political unconscious）的身體化**。這樣的觀點其實正如學者戴蒙德（Elin Diamond）在《表演與文化

1 Phillip B. Zarrilli, "Toward a Definition of Performance Studies, Part I," *Theatre Journal*, 38(3), 1986, p. 372.
2 同前註。

政治學》（*Performance and Cultural Politics*）所指出的，表演現象的背後其實總可以指涉到一個更複雜的社會／文化意涵，她甚至說：

> 表演一直是文化政治學的核心，（這種特質）自從柏拉圖認為應該從表演和觀眾兩方面著手，淨化他的理想國就存在了，……表演也應該可以被這些角度所檢視，例如將其視為複雜的權力複合體（the complex matrix of power）、或者是多元文化欲望的實踐，甚至表演也鼓勵著一種對歷史的深層理解並帶來改變。[3]

在這樣的觀點下，本文將展開對李漁《閑情偶寄》中表演觀念的閱讀。對於《閑情偶寄》在劇場實踐上的意義，近人學者之討論已經累積了相當豐碩之研究成果，因此這部分本文將不再進行討論。本文關注的是另外一個向度，那就是《閑情偶寄》不同於中國典型美學的思維系統，橫跨雅俗兩個傳統的特殊性。事實上，這個取向，也已成為近年來學者進行李漁研究的新重要取向。例如學者黃培青在〈蒔花幽賞與生命觀照──論《閑情偶寄》的草木世界〉一文中，透過考察《閑情偶寄》中的〈種植部〉，發現李漁雖然在表面上顛倒了中國的雅俗判斷標準，但其實依然有變俗趨雅的傾向：

> 李漁身處明、清易代之際，在生活方式、人生態度、審美情趣等方面自然難脫明人遺緒，也有趨俗的傾向。加上甲申國變之後，因生活壓力不得不筆耕鬻文。所以終其一生，除了小說、戲曲的創作外，他還經營書鋪，組織家庭戲班，甚至扮裝飾角、粉墨登場。當他逐食祿於達官顯貴之間，逐聲色於文壇詞場之際，以獲取權貴資助與餽贈為第一要務時，如何創作符合通俗大眾口味的作品，就成了他所考量的重點。因此，在追求利益的前提之下，讓他的思維、品味必須遠離文人、小眾的雅文化圈，轉而向俗文化市場靠攏。然而，文人養成教育中的雅文化因數並未因此而消滅，李漁在日常生活之中，仍常常不自主地表現出變俗趨雅的生活態度。[4]

對於這種變俗趨雅傾向的形容，其實是從俗文化角度出發的，但從另一反

3　Elin Diamond, "Introduction," in *Performance and Cultural Politics* (London: Routledge, 1996), p. 2.
4　黃培青：〈蒔花幽賞與生命觀照──論《閑情偶寄》的草木世界〉，《國文學報》第 48 期，2010 年，頁 130。

方向觀之（也就是從中國文人傳統角度），也可以被形容是變雅趨俗，因為李漁在《閑情偶寄》美學所顯露出的重要特徵，就在於這種雅俗無法被清楚劃分、界定的模糊狀態中，因此本文將用雅俗交纏來形容這種特質。我們想要討論的是這種雅俗交纏之品味，絕非只是李漁基於其個人特質，不同於其時代的美學發明，而是一個時代巨大結構所顯露出來的冰山一角。學者王鴻泰在〈明清士人的生活經營與雅俗的辯證〉及〈雅俗的辯證——明代賞玩文化的流行與士商關係的交錯〉這兩篇論文當中，清楚地勾勒了李漁所面對之品味問題，其實是晚明消費社會逐漸成型後，所構成的民間俗文化和傳統文人雅文化的衝突與融合。[5]

但本文想要強調的是所謂的雅俗，並不單純地只是文化品味上的差異，而是明代消費社會現象背後，從真理論述到社會控制的一體結構。因此李漁的雅俗，表面上是文化品味差異，但已觸及到傅柯（Michel Foucault）所提出的「知識型」（Episteme）和「部署」（dispositif）的觀念。本文認為透過傅柯的理論可以凸顯李漁閑情觀念的結構，並在這個結構的映照下，發現李漁《閑情偶寄》表演理論的特殊性。因此本文第一個重點就在於討論雅俗作為兩種不同「知識型」及其「部署」之間錯綜複雜的意義；第二個重點則是李漁如何建立一種表演觀點，讓這兩種「知識型」在美感的安置上能夠匯通。更清楚地說就是《閑情偶寄》這個雅俗交纏之觀念，要如何在表演理論視角上架構出新的層次？

我們可以從表演理論的角度，替這個大範圍的雅俗交纏縮小議題。事實上，中國的表演理論從逐漸成形之時就充滿高度的混雜性。從元代開始，中國表演理論逐漸從當時文人的生活筆記中被提出，例如胡祗遹在《黃氏詩卷序》提出的「九美說」：

> 一、資質濃粹，光彩動人；二、舉止閑雅，無塵俗態；三、心思聰慧，洞達事物之情狀；四、語言辨利，字句真明；五、歌喉清和圓轉，累累然如貫珠；六、分付顧盼，使人解悟；七、一唱一說，輕重疾徐中節合度，雖記誦閑熟，非如老僧之誦經；八、發明古人喜怒哀樂，憂悲愉佚，

5 王鴻泰：〈明清士人的生活經營與雅俗的辯證〉，發表於「Discourses and Practices of Everyday Life in Imperial China」國際學術研討會，紐約：哥倫比亞大學，2002 年。取自 https://project.ncnu.edu.tw/jms/wp-content/uploads/2015/10/report2005Wang.pdf，檢索日期 2019/08/20。
王鴻泰：〈雅俗的辯證——明代賞玩文化的流行與士商關係的交錯〉，《新史學》第 17 卷第 4 期，2006 年，頁 73-174。

191

言行功業，使觀聽者如在目前，諦聽忘倦，惟恐不得聞；九、溫故知新，關鍵字藻，時出新奇，是人不能測度為之限量。九美既具，當獨步同流。[6]

在「九美說」當中我們清楚地發現，一個女演員必須要同時具備外貌及藝術能力上的優勢，才能被視為一個好的女演員，也就是說其實中國古代的表演理論，從一開始就和女性的外貌品評交纏在一起，無法完全獨立地看待女演員的藝術表演能力。

但到了明代，面對崑曲興起，在眾多藝術家及理論家努力提升下，戲曲的美學價值逐漸進入了文人雅文化的論述傳統中，例如潘之恆的演員理論，他從「才、慧、致」三個範疇進行對女演員表演能力的品評，他說：「人之以技自負者，其才、慧、致三者，每不能兼。有才而無慧，其才不靈；有慧而無致，其慧無穎；穎之能立見，自古罕矣」[7]。也就是說在進行女演員表演能力的品評時，已經不再明顯地提出對女演員外貌的要求，較能夠將焦點放在女演員的純粹藝術才能上，例如面對當時的女演員楊超超，他是這樣評論：

楊之仙度，其超超者乎！賦質清婉，辭氣輕揚，才所尚也，而楊能具其美。一目默記，一接神會，一隅旁通，慧所涵也，楊能蘊其真。見獵而喜，將乘而蕩，登場而從容合節，不知所以然，其致仙也，而楊能以其閒閒而為超超。此之謂致也，所以靈其才而穎其慧者也。[8]

從這一段描述可以看出，潘之恆明顯地受到湯顯祖及公安派等明代新戲曲理論典範的影響，也可以說潘之恆的表演理論進入了文人雅文化論述傳統的審美系統中。

於是在面對女演員價值的曖昧態度下（重視肉體或者才能；重視男性欲望滿足或者藝術鑑賞），我們發現李漁《閑情偶寄》中，同時有著〈詞曲部〉、〈演習部〉和〈聲容部〉。前兩者〈詞曲部〉、〈演習部〉被視為明清戲曲搬演理論的重要之言，後者〈聲容部〉則有著討論女性儀容以及儀態美學的相當篇幅。本文關心處在於，是否這兩者是完全獨立，沒有相關的部分，又或者在內部脈絡

6 〔元〕胡祗遹：《紫山大全集》，收入《景印文淵閣四庫全書》（臺北：臺灣商務印書館，1983年），第 1196 冊，頁 171。
7 〔明〕潘之恆：〈鸞嘯小品〉，收入《歷代曲話彙編》（合肥：黃山書社，2009），明代編（第二集），頁 205。
8 同前註，頁 205。

上其實隱藏著關聯之處？且如果有，這個關聯又為何？在本文看來，〈聲容部〉其實就是社會表演（social performance）中的性別表演（gender performativity），[9]討論李漁身處時代理想女性身體符號為何？也就是討論一個女性身體符號如何在男性眼中被建構的過程；而〈詞曲部〉、〈演習部〉談的則是劇場美學表演（aesthetics performance）的技巧問題，也就是建構劇場藝術審美的操作規則為何。前者滿足的是屬於俗的欲望消費領域，涉及到一種商品消費或者商業價值的滿足；後者則是一個風雅的藝術符號領域，涉及到藝術如何用美感再現真理或道德系統。

因此本文的第二個焦點，就會奠基在本文第一個焦點上（雅俗交纏現象），去考察李漁如何用他獨特的思考，回應上述這個評估女演員價值的曖昧態度。

二、傅柯簡論：從「知識型」到「部署」

正如本文前言所提及，構成本文基礎的分析視角，其實是傅柯的兩個重要觀念：即「知識型」和「部署」。

傅柯在其早期著作《事物的秩序》（*The Order of Things*）當中所提出了「知識型」。所謂的「知識型」其實所指的是，制約著一個特定時代認識方式的普遍性結構，它是一個特定時代知識和話語之所以存在的「歷史先驗」（historical a priori）。也就是說從「知識型」的觀點看來，知識及真理並非是如傳統觀念所預設之永恆普遍事物，而只是某一特定歷史時期對那些可見、可說事物的詞語符號排列的結構系統，或者我們稱之知識系統或真理論述。也因此不同的時期或時代，代表真理真偽的知識亦會隨時代差異而有所變化。而這個變化的產生，來自於當「知識型」與真實經驗生活世界照會交纏時，會產生出指涉於事件（event）的話語活動，在這個事件的衝力之下，會出現「知識型」斷裂，展現出某個特定歷史時期知識系統的獨特風格。因此「知識型」的斷裂現象其實代表著真理其實就是特定歷史時期風格的表現。[10]

9　本文對性別表演之看法，來自於茱蒂絲・巴特勒（Judith Butler）的理論。但在這裡，筆者因篇幅關係無法進行太多的說明，只說明筆者在論述上所需要的基礎理解。所謂之性別表演在於巴特勒對於性別作為一種固定生理框架（category）的質疑，對巴特勒而言，性別真正之意義要關注的是一個主體如何成為一個性別的過程（process），而這個過程就是一個主體如何表演（perform）出一套既定的性別社會符碼。也因此性別並非只是單純的生理／物質意義，更重要的是主體所進行之表演，是對社會固定性別符碼的再現過程。Judith Butler, *Undoing Gender* (New York: Rouletge, 2004), pp. 1-16.

10　在早期的《事物的秩序》中，傅柯觀察的重點在於打破詞與物之間必然似乎真理性的連結，他發現詞與物的連結依著每個時代特有的「知識型」連結在一起；在他看來，西方社會從文藝復

中期的傅柯繼續其早期這種「知識型」之觀點，但卻將重點放在「知識型」和微觀權力（micropower）網絡之間的關係。何謂微觀權力？相較於在傳統的古典權力觀中，權力意味著一種可清楚辨識的權力中心對低位階者的壓抑，例如中國封建皇權對其臣民的統治。[11]不同於這種古典權力觀，微觀權力則表現在各種幽微難辨的權力網絡，對於身陷此網絡者的隱晦控制，只有透過檢視被宰治者的「身體使用」或在其「主體化作用」（subjectification）中的生命被形塑過程，才能發現微觀權力運行的蹤跡。在傅柯看來，對微觀權力運作過程的反省，就在於對歷史客觀情境中具體控制機制的揭露，因此傅柯說：「我們應該試著去發現各種形式的身體、力量、能量、物質、慾望、思想等事物如何逐漸、積極、確實並且物質化地被型塑為不同主體」[12]。此外在〈主體與權力〉（"The Subject and Power"）一文中，傅柯更是清楚地說明：「正是各種不同的客體化形式（modes of objectification）將人類轉變為主體」[13]。因此微觀權力的意義，正是要去說明一種生命政治（bio-politics）概念，也就是當對權力進行討論時，應該要意識到，權力真正的展現其實已經深入到這個社會每個人的生命情境中，嚴密控制著每個人的身體／生命能量（bio-energy）的分配過程。

但這個微觀權力，和《事物的秩序》中所提出的「知識型」有何關係？事實上，在「知識型」當中所有話語元素的運作，其實都無法擺脫治理、認同甚至是排除的行動，因此這些「知識型」運作必然地涉及到權力的問題。傅柯在一九七〇年所發表的〈論述的秩序〉一文（"The Order of Discourse"）。提出

興以降，壟罩在三個不同的「知識型」之下：（一）文藝復興時期（十六世紀）、（二）古典時期（十七、八世紀）和（三）現代時期（十九世紀以後）。雖然，在時序上三者有著接續的關係，但每個「知識型」都有其各自在類型上的差異，不能視為連續性的發展。每個時期有著各自的文化基本符碼，表現出各自的原則：在文藝復興時期，人們所能掌握的世界是個封閉的世界，只要依著相似關係（resemblance）就可以展開知識。然而，到了古典時代，比較原則取代原先的相似原則，對差異的討論比對同一的討論來得更為重要，只有依循表象作用（representation）的方式才能認識世界。到了現代，論述的基本符碼在於根源和連續，歷史性成為思考的中心；這時，人們放棄表徵的空間，改以歷史發展來探討其可理解性。如果以關於勞動和財富的研究、關於生命的研究、關於語言的研究三個領域為例：在古典時代這分別是「財富分析」、「博物學」、「一般文法」之學科；但是，到了現代則開展出凱因斯（J. M. Keynes）的「政治經濟學」、達爾文的「生物學」、索緒爾的「語言學」，是完全不同的論述符碼。Michel Foucault, *The Order of Things: An Archaeology of the Human Sciences*, trans. A. M. Sheridan Smith (New York: Vintage Books, 1994), pp. 3-294.

[11] 在古典的權力觀中，權力最清楚的展現過程就是以製造死亡與否的「死的權力」，因此古典的君權展現在可以憑意志去奪去被統治者之生命，例如君要臣死，臣不得不死就是此種權力的現象。因此評估權力的價值高低就在於獲取物品、肉體、甚至是生命的數量。

[12] Michel Foucault, *Society Must Be Defended: Lectures at the Collège de France, 1975-76*, trans. David Macey, eds. Arnold I. Davidson (New York: Picador, 2003), p. 28.

[13] Michel Foucault, "The Subject and Power," *Critical Inquiry*, 8(4), 1982, p. 777.

「論述」這個概念，做為從六十年代的「知識」演進到七十年代「權力」之折衝。也就是此時的傅柯開始意識到《事物的秩序》中「知識型」理論的不足，在《事物的秩序》中，傅柯僅僅注意到知識形構的元素排列規則，卻忽略了論述實踐（discursive practice）這個面向，論述實踐指的就是話語元素規則的實際社會實踐狀態。

為了能更清楚勾勒這個觀念，傅柯在一九七七年一次座談的發言中，使用「部署」一詞指涉論述實踐，「部署」是：

> 一套包含著各種異質範疇的組合，其中包含了論述、機構、建築形式、規範性決策、法律、行政手段、科學命題及哲學的、道德的和善行的預設，簡而言之被說出來的部分，其實也就是沒有被說出來的部分。這些都是部署的要素，部署自身就是能夠在這些要素中，所能夠建立起來的關係系統。[14]

又說「部署」是「某種對權力關係的操作，也是某種理性而具體地介入各種權力關係中的操作，......是一套對權力關係的支撐，也被某種特定知識形式所支撐」[15]。因此「部署」所說明的正是「知識型」轉化為社會微觀權力的運作過程；也是論述的社會實踐；亦即是論述邏輯對主體「主體化過程」產生影響的模式。因此傅柯論述和部署理論中的三大結構即為主體化、知識和權力。

傅柯文本中，有詳細地說明權力如何透過論述來行使，以及論述如何被權力所生產。正如前述，在傅柯看來「任何社會中的論述生產，都是根據一些程序，因而被控制、被挑選、被組織和再分配」。[16]但如果再更仔細討論這些「被控制、被挑選、被組織和再分配的程序」其實是根據兩大系統進行運作，一部分是論述的外部系統；另一部分則是論述的內在系統。在本文當中，我們關心的是論述的外部系統，指的是包圍著論述，也就是論述使用場域所運行的「排除規則」（rules of exclusion），在排除規則中了包括「禁止」（prohibition）、「分隔和拒斥」（division and rejection）與「真和假的對立」（opposition

[14] Michel Foucault, *Power/Knowledge: Selected Interviews and Other Writings, 1972-1977*, trans. Colin Gordon, Leo Marshall, John Mepham, and Kate Soper, eds. Colin Gordon (New York: Pantheon Books, 1980), pp. 194-195.

[15] 同前註，頁 196。

[16] Michel Foucault, *The Archaeology of Knowledge,* trans. A. M. Sheridan Smith (New York: Pantheon Books, 1972), p. 216.

between true and false）三個作用。[17]

　　這三個外部作用：「禁止」、「分隔和拒斥」與「真和假的對立」，其實是真實社會情境中，個體生命被規訓、被形塑的過程，也是特定真理論述在社會場域「部署」的結果。正是上述這三個外部作用，「禁止」、「分隔和拒斥」、「真和假的對立」之運作，讓真理論述不再只是單純的言說，而是轉化為特定權力機構介入社會控制之形式。正如傅柯在〈真理和權力〉（"Truth and Power"）所言：

> 真理應該被理解為一套有秩序和步驟的系統，管理著命題（statements）的生產、管制、分配、流轉和運作。真理也和一套權力系統保持著一種循環的關係，這個權力系統一方面生產出真理也維持著真理，但另一方面真理也引出（induces）權力以及擴張權力的效應。這就是一個真理的「格式」（regime）。[18]

　　在簡單討論完傅柯的基礎觀點後，我們可以借用傅柯這些基礎觀點檢視李漁時代的「知識型」和「部署」狀態。但我們必須聲明，本文使用「知識型」和「部署」這兩個傅柯觀點，並非認為李漁的時代，有著可以被傅柯理論各個面向完全解釋的特質。畢竟傅柯在提出這兩個觀點時，其所實際討論的對象和本文對象，在時空背景及文化經驗上截然不同。因此，本文「知識型」和「部署」的使用，僅取其最大外延的基本概念，就是去檢視真理論述、特定權力機構和主體形式的構成之間的關係。

三、閑情結構中的雅：日常審美經驗的真理化

　　從閑情結構「知識型」產生，到成為社會性「部署」，其實跟明代的思想流變息息相關。我們可以從明代初年朱元璋文化專制主義對朱熹理學的官方態度，

[17] 「禁止」有三個主要的面向：（一）在客體方面：在論述中禁止對某種客體的談論；（二）在主體方面：某些言說主體具有禁止他人論述的特權，構成某種排他性；（三）在程序方面：用儀式或典禮排除某些特定身分之人。「分隔和拒斥」說明的正是上述禁止的作用。當禁止的效力運作的時候，就可以開始將論述主體或客體進行分隔，進而產生出等級。給予某些論述主體或客體優位，並拒斥、剝奪劣位的論述主體或客體。「真和假的對立」：當上述「分隔和拒斥」效力成立之時，處於低位的論述由於缺乏社會網絡的支持，逐漸被具備真理意志（will to truth）的群體排除。真理意志引導人們進行對真理的追求，並排斥虛假。處於低階的論述，由於無法進入真理討論的場域，逐漸被排出在真理的論述之外，於是這構成一種「真和假的對立」。同前註，頁 216-225。
[18] Michel Foucault, *Power/Knowledge*, p. 133.

196

追索當時理學／國家論述「知識型」之起源。[19]當時明代社會從官方立場到社會實踐，都奉行從朱熹學說歸納而來的核心論述：「宇宙之間，一理而已。天得之而為天，地得之而為地。而凡生於天地之間者，又各得之以為性，其張之為三綱，其紀之為五常。蓋皆此理之流行，無所適而不在」。[20]上述這核心論述在社會部署的層次上，也構成當時各種社會價值體系的詞語排列順序，例如君為臣綱、父為子綱等等。事實上，這一套官方理學體系正體現著傅柯所提出論述外部「禁止」、「分隔和拒斥」、「真和假的對立」的功能。從「禁止」的角度而言，三綱五常禁止了由下而上的道德及真理抗爭，道德及真理是一種由上而下的控制系統；從「分隔和拒斥」的角度而言，各種不同的社會論述不再被平等對待，形成了一種分隔等級，越靠近這個形上結構者越具優位，越缺乏這個形上結構者則越居劣勢；最終處於低階的論述，被拒斥在真理談論的場域外，而越具優位的論述則占據了真理的位置，形成了一種在道德及真理上「真和假的對立」。

在理學／國家論述「知識型」的「部署」下，[21]有了專屬於這個時期的「身體、力量、能量、物質、欲望、思想等事物」。[22]也在明代前中葉，構成了文人群體對其每日經驗意義的「前理解」（pre-understand）。在這個前理解下，個體的生命經驗並沒有產生出豐富的韻味及厚度，反而在這個過濾器下，讓其蒼白化，刻板化。[23]因此並非所有的經驗意義，都能本真地被表達，能夠使用的

[19] 學者陳逢源說道：「朱熹以四書建構儒學體系，明代則是四書具體實踐時代，……明太祖龍興之時，每每謁文廟，祀孔子，成為經略四方當中，頗為特殊的舉措，即皇帝位恢復衣冠如唐制政策，軍政之餘，具有宣示文化思考，檢視《明實錄》洪武十四年（1381）三月，頒五經四書於北方學校喪亂之後，進行學術建設，宏圖遠略，由此可見。雖然與諸儒講論治道，尚未及於細節，甚至對於四書中《孟子》『草芥』、『寇讎』之語頗為不滿，曾命劉三吾撰《孟子節文》，進行思想清理工作，尊儒卻又有所保留」。陳逢源：〈明代四書學撰作形態的發展與轉折〉，《國文學報》第68期，2020年，頁70。這樣的分析，其實正符合了傅柯所說：「任何社會中的論述生產，都是根據一些程序，因而被控制、被挑選、被組織和再分配」的「知識型」模式。
[20] 〔宋〕朱熹：〈讀大紀〉，《朱子大全》（臺北：中華書局，1964年），冊9卷70，頁5。
[21] 學者巫仁恕概要性的描述符合這一套朱熹理學「知識型」的部署狀態：「無論是明代或清代，在法律上都明文規定了一種身分制度，也就是依官員品級以及功名身分來區分身分等級，並配合某些消費方面的特許權利，來形成一套用來『明尊卑、別貴賤』的制度。明初太祖即規劃出一套禮制體系，對官民冠服、房屋、車輿、鞍轡、帳器用等，希望能有效達到『望其服而知貴賤，睹其用而明等威』的理想社會。這種制度在社會變遷緩慢或停滯的時期，較能維持一定的作用，如在明初……此制度得以遂行」。巫仁恕：《品味奢華：晚明的消費社會與士大夫》（臺北：聯經出版社，2007年），頁34。
[22] Michel Foucault, *Society Must Be Defended*, p. 28.
[23] 正如學者陳逢源所描述的朱熹理學的宰制力，他說：「強調躬行實踐，頗能反映此一時期普遍想法，一道德，同風俗，四書成為政教立身原則，立身處世以四書義理為依歸，理學精神落實於個人行事與政令之間」。陳逢源：〈明代四書學撰作形態的發展與轉折〉，頁75。

詞語，早已納入國家機器僵化的編碼結構中。

但隨後王學運動展開作為一個「事件」，同樣基於傅柯的「知識型」，我們可以發現王學和朱熹理學中理想意義源頭出現割裂，上述這個外部「禁止」、「分隔和拒斥」、「真和假的對立」的論述模式，在中、晚明得到了鬆動。原本強調「他（天理）為主，我為客」的論述邏輯，轉變為王陽明的「心即理」，在某個意義上就是理想意義源頭和日常實踐場域的融合。而筆者也認為這開啟了文人傳統的論述實踐模式轉向日常語言的靠攏；透過重新調整明代文人的論述中的符號系統，強調如何從個體生活經驗重新認識真理符號系統，達到「心即理」即所謂「致良知」，這種為善去惡的境界。在下面這一段引言，王陽明分析了並非只能從屈從於國家機器編碼符號系統，才能得到真理狀態，而是在日常生活事務的實踐中，也能進入真理狀態：「業舉辭章，俗儒之學也；薄書期會，俗吏之務也，……。君子之行也，不遠於微近纖曲而盛德存焉……，公以處之，明以決之，寬以居之，恕以行之，則不遠於薄書期會而可以得古人之政，是遠俗也。」[24]

此後如歐陽德、錢德洪及晚明的東林學派，更發展了在日常生活事務實踐中，也能進入真理狀態這個觀點，甚至認為只有在日常事務之實踐場域（日履）中，才更具備致良知的可能。也因此，此種觀念順著其內在邏輯發展，自然會發展出如尤時熙「致知必在於通物情」的命題。[25]而通物情的主張在東林學者的思考當中，落實到真正的經驗層次，涉及各種類型關係的社會性活動，提倡所謂的「實事」，高攀龍認為：「居廟堂之上，無事不為無君；處江湖之遠，隨事必為吾民，此士大夫之實事也。」[26]

因此綜合上述王學發展及修正的方向，我們可以發現對心學文人論述符號系統成為一套新的「知識型」，這一套「知識型」和之前理學／國家論述「知識型」的最大之差異，來自於前者（在王學以前的朱熹理學系統）在語境以及語言形式上，使理學符號系統完全宰制日常生活經驗，產生出一種規範性，收編

24 〔明〕王陽明：〈遠俗亭記〉，《王陽明全書》（臺北：正中出版社，1955 年），冊 1，頁 202。
25 尤時熙認為：「愚妄意格訓則，物指好惡，吾心自有天則，學問由心，心只有好惡耳，頗本陽明前說。近齋乃訓格為通，專以通物情為指，謂物我異形，其可以相通而無間者情也，頗本陽明後說。然得其必通其情，而通其情乃得其理，二說亦一說也。但日正，日則取裁於我，日通則物各付物。取裁於我，意見易生：物各付物天則乃見。且理若虛懸，情為實地，能格亦當時能通物情，斯盡物理而日正，日則，日至，兼舉之矣」〔明〕尤時熙：《尤西川先生擬學小記》，收入《四庫全書存目叢書》（臺南：莊嚴文化，1995 年），子部第 9 冊，頁 821。
26 〔明〕高攀龍：〈答朱平涵書〉，《高子遺書》，收入《景印文淵閣四庫全書》（臺北：臺灣商務印書館，1983 年），冊 1292，卷八上，頁 486。

壓抑了日常生活經驗。而後者（王學系統）則完全試圖則在論述符號系統留下一個空白，這個空白必須留待日常生活經驗進行填補（知行合一），試圖在日常經驗中找尋與理想意義本體的縫合，理想意義本體不高於日常經驗，而是和日常經驗交纏的一種狀態。

但值得觀察的是，這一套王學系統後繼者將王學系統的審美化，例如李贄的童心說，何謂李贄的童心：

> 夫童心者，真心也，若以童心為不可，是以真心為不可也，夫童心者，絕假純真，最初一念之本心也。[27]

> 童心者，心之初也，夫心之初，曷可失也！然童心胡然而遽失也？蓋方其始也，有聞見從耳目而入，而以為主以其內而童心失；其長也，有道理從聞見而入，而以為主於其內而童心失……，夫道理聞見，皆自多讀書識義理而來也。[28]

李贄的童心說，在初始時如同王學一般是討論道德起源的問題，將道德基礎放置在前社會化領域的意識狀態中，但李贄最特別的觀點是將童心審美化，認為童心不止是道德的源頭，也同樣是美感創作及審美經驗的源頭：

> 天下之至文，未有不出童心詳焉者，苟童心長存，則道理不行，聞見不立，無時不文，無人不文，無一樣創至體格文字而非文者。詩何必古選，文何必先秦。降而為六朝，變而為近體，又變而為傳奇，變而為院本，為雜劇，為西廂曲，為水滸傳，為今之舉子業，皆古今至文，不可得而時勢先後論之。[29]

因此在某個意義下公安派的「性靈」思想，即接續著李卓吾的觀念，這清楚地表現在袁宏道對其弟袁小修創作態度的理解與觀察：「大都獨抒性靈，不拘格套，非從自己胸臆流出，不肯下筆。有時情與境會，頃刻千言，如水東注，令人奪魂。期間有佳處，亦有疵處，佳處自不必言，及疵處亦多本色獨造語」。[30]

27 〔明〕李贄：〈童心說〉，《李贄文集》（北京：社會科學文獻出版社，2000 年），卷三《焚書》，頁 92。

28 同前註。

29 同前註。

30 〔明〕袁宏道：〈敘小修詩〉，《袁宏道集箋校》（上海：上海古籍出版社，1997 年），卷 4，頁 187。

袁宏道試圖透過審美的力量保存童心，在他的觀念中「趣」就是童心審美的狀態，而這個狀態正是孟子「不失赤子之心」的追求，或老子「能嬰兒」的狀態：「夫趣，得之自然者深，得之學問者淺。當其為童子也，不知有趣，然無往而非趣也，面無端容，目無定睛，口喃喃而欲言，足跳躍而不定，人生之至樂，真無逾此時者。孟子所謂不失赤子，老子所謂能嬰兒，蓋指此也。」[31]

至此，這個新的「知識型」在論述邏輯上如何處理美感問題大致清楚了，綜合上述所引，我們可以發現這樣一條軌跡，透過李贄的童心說，文人論述符號系統，從討論心學對道德意義源頭的要求，轉向公安派對審美意義源頭的要求，也即是**形而下的審美客體具備通於形而上的道德、真理本體的意義**。

這個形而下審美客體通於形而上道德、真理本體的新「知識型」之出現，即是雅／隱觀念的誕生。在雅／隱觀點的「部署」模式下，一種新的身體、力量、能量、物質、欲望、思想等關於生命價值的實踐開始產生。在中晚明，這種雅／隱「部署」在士人階層有兩種很顯著的特徵：一是著重於審美經驗之擴張，也即是「趣」；且要求審美之強度和深度必須能更大幅度地貫穿現實生活，也就是「寄」。二則表現於士人階層對俗務的抗拒，例如對仕途的放棄或拒絕從事商賈之營生。

關於第一個特徵，「趣」和「寄」，作為生命價值的實踐，袁宏道在〈與李子髯書〉中清楚地說明，袁宏道寫到：「髯公近日作詩否？若不做詩，何以過活這寂寞日子也，人情必有所寄，然後能樂，固有以奕為寄，有以色為寄，有以技為寄，有以文為寄。古之達人，高人一層，只是他情有所寄，不肯浮泛虛度光景」[32]。因此在袁宏道看來，古之達人，之所以高人一層，並非在立功、立言、立德等傳統儒家道德實踐上有所成就，而是能夠有「趣」、「寄」，也就是具備在審美強度與深度上高於常人能力之人。而當「趣」、「寄」發展到能夠成為新的自我認同時，則成為「癖」。[33]在〈與潘景升書〉當中，袁宏道很明確地說明了「癖」：「弟謂世人但有殊癖，終身不易，便是名士」。[34]又說：「稽康之鍛也，武子之馬也，陸羽之茶也，米顛之石也，倪雲林之潔也，皆以僻而寄其磊

31 〔明〕袁宏道：〈敘陳正甫會心集〉，《袁宏道集箋校》，卷10，頁463。
32 〔明〕袁宏道：〈與李子髯書〉，《袁宏道集箋校》，卷5，頁241。
33 關於晚明文人對癖好的生命價值論述，學者邱德亮說明癖嗜在晚明其實已經成為個人在文化層次上的社會展現，一種自我認同的「象徵性政略」（symbolic politics），這可以補充本文在此觀點上的論述。邱德亮：〈癖嗜文化：論晚明文人詭態的美學形象〉，《文化研究》第8期，2009年，頁61-100。
34 〔明〕袁宏道：〈與潘景升書〉，《袁宏道集箋校》，卷55，頁1597。

傀儡逸之氣者也。余觀世上語言無味面目可憎之人，皆無癖之人耳。」[35]

此外，隨著中晚明消費社會的成長，相較於袁宏道所寄情的「詩」、「文」、或「茶道」：這種要求實踐者具備高度天分與才能的藝術行為，張大復則用一種更物質化之角度說明「趣」和「寄」的另一種可能：

> 一卷書，一塵尾，一壺茶，一盆果，一重裘，一單綺，一奚奴，一駿馬，
> 一溪雲，一潭水，一庭花，一林雪，一曲房，一竹榻，一枕夢，一愛妾，
> 一片石，一輪月，逍遙三十年，然後一芒鞋，一斗笠，一竹杖，一破衲，
> 到處名山，隨緣福地，也不枉了眼耳鼻舌身意隨我一場也。[36]

對於張大復而言，正是這種「趣」、「寄」的物質化模式，降低了實踐雅／隱觀念的門檻，讓雅／隱實踐不再只限於是少數文化菁英的特權，[37]不再需要透過藝術天分的自我證成，只需要透過在生活風格上對物質的講究堅持，就可以完成，也就是說物質化的傾向讓士人階級滿足自戀欲之門檻降低。

雅／隱部屬的第二個特徵，則在於拒絕任何俗務之纏身。周暉所撰《續金陵瑣事》記載了明中期南京著名文人盛時泰，在面臨發展仕途與否的選擇時，與其妻之對話：

> 高才博學，有聲文場，既屢失意，將老矣。居常仰屋而嘆，孺人沈氏聞
> 之則曰：「君見里中得意人乎？不過治第舍，買膏腴，榮耀閭里爾。以
> 妾觀之，蓋有三殆焉：屈志狥人，一也；踰憲賣貨，二也；生子不肖之
> 心，三也；孰與君家居著書之為高乎？君且欲富貴即孝廉亦可圖，不則
> 從君隱處山中何不可者，又免三殆之憂，顧獨奈何長嘆哉？」盛君笑
> 應曰：「爾能是，吾今可為大城山樵矣」。[38]

在這一段引言中，盛時泰之妻沈氏清楚地表達了雅／隱狀態的生命價值遠高於

35　〔明〕袁宏道：〈十好事〉，《瓶史》，《袁宏道集箋校》卷 24，頁 826。
36　〔明〕張大復：〈戲書〉，《聞雁齋筆談》，《中國野史集成續編》（成都：巴蜀書社，2000 年），第 26 冊，頁 330。
37　文化菁英之流者，正如袁宏道在《袁中郎文鈔》，〈時尚〉曾批評時人皆將趣的追求放置於書法、繪畫或者是古董的品味上，也或者是放置在焚香煮茶，觀賞庭園美景之類的生活形式上，但在袁宏道看來這些是一種僅僅碰觸到「寄」或「趣」表面皮毛之事務，真正實踐寄或趣的重心，其實是讓個人獨特之個性，透過一種品味和形而上之真理本體發生關聯。〔明〕袁宏道：〈時尚〉《袁宏道集箋校》，卷 20，頁 730。
38　〔明〕周暉：〈沈氏三殆〉，《續金陵瑣事》，收入《筆記小說大觀》（臺北：新興書局，1985 年），第 16 編（四），頁 2123-2124。

發展仕途所帶來之名聲的價值。

又或者士大夫階級誇張強調自己所作所為，是違反現實利益經營原則的行為。顧公燮之《丹午筆記》中曾紀載：

> 雅園顧某，通籍數十年，歸田。家有掌事黠奴，侵虧萬金，將繩之以法。
> 奴知之，倩善書者數十人，捏造數十年日用帳簿，混寫買賣若干，共有
> 兩擔。顧據案上坐，奴跪堂下，細剖侵虧之由，俱有憑據，可以查核。
> 顧本書生，不善會計，倩人握算，一日只有一二本，乃擲簿而笑曰：「大
> 丈夫豈屑於此哉？」遂不問。[39]

因此在這樣之狀況下，雅／隱作為文人論述的實踐，構成一種新的社會風尚，它讓這個時代的士人階級有一種表面上對社會體制的公然拒絕，並能夠享受這個公然拒絕，提供了士人群體一種特定的主體形式。在這個這主體形式上，文人雕琢，玩味著自己的生命價值。也成為了李漁建構《閑情偶寄》思考中的雅脈絡。

四、文人姿態與慾望滿足：李漁閑情觀中交雜的雅俗

然而在明代中葉開始，除了上述的這個雅／隱論述的「部署」外，士人生活其實還面臨著一個新的變局，學者王鴻泰在〈明清士人的生活經營與雅俗的辯證〉寫到：

> 對於一般士人而言，生活有兩個層面：一個是與一般世俗大眾無甚分別
> 的，現實生計的經營，一個是超越一般現實營營苟苟之上的，美學生活
> 的經營。簡單地講，他們的生活具有「俗」和「雅」兩個不同的層次或
> 面向。這兩者互相關聯，互相辯證，或者可能相互呼應，或者可能相互
> 排斥。而這種雅俗的並存、矛盾與辯證，不僅存在於個人生活層面上，
> 也進而舖展於社會層面上，從而成為整體社會文化的開展動力。[40]

李漁《閑情偶寄》的時代正是這種雅俗辯證的年代。然我們要提醒的是在更宏觀的視野當中，文人在現實中所感受到的壓力和明代資本主義商品經濟現象之興起，乃是同一結構之產物。因此事實上無論奉行顯或隱，都只是士人階

39 〔清〕顧公燮：〈黠奴侵虧〉，《丹午筆記》（南京：江蘇古籍，1985 年），頁 192。
40 王鴻泰：〈明清士人的生活經營與雅俗的辯證〉。

級內部的選擇，但包圍在文人論述外部的社會，卻是一個雅／隱論述體系尷尬並存於俗／庶民欲望操作系統之情境。

　　基本上明代中期以降，隨著庶民經濟的發展，士、商階層間打破了往常的分際，往來逐漸頻繁，造就了一種新的社會格局。傳統文人階層在這個社會格局的劇烈變化中，體驗到巨大、不同以往的震驚經驗，幫閑竟然成為一種新的選項。於是透過幫閑經驗與科舉仕途經驗或「趣」、「寄」經驗的反差，文人被迫鑽進了和原本文人論述系統的斷裂。在明末清初的李漁身上，我們看到了追求文人傳統生命理想對比於日常生活努力營生的巨大落差，當然這個落差形成的主因，一部分是政治科舉上的悲劇，在這個悲劇中，生命理想面對現實難堪的處境顯得蒼白壓抑，而另一部分則在於面對市賈之風的薰陶，幫閑文人們為了販賣所提出的文化商品，文人們必須繼續堅持某些早已僵化的文化理想作為包裝，以便維持自己在庶民社會中的某種體面。[41]在這樣的狀態下，面對這兩套系統間彼此的消長所造成的斷裂，形成明末知識份子的壓力及無所適從的茫然，要作為士人還是作為山人？[42]作為山人，要維持自己所剩無幾的文人格調還是更義無反顧開發投入商業活動？或者這當中其實還有溝通的可能性？如果有，這個統合兩種「知識型」的論述型式，又是如何可能？

　　要討論這個問題之前，我們必須明白雅／文人論述系統和俗／庶民欲望操作系統的差異，所謂的雅／文人論述系統，我們在上一節已經討論過，但我們必須再一次提醒讀者無論顯或隱的選擇，皆只是文人論述內部的更迭。但值得注意的是雅／隱論述其實在現象上和俗／庶民價值論述有著「異質同型」的樣貌，物質化的趣、寄和商品經濟之間的消費現象其實非常接近，它們同樣都將主體的價值建立在物質的賞玩上，但有一個最重要的差異，正如學者黃果泉在《雅俗之間──李漁的文化人格與文學思想研究》對明末清初文人所進行的分析：「他們的精神狀態是複雜的，這必然導致生活態度的複雜，一方面肯定並追求

[41] 關於晚明文人所面臨的尷尬狀況，周明初有清楚的說明，見周明初：《晚明士人心態及文學個案》（臺北：東方出版社，1997 年）。或者如王鴻泰所說：「雅文化乃因此不斷擴充其內在意涵。然則，除此內在意涵之更趨豐富外，就社會面來看，此種論述之熱列展開且別具市場價值與社會文化意義。因為，這套雅的生活文化延續至明期時，相隨於文人的世俗化，文人的雅緻品味也在市場中發揮作用，經其『賞識品第』之後，『以為雅者，則四方隨而雅之，俗者，則隨而俗之』」。王鴻泰：〈雅俗的辯證──明代賞玩文化的流行與士商關係的交錯〉，頁 109。

[42] 關於山人的社會形象，費振鐘有一個清楚的總結性的描述：「事實上，『山人』可能是一群文壇無賴，但也可能是風雅之人；可能是巧言佞色的騙子，但也可能是才學之士；『山人』身上有著明顯的優伶特點，因而喜劇色彩頗濃，但他們做為布衣而干公卿，在這種討生活的背後，卻也包含了小人物的種種辛酸和痛苦不平，你可以由此了解他們這個階層的文人的生活悲劇」。費振鐘：《墮落時代──明代文人的集體墮落》（臺北：立緒出版社，2002 年），頁 187。

世俗享樂，在袁宏道所標榜五種人生的真樂中，多屬世俗享樂，……但一方面他們又分明在其中寓有文士的曠達超邁，絕非如一般俗子般耽溺物欲」。[43]因此正如上一節所描述，文人的隱／雅論述的物質化，基本上是將現實生活和真理符號進行縫合的過程，也就是說物質化的意義對文人主體的自我構成而言，其實隱含著一個對生命境界之追求。

但俗／庶民欲望操作系統則完全是另外一套系統。首先就形式上而言，相較於文人論述是一套真理符號精密排列的系統，俗／庶民欲望操作系統則是一套技術性思維，也就是俗／庶民欲望操作系統並非一套將真理符號重新裝配之體系，而是不再討論真理符號之位置，直接對所關注之事務進行技術性、或者操作性的說明。

這種思維的形式來源，有很大一部分是被中國傳統文人論述系統所排斥的科技性思維，但隨著商品製作經驗逐漸豐富成熟後，到了明代中晚期，科技性思維語言已經成為一種社會交流的形式。例如學者張春樹和駱雪倫在《明清時代之社會經濟巨變與新文化：李漁時代的社會與文化及其現代性》就說明俗／庶民欲望操作系統，挑戰了原本的社會價值：「由科舉制度所產生的士大夫，對保證民生的最重要手段——農業技術及工業技術——一概不熟悉甚至懷有敵意，儒學經世的理想從未達到過。其次把這批人所做的工作綜合起來看，其實是對「儒家勞心者治人，勞力者治於人」的社會意識型態的嚴厲挑戰」。[44]但在晚明社會，這個俗／庶民欲望操作系統，其實已經超過單純提供實證經驗的科技思維，它更成為滿足庶民種種欲望的技術或行樂縱欲之操作指南，例如養生術，宴飲技巧甚至是尋花問柳的房中術綱領。這樣的俗／庶民欲望操作系統，是晚明社會大眾品味的結晶，代表著庶民大眾對其理想生活形式的操作能力與模仿能力。

其次就目標上，這一套技術性思維直接訴求庶民生活中種種欲望的滿足，而非是道德境界之提升。也就是將文人雅／隱論述的物質化直接轉化為炫耀性消費（conspicuous consumption）及行樂縱欲的生活理想。這樣一套針對欲望滿足的技術性思維和雅文人論述系統是格格不入的，甚至無法被編碼入雅文人論述系統中的結構中，只能存在於這個結構的空白位置。例如對於存天理去

43 黃果泉：《雅俗之間——李漁的文化人格與文學思想研究》（北京：中國社會科學出版社，2004年），頁 169-170。
44 張春樹、駱雪倫：《明清時代之社會經濟巨變與新文化：李漁時代的社會與文化及其現代性》（上海：上海古籍出版社，2008 年），頁 235-236。

人欲或甚至心即理的律令，無論顯隱，從文人論述系統的角度出發，它必然用一種姿態壓抑了俗／庶民欲望操作系統。但從俗／庶民欲望操作系統看來，雖然只是被用輕描淡寫的方式，配置在真理論述中處在被壓抑的人欲範疇，但實際上它卻勢不可擋，蔓延在不斷透過技術擴大增生的社會經驗領域中。[45]也就是被新開發出來人欲經驗領域，成為了雅／隱文人論述系統的「域外」，生機勃勃地繁衍在符號系統的空白之處。我們認為這種不進入符碼，而只直接進行對欲望的操作與滿足，就是俗／庶民欲望操作系統的最大特徵。

值得注意的是，如果將這兩套系統放在消費社會生活品味的領域進行考察，雅／隱文人論述系統的首要目標，在於讓生活中的品味進入編碼，生活品味中美感的意義，不完全在於其自身所開顯的幅度與強度，有一大部分取決於其能夠被雅／隱文人論述系統編碼的程度，因為這樣的程度越高，文人的自戀可以得到越高的滿足。但在俗／庶民欲望操作系統的觀點下，品味的意義在於突顯欲望的深度和造就欲望滿足的強度。[46]

俗／庶民欲望操作系統可以在李漁作品中很清楚地找到痕跡。例如李漁在其通俗小說集《無聲戲》中，有幾篇小說的核心情結構成要件，即建立在俗／庶民欲望操作系統上。在〈第七回　人宿妓窮鬼訴嫖冤〉中，構成情節轉折的

[45] 在學者陳秀芬之著作當中，全書除去導論與結論外，共有五個主題，〈養生書寫與出版文化〉、〈文人養生與日常生活〉、〈房中養生與性經濟〉、〈飲食宜忌與身體感知〉、〈身體再現與養生傳承〉。書中就高濂的《遵生八牋》與李漁的《閒情偶寄》，考察晚明養生文化的轉變與特色。此外作為時代背景的佐證，作者在書中也蒐集了在當時相當數量養生的歌訣與口訣，或者一些養生技法的分析。透過這些例子其實很容易找到當時俗／庶民欲望操作系統的形式。但值得關注的是陳秀芬所提出養生性質的轉變現象，在這個轉變現象中，養生術從一種單純欲望累積與滿足實踐的過程，最終也成就一種道德化的行為，其實這也正反映在本文書寫中，李漁所身處的雅俗兩套體系的共濟、曖昧之現象。陳秀芬：《養生與修身——晚明文人的身體書寫與攝生技術》（新北：稻香出版社，2009年）。

[46] 此種雅和俗的差異，可以清楚地反映在明中末時的旅遊文化。學者巫仁恕在分析了當時的旅遊文化。同樣都是出遊，晚明一般民眾的行為，只是單純慾望的滿足，在文人眼中僅是一種俗的行為，而文人則必須在旅遊中去追求雅的境界。巫仁恕認為當時的文人李流芳就是一個這種觀點下的典型例子，巫仁恕分析了李流芳的〈遊虎丘小記〉後，寫到：「在文中他痛恨大眾旅遊時眾聲喧嘩，將美景名勝變成庸俗之地即「使丘壑化為酒場，穢雜可恨，」所以他要在「夜半月出無人」時來遊，才能達到「山空人靜，獨往會心」的境界。巫仁恕：《品味奢華：晚明的消費社會與士大夫》，頁199。此外，巫仁恕還說晚明士大夫：「認為士大夫的旅遊文化應該與庶民不同，他們把旅遊分級，強調惟有文人雅士才能神會名山勝水的意境，……晚明還有一些士大夫極力想發展一套旅遊理論，這就是所謂的『遊道』。細看這些將旅遊理論化或形而上的說法，其實就是一種消費品味的塑造，為的就是與眾不同。晚明士大夫常會以『遊道』為名，將當時的旅遊風氣批評一番，其實就是要區分士大夫自己形塑的『雅』與一般大眾的『俗』的不同」。同前註，頁209-210。在本文看來，這其實就很清楚地說明對於明代士人階級而言，能讓自己的品味進行雅／隱文人論述的編碼系統是其自戀的來源，而對於一般大眾在旅遊中，邊飲酒邊喧嘩其實就是技術／欲望滿足體系的實踐。

重要關鍵是一套近乎神話般的性愛技術；[47]而在〈第八回　鬼輸錢活人還賭債〉的情節開展則來自在於一套賭博技術的視角。[48]這些小說的情節與腳色其實正是勾勒出俗／庶民欲望操作系統在當時社會中的「部署」狀態。

總結上述段落，我們可以用下表來說明這兩種系統的對立性：

	雅／隱文人論述系統	俗／庶民欲望操作系統
形式上	符號編碼系統	操作系統
目標上	將經驗編碼入雅／隱論述符號系統	用技術增生新的欲望經驗
在品味的意義上	用美感實踐編碼	用美感刺激欲望增生
在自我姿態的展現上	用符合編碼系統的純粹性進行主體建構	用欲望滿足的程度進行炫耀
對生活物質的態度	強調和精神境界的連結	強調和欲望滿足的連結

李漁的《閑情偶寄》中雅俗的交纏現象，在某個面向上就是醉心於這兩種論述模式溝通的可能性。在《閑情偶寄》的卷首之〈凡例七則〉中寫到：「風俗之靡，猶於人心之壞，正俗必先正心。今日人情喜讀閒書，畏聽莊論，有心勸世者，正俗必先正心，正告則不足，旁引曲譬則有餘」。[49]又寫到：「勸懲之意，絕不明言，或假草木昆蟲之微，或借活命養身之大 即所謂正告則不足，旁引曲譬則有餘」。[50]上述所謂的莊閑的對立系統中，「莊論」所指的正是這一套大部分文人教養中的雅／隱論述體系，這一套論述系統挾帶著一種想像體系或者符號象徵體系，對於純粹追求欲望滿足的群眾構成了壓力，因此李漁觀察到

47 在這一回的故事情節當中，作為官二代的男主角因為一開始的性無能，而選擇去相信一個能夠保持貞節之妓女，認為這個妓女是青樓中的道德典範。但隨著男主角因為一個奇遇，遇到一位能夠教他具有三個層次的御女技術之高人，他的欲望逐漸膨脹。原本男主角只想學習第一個層次之技術，並認為自己這樣就會知足，果然他在操作這個技術時得到前所未有的滿足。但在一段時日之後第一層次之技術已經無法滿足於他，於是他要求要學習第二個層次的技術，果然在學會後在性愛上獲得更高的滿足。但最後他還是不滿於第二層次之技術，試圖去學習第三層次之技術，但意外的是，這個高人以一種荒謬的理由拒絕教他，而這個理由也造成了後來劇情之翻轉。〔清〕李漁：〈第七回人宿妓窮鬼訴嫖冤〉，《無聲戲》。取自 https://ctext.org/wiki.pl?if=gb&chapter=994349，檢索日期 2022/10/07。

48 在這一回的故事情節當中，劇情的開展則在於賭博技術上。有一人向路上偶遇之道人購買賭博的不敗仙方。此人使用這個仙方確實在賭業上有所斬獲。之後的情節則基於此仙方之邏輯，進行一種喜劇性的展開。〔清〕李漁：〈第八回鬼輸錢活人還錢〉，《無聲戲》。取自 https://ctext.org/wiki.pl?if=gb&chapter=862800，檢索日期 2022/10/07。

49 〔明〕李漁：〈凡例七則〉，《閑情偶寄》（臺北：明文出版社，2002 年），頁 4。

50 同前註。

「畏聽莊論」這樣子的現象。但過於排斥雅／隱文人價值論述體系，完全擁抱俗／庶民欲望操作系統，其實又會造成這樣「風俗之靡，猶於人心之壞」這種現象，對於一個曾經內化過傳統文人價值體系的人，同樣會構成自戀不小的受損。因此李漁選擇了用閑情這一範疇將這兩種論述體系縫合，其實有其用心。

上述學者張春樹和駱雪倫在《明清時代之社會經濟巨變與新文化：李漁時代的社會與文化及其現代性》一書中就以此種角度論述了李漁審美意識的意義，認為李漁其實是介於中國傳統認定的小道與大道之間。一方面《閑情偶寄》提供了一個日常的俗／庶民欲望操作系統，例如在李漁朋友為其所著之《閑情偶寄》所寫的序中寫到：

> 昔陶元亮做《閒情賦》，其間為領、為帶、為席、為履、為黛、為澤、為影、為燭、為扇、為桐，纏綿婉變，聊一寄其閒情，而萬慮之存，八表之憩，即於此可推焉。今李子《偶寄》一書，事在耳目之內，思出風雲之表，前人所欲發而為竟發者，李子盡發之；今人所欲言而不能言者，李子盡言之，……而世之腐儒，猶謂李子不為經國之大道，而為破道之小言者。[51]

此外我們也在《閑情偶寄》中，清楚地看到了李漁自己說明為俗務立法的技術性指南動機：「有怪此書立法未備者，謂既有心作古，當使物物盡有成規，……八事之中，事事立法者只有六種，至《飲饌》、《種植》之所言者，不盡是法，多以評論間之，甯以『支離』二字立論，不敢以之立法者，恐誤天下人也」。[52]上述這兩段引言，微言大義地將《閑情偶寄》的俗／庶民欲望操作系統清楚表明。

但另一方面《閑情偶寄》作為一個特殊的作品，又在這個俗／庶民欲望操作系統的縫隙，找到了一種轉化進雅／隱論述系統的符號模式。例如在〈種植部〉當中：「予談草木，輒以人喻。豈好為是曉曉者哉？世間萬物，皆為人設。觀感一理，備人觀者，即備人感。天之生此，豈僅供耳目之玩、情性之適而已哉？」[53]又說：「人之榮枯顯晦，成敗利鈍，皆不足據，但詢其根之無恙否耳。根在，則雖處厄運，猶如霜後之花，其復發也，可坐而待也，如其根之或亡，則雖處榮膴顯耀之境，猶之奇葩爛目，總非自開之花，其復發也，恐不能坐而

51 李漁：〈序〉，《閑情偶寄》，頁 1。
52 李漁：〈凡例七則〉，《閑情偶寄》，頁 6。
53 李漁：〈種植部〉，《閑情偶寄》，頁 249。

待矣」。[54]因此從表面上看來，李漁雖然在〈種植部〉談的是一種栽種的技術性模式，但卻不僅僅停留在對技術、指南性的說明，而是將其提升為文人立身處世的智慧修養，突破了原本只為了欲望滿足的技術性思維，偷渡了雅／隱論述系統的符號模式，讓一種特殊的雅俗結合模式誕生。

　　事實上這個新的模式，正是中晚明這個時代文人處境的隱喻，或者一種文人面對自身處境的自我調整，這種調整一開始是實踐一種道德倫理論述，而後這種模式轉化為審美論述，但現實營生的壓力讓文人面臨一種新的技術性模式，文人透過其高度文化素養介入這個模式，引領這個模式。在這種狀態下，李漁試圖溝通這兩種模式，將原本雅／隱論述文化的某個片段進行篩選，在應付多方現實的需要下，作為真理意義的來源，但依然保持在俗／庶民欲望操作系統的基本欲望架構裡。這樣子的曖昧性和混雜性提供了雅／文人論述符號系統，交纏著俗／庶民欲望操作系統的基本邏輯和可能性。我們可以說李漁用他自我對閑情的操作經驗和對雅／隱論述的文化想像溝通了此二者，讓此二者在無可彌補的斷裂中找到共存的可能。正如美國漢學學者韓南（Patrick Hanan）在〈創造一個自我〉一文當中，也描述到李漁著作有著在其之前文人少有的特徵：「與他（李漁）的興趣愛好和注重實際的思想相比，他的知識和學問我們很少聽說過。李漁是整個學術傳統的繼承人，但除了嘲弄以外，他很少提起這個學術傳統，更沒有求助過，他把自己擺在作品的中心，需要論據時，以自己的論據和經驗充數。」[55]

五、《閑情偶寄》中視覺性的態美學：性別表演與美學表演的一體性

　　當我們理解李漁在《閑情偶寄》中，將雅／隱文人論述符號系統交纏俗／庶民欲望操作系統的獨特結構後，是否李漁有提供一套表演觀念同時符合這個雅俗交纏之狀態，如果基於表演與視覺之關係，或者我們可以將問題縮小，更清楚地發問，也即是李漁是否能夠提出一個審美範疇，貫穿整部《閑情偶寄》中視覺的快感？學者陳建華在〈凝視與窺視：李漁〈夏宜樓〉與明清視覺文化〉一文中，提供了我們討論的線索。在此文中陳建華考察了《西廂記》、《牡丹亭》一路到李漁的小說〈夏宜樓〉以及《閑情偶寄》中的〈居室部〉，說明視覺之快感其實已經在明清的閑情文化中扮演著巨大之角色。這個視覺的快感有著屬於雅／隱論述當中，將文人畫意境物質化的園林美感，卻也有著俗／庶民價值論

54 同前註。
55 韓南：〈創造一個自我〉，《李漁全集》（浙江：浙江古籍出版社，1992 年），卷 20，頁 274。

述純粹對女體的情欲化凝視，因此從視覺的角度解讀李漁《閑情偶寄》，我們可以發現什麼？

我們可以發現在〈聲容部〉中無論是談到女子在社會日常中，撩撥男性欲望的女性魅力來源，或者是舞臺上女演員對女性角色表演出來的藝術性，關鍵皆來自於刺激男性視覺欲望的「態」。也就是女性的性別表演和女性在舞臺上的美學表演皆奠基在態上。何謂態？古云：

> 尤物足以移人。尤物維何？媚態是已。世人不知，以為美色，烏知顏色雖美，是一物也，烏足移人？加之以態，則物而尤矣。如云美色即是尤物，即可移人，則今時絹做之美女，畫上之嬌娥，其顏色較之生人，豈止十倍，何以不見移人，而使之害相思成鬱病耶？是知媚態二字，必不可少。媚態之在人身，猶火之有焰，燈之有光，珠貝金銀之有寶色，是無形之物，非有形之物也。惟其是物而非物，無形似有形，是以名為尤物。[56]

所謂的態，最原始意義其實就是李漁在感受、反思女性正在進行性別表演的身體時，所發現的魅力來源，李漁用非常劇場感的語言來說明這個態：「一人嬌羞靦腆，強之數四而後抬；一人初不即抬，及強而後可，先以眼光一瞬，似於看人而實非看人，瞬畢複定而後抬，俟人看畢，複以眼光一瞬而後俯，此即態也」。[57]在這樣的觀點下，女性所擁有的女性身體魅力，並非只是女性身體單純的物理結構就能構成，要產生足以移人之魅力，還必須透過女性對其性別進行表演，產生高度表演性時才能產生。對於李漁而言，女性的性別表演中，身體的美並非如同是繪畫或雕塑般，是透過一個靜態結構比例的測量就能得到的。因此在這樣的前提下，當繪畫上或絹帛上的那些僅僅是用原料或線條所形成的美女，雖然就著身體比例，比真正的女性美了十倍以上（例如現在女性自拍照當中的電腦修圖），但卻無法具備只有活生生在場的女性身體才有的魅力。活生生在場的女性身體才有充分能量呈現出足以移人的態，也就是說只有透過女性之性別表演產生出態，才讓女性肢體生出作為封建男性欲望之物的可能，成為移人之尤物。

因此李漁寫到：

56 李漁，〈聲容部〉，《閑情偶寄》，頁 99。
57 同前註，頁 100。

> 女子一有媚態，三四分姿色，便可抵過六七分。試以六七分姿色而無媚態
> 之婦人，與三四分姿色而有媚態之婦人同立一處，則人止愛三四分而不
> 愛六七分，⋯試以二三分姿色而無媚態之婦人，與全無姿色而止有媚態
> 之婦人同立一處，或與人各交數言，則人止為媚態所惑，而不為美色所
> 惑。[58]

透過上述引言，我們可以很清楚地發現，李漁對女性表演出性別符號動態美的重視，遠遠地超過女性靜態身體的比例結構美。

此外，李漁又寫到一則女性性別表演的軼事來進一步說明態：

> 記囊時春遊遇雨，避一亭中，見無數女子，妍媸不一，皆蹡蹌而至。中
> 一縞衣貧婦，年三十許，人皆趨入亭中，彼獨徘徊簷下，以中無隙地故
> 也；人皆抖擻衣衫，慮其太濕，彼獨聽其自然，以簷下雨侵，抖之無益，
> 徒現醜態故也。及雨將止而告行，彼獨遲疑稍後，去不數武而雨複作，
> 乃趨入亭。彼則先立亭中，以逆料必轉，先踞勝地故也。然臆雖偶中，
> 絕無驕人之色。見後入者反立簷下，衣衫之濕，數倍於前，而此婦代為
> 振衣，姿態百出，竟若天集眾醜，以形一人之媚者。自觀者視之，其初
> 之不動，似以鄭重而養態。[59]

在這段引言中，態美學和女性性別表演，其實已經被說明的很清楚。

但相較於茱蒂斯‧巴特勒等現代學者，透過延伸拉岡（Jacques Lacan）及傅柯理論，對這個女性表演「態」的階級性及社會戀物進行除魅，李漁則加深了這個女性性別表演的神話性。因為在李漁的觀念中，女性性別表演態作為「是物而非物，無形似有形」的莫名存在，[60]似乎是一種只存在於形而上世界的人體美感根源。那到底對李漁而言，這種態是如何構成？是否可以用俗／庶民欲望操作系統給與一個操作性的解釋，對於此李漁則意外地堅持著他的雅／隱論述解釋模式，他將態生成的邏輯，比附於中國真理論述中的神祕主義邏輯，他說：

> 天生、強造之別也。相面、相肌、相眉、相眼之法，皆可言傳，獨相態

58 同前註。
59 同前註，頁 100-101。
60 同前註，頁 99。

一事，則予心能知之，口實不能言之。口之所能言者，物也，非尤物也。噫，能使人知，而能使人欲言不得，其為物也何知！其為事也何知！豈非天地之間一大怪物，而從古及今，一件解說不來之事乎？[61]

這很明顯的是「道可道、非常道」的邏輯比附，所以當李漁面對女性肢體魅力時，其實回到了雅／隱文人論述符號系統。也因此在面對態的形容之時，李漁直接利用雅／隱文人論述符號系統的意境作為表述：

吾於「態」之一字，服天地生人之巧，鬼神體物之工。使以我作天地鬼神，形體吾能賦之，知識我能予之，至於是物而非物，無形似有形之態度，我實不能變之化之，使其自無而有，復自有而無也。聖賢神化之事，皆可造詣而成，豈婦人媚態獨不可學而至乎？予曰：學則可學，教則不能。人又問：既不能教，胡云可學？予曰：使無態之人與有態者同居，朝夕薰陶，或能為其所化。[62]

當然，李漁觀察到「使無態之人與有態者同居，朝夕薰陶，或能為其所化」。雖然這看似是一種讓缺乏態的女性學會態的操作技術，但如果仔細深思這當中其實隱含著階級偏見與階級同化的思考，也就是李漁並沒有意識到他提出的女性性別表演學習方式，其實背後是一個文人階級性欲認同的問題，也就是文人欲望的女性符號逐漸往其他階層女性身體擴散的狀態，而這個狀態還必須在文人的居室中完成。

此外這個女性性別表演態，其實還可以透過〈種植部〉一些花與美人之間的有趣比喻發現，如：「虞美人花葉並嬌，且動而善舞，故又名『舞草』」。[63]我們幾乎可以看到虞美人草就像是有著嫋娜輕盈體態的美女，隨著春天吹撫過的微風搖曳，給人一名善舞之女子正在翩翩起舞的艷麗幻想，因此李漁比喻這種虞美人花搖曳：「蓋歌舞並行之事，一姬試舞，從姬必歌以助之，聞歌即舞，勢使然也」。[64]由目睹花草枝葉之擺動，到引發文人產生姬妾試舞的聯想，這就是態這個審美範疇的正在發揮移人之效。也正是虞美人草具備了態所產生的媚感，才讓李漁生出美人搖曳作為比擬之舉。這更說明態是由神秘美麗的生命力加上

[61] 同前註，頁 100。
[62] 同前註，頁 101。
[63] 同前註，頁 260。
[64] 同前註，頁 260-261。

漂亮的身體動態所形成。在這樣的將傳統文人雅／隱系統的花草系統，透過態的轉化成為一個俗／庶民欲望操作系統的欲望凝視，其實正是李漁《閑情偶寄》美學特徵的典型例子。

這個神祕的態，除了構成女性在日常生活性別表演中，女性肢體的魅力基礎，在第二個意義下也成為女演員舞臺演出的魅力來源：「曰習態。態自天生，非闔學力，前論聲容，已備悉其事矣。而此複言習態，抑何自相矛盾乎？曰：不然。彼說閨中，此言場上。閨中之態，全出自然。場上之態，不得不由勉強，雖由勉強，卻又類乎自然，此演習之功之不可少也」[65]但值得注意的是，作為男性欲望對應物的女性性別符號態是不能學習的，不過作為藝術美學表演的態，卻是可以訓練的。這種藝術態的首要標準，就是在舞臺上對不同行當神態的精準再現，李漁說：「生有生態，旦有旦態，外末有外末之態，淨醜有淨醜之態，此理人人皆曉。」[66]

但上述行當態的精準再現，作為舞臺上的美學表演，最重要的是一定要看起來自然、不造作：「女優妝旦，妙在自然，切忌造作，一經造作，又類男優矣」[67]李漁發現一個有趣的現象，就算是一個女性在舞臺上扮演女性，也必須經過良好的藝術訓練，才能避免看起來造作虛假的演出：「人謂婦人扮婦人，焉有造作之理，此語屬贅。不知婦人登場，定有一種矜持之態；自視為矜持，人視則為造作矣。須令於演劇之際，只作家內想，勿作場上觀，始能免於矜持造作之病」[68]在李漁看來，態也是演員在舞臺上要散發魅力所必須擁有的特質。但不同於性別表演時的天生自然，舞臺上進行美學表演的態，可以靠後天努力學習表演技術而達成，但這個後天努力卻必須不著痕跡，讓觀眾感覺到如同日常生活中的態那般自然。因此就中國戲曲的程式化演出而言，雖然程式本身是一種在姿態上誇大的演出模式，但這種動態美感當中所隱藏的力量，一樣能夠開啟觀眾如同觀看美女進行社會表演時的快感。

但李漁終究是李漁，對女體消費的視覺欲望畢竟還是貫穿著《閑情偶寄》，在李漁談到雅／隱論述之美學表演時，還是無法避免地必須交雜俗／庶民欲望操作系統的滲透：「此言旦腳之態也。……至於美婦扮生，較女妝更為綽約。潘安、衛玠，不能複見其生時，借此輩權為小像，無論場上生姿，曲中耀目，即

65 同前註，頁 134。
66 同前註。
67 同前註。
68 同前註。

於花前月下偶作此形，與之坐談對弈，啜茗焚香，雖歌舞之余文，實溫柔鄉之異趣也」。[69]這段話，尤其是「無論場上生姿，曲中耀目，即於花前月下偶作此形」，其實在某個程度上反映著家班女演員在主人心中之功能，一方面在主人心中是一同進行藝術創作的夥伴，但另一方面卻依然要負擔增添主人男性欲望享受之職責。

而最具顛覆性的是，最能展現《閑情偶寄》雅／俗交纏的特質，則是李漁將雅／隱論述中文人修養之法，轉化為女性性別表演態的來源。例如女性閱讀之態，在李漁看來可以是性別表演的一種符號：「婦人讀書習字，無論學成之後受益無窮，即其初學之時，先有裨於觀者：只須案攤書本，手捏柔毫，坐於綠窗翠箔之下，便是一幅畫圖」。[70]事實上對李漁而言，女性閱讀的意義，並不完全是一種引導女性心性成長的一種手段，而是其所展現之態足以讓男性產生視覺上的愉悅。在這樣的觀點下，女性下棋之態，自然也可以是性別表演的一種符號：「纖指拈棋，躊躇不下，靜觀此態，盡勾消魂。必欲勝之，恐天地間無此忍人也」。[71]甚至在音樂的學習上，李漁直接指出女性在進行音樂活動之時，表演出女性性別符號的重要性，超過音樂藝術的價值，也就是演奏音樂時所展現出來的態，比音樂本身更重要，他說：「蓋婦人奏技，與男子不同，男子所重在聲，婦人所重在容」。[72]甚至他在此基礎上，還更進一步分析女性為了表演出女性性別符號，所應該選擇的樂器。女性選擇樂器之要點應該在於是否能夠表演出態，他認為：

> 吹笙搦管之時，聲則可聽，而容不耐看，以其氣塞而腮脹也，花容月貌為之改觀，是以不應使習。婦人吹簫，非止容顏不改，且能愈增嬌媚。何也？按風作調，玉筍為之愈尖；簇口為聲，朱唇因而越小。畫美人者，常作吹簫圖，以其易於見好也。[73]

我們可以將李漁表演理論的兩個面向整理成下表：

69 同前註，頁 134-135。
70 同前註，頁 126。
71 同前註，頁 128。
72 同前註，頁 130。
73 同前註。

	作為性別表演的態	作為美學表演的態
形式上	日常生活的女性身體姿態	舞臺上的女性身體姿態
目標上	展現出引起男性欲望的女性性別符號	展現出最具審美價值的藝術狀態
與「知識型」的關係	奠基在俗／庶民欲望操作系統	奠基在雅／隱文人論述系統
在美感的意義上	用女性性別符號的美感裝飾生活	開拓戲曲藝術的新價值
與視覺的關係	透過對女性符號的觀看突顯男性階級優勢	透過觀看藝術審美符號觸及真理符號系統

　　最後我們必須注意態的第三個意義，之前李漁引用的比喻「則今時絹做之美女，畫上之嬌娥，其顏色較之生人，豈止十倍，何以不見移人，而使之害相思成鬱病耶？」[74]只有透過真實女性身體產生態，才足以達到移人之能；同樣觀念也可以用來說明戲劇文學和劇場實踐的差異，劇場在態美學下，劇場表演不再是傳統文人觀點下作為戲劇文學的附庸，而是擁有獨立之藝術價值。關於李漁對劇場性的強調，反映在這一段話中：「填詞之設，專為登場；登場之道，蓋亦難言之矣」，[75]這個難言之矣，嚴格說來就是上述我們所說明的態美學所代表的觀念。

　　從李漁貫穿整部《閑情偶寄》對視覺性的強調，我們可以確認角色在劇本的文學世界並不會產生移人的效果，必須由女演員在舞臺上進行表演，才能真正達到動人之處。也因此，態美學所隱含的表演觀念，完全可以補充李漁將劇場演出視為自足的藝術領域，不為案頭附庸這種觀念。所有的劇本文字皆為達至劇場性的表演態而存在，因為只有依靠活生生的感官視覺性，而非對文字符號的想像才能達成態美學的境界。也因此態美學其實是徹底突顯表演性的一種美學，在態美學的觀點下，所謂的表演不完全只是神似或形似的問題，首要的問題是能不能展現出態的問題，也就是能不能用動態的美感、蓬勃的生命力和一種肉身的存在，展現出那種讓人屏息，專屬於當下身體的表演。[76]

74 同前註，頁 99。

75 同前註，頁 57。

76 對筆者這幾年的閱讀而言，筆者發現劇場人類學（theatre anthropology）的論述主題，也就是演員表演身體的跨文化特質，以及帶給觀眾觀賞快感的基礎，其實非常接近李漁態美學論述的主題。人類學在某個層次上主要任務即是研究一個人類普遍（human universal）事實的學問，例如研究人類普遍具有的婚姻現象或者家庭制度，但人類學卻也承認各種基於文化差異所帶來的個別差異。因此將劇場或者表演活動視為人類一個跨文化之普遍事實，而同時也承認這個普遍事實又受到不同文化差異之影響，因此也具備了不同之面貌與實踐模式，因此劇場人類學的研究取向正是為了超越這些文化差異之限制，找尋不同文化中表演的共性。事實上基於人體運

六、結論

　　學者張廷興在《中國古代艷情小說史》中談到明清兩代社會狀態時寫到：

> 如果單純地說明清兩朝是中國歷史上性禁忌和性壓抑最嚴屬的年代，
> 那麼他忽略了……明清商品經濟、市民階層的空前活躍，需要新的思
> 維、新的道德，新的觀念、和新的生活方式、消費方式。……所以明
> 清兩代是一個矛盾體：……一個文人身上同時具有傳統宗教意識與時
> 尚貨色文化誘惑彼此衝突的思想傾向。[77]

　　上述這段引言相當接近於本文所討論的雅俗交纏，我們透過挖掘明清文人的雅俗論述系統，並在這個脈絡裡，我們找到了雅／隱論述系統的「部署」以及作為對比為俗務立法的俗／庶民欲望操作系統，這兩個貫穿交錯在《閑情偶寄》文本裡的主題。因此，在這樣子的意義上，我們可以理解到李漁《閑情偶寄》所參照其時代之文化座標，也可以明白李漁對《閑情偶寄》的自我理解與定位。

　　我們可以說李漁調合了雅／隱「知識型」和包圍著雅／隱「知識型」的明代消費社會之間的尷尬，用雅／隱文人論述符號系統交纏俗／庶民欲望操作系統，共同交織出日常經驗，並且更為全面。也就是說李漁試圖打造一個充滿閑情之趣的烏托邦，這個烏托邦，從雅／隱論述系統的角度看來，是將人的意識狀態維持在童心的雀躍中，讓人能夠基於自我本真性，將日常的生活經驗轉化為各種審美的可能，但從俗／庶民欲望操作系統看來，這個烏托邦自然也是一個讓明清俗民階級之種種欲望得到充分滿足之處。

動的普遍性結構，這些在劇場人類學中所提出範疇的普遍得到了保障。例如日本前衛劇場導演鈴木忠志（Suzuki Tadashi）的觀點就是一個很好的例子，他在《文化就是身體》（Culture is the Body）一書中指出文化，就是將一個群體當下的身體本能反應組織起來的一種特定模式。他說「文化存在於群體使用動物性能量（animal-energy）的方法當中，更存在於人們同心協力掌控能量的互信之中」。鈴木忠志：《文化就是身體》（上海：上海文藝出版社，2017年），頁165。因此演員的表演身體其實就是其文化環境的特定隱喻，將文化視為組織人的身體本能，對身體能量進行不同模式調教的集體控制機制。雖然鈴木忠志認為演員的表演身體，其實是透過文化控制後的產物，但如果我們更加反省鈴木忠志的文化觀點，其實他不正也提出一種跨文化的普遍身體範疇嗎？他提出了動物性能量作為跨文化狀態的身體普遍基礎。而恰好尤金諾芭芭（Eugenio Barba）所提出的劇場人類學，正是從能量的角度出發，試圖去了解演員表演身體的原理。因此李漁的態美學，雖然其所舉的例子都是基於明清交際之時中國社會情境的表演，但其實態美學所論及卻是超越了文化的共通範疇，尤其是提出生命力對表演的重要性，其實相當接近於能量，存在感（presence）等當代表演觀點。雖然本文在此只能對這些議題點到為止，但我認為這些議題的提出可以提供學界對李漁繼續討論的可能性，以豐富整個李漁研究社群。

[77] 張廷興：《中國古代艷情小說史》（北京：中央編譯出版社，2008年），頁171-172。

在文末，我想引用李漁在其戲曲《慎鸞交》中的一段台詞作為補充：「我看世上有才有德之人，判然分作兩種。崇尚風流者，力排道學，宗依道學者，酷抵風流。據我看來，名教之中，不無樂地，閑情之內，也盡有天機，畢竟要使道學、風流合而為一，方才算是個學士、文人」。[78]我想本文所要去解釋的重點正是在傅柯「部署」的觀點下，詮釋李漁這一句「要使道學、風流合而為一，方才算是個學士、文人」吧。

78　〔明〕李漁：《慎鸞交》，《李漁全集》（臺北：成文出版社，1970 年），卷 11，頁 4812。

參考文獻

王鴻泰：〈明清士人的生活經營與雅俗的辯證〉，發表於「Discourses and Practices of Everyday Life in Imperial China」國際學術研討會，紐約：哥倫比亞大學，2002 年。取自 https://project.ncnu.edu.tw/jms/wp-content/uploads/2015/10/report2005Wang.pdf，檢索日期 2019/08/20。

──：〈雅俗的辯證──明代賞玩文化的流行與士商關係的交錯〉，《新史學》第 17 卷第 4 期，2006 年，頁 73-174。

王龍溪：《王龍溪語錄》，臺北：廣文書局，1960 年。

尤時熙：《尤西川先生擬學小記》，收入《四庫全書存目叢書》，子部第九冊，臺南：莊嚴文化，1995 年。

朱熹：《朱子文集》，臺北：藝文出版社，1967 年。

李漁：《李漁全集》，臺北：成文出版社，1970 年。

──：《閑情偶寄》，臺北：明文出版社，2002 年。

──：《無聲戲》。取自 https://ctext.org/wiki.pl?if=gb&res=188570，檢索日期 2022/10/07。

李贄：《李贄文集》，北京：社會科學文獻出版社，2000 年。

巫仁恕：《品味奢華：晚明的消費社會與士大夫》，臺北：聯經出版社，2007 年。

周明初：《晚明士人心態及文學個案》，臺北：東方出版社，1997 年。

周暉：《續金陵瑣事》，收入《筆記小說大觀》第 16 編（四），臺北：新興書局，1985 年。

袁宏道：《袁宏道集箋校》，上海：上海古籍出版社，1997 年。

邱德亮：〈癖嗜文化：論晚明文人詭態的美學形象〉，《文化研究》第 8 期，2009 年，頁 61-100。

胡祗遹：《紫山大全集》，收入《景印文淵閣四庫全書》，臺北：臺灣商務印書館，1983 年。

高攀龍：《高子遺書》，收入《景印文淵閣四庫全書》，臺北：臺灣商務印書館，1983 年。

陳秀芬：《養生與修身──晚明文人的身體書寫與攝生技術》，新北：稻香出版社，2009 年。

陳建華：〈凝視與窺視：李漁〈夏宜樓〉與明清視覺文化〉，《政大中文學報》第 9 期，2008 年，頁 25-54。

陳逢源：〈明代四書學撰作形態的發展與轉折〉，《國文學報》第 68 期，2020 年，

頁 67-102。

費振鐘：《墮落時代——明代文人的集體墮落》，臺北：立緒出版社，2002 年。

黃果泉：《雅俗之間——李漁的文化人格與文學思想研究》，北京：中國社會科學出版社，2004 年。

黃培青：〈蒔花幽賞與生命觀照——論《閒情偶寄》的草木世界〉，《國文學報》第 48 期，2010 年，頁 121-152。

鈴木忠志：《文化就是身體》，上海：上海文藝出版社，2017 年。

潘之恆：〈鸞嘯小品〉，《歷代曲話彙編：明代編（第二集）》，合肥：黃山書社，2009 年。

張大復：《聞雁齋筆談》，收入《中國野史集成續編》第 26 冊，成都：巴蜀書社，2000 年。

張廷興：《中國古代艷情小說史》，北京：中央編譯出版社，2008 年。

張春樹、駱雪倫：《明清時代之社會經濟巨變與新文化：李漁時代的社會與文化及其現代性》，上海：上海古籍出版社，2008 年。

韓南：〈創造一個自我〉，《李漁全集》，浙江：浙江古籍出版社，1992 年，卷 20，頁 273-293。

顧公燮：《丹午筆記》，南京：江蘇古籍出版社，1985 年。

Butler, Judith, *Undoing Gender*, New York: Rouletge, 2004.

Diamond, Elin, "Introduction," in *Performance and Cultural Politics*, London: Routledge, 1996, pp. 1-12.

Foucault, Michel, *The Archaeology of Knowledge*, trans. A. M. Sheridan Smith, New York: Pantheon Books, 1972.

——. *Power/Knowledge: Selected Interviews and Other Writings, 1972-1977*, trans. Colin Gordon, Leo Marshall, John Mepham, and Kate Soper, ed. Colin Gordon, New York: Pantheon Books, 1980.

——. *The Order of Things: An Archaeology of the Human Sciences*, trans. A. M. Sheridan Smith, New York: Vintage Books, 1994.

——. "The Subject and Power," *Critical Inquiry*, 8(4), 1982, pp. 777-795.

——. *Society Must Be Defended: Lectures at the Collège de France, 1975- 76*, trans. David Macey, ed. Arnold I. Davidson, New York: Picador, 2003.

Zarrilli, B. Phillip, "Toward a Definition of Performance Studies, Part I," *Theatre Journal*, 38(3), 1986, pp. 372-376.

「空間身體」的實踐研究：以《葉千林說故事》（2014）為例探究「表演性」及其空間

Towards a Practice-as-Research of 'Spatial Body': Exploring 'Performativity' and its Space through Taking *Ye Chian-Lin's Storytelling* (2014) as a Case Study

吳怡禎

Yi-Chen WU

國立中山大學劇場藝術學系助理教授

Assistant Professor, Department of Theatre Arts,

National Sun Yat-sen University

摘要

本論文為筆者在博士班期間運用劇場設計的實踐研究方法於集體創作作品《葉千林說故事》（2014），以更深入了解應用於劇場藝術的「表演性」理論。「表演性」可以解釋為演出過程中透過表演者和觀者共同形成的回饋機制而生發出動態闡述作品的特質。

該作起於二〇一四年臺北太陽花學運的成員，想透過在劇場中口述歷史的方式，告訴大眾他記憶中被學生佔領之立法院內部的真相，是相異於媒體的報導。於是，筆者從現實、劇場、回憶、和媒體等多重空間的生產是如何影響人們對於事實的認知作為切入點，邀請觀者在表演一開始即選擇參與此事件的身分，凸顯表演者和觀者共同實踐該記憶所隱含的集體行為架構。

筆者提議援引費舍爾‧李希特（Erika Fischer-Lichte）的「表演性空間」概念，探討某種有潛在能量環繞的中介空間，表演者不再是獨自的口述者，而是和觀者共享著與社會文化交織的身體。而此身體又是意指能產生實際影響的行為，所以可連結列斐伏爾（Henri Lefebvre）的「空間身體」概念——強調一種隨著人的生活行動之空間而不斷變化的身體樣貌。

本實踐研究總結：回憶無法完全再現的此一事實，促使本劇場設計刻意朝

向觸發所有表演元素處於某種試圖對焦的尚未準確狀態，因而讓表演性和其空間的多樣可能被充分地搬演出來。

關鍵字：實踐研究、表演性、表演性空間、空間身體、空間生產三元論

一、前言

當代的網路和傳播媒體的大幅進展，產生多重虛實空間並置的現象，促使人們認知世界的方式受到挑戰。在過往的想法中，世界被視為一個由科學驗證的客體，存在著普遍性與二元對立的規則，其中最具代表性的解釋為笛卡爾的心物二元論：所有事物皆由物質實體和精神實體構成，且遵循由原因導致結果的軌道行進。[1]似乎人如果能夠掌握定律的話，就能夠綜覽一個二元漸進式的時空，亦即過去如何影響未來。筆者質疑，此一如今仍然普遍存在的因果想法，是否仍然適用於論述當代受到科技媒體影響的記憶、紀錄和傳播事件的方法。於是，筆者認為應該探究一個能夠貼近虛實並置的時空條件之下的論述模式，用以替代普遍性及二元觀點的時空概念。

筆者提議，法國馬克思主義社會學者列斐伏爾（Henri Lefebvre）所提出的的「空間身體」（spatial body）概念可以作為本論文的理論主軸，因為其概念是以三元論為基礎，並強調由行動主體採取之社會實踐的面向，所可能帶來在空間形構過程中的潛在有機變化。此即暗示了一種動態的時空論述，相異於前述的傳統二元因果論。根據列斐伏爾，在這種動態的時空架構下，人的身體也應該被視為是動態的樣貌，隨著產生人的生活行動之空間的變化而變化。[2]然而，這裡的變化並非指因果關係的連續線性狀態，反而是指受到多樣變動之處境而生發的跳躍非線性狀態。這是因為考慮到形成「空間身體」的社會實踐在文化上的多樣化、以及其去中心化的特質，於是實踐行動並沒有一固定不變的時空指標。透過增加社會實踐論點的非二元結構觀點來觀察事件，可以鬆動僵固的因果對立，並且從而在模糊的未知之中活化事件的可能存在模式。

筆者認為，上述之「空間身體」概念所強調的社會實踐可以說是某種具有「表演性」特質的行動，因為這些社會實踐被視為能夠改變現實處境的行動，與「表演性」的定義相似。於是筆者藉由劇場學者費舍爾·李希特（Erika Fischer-Lichte）的「表演性」（performativity）論述來進一步探討：是否表演空間可以視為某種有潛在能量環繞的中介空間，使表演者不再是獨自的演出者、而是和觀者共享著與社會文化交織的身體。根據費舍爾·李希特，「表演性」概念就

[1] Anna Munster, *Materializing New Media: Embodiment in Information Aesthetics* (Hanover, Germany and London, England: University Press of New England, 2006).
[2] Henri Lefebvre, *The Production of Space* (USA, UK and Australia: Wiley-Blackwell, 2008).

表演藝術而言，可以解釋為以表演為中心、且向觀眾開放以一起達成演出。[3]由此可見，這類作品通常強調表演過程中，透過表演者和觀者相互形成的回饋機制，而生發出動態闡述作品的特質。這種相異於為了服務戲劇文本而存在的劇場傳統模式，似乎可以與「空間身體」所關注的社會關係之生產相比。

根據「表演性」概念，費舍爾‧李希特提出，需要有關於「表演性」的美學論述——亦即視表演中的身體為主動體現與其相關之歷史的潛在可能——以呼應新興的劇場表演概念。[4]由於具有「表演性」特質的當代作品隱含一種轉化劇場為社會遊戲場、進而激發觀者共同參與表演的過程，於是有一空間性產生，亦即，費舍爾‧李希特所稱之「表演性」的空間。而上述的「空間身體」也有類似的特質，在社會關係的交織中隱含社會實踐行動的重要性，強調由行動主體所帶來的非預先決定的、多樣的可能性。由此看來，「表演性」的空間和「空間身體」兩者都暗示了其空間的生成可促發行為主體和空間之間的相互影響和變化，因而產生主體的實踐行動所意圖揭露的個人／群體的境況。

劇場設計的實踐研究方法（Practice as Research）為筆者於本論文採取的研究方法。如同字面所暗示，實際創作和理論研究是相互連結、同時進行的。[5]對於此研究方法而言，設計實作就是研究方法本身，而且也是探究問題的關鍵方法。筆者在英國就讀博士班期間，因為正研究「表演性」的理論，於是接受《葉千林說故事》（2014，以下全文簡稱《葉千林》）創作群的邀請，運用劇場設計的實踐研究方法將理論知識轉化成設計實作、並將設計實作轉化為理論論述。透過《葉千林》的設計過程，筆者確實更加了解「表演性」的概念、同時發掘「空間身體」的概念等新領域的知識。於是，筆者認為本文採取此研究方法是恰當的，可以用來闡明一個移動中的身體所實際驗證的自身觀照和其產生之空間的經驗，用以呼應「空間身體」與「表演性」的概念。

筆者在這篇論文中，將先詳細說明「空間身體」的定義和特質，以及解釋其立論基礎——三元架構的空間生產概念——以耙梳出列斐伏爾所提出用以論述當代生活現況的時空組構。接著，藉助費舍爾‧李希特的研究，筆者提出從「表演性」及其空間的觀點來進一步闡述「空間身體」的概念，探討實踐行動的強調是否隱含了行動主體的本體論概念。為了扣合並延伸此一研究議題，筆

[3] Erika Fischer-Lichte, *The Transformative Power of Performance: A New Aesthetics*, trans. Saskya Iris Jain (London. UK: Routledge, 2008).

[4] 同前註。

[5] Robin Nelson, *Practice as Research in the Arts: Principles, Protocols, Pedagogies, Resistances* (London, England: Springer, 2013).

222

者透過檢視「空間身體」的概念與實踐研究的概念之間的關係，提議兩者的共通點在於主體的實踐行動都帶有轉變境況的特質，亦即帶有「表演性」的特質。由此，筆者提議一個「空間身體」的多重辯證，意指關於空間化的「表演性」概念的認識，將有助於更進一步了解如何應用三元架構的空間生產特質於劇場設計。最後，本論文將深入探討筆者進行《葉千林》之劇場設計的實踐研究軌跡，闡明以上所提的概念及設計方法。

二、何謂「空間身體」（spatial body）

在一九七四年，社會學家列斐伏爾石破天驚地以馬克思唯物主義觀點出版《空間生產》（*The Production of Space*）一書，討論空間的社會生產特質，確立了空間的哲學論述之學術地位。在此之前，空間普遍被視為關於歐幾里德幾何學的數學概念，亦或笛卡爾邏輯下的獨立且不變之範圍的形而上學概念。然而，列斐伏爾卻不追隨那些傳統，反而主張空間是與生活和歷史息息相關。其嶄新的論點將空間從靜態轉向動態、從符號文本轉向主體的行動。在此，主體是群體中或社會中生活的一員，參與於該群體或社會的變化，從而可在原有之物理的空間和心理的空間之外再加上由行動生成的空間。[6]筆者提議，由此邏輯可推論，社會實踐的因素在此一空間概念中佔據極為重要的位置。

筆者認為，因為建立在社會實踐的假設上，於是列斐伏爾的論述顯示出如果主體與其空間的關係越深，該主體與其身體的關係也就越深，反之亦然。這樣的連結關係顯現出一種獨特的身體概念，列斐伏爾將之稱為「空間身體」——亦即，「身體是呈顯為生成的、以及空間的生產，是受到此空間之決定因素的影響」。[7]這個定義暗示了人和空間之間的媒介物是導向不同「空間身體」的重要因素。舉例來說，搭乘臺北的捷運和公車來行動的身體與自行騎機車／開車於高雄行動的身體，反映出了不同的生活方式。由於交通工具的不同，空間被形構的樣貌也就不同。一個是網絡密布的大眾交通空間，而另一個則是找路停車的個人交通空間。換句話說，身體並非暗示某種中性的、普遍一致的空間，而是因著其所處的環境條件而產生差異。

再進一步解析，列斐伏爾提出，由社會實踐所形成的上述之身體可分為三個面向：感知的（perceived）、構想的（conceived）、以及生活的（lived）。首先，感知的面向是指關於製作、記憶、感覺等身體的使用；構想的面向則是從

6 Henri Lefebvre, *The Production of Space*.
7 同前註，頁 195。

解剖和疾病等科學知識以及自然和環境所再現的身體樣貌；而生活的面向關聯於與文化相關之身體（包括心）的實際生活經驗。[8]這三個面向所組成的身體包含了不只是身心的活動和觀察驗證的思想，而且還試圖連接不同社經地域中的習俗脈絡。於是，包含了感知、構想、以及生活三面向的身體是空間化的，同時也與時間融合為社會實踐之總和。

　　承接以上的討論，列斐伏爾強調，每個生活中的身體都有其自身的空間，因為身體在空間之中生成其自身的同時，也生成、創造了容納自身的空間。這一生成的過程暗示了空間並非外在於身體，而身體也並非是空間中的客體。相反地，身體和空間是不可分離的。循此思路，身體可以被視為*就是*空間本身。[9]也就是說，所謂的身體不再只是侷限於皮膚的範圍之內，無論是關於感知的或是思想的，而應該說是某種擴散的、變動的、非預知的狀態。列斐伏爾描繪這樣的狀態是由於身體伴隨著能量而流佈於空間中。哪裡有能量的分佈，哪裡就生成空間。身體可以說是與空間分享相同的有機架構，藉由能量相互涵容。

　　此處所提之能量需要加以說明。根據列斐伏爾，不同於身心二元對立的觀點，在「空間身體」的概念中：

> 一個實踐的和肉身的身體可以視為由空間的性質（例如，對稱、不對稱）與能量的屬性（例如，流量、經濟、消耗）所形成的一個整體。[10]

這就是說，如果空間中所部署和使用之能量具有不同的質量，將影響身體作為複合了實踐與實體以及感知而產生多樣差異的範圍。列斐伏爾即解釋，空間中所部署和使用之能量可以視為「空間身體」的物質特徵，而不是將身體化歸為空間中某些可以合併至機械裝置的部分、也不適合將之辨別為某些不受空間限制而分佈並占據空間的性質。[11]這暗示了如果當主體參與社會性的活動之時，「空間身體」可以說是介於實體存在和分散再製造、以及變化之間的狀態。

　　但是，需注意的是，「空間身體」做為社會實踐的過程，並非暗指將身體置入某一現存的空間之中，而是意味著身體自身有著由感覺形成的連續不同範圍，用以預示社會空間的層次與相互關聯。[12]換句話說，「空間身體」是從身體行動

8　同前註，頁 40。
9　同前註，頁 170、195。
10　同前註，頁 61。
11　同前註，頁 195。
12　同前註，頁 212。

來生成空間的動態整體。對「空間身體」而言，沒有單一一個固有的位址需被填滿，而應該將之想像為某種既逆行又同時進行的反覆過程，為了達到一種在行動的情況下才能呈顯的身體與空間。由此可以推論，「空間身體」暗示著催生某種使知識去中心化又再中心化的連續過程。[13]也就是說，透過能量的分佈，身體在離散的同時、也再度重組成整體。如此之身體即可視為空間的生成者。

　　小結，列斐伏爾的「空間身體」概念帶來了將社會實踐作為切入點的論述。這個概念將有助於筆者構思如何透過劇場設計來呈現《葉千林》所暗示的身體樣貌，一種身體被社會關係拉扯開的空間。基於「空間身體」概念，筆者提議，如果在劇場設計中無法生產一個恰當的空間，那麼無論演員說出什麼告白都將是空話。下面的段落將再進一步討論列斐伏爾的「空間生產三元架構」以更加了解「空間身體」概念。

三、三元架構的空間生產概念（Triad of Production of Space）

　　上一小節已經說明「空間身體」可以視為感知、構想、以及生活三面向交互構成的動態整體，密切關係著主體所採取的社會實踐。此三面向即隱含了列斐伏爾所秉持的馬克思唯物主義觀點，將社會實踐視為生產過程來加以闡述；也由此，「空間身體」也就牽涉了社會空間中關於生產和再生產之持續過程的社會關係。在這樣的基礎上，列斐伏爾的論述將生產焦點從空間裡的生產物（例如，成衣加工廠生產服裝、烘焙坊生產麵包和蛋糕等等）轉移到空間自身的生產（例如，家庭成員的生活習慣所產生的室內佈置、美食攤販聚集所產生擺滿桌椅的街道等等）。根據列斐伏爾所見，在當代社會中即使「空間中的生產」（production in space）並未消失，但是「空間生產」（production of space）現象的興起，實則反映了隨著資本經濟的發展而急速擴張的都市化現象。[14]雖然「空間中的生產」和「空間生產」兩者都是關於空間的概念，但是前者暗示可預測的提示，亦即空間和產物之間的穩固連結，然而後者則意味著生產性、創發性的過程。

　　而且，列斐伏爾認為，生產過程和產物是無法分離的，因為產物的完成包含許多關於產物的顯明和隱密之關係的連結痕跡，可說是空間中的銘刻。於是，空間生產也像「空間身體」一樣是一個三元組合的概念。亦即，列斐伏爾將上述的感知、構想、生活三個面向對應於他所主張的「空間生產三元架構」（triad

13 同前註，頁 61-62。
14 同前註，頁 62。

of production of space），分別為：空間實踐（spatial practice）、空間再現（representations of space）、以及再現空間（representational space）。[15]依據列斐伏爾的解釋，空間實踐可以說是關於生產和再生產之連續過程的某種凝聚力下，可促使實踐行動所對應的社會形構下的社會空間和其成員之中有著特定的能力和表現；空間再現是指生產關係的秩序，緊密關聯著知識和符號，歸屬於「正面」（frontal）關係；而再現空間則是連結著社會生活的隱密面向與藝術，體現複雜的象徵作用。[16]

　　承上所論，空間實踐之所以對應於感知的面向，是因為其所形成的空間是被隱匿於辯證互動之間。也就是說，可以將空間實踐想像為處於空間再現和再現空間之間、而且具備如同工具的特質，於是此一實踐關連著每個社會成員的空間能力是否能讓空間再現和再現空間這二者得以實現。而空間再現對應構想的面向，是由於其屬於由科學和都市計畫等形成的概念化空間。或可將空間再現視為處於主宰的地位，因其屬於由具有構築城市權力的人去定義感知的和生活的空間。最後，因為空間關係著居住者和使用者，所以再現空間對應於生活的面向。此一描述暗示再現空間是一種基於實際經驗而顯現為鮮活的空間，但是由於是生產末端的接受者，所以可視為處於受制地位。

　　明顯地，列斐伏爾的空間生產三元架構不同於笛卡兒以來西方哲學主流的二元論將關係視為主體和客體之間的對立、對比或對抗。相反地，空間生產三元架構將原有之二元論觀點的空間概念，亦即包含物質的和抽象的空間，再加上空間實踐此一動態元素，用以彰顯辯證的多種可能性。列斐伏爾認為，這樣的三元架構具有解密的力量，使三者相互影響與生成。[17]換句話說，如果只有空間再現的掌控特性相對於再現空間的承接特性，那麼就會形成二元對立的空間；但是再輔以空間實踐時，空間就不一定是只強調空間再現或再現空間的其中一個形態。而且空間實踐也有其是否為社會延續的條規之疑慮，所以空間實踐之程度的不同也會影響其他兩個形態的形成與否。

　　小結，如同列斐伏爾所說，一個空間的生產是可以被解密、被解讀，這樣的空間暗示了一種意指的過程。[18]譬如，即使沒有明定的空間普遍規則，臺灣都會常被描述為大型招牌林立的景觀；當這樣的景觀在臺灣都會重複出現，即

15 同前註，頁 33、38-39。
16 同前註，頁 33。
17 同前註，頁 37。
18 同前註，頁 149、214。

暗示了或許已經存在著某些具影響力的潛在規則。在這樣的情況中，身為臺灣社會成員的「主體」就會加入此一社會空間、並且繼承他們的「主體」位階在那空間中行動和理解空間。從上面的例子可以看出，列斐伏爾空間生產論三元架構的目的在於揭露空間生產的實際過程，而不是建立一個關於空間的論述而已。換句話說，空間生產也可以說是在探查編碼與解碼行動的形成以及消逝的過程。其中，空間實踐是極需被探究的，亦即，結構和行動是如何相互構成的。行動主體可以透過生產性的行動，去翻轉那些穩固的、或是已經被毀損的空間和其規則。

四、從「表演性」觀點來詮釋「空間身體」

筆者提議，形成「空間身體」的社會實踐暗示了「表演性」及其空間的特質，因為兩者都是具有某種能夠影響行動主體和其所處之境況的能量迴流，從而生成身體和空間、結構和行動的多重交織。本小節將探究此一提議。

「表演性」一詞於一九五五年由英國的語言哲學家奧斯汀（John Langshaw Austin）所創，出現在他為哈佛大學開設的「如何以言行事」（'How to do things with words'）系列講座。當年的講座內容後來以相同的名稱出版論文《如何以言行事》一書，書中對他的「言語行為理論」（Speech Act Theory）──關於包含行為的言語之結構──進行詳細描述和分析。奧斯汀提出，跟描述情境的「敘言」（constatives）不同，有一種「做言」（performatives）特別用以指會引起行動的言語。[19]也就是說，某些像是宣言般的話被說出來時，這些話即具有印證行動的力量。

此外，奧斯汀在其書的第六講指出，透過言語將正在進行的行為「明確化」（making explicit），並非只是陳述，而是在說和做的時候將行為變得容易被認知和理解。[20]由此可推論，做言在發生的時候，同時也建立起某種讓形式與內容交織的關係網絡，推翻二分法的傳統。舉例來說，環保分類垃圾桶上的標誌即為提醒人要將不同類別的垃圾丟進不同的垃圾桶內。看到這樣的標誌就如同聽到某種要求配合行動的言語，所以人們通常會照著標誌去做出行動。還有像是在法庭中的犯人向法官認罪，而被宣判刑罰。當認罪和宣判的時候，被告即刻從嫌疑人變成犯人，其處境和往後的行動都因為認罪和宣判的言語而產生顯著的變化。

[19] Jonh L. Austin, *How to Do Things with Words* (Cambridge, MA: Harvard University Press, 1962).
[20] 同前註，頁 70。

德國劇場學者費舍爾·李希特將奧斯汀的做言概念引申為對「表演性」特質的研究：當說話者的言語帶來這些言語所指涉的社會現實時，這樣的「言語具有轉變的力量」。[21]意思就是說，人所存在的境況因言語而被改變、並且將之帶向新的實在的時候，這樣的言語行為即可說是具有「表演性」的特質。此外，費舍爾·李希特也參考了後結構主義學者巴特勒（Judith Butler）的「表演性」概念：描述行為主體受到其群體生活框架的影響而被重複導向某種特有的社會行為的體現，例如女性性別認同、社會認同的構成。此一觀點凸顯了在框架下行為的模仿和制約。雖然都是關於「表演性」的論述，但是有別於奧斯汀所專注的言語研究，巴特勒則是擴展身體行動的面向。巴特勒認為，「表演性」的行動可以說是體現認同的行動，也由此而產生人的身體是具有文化和歷史的意涵。[22]

而且，巴特勒將上述具「表演性」性質的體現行動比擬為劇場表演，因為產生角色的行動在劇場和社會這兩者的情況下都是形構了某種共享、集體的行動，亦即從不斷的練習到演出都是在某一個群體的條件之下。由此，社會框架即可說是類似於劇場文本的框架，社會認同和戲劇角色也就相似地在有限的指示下進行（再）闡述和（再）搬演。[23]費舍爾·李希特認為，巴特勒的「表演性」概念，跟奧斯汀的原初定義一樣，也暗示了與傳統二分法的告別。這是因為雖然「表演性」的行動被社會框架限制，但是仍然可以提供個體某種可能性來體現自身；於是在此一表演性的概念中並沒有固定的分別對立。[24]借助奧斯汀和巴特勒的研究，費舍爾·李希特為當代表演藝術提出一「表演性」美學：某些表演藝術已經去除傳統邏輯中主體和客體、意符和意指之二分對立，取而以開放的、不確定的過程呈現。[25]於是，從做言和體現之條件的啟示，「表演性」可以被視為當代興起之表演藝術的核心概念之一。

而此一「表演性」美學的提議，還具有費舍爾·李希特對於其德國之劇場發展的脈絡意涵。費舍爾·李希特描述道，劇場一般被視為文學的產物，[26]然

21 Erika Fischer-Lichte, *The Transformative Power of Performance: A New Aesthetics* (London. UK: Routledge, 2008), p. 24.

22 Judith Butler, "Performative Acts and Gender Constitution: An Essay in Phenomenology and Feminist Theory," in *Performing Feminism, Feminist Critical Theory and Theatre*, eds. S. E. Case (Baltimore, MD and London, England: Johns Hopkins University Press, 1990), pp. 270-282.

23 同前註。

24 Erika Fischer-Lichte, *The Transformative Power of Performance,* pp. 27-28.

25 同前註，頁 28-29、181-182。

26 同前註，頁 29。

而劇場理論學者赫爾曼（Max Herrmann）反而提出需建立新的劇場研究——一種以表演為核心來形構劇場的研究。這是因為赫爾曼認為：

> 劇場原初的意義是指做為社會的表演——為了所有人而由所有人表演。〔就好比〕一個讓每個人都當玩家的遊戲——好比表演者和觀者。[27]

在這樣的觀念之下，劇場成為由包含表演者和觀者的眾多參與者所共同形成。如同費舍爾・李希特的分析，表演者和觀者於表演過程中的共同在場，創造了一種共同主體的關係、以及對於回應流通的開放。將劇場比喻為遊戲，所以表演者和觀者兩方都受到行動場域的影響，進而連帶地相互回應。[28]

可以想像，上述的表演者和觀者的共同參與及互動，暗示著某種「表演性」的空間。根據費舍爾・李希特，如果一個表演空間具備了開放的可能性、而且不明確限定這些可能性會如何發展，那麼就可以說是有一「表演性」的空間產生。[29]在此，開放的可能性意指表演者和觀者之間的關係並非固定不變，例如，表演形式可能是即興表演、觀者有可能被引發回應或是參與演出的行動、以及表演空間可能從舞臺變換到觀眾席等等。在近代的劇場歷史上，前衛藝術家們即曾經實驗在不同類型的空間進行表演，以重組表演者和觀者之間的關係。[30]開放的可能性不僅使表演方式和概念不同，而且也促使人反思如何定義生產表演的空間，亦即，觀者的劇場體驗、以及其與表演者之間的回應交流如何被活化。

費舍爾・李希特提議，不去規定特定的空間分割可以說是「表演性」的空間的另一特質。表演者和觀者之間的關係不是透過空間的分配（例如，舞臺區和表演區）、而是透過表演本身來加以調節。[31]換句話說，「表演性」的空間可以視為有機生成的空間，依據表演者和觀者之間的回饋循環而形構。在這樣的空間中，表演的可能性被擴大，而且因著表演者和觀者的互動而產生多層次的空間變化。筆者在此提議，費舍爾・李希特的論述中還暗示了「表演性」空間的第三個特質，亦即，如何引導和激發「表演性」的行動。也就是說，規劃空間整體佈局時，需將表演者、觀者、其他媒材道具以及空間等都視為影響表演

[27] 轉引自 Erika Fischer-Lichte, *The Transformative Power of Performance*, p. 32.
[28] 同前註，頁 32。
[29] 同前註，頁 108。
[30] 同前註，頁 109-110。
[31] 同前註，頁 107-108、110。

的有機因素。

　　使「表演性」空間之成立更為加強的策略，依據費舍爾‧李希特，可以概分為三點：空的或是可變動的空間、未曾探究過的空間安排、以及改變空間原來的使用目的。第一點，使用空的空間或是可變動的空間，是為了促使表演者和觀者的行動能有更多自由發展的可能性。這也可以視為不將劇場設計視為裝潢和擬真之實體再現的觀點，而是著重於由表演和回應之間的關係變化來生產空間性。於是，透過這些被激發起的動作，看來像是什麼都沒有的空間被增添意涵，即可說是被轉化為「表演性」的空間。第二點，未曾探究過的空間安排，暗示了表演者和觀者之間或許會因此而產生新的回應交流方式，包含位置的移動、感受的潛能、以及關係的轉換等等。而第三點的改變空間原來的使用目的，則可以說是探索現有空間結構中所提供的可能性來進行表演創作。這樣的探索可以激發表演者和觀者對於現有空間與表演行動之關係的再思考。[32]

　　綜合以上的討論，筆者試著運用上述的「表演性」觀點來再度審視「空間身體」概念。筆者提議，「表演性」與「空間身體」概念中的社會實踐（亦或是空間實踐）有著類似的特質，原因有四點。首先，這是因為社會實踐／空間實踐被用以描述將主體之身體和其生成之空間相互連結、並且持續產生交互影響的行動，所以這類行動似乎意味著如同「表演性」的行動，亦即可以影響行動主體身處境況的行動。第二點，「表演性」的行動和社會實踐／空間實踐都可生產關聯於行動主體的空間性。第三點，社會實踐／空間實踐在「空間身體」的形構過程中是用以強調多重辯證的可能性。筆者認為，此多重辯證暗示了「表演性」的行動所具有之刻意模糊形式與內容、主體和客體的特質，而且又可以說是呼應「表演性」所意圖產生的表演者和觀者之間的回應流通。所以，這些多重辯證和回應流通都意味著某種「表演性」空間的生產。第四點，就身體的形構而言，「空間身體」和「表演性」行動所形構的身體皆意味著在實踐行動中不斷生成、與他者連結、且因此而富有潛在多樣可能的空間，因此可比擬為「表演性」的空間。

　　從以上解釋的四點原因，再來理解費舍爾‧李希特提出的「表演性」之轉向為強調從傳統以文學為中心、轉向以表演為中心的劇場概念。筆者提議，「表演性」之轉向在空間形構的層面上，意味著從文本闡釋轉向互動且有機之「空間身體」的激發。「表演性」之轉向的提醒正呼應了本文前述之表演藝術發展的

32　同前註，頁 110-114。

趨勢。筆者認為，從「表演性」觀點所詮釋的「空間身體」概念，可以從二〇〇七年的曼徹斯特國際藝術節（Manchester International Festival）於曼徹斯特歌劇院（Manchester Opera House）舉行的名為《信差時間》（Il Tempo del Postino）的歌劇作品來探討。策展人奧布里斯特（Hans Ulrich Obrist）和帕雷諾（Phillippe Parreno）邀請以馬修‧巴尼（Matthew Barney）為主的多位知名視覺、聲音、影像和行為藝術家共同創作此歌劇作品。

這個作品翻轉了一般對於表演藝術作品的認知，並非設定為讓觀眾進到劇院或是表演場所看表演，而是以劇場的形態來展演一個以時間、而非空間為主軸的藝術團體展覽。[33]有一系列的藝術作品以劇場形式連續演出、或有時是同時演出。由此，觀者產生一種新的體驗——混合劇場表演和藝術展覽的「樂譜」之演出過程。時隔兩年後，這個樂譜再度演出，但是並未再出現一模一樣的面貌。筆者認為，《信差時間》的創作者們使用的即是屬於「表演性」之空間生產的概念，因為那些不同的作品其相互之間皆表現出持續改變的狀態、沒有一個中心指標的操控。這些創作者們明顯地在此樂譜的演出過程中，摒棄了生產一個實體藝術物件的想法，而是與觀者一起創發某種有機的關係網絡、某種「表演性」的相遇。由此，創作者和觀者的身體在展演過程中持續地生成為某種動態流動的空間本身。於是，這個作品的展演可以說是一個「空間身體」的形構過程。

小結，透過探討「表演性」之意涵，筆者對於「空間身體」概念中的主體之行動特質有更多的了解。從「表演性」的觀點而言，如果將社會事件視為一個劇場演出，那麼無論是實行或是旁觀社會事件的人都可以說像是「空間身體」的生成者。與此同時，這些生成者也因應其實踐的、參與的程度，而正形構著自己的身體成為多種樣貌。下一節，將說明本論文採用的實踐研究方法，以及筆者所意圖闡明之「空間身體」與實踐研究方法的關係。

五、實踐研究（Practice as Research）與「空間身體」的關係

筆者於本論文採取的研究方法為劇場設計的實踐研究方法（Practice as Research）。不同於量化或質化的研究方法，實踐研究方法特別是指在創作性的研究中，唯有透過實際創作才能被顯現的知識論議題。但是，由此所獲得的融合理論研究的知識是跟從技術的長年訓練所得到的身體技巧方面的知識不同。[34]

33 Hans Ulrich Obrist, *Ways of Curating* (New York, NY: Farrar, Straus and Giroux, 2014).
34 Jane M. Bacon, and Vida L. Midgelow, "Articulating Choreographic Practices, Locating the

筆者熟悉此方法的起因為筆者於英國就讀碩士班時，在指導教授的薰陶下嘗試以實作帶領的研究方法進行創作。後來回到臺灣擔任劇場設計師時，筆者仍採取同樣的方法。直到於英國讀博士班時，筆者接觸到實踐研究方法的專書，才知道原來筆者採用的設計方法可以稱為實踐研究方法。根據筆者多年的嘗試，確認此一研究方法確實能夠幫助設計者擴展多元領域的理論知識，進而增進設計構想的深度。

如同尼爾森教授所論，實踐研究方法的出現可以說是凸顯了表演藝術實作中因為許多不穩定因素（例如時間和場地）所可能發展的研究方式，並且同時挑戰了既有想法所認定的知識（例如必須是理性實證的、可測量的）。[35]對於創作性類型的研究而言，實際創作（或說實踐）是呈現學術研究發現的最佳形式，同時也是讓研究發現獲得驗證的合法途徑。根據尼爾森教授，當創作者作為研究者進行創作時，創造性的實作可以說是探究問題的關鍵方法，同時也是理論研究之發現的具體證據。[36]也就是說，實踐研究中的實作並非靈光一現的主意，而是持續堅持一段時間的探索過程。而且，創作者-研究者不只是想著問題的答案會是什麼，而是在實作中去尋找闡明的可能性。[37]也就是說，在實踐研究中，如何透過實作探究理論研究、要比找到一個解決設計問題的答案更為重要。

創作者—研究者在研究和實作之間來回嘗試也就成為必須的過程。尼爾森教授即形容他進行的實踐研究就像是「在實作本身和作為補充的寫作*之間的震盪*」。[38]這裡強調「之間的震盪」暗示了創作者—研究者是能夠擺盪於實作和理論之間，而且能夠將實作和理論體現為一體。如果只偏重於某一邊都是不夠的，實踐研究要求創作者—研究者主動採取批判性的觀照。[39]如此可以幫助創作者—研究者檢視是否實踐研究的方向有所偏離。依照實踐研究方法來說，創作的過程中必須要有大量的理論閱讀、吸取新知、並再由此分析整理出屬於創作作品的論述發現。在閱讀其間也會陸續將理論概念嘗試轉化成設計創作。因為不斷實踐的「做中知」即為實踐研究方法的核心。[40]知曉和實作之間的交互動作，是呈現連續發生著的狀態。最後的設計成果是由這樣繁複的震盪過程所形成。

Field: An Introduction," *Choreographic Practices*, 1, 2011, pp. 3-19.
[35] Robin Nelson, *Practice as Research in the Arts: Principles, Protocols, Pedagogies, Resistances* (London, England: Springer, 2013).
[36] 同前註，頁 17-18。
[37] 同前註，頁 19。
[38] 同前註。
[39] 同前註，頁 30。
[40] 同前註，頁 18-19。

而寫作被視為實踐研究極為重要的一部分，當有實作和理論合一的想法浮現時就得趕緊將之記錄下來。[41]寫作也出現在實踐研究的最後階段。此階段不只包含創作成果（例如，劇場、表演、舞蹈、行為藝術、展覽、影片、音樂等等），同時也需要將研究發現寫作為正式的論文，目的在於闡明研究問題。[42]不過，這裡的寫作並非指創作過程紀錄或是技術報告，而是辯證思考研究的問題。依據筆者的親身經驗發現，論文寫作可以幫助筆者將理論研究和實作之間的連結梳理地更為清楚，以及發現在實作完成後自己還未意識到的事物。此外，論文寫作可以說是將實踐研究的成果，亦即作品，視為研究的驗證；這暗示了一個另類的方式，讓創作者對自身的創作進行審查和評量。

　　換句話說，以上說明的實踐研究方法像是不斷的練習和實驗，以達到思考和實作相通的狀態。筆者提議，就劇場設計領域而言，這樣不斷地練習和實驗可以說是類似「表演性」的行動，為了促使研究內容和其闡明不斷生成，最終產出一個可以體現「表演性」之行動的劇場空間，亦即一個「表演性」的空間。由於前文已經說明「表演性」之行動就像是眾人一起參與共處之場境的形構過程，因此「表演性」之行動也可比擬為生產「空間身體」的社會實踐／空間實踐。於是，筆者提議，透過劇場設計的實踐研究，有關於「表演性」及其空間之特質的研究發現，可以用來說明：在表演者和觀者的共同表演中被體現的「空間身體」之形構，是來自於實踐參與行動的內在結構與理論研究的內容，所相互交織出的多重辯證。探究這些結構和內容可以比擬為前文於「空間生產」概念所論——將實踐行動視為探查編碼和解碼之成立及消逝的過程。亦即，實踐研究可以協助筆者捕捉於「空間身體」形構過程中關於「表演性」的行動和空間的素材，而且可以讓筆者循著實踐研究自有之邏輯和途徑來進入創作的過程。

　　再者，實踐研究方法隱約透露出為了探尋實踐的可能性，創作者─研究者必須投身於多樣的空間環境之中，而不是關在研究室或工作室裡。筆者認為，這也就暗示了某種「空間身體」的形塑過程，亦即社會實踐／空間實踐的多樣體現過程。經過如此動態過程的創作成果，明顯不同於單純僅靠想像、或是視覺化文本。而且，實踐研究方法或許可以防止單向的、單領域的探索，進而讓「空間身體」的相關概念和行動可以進行「表演性」的對話。此外，將實踐研究方法連結「空間身體」的形塑過程，或許可以說是把某一特殊的研究問題連結到更廣泛的當代議題之中，從而得以更為貼切地在劇場設計中運用「表演性」

41 同前註，頁 19。
42 同前註，頁 30-31。

的空間來體現出對應社會現象的身體樣貌。

　　總論以上各小節，巴特勒對於「表演性」的社會身體面向之論述似乎可以做為一個利基點來與「空間身體」概念相互比較。而且，費舍爾・李希特將此一「表演性」進行劇場美學論述與延伸其空間性的概念，可以提供途徑讓本論文應用「空間身體」的概念於劇場設計之個案研究。因此，筆者提議將「空間身體」的多重辯證作為一個劇場設計的實踐研究議題，探討「空間身體」的形構是否可能從筆者設計構思階段延展至每一場的演出，以期達到「表演性」的空間生產。以下將以《葉千林》作為研究個案加以說明。

六、研究個案：《葉千林說故事》

　　二〇一四年時於臺北牯嶺街小劇場演出的《葉千林說故事》是為本論文的研究個案，用以探究「空間身體」的概念以及「表演性」與其空間等相關議題。筆者當時仍在攻讀英國大學的戲劇博士學位，正研究關於「表演性」的理論概念，想透過實踐研究方法將研究發現運用於劇場設計。剛好於那年夏天接到創作群的邀請，於是筆者以劇場設計師的身分參與此劇作的集體創作。《葉千林》的製作動機為扮演葉千林的演員暨創作者林靖雁本人想在劇場內口述和重現他參加臺北太陽花學運的回憶。[43]因為他記憶中的學運，跟媒體報導相去甚遠，於是他想採取一個表演行動來揭露「真相」。筆者當時認為，由於此表演行動緊密牽涉著現實世界發生的事情，所以這個表演想法對於筆者而言非常具備實踐研究的潛能，而且值得透過學術論文加以剖析研究。

　　在此，需簡述關於該學運的始末和社會現象，以利讀者了解《葉千林》的創作動機。根據筆者當時從參加學運的人士及新聞媒體和社交網路的描述，臺北太陽花學運的起因可以回溯至二〇一三年六月馬英九先生擔任總統時所簽訂的《海峽兩岸服務貿易協議》（以下全文簡稱《服貿協議》），以擴大自由貿易的範圍為前提，開放中國與臺灣之間多項服務業的合作。部分人士擔憂臺灣將過度依賴於中國之貿易，於是執政黨中國國民黨和最大在野黨民進黨達成協議，《服貿協議》需在立法院逐條審查及表決。一股懷疑中國將藉由經濟手段統佔臺灣的政治疑慮在臺灣社會中日益蔓延。終於在二〇一四年三月十七日由中國國民黨立法委員張慶忠擔任會議主持人時，自行宣布通過《服貿協議》審查，造成了壓垮疑慮的最後一根稻草。隔日晚上九點，以臺北大學生為主導的抗議

43　吳怡瑱：《〈葉千林說故事〉劇場設計討論紀錄》（未出版手稿，2014 年）。

群眾，攻入立法院議場並封鎖入口，拒絕公權力的介入。

佔領議場的學生和青年們迅速的組織成為一個核心團體，且考慮到長期抗戰的準備因而相當有規劃的組織分工，例如，媒體組負責對外發表訴求、翻譯外電組於網路平台向國外傳遞現況、醫療組提供緊急醫療救援、糾察組維護現場秩序、還有物資組專責募集和分發民眾提供的飲食及日常用品等等。在立法院外的廣場也聚集了人數龐大的抗議民眾，由不少公民團體和大學老師規劃演講和論壇，表達對議場內學生和青年們的支持。但是與此同時，民間也有反對學運的聲音和運動出現，形成兩方意識形態的嚴峻對立。至四月六日，回應學運的要求，立法院長王金平公開承諾將制定《兩岸協議監督條例》。學運成員在無法達成撤銷《服貿協議》的終極目標之下，最後於四月十日撤出立法院議場，結束將近一個月的佔領立法院行動。

在學運團體退出立法院之後，爭取公民權利的想法持續透過不同的媒介發酵，例如，學運領導人參與競選立委和市議員、新興的青年公民團體成立、自稱為白色勢力的第三政黨和政治人物出現等等。而《葉千林》的創作動機，也可算是此學運的餘音。此劇的演員暨創作者林靖雁實際佔領過立法院議場。當時他被分派的職務是物資組，幫忙將繩子垂到窗外一樓地面，再由在室外的人員將物資綁在繩子上，讓他將物資拉到二樓窗戶。接著，他將物資整理好，按照議場內成員的需求分配物資。因而《葉千林》的表演行動可以說是歷史見證人的告白。

在首次的設計會議中，林靖雁表示，他在立法院議場內的後期，不是關注學運的成敗，而是反思正義與人性之間的關係。[44]筆者認為，這可以說是藉由新聞媒體的報導和社交網路的討論，促使立法院的議場轉變成像是劇場的空間：佔領者與公權力成為表演者，而記者和螢幕前的民眾成為觀者；但是，當輿論權由記者和螢幕前的民眾掌握時，記者和民眾又可說是表演者，而議場佔領者和公權力轉變成為觀者。筆者還記得，當時曾有新聞台的攝影機長時間架設在議場之內，這一景讓筆者印象深刻，因為瞬時之間似乎佔領行動變成了政治版的電視真人秀。還有一個現象值得探討，亦即林靖雁需從手機新聞得知他本人正身處的議場內所發生的事情，反而不是從第一手的管道得知。

因此，林靖雁耿懷於「到底什麼是真」，[45]在數位科技的時代中確實是需要一再討論的議題。如同波爾特和古魯森（Bolter and Grusin）主張再媒介性

44 同前註。
45 同前註。

（remediation）有著超媒介性（hypermediacy）的特質：

> 當代的超媒介性提供了一個異質的空間，在此空間裡，再現可以被想像
> 為開窗、而非一扇世界之窗——亦即，再現可以說是開向其他的再現或
> 媒體的窗戶。[46]

　　這個「開窗」的動作暗示了某種由重複再現的多重軌跡所累積而成的空間；
而在這空間中，因為觀者作為行動主體有能力選擇與慎思其回應媒體的方式，
所以這樣的觀者可以說是和多重設置的媒體之間有著某種實踐模態的關係。也
就是說，透過任何媒介所再現的行動都不會被抹除，而且有需被保留的重要性。
回憶無法完全再現的此一事實，促使《葉千林》的劇場設計刻意朝向觸發所有
表演元素處於某種試圖對焦的尚未準確狀態，因而讓某種需要觀者參與形構表
演空間的多樣可能性，能夠被充分地搬演出來。於是，就實踐研究的運用，筆
者以上述的「開窗」概念為基礎，提議創作焦點可以聚焦於兩個主旨問題的探
討：關於重現之可能和意義，以及關於真相的定義。

　　筆者認為，再度以布景重現林靖雁曾經身處的立法院議場將會模糊《葉千
林》之主旨問題的探討，因為此劇的重點應該在於試圖以表演行動反映社會現
象、甚至加以改變現實狀況。於是，筆者在表演中需要達成的是前述之列斐伏
爾的「空間身體」，意指藉由社會實踐行動來促使身體和社會空間成為一相互
生成的整體。那麼這樣的空間就不會只是為了林靖雁的演出而設置，也不會只
是為了文本的翻譯而將之視覺化。筆者藉助列斐伏爾所論，理解「空間身體」
為一個連結結構和行動的空間，身體因而受到其所對應之社會境況而成為多樣
的流動狀態。由此可得，《葉千林》的劇場空間需呈現出不僅包含表演者與觀者
的關係、而且包含表演者和演出場地、歷史事件、媒體、現實和記憶之間的關
係。而且這些關係具有物理上、心理上以及實踐上的三重面向。

　　於是，筆者將牯嶺街小劇場的大廳、外牆樓梯、以及樓梯連接至二樓入口、
二樓的藝文咖啡廳都作為表演空間。觀者的觀劇歷程被設計為一個進入林靖雁
的口述場域的行走過程。演出前，觀者的等待時間也納入為表演的一部分。觀
者在牯嶺街小劇場的大廳等待開演時，由工作人員詢問希望在這個擬學運的演
出中加入的組別。這些組別分別有：只需旁觀的旁觀組、可以拍照的媒體組、

[46] Jay D. Bolter, and Richard Grusin, *Remediation: Understanding New Media* (Cambridge, MA and London, England: MIT Press, 2000), p. 33-34.

以及幫忙分配物資的物資組。筆者的用意是透過選擇組別的行動，促使觀者發覺自身的觀劇行動實則是在重演學運當時的內部成員與外部社會大眾的組織結構。在此加入類似遊戲的形式，使得每個觀者都在作出選擇時即成為表演者（或說是玩家）之一，符合了前述費舍爾・李希特所論之「表演性」的特質。亦即，觀者就算是選擇只需旁觀演出，但是這一選擇也促使表演成為開放的、模糊了角色的限定。

　　開演時間已到，觀者由工作人員帶往牯嶺街小劇場之外，這一行進的方向或許會讓觀者困惑：「不是要開演了，為什麼還反方向往劇場外面走？」筆者的用意即是為了促發觀者的這類困惑，以此提醒觀者劇場和現實生活之間的密切連結、以及打破固有對於表演需發生於劇場的觀點。筆者認為，此一逆行的行進方向可以視為一種形構列斐伏爾之「空間身體」的方法，因為「空間身體」中所散布之能量的逆行—進行的流動，就好比觀者既離開劇場實體、也同時進入另一個設立於社會脈絡中的表演空間。筆者接著安排觀眾從牯嶺街小劇場的外牆樓梯走上二樓。在這段鄰接馬路的階梯上，路過車輛的引擎聲、路人的談話聲、甚至風聲都是直接影響著觀者的感受。可以說該劇場外圍環境中現有的人事物，都在某種非刻意安排的情況之下成為實踐「空間身體」的元素。

　　觀者走上二樓之後，打開二樓的藝文咖啡廳的門，先看到一堵牆擋在面前。這面牆設計成為像是景片的背面，有著木頭角料支撐，部分垂掛著黑幕。而地上則零散放著木工工具和線材。觀者需繞過這一道牆、掀開黑幕之後，才能到達主要的表演空間。筆者認為，讓觀者從景片後方進場的空間安排，可以說是反映了費舍爾・李希特所論之「表演性」的另一個特質，亦即不去規定空間的分配。因為觀者從二樓的門看到表演空間的幕後，強化了觀者是作為表演者／玩家「現身」於表演空間之中。而且，這樣的空間安排也可以說是試圖形構「空間身體」，因為觀者從室外樓梯走入二樓室內的身體行動，暗示了將外部的社會空間編織入表演空間的內部。此外，觀者的入場動線和現身可以說是透過未曾探究的空間安排來促使「表演性」的空間成立。這是前文已經提到的成立策略之一。

　　觀者現身於二樓的表演空間所見到的是敞開的窗戶和敞開的陽台雙扇門。陽台上垂掛一條繩子，預備在表演進行到某一段落時，由表演者林靖雁將一樓的物資拉上二樓陽台卸貨。筆者刻意選擇牯嶺街的二樓空間用以呼應學運所佔領的立法院議場也位於二樓。根據林靖雁的描述，當時學運成員為了通風而將

窗戶打開，[47]於是筆者也將牯嶺街二樓的表演空間內的窗門都打開。筆者將空間做這樣的安排是為了運用建物本身現有的物件，來激發觀者更加能夠回應表演者的真實經歷和記憶。也就是說，讓觀者身處於相似的二樓高度、從室內感覺街上會有的相似的人車雜音和招牌及號誌燈的閃爍。如此運用建物本身現有的物件，可以說是前文所提達到「表演性」的空間成立的策略之一，亦即，改變藝文咖啡廳原有的使用目的。同時，這也蘊含了引導觀者的表演行動，促使觀者思考表演的此時此地與學運的那時那地之間的社會連結關係。觀者再度被提醒自身既是表演過程中、也是現實世界中的學運事件的參與者之一，就算只是旁觀。

由多面被敞開的門窗所圍繞的空間內，表演者林靖雁呆坐在觀眾席前方中央，悶頭吃著擺放在他面前一張矮桌上切好的水果和白飯。而觀眾則按照自己先前選擇的組別坐下。觀眾坐定之後，表演者開始邊吃水果和飯、邊口述回憶他佔領立法院期間的事情。因為劇作最終以沒有劇本的方式演出，由表演者臨場發揮，就其演出當下想訴說關於學運期間的回憶為主要的口述內容，於是每場演出時的口述內容皆略有不同。沒多久，從一樓傳來叫聲，表演者走到陽台用繩子將一個大塑膠袋拉上來，拿出更多的水果放在矮桌上。表演者不只繼續吃繼續說，此時有另一名一直躲藏在座椅後面的女性表演者現身，運用肢體表演來引導觀者也上台一起吃水果。此一引導參與的行動，符合了筆者於前文所提的「表演性」特質之一。邊吃邊說以及集體吃水果可以說是賦予歷史事件生命，將自身體驗到的圖像、動作、記憶都匯流入已知的描述之中，於是事件被活化在動作裡、在表演者探尋其位置的時空裡。

筆者在會議中提議，表演者林靖雁應該吃帶皮的水果，並讓表演者將吃完的果皮在矮桌上疊放排列。筆者的意圖除了用果皮的殘餘來顯示已被吃掉的巨量果肉，還試著營造一幅由剩餘果皮所搭蓋的臺北市中心的街道和高聳建物。筆者認為，這裡刻意採用吃水果和排列果皮的行動，可以說是「空間身體」的一種表現方法。這是因為表演者的學運經驗就好比是矮桌上切好的水果，看來可口且方便入口；吃的同時、也等同將事件內化為他身體的一部分。並且被吃掉的水果轉化為身體的能量而能再生產，也可以闡釋為他對於學運事件的內在轉化。而觀者參與的吃水果集體行動、以及吃完後不約而同都把果皮按照表演者排列的方式放置到矮桌的果皮上面，則更擴大了此學運經驗的連結。筆者認

47 吳怡瑱：《〈葉千林說故事〉劇場設計討論紀錄》。

為這可以做為一個例子來說明前文提到的「空間身體」的形構過程，亦即，一個社會的成員們重複進行社會實踐的時候，也同時形成流布於空間的身體、並成為此身體。一起吃水果和放置果皮象徵了觀者和表演者都繼承共處之社會的主體位階。

在這表演中還有另一名女子背對著表演者和觀者，從表演者林靖雁開始口述時，她便立即將表演者說的話用電腦文書軟體打字。為了跟上表演者說話的速度，她並不會去更正電腦的自動選字。打字的內容則即時投影在表演者後方的牆面上。這樣的安排形成一種景象：觀者聽到的言語和看到的文字不全部相符。當此一感受被警覺到時，觀者或許會聯想到自己曾看過哪些媒體的報道，因為這些一句又一句充滿錯字的文字，即暗示了訊息透過科技媒體報導之後被削弱的真實程度。而表演者林靖雁邊大口吃水果邊說話，使得部分話語變得含糊不清。這樣的安排凸顯了當代後設真相的現象、以及話語權的角力。於是藉由這樣的安排，觀者有可能被觸動去回想自身所了解的臺灣社會結構和學運事件之間的關係。在此，「表演性」空間可以說是成立的，因為根據前文所述的策略即為：透過在幾乎空無一物的空間中的表演，來調節表演者和觀者之間的關係，而非透過繁複的舞臺布景。

《葉千林》的劇場設計核心聚焦於告白記憶這個行動本身的處境。表演者林靖雁雖然扮演他自己，但是經過在劇場中轉化社會實踐為表演行動時，他的身體同時已轉化為一種處於生成狀態的「空間身體」，包含了關於身體感知層面的、知識構想層面的、還有文化生活體驗層面的。而且，《葉千林》的整體空間安排具有激發觀者換位思考、以及實際參與演出的「表演性」特質，因而表演行動蘊含了空間性，可以視為「表演性」的空間。由此，表演者的身體和所生成的空間既不是主體、也不是客體：不是一個內在世界對立於外在世界、更不是一個中性空間，而是一系列我們日常生活的總體、是一系列的關係和形式，蘊含著生產的能量。或許每個人都有自己的記憶和認知，但是更重要的是如何彼此相互理解和傾聽。這或許是《葉千林》最要緊的任務。

七、結論與展望

列斐伏爾的「空間身體」和「空間生產」論述可以說是當代人文地誌思潮的基石之一。從筆者的研究資料中發現，[48]華文世界至今所常見的多為研究者

[48] 此處指本論文寫作時間二〇一九年八月。

們以中文寫作探討關於列斐伏爾之理論的論文篇章。筆者冀望本論文也同樣能夠作為學術領域的補充，讓更多有相似志趣的學生及研究者接觸列斐伏爾的學說，並且促使華文世界對於此一思想體系有更多的認識，以加深關於現代性轉向後現代性之生活面貌的理解。而本論文所闡述之列斐伏爾的空間概念與「表演性」概念的連結，也有助於釐清一些當代的重要思想轉折，朝向今日興起的行動主體的論述。

此外，本論文所運用的劇場設計之實踐研究方法，在臺灣尚在萌芽階段。如何跨越在臺灣根深蒂固的技術與設計的二元論觀點，根據筆者在國內劇場工作的經驗，確實為一項艱鉅的志業。因為筆者發現，劇場設計工作向來被視為傳統視覺藝術概念下的直覺式創作，亦即設計者是否具有想像力和模仿自然的能力。如此之看法將設計劃分為一種技術操作，而非一種需要藉助學術概念的研究。於是，就目前臺灣劇場藝術的現況而言，設計似乎傾向於實作面向，而所謂的研究則被劃歸於理論、批評和管理的範疇。

筆者在本論文所討論的劇場設計之實作與理論的結合，盼望能為此劇場設計領域帶來另類的設計方法和思考方向。經過筆者本身自碩士班開始的實驗探索，發現透過實踐研究方法，設計者確實能夠更加深入了解表演藝術作品的核心概念，而且更重要的是，能夠將設計想法更為穩固地著陸於表演藝術世界的「表演性」轉向之脈動趨勢。於是，設計成果所展現的提問議題，也就更能反映表演藝術發展之現況，並且貼近觀者生活的經驗。循此思路，即使是演繹古典文本，劇場設計仍然能夠藉由學術概念的研究來產生新穎的設計構想，牽連起古今之間的通道。而在今日提倡跨領域通才發展的時代，實踐研究方法正是劇場設計者適合採取的設計方法，讓自身於每項設計案中都能在其他的領域裡獲得啟發，進而擴增知識的範疇。

參考文獻

吳怡瑱：《〈葉千林說故事〉劇場設計討論紀錄》，未出版手稿，2014 年。

Austin, John L., *How to Do Things with Words*, Cambridge, MA: Harvard University Press, 1962.

Bacon, Jane M. and Midgelow, Vida L., "Articulating Choreographic Practices, Locating the Field: An Introduction," *Choreographic Practices*, 1, 2011, pp. 3-19.

Bolter, Jay D. and Grusin, Richard, *Remediation: Understanding New Media*, Cambridge, MA and London, England: MIT Press, 2000.

Butler, Judith, "Performative Acts and Gender Constitution: An Essay in Phenomenology and Feminist Theory," in *Performing Feminism, Feminist Critical Theory and Theatre*, eds. S. E. Case, Baltimore, MD and London, England: Johns Hopkins University Press, 1990, pp. 270-282.

Fischer-Lichte, Erika, *The Transformative Power of Performance: A New Aesthetics*, trans. Saskya Iris Jain, London. UK: Routledge, 2008.

Lefebvre, Henri, *The Production of Space*, trans. D. Nicholson-Smith, USA, UK and Australia: Wiley-Blackwell, 2008..

Munster, Anna, *Materializing New Media: Embodiment in Information Aesthetics*, Hanover, Germany and London, England: University Press of New England, 2006.

Nelson, Robin, *Practice as Research in the Arts: Principles, Protocols, Pedagogies, Resistances*, London, England: Springer, 2013.

Obrist, Hans Ulrich, *Ways of Curating*, New York, NY: Farrar, Straus and Giroux, 2014.

複象、空與形上學：從阿鐸觀點談劇場意涵*

Double, Void and Metaphysics: Implications of Theatre from the Perspective of Artaud

楊婉儀

Wan-I YANG

國立中山大學哲學研究所教授

Professor, Institute of Philosophy,

National Sun Yat-sen University

摘要

　　西方傳統哲學的太陽中心主義，在著重光與形式的關係中視陰影為光的缺乏，故而使得陰影的重要性與意義被隱沒。在此脈絡下，探問翁托南·阿鐸（Antonin Artaud）如何從影子談劇場與複象，成了本論文的主要關注。究竟阿鐸開展出如何的劇場意涵？所涉及的或許將不只是對於劇場意義的澄清，也同時是對於形上學意義的探問。本論文環繞身體性與聲音探索劇場與「空間」的意義，藉此在新柏拉圖主義的善惡觀之外，呈顯阿鐸思想中的惡與殘酷劇場的意涵，並嘗試凸顯藝術與生命的關係如何與劇場相牽繫？

關鍵字：翁托南·阿鐸、劇場、複象、形上學、空

* 本文已於二〇二一年四月刊登於《哲學與文化》第 48 卷 4 期，頁 103-115。

一、前言

> 所有真正的人頭像都有一個影子（ombre），是它的複象。當雕塑家認為
> 自它的塑造中，釋放出了一種影子，其存在使他不得安寧，藝術就此生
> 發。[1]

在〈洞穴之喻〉中描述那些自小住在洞穴中，只看見火光映照出的影子的
人們，僅只見到現實摹本的柏拉圖，透過走出洞穴而最終直視太陽的人，指引
出一條遠離生存世界與陰影的朝向絕對真理的道路。若循著柏拉圖所指引的環
繞真理之光所成就的存有論或認識論，將很容易忽視孕育生命、光影疏明的幽
暗洞穴，而在缺乏反省的狀態下，簡單地視藝術為現實的摹本，而使得生命的
與藝術的價值與意涵，被環繞真理發生的存有論與認識論所侷限。

上述的太陽中心主義在著重光與形式的前提下視陰影為光的缺乏，[2]使得
陰影的重要性與意義被隱沒。在此脈絡下，翁托南・阿鐸（Antonin Artaud）
對於影子所揭示的藝術意涵的關注，在以舞臺聚光燈為中心的藝術觀之外，賦
予了開展別樣藝術及劇場意涵的可能性，也使得劇場空間從光線曝照的舞臺這
一形式中解放出來。本論文將在此一脈絡之下從阿鐸的觀點出發，環繞著身體
性與聲音所開展出的「空間」向度，探討劇場的意涵。

此外，當阿鐸關注到每一個藝術品（阿鐸以人頭像為例）都有一個影子，
並認為只有當其影子影響到觀者時，藝術才發生。藝術的意涵，已然從造型對
象移轉到對象的影子對於觀者的影響。似乎阿鐸並不滿足於視藝術為現實摹本，
也就是再現（representation）的說法，而嘗試從影子對於觀者所造成的擾動，
重新詮釋藝術。從此觀點而言，不僅影子的意涵從現實摹本，移轉為影響人的
情感力量；藝術的意涵，也從「再現」轉換為「呈現」（presentation）。此發生
且影響著、召喚著觀者的生命力，使觀者身陷其中如同體驗自己生命的藝術型
態，讓筆者不禁想像柏拉圖筆下洞穴中面對陰影的人們當下是否也曾身陷狂喜？
如同引用尼采在《悲劇的誕生》中的悲劇觀來了解阿鐸計畫的學者所言：

> ……正是因為尼采與阿鐸（亞陶）[3]兩人同樣地崇尚如酒神精神般的生

[1] Antonin Artaud, *Œuvres complètes IV* (Paris: Gallimard, 1978), p. 13. 阿鐸著，劉俐譯：《劇
場及其複象》（臺北：聯經出版事業公司，2003 年），頁 7-8。
[2] 如新柏拉圖主義普羅提諾的流溢說。
[3] 《亞陶事件簿》中將 Artaud 譯為亞陶，但為了統一譯文，本文一律翻譯為阿鐸。

命力並醉心於對生命的關照。他們兩人共同召喚的就是翻攪生命的殘酷與狂喜，所以呈現（presentation）而非再現（representation）是劇場的主軸，發生（happening）與情感的力量則是劇場的內涵。[4]

依照引文對於阿鐸的詮釋，似乎與影子相關的發生與情感的力量不只關乎藝術，也呈顯了劇場的內涵。本文因而嘗試釐清，如何詮釋阿鐸所言的影子對於觀者所造成的擾動？如何從柏拉圖描繪的光影疏明的洞穴中擾動觀者的影子談劇場？如何在新柏拉圖主義的善惡觀之外，呈顯阿鐸思想中的惡與殘酷劇場的意義？又藝術與生命的關係如何牽涉著劇場及其複象的意涵？

二、空與劇場

我可以選任何一個空的空間（empty space），然後稱它為空曠的舞臺。如果有一個人在某人注視下經過這個空的空間，就足以構成一個劇場行為。[5]

因為阿鐸的影響而對「僵化劇場」（the deadly theatre）提出批判的彼得·布魯克（Peter Brook）在其阿鐸轉向中構想出了舞臺概念：「空的空間」，[6]雖然後來幾乎沒有進一步集中詮釋這一觀念，[7]但這一想法對劇場界仍造成了諾大的影響。如學者所言：

對布魯克而言，空是萬物的根源，空的空間總是禪意無限，並成為他日後創作的準則。拒絕傳統劇場的繁複，只留下基本的框架與角色，布魯克化簡為繁，意在發展新的劇場語言，恢復演員與觀眾之間最直接、單純的關係。這是一種擁有交融經驗的公共社群關係（communitas），在其中人人平等。[8]

布魯克除了將劇場從舞臺解放出來，使得戲劇展演的空間選擇獲得更多樣

4 蘇子中，《亞陶事件簿》（臺北：書林出版公司，2018 年），頁 135。
5 布魯克著，耿一偉譯：《空的空間》，（臺北：國家表演藝術中心，2017 年），頁 20。
6 「就在布魯克轉向亞陶（本文翻譯為阿鐸）並進行亞陶式轉向的節骨眼，他構想出著名的舞臺概念『空的空間』。布魯克在他的重要經典著作《空的空間》拒絕心理學並讓演員在物質空間中自由伸展的理念，顯然跟亞陶在他的開創性著作《劇場及其複象》中所討論的『形上學－在－行動』與『活象形文字』有異曲同工之妙」。蘇子中：《亞陶事件簿》，頁 157。
7 布魯克著，耿一偉譯：《空的空間》，頁 6。
8 蘇子中：《亞陶事件簿》，頁 172。

的可能性之外，其受阿鐸影響而試圖恢復的演員與觀眾間最直接、單純的關係所開展出的交融經驗，似乎也賦予了在空間向度思考空的意涵之外，更多深刻詮釋空與劇場關係的可能性。如同阿鐸在《劇場及其複象》中的這一段話所凸顯出的空與劇場的關係：

> 所有真實情感都不能落於言詮。說出來，就是背叛。傳譯，就是掩飾。真正的表達，是把要彰顯的隱藏起來。真正的表達能創造思想的豐盈，來對應大自然真正的空無，或換一種方式來說，相對於大自然的顯像—幻象，它在思想中創造了空無。所有強烈情感都引起我們一種空無感，而太明晰的言語會阻礙這空無，也阻礙詩意在思想中出現。因此，使用一個意象、一個寓言、一個把意圖遮掩起來的比喻，這對精神的意義要比話語的分析明確的多。

> 因此，真正的美從不是直接打動我們。落日之所以美，是因為它表達了所有它使我們失去的東西。[9]

阿鐸這段話讓我們想到，對於柏拉圖〈洞穴之喻〉的一般詮釋，似乎著重於看著陰影的人會不會把陰影視為真實的物體，但卻較少涉及影子對於觀者的影響。但若因此循真假二元、肯定真理的方式進行思考，將很容易視真實與影子為對立，並因而單向度地認為柏拉圖只肯定追求真理的超越而忽略了洞穴正上在演的劇場。反之，若依照引文中的阿鐸觀點詮釋〈洞穴之喻〉，將發現或許柏拉圖真正的表達隱藏在他的書寫中，而他的掩飾所創造的豐盈思想，正在傳統所以為的理論之外應對著空無，如同洞穴中的觀眾們或許正處於強烈情感所引發的空無感中。在此意涵上，柏拉圖所沒有描寫出來的，擾動觀者那無法落於言詮的，似乎才是他「真正的表達」，也才是其情感所向。

而這一發生於影子對於觀者的影響，也就是阿鐸所謂的「劇場」（théâtre），在以日正當中的太陽象徵善與美的哲學傳統之外、在柏拉圖的掩飾中，以落日之美為象徵所指出的、直接打動我們的真正的美，在思想的空無中傳譯給阿鐸。此阿鐸式的「劇場」，可以在殷尼斯對於布魯克所上演的《馬哈／薩德》的觀察中看到：

> ……全劇淫穢與抽蓄的歇斯底里在具有詩意的節奏下反覆變奏，且「在

[9] Antonin Artaud, *Œuvres complètes IV*, p.69. 阿鐸著，劉俐譯：《劇場及其複象》，頁76。

威脅著要滿溢到觀眾席之時達到了頂點」（Innes 130）。結果，這種亞陶
（阿鐸）式演員與觀眾近距離互動的模式驚嚇了觀眾，卻也造成了熱烈
的迴響，並成為戰後英國劇場的盛世與重要的里程碑。[10]

演員對於觀眾的直接影響發生著交融經驗，此正在觀眾與演員之間呈現著
的「劇場」，可以德希達對於阿鐸曾使用的 subjectile 之詮釋呈顯其意涵：

在〈讓 subjectile 喪失理智〉一文中，充斥著「在兩者之間」（in between）、
「既非此，也非彼」、「既是此，也是彼」、「悖論」等德希達慣用的解構
修辭辭令。……，德希達拿 subjectile 這個字的字根"ject"借題發揮，特
別強調其拋射的意涵，影射其如拋物線般在射出、穿透等動作上所帶來
的衝擊和暴力，既是自我的穿透和與他者連結的方式，也是穿刺
（pierce）、穿越（traverse）主體與客體的力量。或者是在兩者之間，
連結兩者，但不歸屬於任何一方。[11]

研究者呈顯出德希達關注並揭示 subjectile 這個詞在阿鐸思想中的重要性，
以及這個無法翻譯的字象徵著佔有主客地位卻非主亦非客的、正在發生中的狂
亂力量，在穿透主體封閉性的同時穿越主體與客體的分立狀態而與他者發生連
結。而若循著這一詮釋往前推進，將發現此作為中介的非－場所（non-lieu）、
此既非空曠的舞臺也非空的空間的「空」，似乎正是阿鐸以瘟疫為象徵所展示
的、具感染力的瘋狂狀態。[12]而這一非場所、非空間、非存在之力的交互作用，
似乎正展示出阿鐸所欲呈顯的劇場意涵。如同阿鐸所言：

劇場（théâtre）就像瘟疫，[13]是一種危機。其結果不是死亡，就是痊癒。
瘟疫是一種至高的病，因為它是一種全面危機。其出路不是病亡就是徹
底的淨化。同樣的，劇場（théâtre）也是一種病，因為它是一種至高的
平衡，不通過毀滅就無法達成。它讓心靈達到顛狂，使精力昂揚。最後
我們可以看出，從人的角度，劇場的行動（l'action du théâtre）就像瘟

10 蘇子中：《亞陶事件簿》，頁 167。
11 蘇子中：《亞陶事件簿》，頁 139。
12 Antonin Artaud, *Œuvres complètes IV*, p. 26. 阿鐸著，劉俐譯：《劇場及其複象》，頁 24。
13 此處《劇場及其複象》的譯者劉俐，將 théâtre 翻譯成「戲劇」。本文則一律將 théâtre 翻譯成
劇場。

疫一樣，[14]是有益的。因為它逼使人們正視自身所是（se voir tels qu'ils sont），撕下面具；揭發謊言、怯懦、卑鄙、虛偽。它撼動物質令人窒息的惰性，這惰性以滲入感官最清明的層次。它讓群眾知道它黑暗的、隱伏的力量，促使他們以高超的、英雄式的姿態，面對命運。沒有劇場的行動（l'action du théâtre），這是不可能的。[15]

視劇場為瘟疫或一種病的阿鐸，其所肯定的是劇場的傳染力。在此意義上，劇場並不意味著一個空間、一場戲或一門學問……等被範疇所界定的領域，而是突破演員／觀眾、主體／客體等二元，突破無門也無窗的單子型態的個體，亦或突破既有形式重新創造的力量。如同尼采援用酒神精神突破日神所象徵的形式限制，並以權力意志賦予形式轉變的可能；阿鐸在厄琉西斯祭典中發現轉化的力量。

作為中介的非－場所的劇場的本質因而並非戲劇所展演的幻象，而更像煉金術。如同阿鐸所言：「……處與當前戲劇已變質的情況下，必須通過肉體，才能重使形上進入人的精神」。[16]強烈的情感穿透身體感染他者所引發的空無感，是精神透過物質突破對立與個體界線重新融合後萃取提煉出的新生狀態。在此我們不僅看到阿鐸突破西方身心二元的哲學傳統以及將形上學歸屬於精神領域的思維方式，強調必須通過肉體才能使形上的意涵發生於人的精神中，並進而肯定形上與身體密不可分的關係；[17]也看到煉金術般的「劇場的行動」在破壞所實現的淨化中取得新的平衡，因而說「瘟疫所到之處，就必會點燃一把火，我們可以很清楚地感覺到，它是一種大規模的清洗」。[18]此煉金術般的「劇場的行動」所清掃出的「空」，在豐盈思想與強烈情感的發生中，誕生為一種無秩序狀態自行整合後產生的詩一般的劇場（théâtre）。[19]而阿鐸所稱之為詩的，自有一種旺盛的生命力。[20]

[14] 此處《劇場及其複象》的譯者劉俐，將 l'action du théâtre 翻譯成「戲劇的作用」。

[15] Antonin Artaud, Œuvres complètes IV, p. 31. 阿鐸著，劉俐譯：《劇場及其複象》，頁30。

[16] 同前註，頁9；同前註，頁108。

[17] 在此阿鐸所肯定的形上意涵，不同於西方傳統哲學在肯定精神否定身體的狀態下所實現的形上學。

[18] Antonin Artaud, Œuvres complètes IV, p. 26. 阿鐸著，劉俐譯：《劇場及其複象》，頁24。

[19] 「似乎在單純和秩序井然之處，就不會有劇場（此處法文為 théâtre，《劇場及其複象》的譯者劉俐譯為：「戲劇」）和戲劇（此處法文為 drama，《劇場及其複象》的譯者劉俐譯為：「悲劇」），真正的劇場，就像詩（只是以不同的方式），誕生於（此處法文為 naît de，《劇場及其複象》的譯者劉俐譯為：「是在」）哲學的戰爭之後（而這是這種原始組合精彩的一面），一種無秩序狀態自行整合後產生的」。同前註，頁49；同前註，頁52。

[20] 同前註，頁83；同前註，頁94。

三、身體性、惡與劇場

　　若如上面所言阿鐸所肯定的形上與身體密不可分，那麼他所關注之形上的語言自然訴諸感官多於理智，因而不再著重於劇本或者語言的表意層次，而落到與身體相關的有聲語言：

> 要將有聲語言成為形上，就是要以語言表達它平常不慣於表達的東西：以全新的、特別的、不同尋常的方式來使用它，使它重新找回語言具體的震撼效果；是將它在空間中分裂，有力地擴散在空間之中；是以絕對具體的方式處理語調，重新賦之以撕裂的力量和真正呈顯某種東西的力量；是以它反擊語言和它原先卑下的實用性（或說食用性），反擊它原先的困獸之鬥。總之，將語言視為一種咒語（Incantation）來思考。[21]

　　柏拉圖描寫〈洞穴之喻〉中的觀影者看著牆上的影子，此在距離之外以視覺把握到的影像，

> 是以眼睛為攝影機，以視網膜為膠捲，以身體為暗箱所顯現的影像。若我們問，這一影像的本質是甚麼？則可以日本當代攝影藝術家杉本・博司（Hiroshi Sugimoto）的《劇院》（Theaters）為例加以說明。[22]這一試圖以相機來理解影像的實驗，於電影開始播放時將相機置於電影院的螢幕中央，縮小鏡頭的光圈並按下快門，待電影結束同時完成曝光。膠片經過長時間累積曝光，最終呈現為一片空無的白，這一實驗說明了，人們所看到的影像並無本質，而只是一去不復返的印象。[23]

　　此實驗除了呈顯視覺所把握到的影像本質是空，也讓我們體認到以主知主義的方式去「理解」視覺藝術甚或戲劇，所把握到的將是「幻影」所呈顯出的無意義，甚或執迷於幻影而遮蔽了本質的空。再者，若影像本質是空，那麼或許在劇院中的「觀看」所涉及的重點，將從認知與意義轉移到身體的體驗；就如同身處劇院中的「聽」，不能只關注於聽「到」的意義，而必須將關注點移往聲音對於身體的震動與影響。這是為什麼阿鐸會說：

[21] 同前註，頁 44-45；同前註，頁 47。
[22] 參見杉本博司著，黃亞紀譯：《直到長出青苔》（臺北：大家出版社，2013 年）。
[23] 楊婉儀：〈現象與時間〉，《哲學與文化》第 44 卷第 8 期（2017 年 8 月），頁 121-134。

劇場是我們僅有的可以直接觸及身體官能的場所，也是我們最後一個可以直接觸及身體官能的整體手段。[24]

有了上面的說明，將更容易理解為何阿鐸要在語言與意義的習慣連結之外，找回語言所具體的震撼效果。除了突破視覺所看「到」的擴延空間或位置（如觀眾眼光所投注的舞臺），讓人從聲音的擴散以及聲音對於自身的影響感受，體驗空間如同聲音或語調對於人的震撼所發生的空間狀態。好比吼叫或者咒語所發生的空間狀態，是共振於演員與觀眾之間的身體性語言，此共振頻率擾亂、破壞服務於理解的語言邏輯，以此突破知性主義的挾裹，在思想的空無中觸探空以及混沌。

阿鐸不僅著重於身體性語言，他也從音響角度探索音質、振頻和人體器官的關係。[25]不再從音樂的精神意念，而從音質和振頻對於人體官能的直接影響，使得觀眾和演員、觀眾和表演於共振中進行直接溝通。因而劇場不僅觸發我們的身體官能，也成為人與他人（演員與觀眾）以身體官能彼此溝通的管道與手段。這樣的溝通不斷發生於身體與身體反覆折射的共振中，喚醒、激發、凸顯演員與觀眾的官能敏感度，使得參與者在純粹生命能量的交流中，體驗空無的生命本身。在此意涵上的劇場，不為了展演某個劇情或故事，也不為了服務於觀眾的心理需求或情感滿足、亦非為了警世、教育或反映現實……，而是演員與觀眾身體性語言所共振出的空間狀態。此既非此也非彼、既是此也是彼的非一場所，是不被目的綁架、不為了實現什麼的無所為的劇場，在體驗生命、體驗殘酷、體驗惡中實現其無用之用。如同阿鐸所言：

> 但大家別忘了，劇場的動作雖激烈，但它是無目的性的，且劇場教我們的正是做了一次就無須再做的行動的無用，及在行動中發生的無用狀態的大用，但被轉向（retourné）的劇場產生了昇華。[26]

為何阿鐸認為劇場做了一次就無須再做？如果阿鐸肯定不同於劇本在舞

[24] Antonin Artaud, *Œuvres complètes* IV, p. 79. 阿鐸著，劉俐譯：《劇場及其複象》，頁 88。

[25] 同前註，頁 92；同前註，頁 103。

[26] 這一段引文為筆者根據法文版翻譯。參見 Antonin Artaud, *Œuvres complètes* IV, p. 80。《劇場及其複象》譯者劉俐的譯文為：「劇場的動作雖激烈，但它是無目的性的，劇場正是教我們行為的無用，且做了一次就無須再做。而戲劇故事之無用，正為其大用，藉此能達到昇華。」同前註，頁 89。

臺上的折射的劇場行動，[27]是為了避開理智的指引或限制，使得劇場得以脫離貧乏得只剩一套無用格式的語言結構的限制回到初始語言對於人的影響。那麼劇場行動將不同於得以被再現的戲劇，也無關乎心理分析與意義追求，而是釋放人的慾望並使人在與命運的較量中形變。如同阿鐸所言：

> 劇場的最高境界，就在能從哲學意義上，重新表現人所處的演化狀態。通過各種客觀情境，向我們暗示事物中若隱若現的轉變與銳化，而不再以言詞來表達感情的變化與挫折。[28]

在此意涵上，無用（於心理分析或意義追求……等）的劇場，不僅使慾望通過感官與身體的運動爆發，讓參與者釋放壓抑與憂鬱，讓被壓抑的生命力得以恢復其幻化能力。它也使得道德或社會成見與窠臼有機會被清除，在更新共同體的行動中重新找回社群的凝聚力，達到新的平衡。如同阿鐸所言：

> 通過瘟疫，[29]一個巨大的膿瘡（道德的也是社會的）能集體排膿，就如瘟疫一般，劇場（théâtre）的作用也在集體清除這一膿瘡。[30]

此無用之用的劇場，因而並非演戲，而顯示為肯定生命的行動。因而阿鐸如是說：

> 所以我說「殘酷」就等於說「生命」，就等於說「必要性」。因為我主要是為了說明，對我來說，劇場是一種行動，一種恆常的熱力擴散，其中沒有絲毫僵化的東西。我要讓它成為一種真正的行動，也就是有活力的、具魔力的行動。[31]

作為空間狀態而非擴延空間的劇場，如同坐在沒有間隔、障礙的場地中間、被發展中的戲劇包圍著的觀眾與演員或者觀眾與演出，所進行的直接溝通持續撐開的兩者之間（between）。此發生著的行動，是觀眾與演員相通的生命能量所引發的持續不斷的熱力交流所實現的療癒，它不同於**被轉向**的劇場所實現的昇華。關於昇華，精神分析如此詮釋：

27　同前註，頁 90；同前註，頁 102。
28　同前註，頁 105；同前註，頁 124。
29　對阿鐸而言，劇場就像瘟疫。參見註 17。
30　Antonin Artaud, *Œuvres complètes IV*, p. 30. 阿鐸著，劉俐譯：《劇場及其複象》，頁 29。
31　同前註，頁 110；同前註，頁 130。

佛洛伊德假設的一個過程，用以說明一些表面與性無關，但其原動力卻來自性欲力力量的人類活動。佛洛伊德所描述之昇華活動，主要為藝術活動與智識探究。若欲力轉而趨向與性無關的新目標，並針對受到社會價值重視的對象，則稱之為昇華的欲力。[32]

昇華避開象徵生命力的性趨力，將欲力導向社會所能接受甚至重視的藝術與智性活動，使得藝術的意義開展於善之光與使之可見的造型之間，因而使得真與美被統合在善之下。從此向度而言，昇華所實現的以光與形式合謀的造型為藝術，將非常不同於阿鐸以影子這一複象為藝術的詮釋。與其說阿鐸所揭示的藝術肯定影子，不如說他從影子使人不得安寧這個向度談藝術。就好比與其說阿鐸肯定生之慾望，不如說他肯定生之慾望所造成的痛苦並視之為的命定的，故而肯定生命為殘酷。他說到：

> 我說的殘酷是指生的慾望，宇宙的嚴酷以及不可避免的必然性；是諾斯替教所說的一種生命的漩渦，吞噬了黑暗，一種不可逃避的、命定的痛苦，沒有這種痛苦，生命就無法開展。善是刻意追求的，惡卻永遠存在。[33]

生之慾望在繁衍的衝動中創造生命，此如同巴塔耶（Georges Bataille）所言：「……惡顯現……像生命的泉源」 的力量，[34]是阿鐸援用薩德侯爵所寫的故事以說明的、作為一切原動力的惡。[35]阿鐸肯定使人從封閉的單子變成突破自身與他人交往的力量，就好像巴塔耶說：「我肯定：『無惡，人類存在將封閉在其自身……』」。[36]從此意涵而言，作為交往手段的惡，[37]不僅是使萬物結合、創造世界的原動力，也顯示如同被阿鐸視為真實複象（le Double）的劇場的危險。[38]阿鐸如此描繪危險而典型的劇場複象：「其原則（les Principes）是藏而不顯的，就像海豚，頭一冒出水面，就急於潛回深水隱蔽之處」。[39]劇場這一真實複象的原則如隱而不顯的惡，既作為隱蔽的內在動力生發戲劇形式，卻也是既有戲劇形式的威脅。從力的向度而言，它既是潛藏的威脅也是創造的動力，

[32] 拉普朗盧著，沈志中、王文基譯：《精神分析詞彙》，（臺北：行人出版社，2000 年），頁 497-498。

[33] Antonin Artaud, Œuvres complètes IV, pp. 98-99. 阿鐸著，劉俐譯：《劇場及其複象》，頁 115-116。

[34] Georges Bataille, Œuvres complètes VI (Paris: Gallimard,1973), pp. 49-50.

[35] Antonin Artaud, Œuvres complètes IV, p. 96. 阿鐸著，劉俐譯：《劇場及其複象》，頁 110。

[36] Georges Bataille, Œuvres complètes VI, pp. 49-50.

[37] 如同巴塔耶所言：「惡是交往的手段。」

[38] Antonin Artaud, Œuvres complètes IV, p. 46. 阿鐸著，劉俐譯：《劇場及其複象》，頁 49。

[39] 同前註；同前註，頁 49-50。

從形式的向度而言，它並非得以把捉的對象，卻是創造諸般形式的可能性。劇場所本有的弔詭，使得哲學分析無法窮盡其內蘊，而只能以詩的方式探觸其原則，透過身體官能感受其中所潛藏的危險與威脅，觸碰混沌之惡。如同阿鐸在探索劇場[40]起源及其存在的理由（或最原始的必要性）[41]的說明中所言：

> ……要將這種戲劇（drama）做哲學分析，是不可能的，只能以詩的方式，捕捉在所有藝術中富感染力的、有磁力的元素，用形狀、聲響、音樂和體積，通過意象和類比，不去尋求理智的原始指引（因為我們邏輯的、浮濫的知性主義已貧乏得只剩一套無用的格式）而是喚起一種極其敏銳、絕對鋒利的狀態，使我們通過音樂和形象的震動，感知一種混沌（chaos）中所潛藏的威脅，這種混沌是決定性的，且危險的。[42]

四、結論

　　阿鐸將藝術的意涵從光與可見形式共構的造型藝術，轉向影子這不可見的真實複象對於觀者的影響，這一轉移提醒了我們，與可見真實彼此相伴卻不可見的複象，才是觸發觀者感動的力量所在。不僅藝術的複象如此，作為真實複象的劇場亦如此。劇場此非擴延空間的空間狀態、此通過我們在音樂和形象的震動中所感受著的混沌的危險與威脅，呈顯出突破個體封閉性的生之慾望所清掃出的非空的空間的「空」。此「在—之間」、此看似無物的「空」，既發生著生之慾望的創造也發生著瓦解既有形式的破壞。相較於柏拉圖筆下使真理可見之善，此內在的創造力呈顯為惡；此不可見的生命力，以其既破壞卻也塑造使事物可見形式的雙重性，呈顯出惡之「殘酷」的雙重意涵。如阿鐸所言：

> 如果不了解這些，就是不了解形上意念。希望以後不再在說我的名稱太狹隘。是殘酷使事物緊密結合，是殘酷塑造世界的面貌。善永遠是在外層，而內層卻是惡。惡終會縮減，當所有一切有形物都回歸混沌。[43]

　　阿鐸所謂的殘酷，既不包含肉體的傷害也不意味著血肉模糊的場景，而企

[40] 此處《劇場及其複象》的譯者劉俐，此處將 théâtre 翻譯成「戲劇」，但因為本文將 théâtre 翻譯成劇場，為了避免混淆，故而將此處的 drama 翻譯成戲劇。

[41] Antonin Artaud, *Œuvres complètes IV*, p. 48. 阿鐸著，劉俐譯：《劇場及其複象》，頁 51。

[42] 同前註；同前註，頁 51-52。

[43] 同前註，頁 100；同前註，頁 117。

圖在以光為善、以形式為真的西方哲學傳統中，指點出使形式得以發生卻被稱為惡（善之缺如），故而被忽略的生命力與身體性。阿鐸所關注的形上學，在傳統西方哲學對於形式的肯定之外，更進一步探問形式如何發生，而以殘酷指稱使事物結合並以此形塑世界的生命力。他從生命力使世界發生，也就是惡使善發生的向度，視真實複象（劇場）為對於西方形上學進行價值重估的重要核心，並揭示空（混沌）如何作為創造性的源泉。當所有一切有形物都回歸混沌、當生命力正熱烈擴散著，在真實複象中體驗到生命形變的人們回歸到空（混沌），在脫離幻象侷限的同時成為藝術的，並因而在生命中體驗著形上學的真義。

參考文獻

布魯克著，耿一偉譯：《空的空間》，臺北：國家表演藝術中心，2017 年。

杉本博司著，黃亞紀譯：《直到長出青苔》，臺北：大家出版社，2013 年。

拉普朗虛著，沈志中、王文基譯：《精神分析詞彙》，臺北：行人出版社，2000 年。

阿鐸著，劉俐譯：《劇場及其複象》，臺北：聯經出版事業公司，2003 年。

楊婉儀：〈現象與時間〉，《哲學與文化》第 44 卷第 8 期，2017 年，頁 121-134。

蘇子中：《亞陶事件簿》，臺北：書林出版公司，2018 年。

Artaud, Antonin, *Œuvres complètes IV*, Paris: Gallimard, 1978.

Bataille, Georges, *Œœuvres complètes VI*, Paris: Gallimard, 1973.

國家圖書館出版品預行編目資料

2019 全球視野下的表演作為方法：歷史記憶、主體技藝、文化生產 國際學術研討會論文集
主編：陳尚盈、許仁豪
初版，高雄市：國立中山大學劇場藝術學系
2022 年〔111 年〕12 月
260 面；17.6*25公分

ISBN 978-626-95583-9-1

2019 全球視野下的表演作為方法：歷史記憶、主體技藝、文化生產 國際學術研討會論文集

主編：陳尚盈、許仁豪
作者：王瓊玲、吳怡瑱、吳承澤、邱誌勇、梁文菁、陳尚盈、楊婉儀、蔡欣欣（依
　　　姓氏筆畫排列）
編輯：蔡孟哲
封面設計：顧旻
校對：洪子婷
印刷：新王牌彩色印刷（高雄市三民區安東街 163 號）
出版：國立中山大學劇場藝術學系

網址：https://ta.nsysu.edu.tw/
地址：80424 高雄市鼓山區蓮海路 70 號
電話：886-7-5252000 ext. 3381、3401
傳真：886-7-5253399
出版日期：2022 年 12 月

定價：新臺幣 380 元